劉豁公文存

劉豁公◎原著

蔡登山◎主編

熱愛京劇的劉豁公及其著作

蔡登山

說到劉豁公的名字在臺灣研究京劇的或許聽過，但沒人看過他的著作，因為他晚年在臺灣寫過不少京劇的文章散見各雜誌中，但從未集結出版過。我是無意間在圖書館翻閱老雜誌，而發現他寫了如此多的精彩文章，然後才開始追蹤其人，問了許多研究京劇者，大多數僅聽過其名，而沒見過其人，更不知其生平大事，直到去年（2021）底和包珈女士打聽，她因他父親包緝庭是京劇資深名宿，她不僅見過劉豁公，而且劉豁公和包緝老、陳定山等人是熟稔的，這點我也知道，因為我在編《陳定山文存》時，定公有提到劉豁公的，可惜定公也去世四十餘年了，根本無從打聽起。據包女士和我說她見到劉豁公晚年是有些窮困，總是穿著同樣的衣物，沒有太多的裝扮，也因此我遍查新聞媒體竟然找不到他去世的真正日期，這讓我感慨萬千，這樣一位傑出的京劇理論家、編劇家竟然就默默地離去！而他早年在中國是何等的精彩，在兩年前山西大學竟然有兩本研究劉豁公的碩士論文出現，當然他們都是研究他早年在中國京劇界的成就，對於一九四九年他們都同時寫「他去了臺灣」，再沒有任何隻字

片語，因此更讓我決心要蒐集此書並出版它，歷經半年以上的時光終底於成。而且同時把他晚年主編的《戲劇叢談》五冊也同時復刻出版，當然這要感謝好友百成堂主人也是藏書家林漢章兄的大力協助，在我從圖書館找到《戲劇叢談》第一集後，他提供了我後面的四集，我相信這是臺灣任何圖書館，甚至是全世界的圖書館都沒有收藏的，因為它後面的四期是不定期的而且每期只有薄薄地二十頁，保存甚為困難，可能有人看完就把它扔了，但在史料上的意義它卻是十分重大。

劉豁公（1889~1971?），原名達，字豁公，別署夢梨、哀梨室主，以字行。安徽桐城人。清光緒三十二年（1906）由安徽陸軍小學升送保定陸軍速成學堂。清光緒三十四年（1908）畢業後，任安徽將校講習所區隊長、教官等職。後參加辛亥革命，任南京鐵血軍馬隊營連長、福建警備隊連長和都統副官等職。一九一二年後脫離軍界，任安慶《民嵒報》主筆，一九一四年，擔任《江南報》主筆。

據雜誌編輯家王鈍根說一九一六年劉豁公為陳某誘騙至上海為其編《滑稽報》，陳則向軍政兩界招股斂財，席捲而遁，劉豁公連薪水都無所得，王鈍根延之為新《申報》寫長篇小說，並受聘於上海公論社，從此寓居上海，並在《禮拜六》發表哀情小說《吳順喜》。

劉豁公自幼喜愛戲曲，在上海期間曾替「天蟾舞臺」的主人許少卿寫了不少劇本，如《大觀園》（賈元春歸省慶元宵）、《陳圓圓》、《呂布與貂蟬》、《文姬歸漢》等。一九一七年七月三十一日劉豁公編的《復辟夢》（取材張勳復辟，諷刺保皇黨。）時事新劇轟動上海，但旋遭工部局干涉叫停，據說：「奉總統諭！該舞臺新排之《復辟夢》劇名刺目，恐有礙於中英兩國之邦交，非經本捕房核准不得開演……」後經疏通改名為《恢復共和》於八月十七日恢復上演，劉豁公回憶說：「開演

之日，太陽還未下山，樓上下下均以人滿為患！除了原有的二千七百餘座位完全售出以外；還增加二三百臨時坐位！同時關上鐵門（其實是鐵柵欄），掛出「客滿」的牌來，藉免後來觀眾之爭競！那種盛況，可說是空前的。（當時海上的風氣，每一新劇開演，必能轟動一時！賣座之盛，由三數日以至十數日不足為奇；可是持續到百日以上，始終賣座不衰，則當以此劇為創例。）一九一八年十月二日創作《交換條件》。劇本在天蟾舞臺上演，十月十九日又推出《香妃恨》在天蟾舞臺連賣兩個多月的「滿座」。

一九一八年以前，劉豁公與京劇理論家馮小隱、姚哀民、楊塵因等編輯《鞠部叢刊》，發表了大量關於京劇名伶的評價文章。出版《京劇考證二百齣》。一九二○年先後出版《戲學大全》、《梅郎集暨新曲本》二書。一九二一年，為綜合性文藝刊物《新聲月刊》主要撰稿人。一九二二年十一月，主編綜合性文藝刊物《心聲》半月刊，開始發表關於戲劇方面的小說。他還親自創作戲劇，編輯、撰寫通俗小說，僅一九二四年到一九二六年，就有《說部精英：甲子花》、《說部精英：乙丑花》、《說部精英：丙寅花》、《夏之花：小說季刊》、《春之花：小說季刊》推出，多部自著小說也於此時接連問世。一九二五年二月出版《雅歌集十五週年特刊》，劉豁公發表〈雅歌集特刊緣起〉、〈哀梨室戲談〉。雅歌集成立於清宣統元年，為上海早期票房中規模最大、歷史最長的一家。創辦人管西園、鄒稚林、夏禹。成員最初十餘人，後漸增至一百餘人，主要成員有羅亮生、陳景塘、朱聯馥、戎伯銘、琴師陳俊峰、鼓師張潤泉等。聘京劇藝人李鑫甫、孟鴻芳、孟春帆、應寶蓮等為顧問，王煥章、邵寄舟、蔣硯香等為教師。一九二六年劉豁公寫的〈歌場識小錄〉收錄在凌善清、許志豪合編的

《戲學匯考》一書。

一九二八年六月起上海大東書局聘請劉豁公主編《戲劇月刊》，奠定了他在戲劇評論界的重要地位。該月刊至一九三二年九月終刊，前後出三卷，共三十六期。內容包羅萬象，有梨園掌故、名伶小傳、演員介紹、秘聞軼事、稀見腳本、胡琴譜等，並約請戲曲界名流海上漱石生（孫玉聲）、紅豆館主（溥侗）、梅花館主（鄭子褒）、陳彥衡、鄭過宜、吳我尊、姚哀民、周劍雲、周瘦鵑等為主要撰稿人。《戲劇月刊》是當時發行量最大、最受讀者歡迎的戲劇專刊之一，在《戲劇月刊》的定位、編輯手段上，劉豁公並沒有特別強調辦成富有文藝價值的期刊，而是循序漸進，先贏得讀者和口碑，然後再實現辦刊理想。從《戲劇月刊》來看，這份刊物特別注重編讀互動，在內容上和編排上比較注重讀者的口味。在期刊內容上，每期增加大量的圖片，如戲裝照、便裝照和時裝照等。內容上將知名演員與普通的坤伶相結合，並未如《春柳》、《劇學月刊》等排斥坤伶，而是為其撰寫坤伶史，刊載大量的伶人小紀、伶人軼事等，並在注重戲曲文化傳統的同時，《戲劇月刊》的編輯採用多種方式提升期刊的文化傳播意識，使其在激烈競爭的市場氛圍中能逐漸站住腳跟，獲得市場的認可，同時也贏得了讀者，使其成為民國時期最具影響的戲曲期刊之一。他參與運作了「四大名旦」的徵文活動、策劃和運作了「四大名旦」的選舉，徵文揭曉，集中於梅、程、荀、尚四人。稱梅蘭芳如春蘭，有王者之香；程硯秋如菊花，霜天挺秀；荀慧生如牡丹，占盡春光；尚小雲如芙蓉，映日鮮紅，此論甚得公認。自此，「四大名旦」形成。所出《梅蘭芳》、《尚小雲》、《程硯秋》、《荀慧生、言菊朋》、《譚鑫培》、《楊小樓》六個專號，為後來研究中國近代戲曲史，提供了珍貴的史料。

三〇年代，劉豁公加入中華海員特別黨部，供職於上海市保安處處長兼海員黨部常務委員長楊嘯天（虎）處，抗戰期間隨國府西遷重慶，直至四〇年代一直擔任楊嘯天的主辦文牘。這期間公務之餘，他仍在報刊上發表不少的文章，諸如《梅蘭芳與言慧珠》、《我所知道的筱翠花》、《從戲德說起》等等。

一九四九年以後劉豁公來臺灣，除在雜誌報刊發表文章外，其他活動一無所悉，筆者試圖查閱所有報紙的新聞網，竟一無所獲，請教京劇界的研究者也是全無消息，於是只有翻遍當時的老雜誌《暢流》、《藝文誌》、《春秋》、《報學》等，找出這數十篇文章。另外一九五七年九月中山出版社曾出版《戲劇叢談》第一集也被我在圖書館找到了，該書薄薄一百餘頁，署名劉豁公、陳瑓璠同編，但其實陳瑓璠是該出版社的老闆，他在序言說「今之愛好平劇藝術者，多以不能一睹前輩獻身此道之真容劇照為悵憾，爰將歷代所留寶貴難得名票名伶真蹟肖影，以及祕藏劇本、琴聖曲譜、梨園掌故、名家臉譜等，編印貢之於世。」而劉豁公在《寫在戲劇叢談的前面》一文說：「陳瑓璠先生有鑑於此，蓄意刊行大量的《戲劇叢書》，而以《戲劇叢談》發其端，要我來共任編纂，這無疑是我所樂於從命的！」而這集的文章可說是劉豁公獨挑大樑，除了用豁公寫了《楊小樓成功史》、《從譚鑫培說起》、《歌場怪物誤楊郎》外，還用了許多筆名，如用「或功」寫了《大老闆的戲德》，用「大公」寫了《開話連環套》，用「魚飯」寫了《談連環套一劇之點子》，用「十士」寫了《梨園傳奇人物張黑與開口跳》，用「河犖」寫了《叱吒歌臺金少山》，用「老劉」寫了《伶界畸人言菊朋》，用「夢梨」寫了《雨打梨花劇可憐》等。但這有些三文章和之前或之後發表的文章是同一內容，只是題目改

了，因此我收錄在本書的題目有些是不同於《戲劇叢談》的題目，但內容是相同的。

劉豁公最後出現在人們眼前的身影是在一九六九年十一月二十六、二十七日雅歌集六十周年慶，假臺北市國軍文藝活動中心，舉辦國劇彩排兩天。兩天戲碼是：二十六日由諸老合作的《鼎盛春秋》共六折，分別是溫祖培的《戰樊城》，鍾啟英和李閬東的《長亭會》，王英奇、權瑛、田錫珍的《文昭關》，沈亞尼的《魚腸劍》，朱聯馥、孫若蘭的《專諸別母》，李閬東、朱聯馥的《刺王僚》，以諸老國劇藝術造詣之深與夫對國劇愛好之熱忱，排演此劇，允推一時之彥。就中《刺王僚》一折，由朱聯馥先生反串飾演專諸，李閬東先生飾演王僚，難得一見之佳構。二十七日戲碼有五齣計有：趙福東的《萬花亭》，溫祖培的《沙橋餞別》，趙之杰、金胡喬、李閬東的《趕三關》，權瑛、羅倫、唐麗卿的《大登殿》，祝嘯舟、詹慧剛、曹曾禧、董雲衣、溫祖培的《慶頂珠》。演出過後由朱聯馥自掏腰包編印《雅歌集六十周年紀念特刊》於次年初出版，掛名劉豁公、孫克雲編。劉豁公在《寫在雅歌集六十周年特刊前面》文中說當時他牙痛、神經痛舊疾復發，編輯之事全賴楊峰、孫克雲兩位老弟之力！篇中收錄有當年《雅歌集十五周年特刊》的文章，其中也有劉豁公的《哀梨室談戲》一文。孫克雲在《編後散記》說：「豁老為當年雅歌集老會員，十五周年時該集也是豁老所編，經四十五年之後仍由他所編。」而由於該特刊屬於非賣品，印量也不多（沒有出版社），我跑了幾家圖書館才找到，是會員捐贈給圖書館的，算是彎稀見了。

劉豁公的卒年學界大多稱其「不詳」，但從一九七〇年出版的《特刊》見到劉豁公的身影，已是相當老邁矣，彼時他已八十一歲矣！我也不敢斷定他的卒年，但從他發表在雜誌的文章日期看來，應

該在一九七一年前後，因為在此之後並不再發現他的文章了！

《劉豁公文存》是他晚年在臺灣所發表的文章的結集，也是在臺灣唯一的一本著作，是他幾十年來熱愛於京劇的心血結晶。而由於他和這些伶人名票的實際交往，他寫出許多不為人知的真實故事，也看出這些演員在唱、念、做、打的獨門功夫。他說：「筆者是個標準的『戲迷』，遠在六十年前，即已開始與伶票界相往還，作劇藝上之探索，儘管迄今尚停滯在一知半解的階段，可是接交的伶票，的確是數量驚人，所有馳逐於舞臺上的藝人，只要夠得上稱個角兒，我幾乎沒有不認識的。」這是一點都不誇張的，因為他除了是為編劇家，還要寫劇評，幫忙戲園的負責人做宣傳等工作。

我們看他寫劉喜奎，他說他曾看過劉喜奎的《耕雲簃吟草》的詩詞稿，但起初他總認為「這也許是好事者為之捉刀，未必是她底手筆，雖然她那幽嫻端莊的態度，已經說明她是腹有詩書者，但我總不能無疑。」直到某天下午，他和陳彥衡去訪問她，看到她在書房裡握管吟哦，寫的是四首〈偶感〉的七絕。

愁愁喜喜幾經春，笑屬登場苦莫倫，
半幅鮫綃數行淚，誰知儂是可憐人。

兒家身世已堪悲，況復春蠶自縛絲，
無那春風怕回首，眉峯不似去年時。

人言儂有傾城貌，自愧家無負郭田。

棠棣不花椿早萎，拚將色相奉靈護。

由來一樣琵琶淚，彈出真心恨轉深，

紅粉青衫共惆悵，怕君聽久亦傷神。

劉豁公說他很興奮的讀了兩遍，竟與江州司馬夜聽商婦琵琶時，有著同樣的感慨！而對喜奎文學的懷疑，同時也消失了。而據陳彥衡說：她的詞比詩更好，都是老名士易哭盦（順鼎）教導她的，有兩闋〈醉花陰〉的重陽詞說：

不敢題糕辜永晝，破費鑪熏獸，佳節客他鄉，歌舞歸遲，冷浸秋衫透，安能獻賦群公後，換得詩盈袖，命薄似黃花，相對無言，花也如儂瘦。

桓景登高曾此畫，厄難消諸獸，疇是費長房，黃菊光陰，為我先滲透，誰張高宴彭城後，膡酒痕沾袖，說甚世之雄，戲馬臺空，人倚西風瘦。

劉豁公說：「我認為這樣纏綿悱惻音韻鏗鏘的詞句，較之李易安腸斷秋風的作品，也並不差什麼。」

另外在談到譚鑫培時，劉豁公說：「一個角兒的成功，除了唱、念、做、打、要夠標準外，還要具備若干的特技，為他人所沒有的；身為伶王的老譚，當然具備得更多更好更有價值，例如唱《瓊林宴》，用腳踢鞋上頭，不用手扶，自然安定，這手絕活，一般的角兒，根本就夢想不到，余叔岩很艱苦的學習了半年，形式上倒也不差什麼，可是踢鞋上頭時，依然要在張手向頭部翻『水袖』時，趁勢把鞋一扶，這個，一般人也許瞧不出，戲迷們是知道的。」可見余叔岩還差譚鑫培一截的。劉豁公又說譚鑫培唱《李陵碑》：「捶碑時，他一貫的把甲半披半掩地加在『箭衣』上面，把勒『帥盔』的帶子預先放鬆，念到『廟是蘇武廟，碑是李陵碑，令公來到此，卸甲又丟盔』時，很快地右手把甲抓起來一捲，扔到『檢場』的手裏，接著把頭一低一仰，『帥盔』自然飛去，落在『檢場』手中，乾淨俐落，確是神奇。但一般的角兒，總是預先就把甲披在身上，鬧出四隻手來，對卸甲時，則由『檢場』的站在後面，先將甲領握定，隨即取去，搭在左臂上，然後解鬆『帥盔』的帶子等他一仰頭，老譚可不肯這樣，他是把弓箭端正在手，等『檢場』的把『雁形』拋在空中，很快的一箭射去，箭頭兒不偏不倚剛剛中在「形」上，箭與「形」同時落地，誰看了都要拍案叫絕。

去，這樣卸甲丟盔，都變了『檢場』的事，要角兒幹什麼呢？」劉豁公又說譚鑫培在《珠簾寨》裏的射雁，也是絕活之一，一般的角兒，都是假作放箭的姿勢，由『檢場』的拋出『雁形』來完事，老譚

再者劉豁公談及荀慧生《貴妃醉酒》已到爐火純青的地步了，是其他演員所望塵莫及的。他說荀慧生飾演的楊貴妃，在聽說「聖駕到」時，故作醉眼矇矓，半開半閉的姿態，表示楊妃恃寵而驕的心

境至為澈底；因為她的醉乃是假醉，所以下面才有「姜妃接駕來遲，望聖上恕罪」的「話白」；及至聽說是「誆駕」（即是謊稱駕到的意思），即更怒形於色道：「呀呀啐！」（唱）「這才是酒不醉人人自醉，色不迷人人自迷！」她若是真醉，就不會說這樣的話了。至其下腰唧杯所作的「臥魚」，以及將身倚靠在高、裴二力士肩上左右搖曳，全是假醉裝瘋，聊以自遣，實際上並沒有醉，而且也不敢醉；因為她雖知明皇不來，卻也還怕他或者要來，決不敢姿情縱飲，不作接駕侍宴的準備，所以荀慧生在這些地方，身上儘管做著酒醉的模樣，眼光卻明顯的注視明皇的來路，這種內心表演，是最值得效法的。然而一班婢學夫人者，都忽略了這一點，意如火場裏逃出的人，盡量地在臺上亂撲亂跌，那便不像是「貴妃醉酒」，而是「玉環發瘋」了！因此同樣是一齣戲，演來卻高下立判的。

五○年代臺灣名伶顧正秋亦曾在偶然的機會下，獲致了以訛傳訛的《香妃恨》劇本，她閱讀後，感到特殊的興奮，本擬赴日「排演」，但因本子上錯字太多，有些「詞兒」，竟錯到無從索解，只得暫時擱起。後來她專人送到基隆請我代為修正。劉豁公說：「正秋一向是以長輩待我的，這事既出於她的請求，我就義不容辭了，於是破費一週的工夫，把它充分的修正補齊恢復原狀，這與上海『天蟾舞臺』趙君玉等所演的大體上是一樣的。正秋在這戲裡去（飾演）香妃，她那雍容華貴兒女英雄的『扮相』，不蔓不支恰到好處的『做工』，高平低三音俱備清脆甜潤的『嗓音』，足可與趙四比美，而她的老搭檔張正芬，劉正忠，胡少安，李金堂等，亦各有其專長，與之合作，正如紅花綠葉，相得益彰。」在臺北的「永樂戲院」演出，也連賣一個月的滿座。

《劉豁公文存》談及的梨園人物就有：梅蘭芳、劉喜奎、譚鑫培、金少山、荀慧生、汪桂芬、言

菊朋、言少朋、言慧珠、言慧蘭、楊月樓、李春來、楊小樓、小楊月樓、章遏雲、徐露、金友琴、筱喜祿、田桂鳳、余叔岩、劉鴻聲、徐蓮芝等等，都有專文來談他（她）們精彩的演出，合起來可看成是一部京劇的演出史。另外還談到許多名劇的典故由來。而劉豁公亦熟悉文史掌故，因此有數篇不屬於京劇的文章則附在書後，可供參考。最後殿之以劉豁公改編的歷史名劇《完璧歸趙──澠池會》的劇本，劉豁公說當年這齣戲：「劉鴻聲憑著他那天賦的優越歌喉，精彩百出！令人想見當年藺相如理直氣壯，面折秦王的聲勢；有如食哀家梨，愈吃愈覺爽快！因之每一『貼演』，無不萬人空巷！跋劉而外，竟無敢演之人，迫以珠玉當前，瓦釜自慚形穢耳。惟跋劉所演劇本，詞多粗鄙不通！劇情亦有謬誤。」於是劉豁公花了三星期重新寫過，「場子穿插，一仍其舊，詞則全屬新編！」

劉豁公文筆粲然，不管劇本，或是他這些談京劇、文史的文章，寫來真是食哀家梨，爽然有味！若非他浸淫京劇數十年不為功！

目次　CONTENTS

談梅蘭芳

色藝雙佳識少時，梅郎身世我深知，
天涯聞耗揮毫素，為寫悲歡際遇岐。

梅蘭芳以一裝旦伶人，居然飛聲華夏，舉國上下，婦孺皆知，甚至東瀛歐美，亦莫不知有其人。

是誠不得不謂為奇蹟！顧察其畢生事跡，強半禍福相倚，哀樂莫必，則奇之又奇者也！爰為摘述於左，亦菊部之祕聞也。

在中共將次渡江之前夕，以戀棧徘徊於平滬間，久久不能捨去，致為不肖友人所牽引，陷身大陸之梅蘭芳；近據報載，已因不堪被彼之壓榨，憤恚致疾，賫恨入泉壤矣！此消息迭見報章，則梅之為梅，似尚存有少許之骨氣！以視甘心附匪謂他人父之漢奸猶有間也。

梅為梨園世家之子弟，原籍泰州，出生於北平者！乃祖名芳字慧仙，藝名為梅巧玲，為道咸間旦行之祭酒。生而肥美，飾《盤絲洞》之蛛精，裸半體入浴，天然為一姚治肥胖之婦人！因此人以「胖巧玲」呼之。

玲生有二子，長名雨田，乳名「大鎖兒」，肥美一如其父，為同光間琴師第一人！次名明瑞字竹芬，乳名為「二鎖兒」為一崑亂兼擅之名旦，蘭芳之生父也。

蘭芳名瀾字畹華，亦作浣花，別署綴玉軒主人。是人入世之初，即予人以奇特之印象！母楊氏為故名伶楊隆壽之女；（皖南人，為張二奎之高足，首創「小榮椿科班」，及門弟子遍中國，人呼為「楊家將」，而楊小樓、王桂官、時慧寶、楊小朵、程繼先、朱素雲、陸華雲、葉春善等，其尤著也。）孕經五六月，腹部平坦如常人！舉莫敢必其為病與孕。後經名醫師診斷，始敢信其為孕，且必其為男胎也！阿婆聞之，皇皇然，為製小型之衣服鞋帽，預貯篋中以備用！及期，產丈夫子，而細不盈掬，有如芻靈，以故家人多慮其不育！且遍尋其阿婆預賜之衣物竟不可得；無已，姑取一舊裙裹之，以是乳名為「裙子」！蓋襁之也。

比彌月，作湯餅會，阿公（楊隆壽）見而訝曰：「此『小不點』者，即吾甥耶？」於是家人又以「小不點」呼之。

生四齡而竹芬死，時梅氏家已中落，於是母子寄養於外家！乃舅楊長喜，（隆壽次子，工武生，其藝與楊小樓相伯仲，清慈禧后激賞之，錄為內廷供奉，兼執皇家科班內外學教鞭。）絕愛憐之，特地先後延喬蕙蘭、吳凌仙，授以崑亂各劇，是為「小不點」習劇之始，時年甫七齡耳。

無何，隆壽老夫婦相繼病歿，長喜又為石城某戲園聘去，楊氏家政，遂為長林（隆壽長子，業文場）所執掌，對梅母子之坐食，頗厭惡之！阿妹知旨，即挾「小不點」遄返夫家，依其孀姑（巧玲之遺孀也）及大伯夫婦！而雨田固貧，無已，遂將「小不點」送入「雲和堂」「私坊」學戲！

雲和主人朱霞芬（藹雲固），巧玲之門弟子，且為特受師恩免費「出師」者！（私坊子弟之從師，等於賣身投靠！例可得身價銀，自十餘兩至三、五十兩不等；學戲時期，則自七年至十年不等，俱載明於投師契約中，期滿謂之「滿師」，亦即恢復自由之謂。若未「滿師」，而有人為之後盾，提前離師自立，則須出巨資為本師壽，謂之「出師」，以故俗皆以「滿師」為榮，而以「出師」為辱。今巧玲不責霞芬之資，特許「出師」，實為創舉。）故霞芬私心感荷，對於恩師之孫枝，視如子姪，極盡其教養衛之師職，群謂小梅得所矣。乃居無幾時，霞芬以瘵疾卒，子小芬嗣為主人，小芬固梅氏壻，「小不點」之姊丈也。顧其束縛「小不點」綦嚴，動輒加以鞭扑，「小不點」實逼處此，亦惟有以淚洗面耳！顧雖如此，而體日以長，藝亦與之俱臻！駸駸乎欲奪名優之席矣。

時有晉州牧，外號王剝皮者眷之甚；眾料小梅將賴其力以「出師」，而王忽以事他往！瀕行留贈二百金，勝以〈鷓鴣天〉詞云：「笑握柔荑認掌紋，耦絲欲斷不能分！何堪香粉沈酣見，難得樨香出定聞。 憎絮影，惜風塵，尊前況是可憐身！願隨宿霧同飛去，共化巫山一段雲。」於是「小不點」失所憑依，其母亦抑鬱而歿！所幸雨田夫婦，視「小不點」兄妹（此姊後適名曰徐碧雲）如己出，愛護提攜，不遺餘力，而小梅已十七歲矣。

一日，隨班至某侍郎家演劇，馮耿光（時為大清銀行之總裁）適在座，一見遽驚為天人，狂呼鼓掌之餘，並擲巨金以獎之！座客胥為之錯愕。而馮遂以財閥之姿態，為梅氏之貴賓矣！未幾即以五千金俾梅「出師」！已又為購住宅，製「行頭」俾廣交游；斯時滿清已亡，亡國大夫樊山（增祥）易實甫（順鼎）、爽召南（良）、三六橋（多）羅癭公（敦㲄）、李釋戡（宣倜）等；遂因馮之牽引，

相率為「綴玉軒」之上客！日往「廣和樓」（梅初出演之戲園）為之「捧場」，（易詩所謂：「萬人

空巷看梅郎，喝彩聲雄誰似我」實不啻自畫供狀。）而「小不點」之聲譽，遂因以鵲起。

會段芝泉（祺瑞，時為陸軍總長）宅「堂會」，所有平津名伶，胥在被邀之列，「戲碼」預定以

伶王老譚（鑫培）與小梅之《汾河灣》為「大軸」！蓋寵之也。雨田時方為老譚司琴，聞之亦喜亦

懼！喜者喜阿姪得與譚王配戲，聲價必且倍增！懼者懼小梅年少「怯場」，或且張

皇失措也。因攜小梅至譚宅問安，兼乞照拂！譚概許之。至時上演，演至《鬧窰》一場，小梅於「殺

過河」時，竟與譚裏外走錯而相撞！座客雖未措意，譚竟不為之恕！特於未場話白「搭救孩童性命」

之句下加入「叫他這邊躱，他偏向那邊行」兩語；座客為之鬨堂！雨田大恚，不終場而去，歸後未及

四小時，即以中風（腦充血）殞命！此小梅畢生之遺憾也。

其時譚方以「譚調」風靡全國；任何名伶，胥不得不出其下，更遑論乎小梅。故馮六等雖恨之

亦無如何！退而求其次，遂出全力為小梅延譽，每值小梅登台，馮必定座百數，遍邀親友輩為之捧

梅！更乞諸名士發為詩文，刻諸報刊以張之。又煩李釋戡等為梅編古裝新劇《嫦娥奔月》，《天女散

花》，《黛玉葬花》《花木蘭》，《俊襲人》，《上元夫人》，《春燈謎》，《廉錦楓》，《鳳還

巢》，《洛神》，《西施》，《太真外傳》，《霸王別姬》等；俾梅得自創一格，不同於其他諸伶，

此民國初元事也。

他日梅隨王鳳卿（鳳卿行二，梅以鳳二哥稱之，示親媟也。）應聘至滬；一唱而紅，載譽北返，

梅黨諸人皆大喜，厥狀有如狂易！樊山老人特贈以詩云：「幽蘭一朵冠群芳，燕市歸來卸越裝，玉女

笑才回紫電，素娥寒欲鬥青霜！衣香暗惹金灘漱，仙從應騎白鳳凰，人與梅花孰高潔？孤山處士費平章。」「澧浦詞人姓氏芳，當筵古服間新裝，酒顏老去猶桃雪，詩境甘於啖蔗霜，自寫風懷朱錫鬯！焉知老死杜于皇，我如淮海垂垂老，久視君為秦少章。」三多亦有詩云：「一出珠簾萬目新，如將仙露洗瞳神，青於藍復紅於紫，僥倖名花得此身。」「餘音嫋嫋細於絲，此曲人間竟有之，遮莫歌台齊喝彩，一身點綴太平時。」而爽良所作之〈梅郎傳〉，尤多歌頌之詞（詞長不錄）。其在滬濱為之作宣傳者，則有文公達、吳鼐威、趙叔雍、馮叔鸞、吳天翁諸人；梅之克享盛名，有由來矣。

梅妻王明華，為名武生王毓樓女兒，慧美而知禮，與梅伉儷甚篤，顧久無所出，家人皆以為憂！力促小梅置側室以續宗祧！梅殊不以為然。乃以某種機緣，竟與坤旦福芝芳祕密同居。行產一子，即葆玖也！事聞於明華，遂勸梅納為次妻，擇吉補行嘉禮！小事舖張，賀客乃以千計。長腿將軍張宗昌贈以聯云：「誰能辯爾是雌雄，想當年華月金樽，也曾粉墨登場，為他人作嫁！　畢竟可兒好身手，趁此日椒風錦帳，切莫葫蘆依樣，捨正路弗由。」亦可謂惡作劇矣。

民七之秋，小梅有扶桑之行，梅黨諸人公餞之。閩縣林琴南（紓），為作《綴玉軒話別圖》，並題一詞調寄〈南浦〉云：「閒疊鏤金箱，檢舞衫，零脂宿粉猶膩！輕夢逐櫻花，東風外，人與亂紅同醉！春寒細緊，背人加上嫣香被，別情欲訴，偏脈脈無言，更增流媚。追憶昨夜歌喉，似風際靈蕭花邊流吹。酒半數歸期，些時別，仍復叮嚀三四！瑤軒綴玉，畫闌閒煞惻惻地！萬重別意，爭半晌流連，舟行還未。」

樊雲門亦作〈摸魚兒〉詞云：「驀新秋，柳梢新月，催人絲轡東去！青鷥銀燭招涼館，今夕草堂

星聚。相見處，眼底有花紅雪白三珠樹，如虹氣吐！便鸚鵡呼茶，荷花送酒，促坐忘賓主。　梅花笛，百萬倭兒起舞，樓船橫海東渡。誰似汝？問採藥瓊田，多少童男女？絲囊玉塵，嘆琴意成病，相如老矣，猶製美人賦。」小梅在彼演劇四十餘日，扶桑人頗示歡迎，於是載譽而歸。復向前輩名伶陳漱雲（德霖），路玉珊（三寶）請益，而藝益孟晉！某日於吉祥園，與老譚合演《坐宮盜令》，所得彩聲，竟視老譚為多！以是譚有「男的唱不過梅蘭芳，女的唱不過劉喜奎」之嘆；然此非劇藝之謂，蓋謂「叫座」之魔力，勿如彼二人也。

梅之依託馮六，由來已久！雖事涉曖昧，不足深究，然其受馮私恩，（始賴其力以「出師」，繼藉其力以「成名」！）固屬事實。以是小梅視馮如帝天！姓雖不同，然實為梅氏之太上家長，一切事項，胥惟馮馬首是瞻。福芝芳雅不謂然！常常於背地訾議之。事聞於馮六，遂與福勢如水火！未幾即以梅曾兼桃其世父為辭，屬梅另娶一婦，冀成子姓，以續長房之香煙！梅不敢辭，而一向飛聲菊部之孟冬皇（名小冬，為故名伶孟鴻群之女，冬皇其徽號也。）遂為梅氏婦矣。

有王京兆之子某，「太保」型之惡少也。宿垂涎於冬皇而不得，故突聞其適梅乃大恚；立挾手槍至梅寓尋隙！

時馮方以菊花會大宴賓客，而以梅為總招待。王某追蹤而往，自言有要事須面馮梅！閽人苦辭不獲，而馮梅實苦無暇。馮之清客有張夜壺（編籌：張漢舉，外號「夜壺張三」。）者（張本名野狐，以字音與夜壺近，且喜於夜間活動，人遂以此呼之。）自告奮勇代為之接見；王詢：「足下何人？果足為馮梅之代表耶？」夜壺笑應曰「然」！王作色：「吾事必須面決，趣以彼輩來，否則吾槍即以汝

為的！」言次突執其手，出槍擬之！夜壺大駭，問「何求」？王厲聲曰：「茲僅有兩途，一以冬皇歸我，一則出資百萬，俾我另覓佳人！」張命侍者以其言轉告馮梅。於是馮梅密議「前者勢不可能，願從後者，以十萬金為王壽」，而王竟不之許！往復磋商，卒以卅萬定議。馮乃雙管齊下！一方專人向「中行」（中國銀行，時馮為該行總裁）取款，一方密屬軍警圍捕之！詎王亦狡黠，得款後，遽挾夜壺登車，指謂軍警曰：「此馮之代表，今適在吾掌中，若輩幸勿妄動，否則吾槍碎彼首矣！」……言未畢，眾中有人發槍！王某大怒立碎夜壺於車中然後還擊；於是槍聲大作，而王亦斃矣。

警備司令王琦，命將王屍梟示於「前門」（即正陽門）以懲不法！而梅忽得匿名函，「限於兩日內收殮王屍，並出冬皇於外氏，否則饗以炸彈！」小梅方惶惑不知所措，福芝芳曰：「此匪徒最低之要求也！幸毋以身家性命與匪徒角。」梅深信之，冬皇實逼處此，遂與梅宣告仳離。又未幾王明華死，福芝芳居然正室矣。

梅以北方之氣氛異常惡劣，遂再度作扶桑遊，間亦小試歌喉，以娛彼邦之人士，閱兩月始返。由是北平歌台有欲邀請者，梅輒婉言謝之，外埠則否！梅之蹤跡遂遍於全國，且曾一度赴美，美人稱之為「雄婦人」，蓋謂其以男扮女惟妙惟肖也！

及至中共渡江，大陸變色，梅以馮之牽引，強為其服役，以一雞皮鶴髮年近七旬之老人，猶自傅粉簪花，覥顏作劇，其不得已自不待言！

閱盡滄桑一女伶——劉喜奎

女伶劉喜奎是一個生於河北南皮的農家女孩，在三歲上就喪失了慈愛的父親，依靠幫人家做短工的寡母，過著牛馬一般的生活，但也無礙於天生麗質，絕頂聰明，因之，經常得到人們的憐愛。她家的鄰舍有一村塾，教著不少的男女學生，自然她是無力就學的，可是她對咿咿啞啞的書聲，特感興趣，人家念：「人之初，性本善……」「閨門訓，女兒經，要女兒聽……」什麼的，她就站在塾門前隨聲附和，居然不差什麼，塾師韓先生，是個飽學老儒，也是認識她的，起初對她的隨聲誦讀，並不介意，後來見她不斷的復習，態度非常專一，竟比正式讀書的孩子還要勤奮，不由的就給予她莫大的同情。

「可憐的孩子！」韓先生想：「你家連窩窩頭（就是棒子麵做的饃饃）都吃不飽，那裡有錢給你讀書呢？讓我來積點德行，准你免費上學吧！」這位先生倒是能言能行的，當時就把這意見通知喜奎的母親，這老娘們心裡嘀咕道：「這倒不錯，反正孩子小，留在身邊也不能做什麼事，就讓她上學認識幾個字吧！」

打這時起，喜奎就做了韓先生的得意女生，雖不說聞一知十，可是一教就會，會了永遠不忘，她

的成績，在塾中居第一位！

南皮地方是有不少人吃戲飯的，大名鼎鼎的「開口跳」（就是武丑）張黑，就是其中的一個，他們家庭的生活，雖不一定如何的優裕，可是衣食住行的物質條件，無一不備，這對農村社會，尤其是以做短工糊口的窮寡婦和喜奎的母親者，確是一個重大的誘惑，同時喜奎本身，雖還不了解什麼東西是戲？可是很愛跟人家哼哼「金牌的調來喻銀牌宣，王相府又來了王氏寶川……」「蘇三離了洪峒縣，雙膝跪跪大街前……」什麼的，不論梆子二黃，由她的小嘴裡唱出來，彷彿也有腔有調，有板有眼，他母親當然是知道的。

「戲是該由聰明俊秀的孩子學的，我們桂元（是喜奎的乳名）倒是挺聰明，挺愛唱的，我為什麼不讓她去學戲呢？」她母親想，不過，她又知道，學戲亦名打戲，學戲的孩子是夠苦的，可是，環境已經到達饑餓的邊緣，與其留桂元在家挨餓，就不如送她去學戲了，她這樣的考慮了很久，終於決定讓她去學戲，因之，喜奎便做了王老板的門徒，雖在打戲期間可是很少挨打的可能，因為她太聰明了，任什麼一教就會，做師父的又何必打呢？

她雖開始走上唱戲的途徑，也並沒有把書本放棄，歌餘之暇，依然要向韓先生執書問字，刺刺不休，她對這進步很快，差不多是與劇藝平衡發展的。

超聲速的光陰過得真快，喜奎已是娉娉嬝嬝的十三歲小姑娘了，「梆子」「二黃」「青衣」「花旦」的戲，學會了四五十齣，她的師父王老板心靈上不禁感到無上的快慰，於是把她帶到天津去「搭班」，「戲碼兒」排在第四五上，卻也不時博得聽眾的彩聲，憑良心說，那時喜奎的劇藝，並不高

明，但是年幼貌美，舉止玲瓏，容易獲致人們的同情，一切都從好的一方面著想，壞的就忽略了。

盲目的捧角家日益加多，喜奎在舞台上的地位，亦日益進展，「軸子戲」雖派不到，未來的希望是無窮的。

然而，喜奎對一般的捧角家，並不重視，獨對於學者，特別尊敬，因為她在文藝上是需要學者指導的。

王老板仗著有這一個能幹的高足給他掙錢，漸漸的得到許多過去夢想不到的享受，為了爭取喜奎的歡心，特地把她可憐的寡母，遠自南皮接來，讓她們母女團聚，這無疑是喜奎馨香禱祝的，她想：

「師父待咱們母女實在不錯，我應該力爭上游，適應他與母親對我的期望。」

由此，唱戲特別的賣力，藝術聲價及地位，與年俱增，戲碼兒亦已由第四五改到了「中軸」！而她師父錢囊的分量，亦隨之加重，但是不幸，在某一年的夏季，王老板竟因時疫，踏進了另一世界，過去一切事項，都由他一手處理，現在卻要由喜奎母女自行措置，這可說是喜奎的不幸，也可說是喜奎的大幸，原來久負盛名的坤旦前輩金月梅（坤伶金月梅共有三人，一是青衣花旦金桂蓮之姊，給她妹妹充配角唱小生的；一是花旦銀月梅之姊，兼唱老生老旦的；一是兼唱二黃梆子青衣花旦的老金月梅，也就是我現在所說的），和她家是以世交而兼比隣的，她認為喜奎是個理想的戲材，很想以前輩身份，無條件給她「說戲」，但是礙於老王的顏面，一向悶在肚子裡不曾宣佈，這時便很坦白的向喜奎母女說：「這可是我磕響頭求不到的，這孩子倒是不笨，就是沒

奎母女說：「好啊！老弟妹！」，劉媽媽說：「這可是我磕響頭求不到的，這孩子倒是不笨，就是沒有得到名師的傳授，您要能賞臉，給她說幾齣戲，真比賞我幾個金元寶還要好哩！……過來，桂啊！

快給你大嬸磕頭？」

這一來，喜奎又是金月梅的門徒了，她原有各戲的腔調、字音、身段、表情，一切都得著嚴格的整理修正，月梅更把本身行腔、使板、咬字、發音、以及做、表的心得，盡量的傳授給她；這是喜奎劇藝上一個重要的轉機。

之後，又因鄉人張黑的紹介，拜在老十三旦侯俊山門下，俊山又給了她許多寶貴的指導，這使她的劇藝，更有長足之進展真所謂百尺竿頭，更進一步，雖不說超過崔靈芝，倒壓楊小朵，但謂之差不多，也就沒有什麼語語病了。

特別值得一提的，即是她對文藝的造詣，恰與此成正比例，我曾見過她的《耕雲簃吟草》，很有一些可誦的佳句，我想，這也許是好事者為之捉刀，未必是她底手筆，雖然她那幽嫻端莊的態度，已經說明她是腹有詩書者，但我總不能無疑。某天下午，偶與知友陳十二（彥衡）去訪問她，恰值她在書房裡握管吟哦，一見我們，就把屬草未定的稿紙擱在一邊，笑吟吟的站起來鞠躬為禮。

「你大概又是做詩？」彥衡微笑著說：「我們那兒配做詩啊！」喜奎說：「這是編七字唱，編著玩兒的，難得兩位大詩人屈尊下顧，就請賞臉給我們斧正一下吧！」邊說邊把那張墨瀋未乾的詩稿取出，我便接來與彥衡看，那是四首〈偶感〉的七絕。

愁愁喜喜幾經春，笑屬登場苦莫倫，

半幅鮫綃數行淚，誰知儂是可憐人。

詞說：

同時也消失了。據彥衡說：她的詞比詩更好，都是老名士易哭盦教導她的，有兩闋〈醉花陰〉的重陽

我很興奮的讀了兩遍，竟與江州司馬夜聽商婦琵琶時，有著同樣的感慨！而對喜奎文學的懷疑，

紅粉青衫共惆悵，怕君聽久亦傷神。

由來一樣琵琶淚，彈出真心恨轉深，

棠棣不花椿早萎，拚將色相奉靈護。

人言儂有傾城貌，自愧家無負郭田。

無那春風怕回首，眉峯不似去年時。

兒家身世已堪悲，況復春蠶自縛絲，

得詩盈袖，命薄似黃花，相對無言，花也如儂瘦。

不敢題糕辜永畫，破費鑪熏歇，佳節客他鄉，歌舞歸遲，冷浸秋衫透，安能獻賦群公後，換

桓景登高曾此畫，厄難消諸戲，疇是費長房，莢菊光陰，為我先滲透，誰張高宴彭城後，賸酒痕沾袖，說甚世之雄，戲馬台空，人倚西風瘦。

我認為這樣纏綿悱惻音韻鏗鏘的詞句，較之李易安腸斷秋風的作品，也並不差什麼。

民國初年，人們因為過去屈伏專制淫威之下，動輒得咎，一旦獲致了平等自由，自不免過於興奮，於是不約而同的徵歌選色，以娛耳目，捧角尤其是捧坤角的氣氛，瀰漫於大江南北，而以北平為中心，過江名士如羅癭公、徐凌霄、徐又錚、劉少少、李釋戡、李漢文、李斗山、樊樊山、易實甫、楊雲史、秦默晒、黃遠庸、沈太侔、宗子威、陳敬餘、溥西園、溥竹生、馮念貽、穆詩樵、陳飛公、穆辰公、汪俠公、翁麟聲、張肖倉、苦海餘生、張鐵子、張次溪、金仲蓀、吳景濂、吳幻蓀、侯疑始、韓慎齋、勞子衛、趙伯蘇，謝素聲諸先生都是當時的中堅份子，他們多以捧角為生活中之一環，私人捧之之不足，復盡力聯合同好，組織黨團教社，以壯聲威──例如「梅黨」捧梅蘭芳，「嘗鮮團」捧鮮靈芝，「杜教」捧杜雲紅，「尚友社」捧尚小雲，名目繁多，不勝枚舉，至捧喜奎之團體，其名曰「奎光社」，社友不下千人，而個人捧場未入該社者，尚不在內，聲勢之大，可以想見。因之，同時跑紅之坤角，如張小仙、孫一清、小蘭芬、小蘭英、雙蘭英、尚俊卿、趙紫雲、金玉蘭、金桂芬、小香水、于小霞、梁春樓、陳嬌嫻、王玉如等雖各有其叫座之能力，但一遇喜奎便要退避三舍，只有鮮靈芝負固不服，在某一些情況下，總要和喜奎一較低昂，結果，雖也失敗，但在當時，確是喜奎的勁敵。按說一般的社團，各捧所捧，大可相安無事，無奈他們都喜歡抑彼揚此，阿私所好，

因之引起很多的糾紛，而「奎光社」「嘗鮮團」，則是其中的代表，雙方鬥爭的劇烈，是不讓奉直皖系的軍閥們專美的。喜奎對這非常的憤慨，特地寫了一篇〈自白書〉，印成傳單，在戲館裡分發，傳單上說：

喜奎一弱女子，上有寡母，下鮮兄弟，孤苦伶仃，無所依恃，不幸而操業伶官，藉賣藝為奉養計，犧牲色相，淪落風塵，其遇亦可哀矣。入都以來，荷承都中人士憐惜，揄揚貶責，各臻其極，雖毀譽殊途，然為憐惜喜奎，俾喜奎日進於善之心則一也，喜奎得此，曷勝感激，乃不圖以此之故，竟興筆墨之爭，浹旬累月，愈演愈烈，此往來彼來，疲神勞力，烟雲鬱於慘淡，楮墨黯然無光，爭雄競勝之概，得毋與君等憐惜喜奎之初心相背乎？君等誠憐惜喜奎而無他心，則均不應出此！悠悠毀譽，在昔君子，曾不以此動其心而易其行，況喜奎一弱女子之微且賤乎？君等休矣！喜奎自喜奎，喜奎無可奈何而業伶，藉賣藝以果腹，此喜奎之分也，喜奎唱戲，君等聽戲，是喜奎之不幸，而君等之幸也，固無係於喜奎，亦何與於君等，其或為美，或為惡，或為善與不善，皆喜奎之所自有，君等何不憚煩，為之嘔心血，絞腦漿，曉曉囂辯，一至於此哉！喜奎誠不肖也，譽之者，安是為喜奎重，喜奎誠非不肖也，毀之者，又安足為喜奎損；無當之譽，與無當之毀，其失均也！智者弗為，君子弗許，君等今日之爭論，果何為哉？其或以春日方長，無所事事，聊假是以消磨歲月乎？其或以喜奎一弱女子為可欺，視為消遣之

材料乎？信如是，則君等大誤而特誤矣。夫吠影吠聲，無禮之毀，固喜奎之不任受，即評姿評色，輕薄之譽，亦喜奎所不願聞，君等可以休矣！喜奎生不逢辰，不幸為女伶，君等遂得如是而譽之，如是而毀之，脫令生長名門世胄，君等試思能如是譽之毀之乎？即君等家中婦女，亦能任人如是譽之毀之乎？如曰能也，則君等更何譽於喜奎，更何毀於喜奎？如曰不能，則由前之說，君等為勢利，由後之說，君等無恕心，喜奎亦人子也，特遇塞耳，本正當之人道主義，憐惜一孤苦伶仃之弱女子，天理也，良心也，若君等亦人子也，直以喜奎為賭勝物，喜奎不足惜，其如君等之良心何？設猶長此不休，則君等直人道之罪人矣！或謂君等皆嶔崎磊落之士，志不得遂，才不得展，抑鬱無聊，遂出此無聊之舉，奪他人之杯酒，澆一己之塊壘，藉一弱女子之喜奎，以淺胸臆中不平之氣，是則喜奎可為君等諒，但又不禁深為君等惜，更為君等羞也！夫志不得遂，才不得展，潦倒平生，徒呼負負，此固宜為君等惜，然志不得遂，緣無可遂，才不得展，緣無可展，此則宜為君等羞矣！

嗟乎！風雲日惡，國步艱危，使君等果懷愛國大志──濟世高才，則值此存亡悠係，千鈞一髮之秋，當奔命救死之不遑，寧有餘暇為喜奎弱女子，嘔如許心血，耗如許精神，以事此無意識之爭論哉，君等非昂藏七尺之偉男子乎？急公義，賦同仇，今其時矣！大好頭顱，幸勿辜負，君等縱不自惜，喜奎為君等惜之，君等縱不自羞，喜奎為君等羞之，嗚呼！君等若再不猛省，急起直追，盡心瘁力於國事，則君等為國家之罪人矣！喜奎久懷漆室之憂，未繼木蘭之志，悵古徽之已渺，念後起其何人，滿目瘡痍，望河山而隕涕，一城風雨，撫身世

以興悲，是則喜奎又自惜自羞，不暇復為君等惜且羞也！茫茫宇宙，吾憂孔多，胡帝胡天，至於此極，鳴呼噫嘻！

喜奎尚有一言為君等告，婚姻自由，國有明令，以神聖不可侵犯之主權也，乃竟有某某橫施干涉，破壞法律，蔑棄人道之罪，某某其能免乎？其他污衊私德之事，喜奎自問無他，故亦在所弗計，但以若是之人，而亦廁身於輿論界，喜奎不肖，亦當為我大中華民國輿論界放聲一哭！夫喜奎嫁與不嫁，何與他人之事，若以某某類推，則漫京津直無一可嫁之人，即謂舉世無可嫁之人可也。喜奎謹矢言，非得上馬殺賊，下馬草露布，光明磊落，天真爛漫之好男兒而夫之，雖為之婢妾，亦所至願，若夫權貴紈袴之子弟，金玉其外，敗絮其中之青年，咬文嚼字，純盜虛聲之假名士，喜奎固早塵土視之矣，知喜奎者，其唯此乎，罪喜奎者，其唯此乎！

她這篇文章，真有力量，竟把那些醉翁型的捧角家，罵得垂頭喪氣，默爾而息，這是一般的坤角不肯做，而也不能做，不敢做的。之後，段祺瑞氏不顧一切的向納粹宣戰，雖未必直接受到此文之影響，也許間接有一點關係，因為徐又錚氏亦為當時捧角家之一，同時又為段老之靈魂故也。

有一位不知誰何的少年，追求喜奎甚力，他追求的方式很愚蠢，每天都把他自己塗脂抹粉，衣服麗都，扮成舞台上小生一樣，約計喜奎將赴戲館時，便預先等在那裡，喜奎出來上車，他也上車，緊緊跟在後面，到達戲館時喜奎照例進後台扮戲，他便轉往前台去聽戲，對於任何角色的唱念做打，他

是一貫的熟視無睹，充耳不聞，一見喜奎，立刻精神煥發，不斷的大聲叫好，儘管叫的不是地方，招致一般座客的憎惡，他還是我行我素，處之泰然；散戲時，喜奎乘車回家，他又無言的尾隨護送，這樣不知做過多少時了。某一天，喜奎戲畢出園將次上車時，他竟歇斯底里的抓住喜奎來一個「乖乖」（這個南方叫親吻，洋派叫 Kiss），當被巡警捉去打了十下手心，罰了半百大元，某報揭載這段新聞時，標題為「五十元一乖乖」，氣得喜奎直哭了一夜，然而她家門前，從此便不再見那位少年的足跡，大概他已有悔於厥心了。

這確是一個奇蹟，以優越之聲色藝，馳騁於舞台中，年將花信的喜奎，小姑居處，依舊無郎，究竟是怎麼回事，這是很多人尤其是她的母親，非常關切，而且急欲知道的。

「桂啊！」劉媽媽說：「你為了我辛辛苦苦的『做藝』，掙錢來養家活口，這份孝心，是誰也比不了的，可是對你自己的婚姻大事，壓根兒沒有談到，我可真不放心，我不能像那些不懂道理的老家眼睛儘瞧著錢，楞把孩子的婚姻給耽誤了，這個年頭兒，都講究婚姻自由，我也不想楞給你作主，你自己總擘個主意，挑選一個合意的女婿，你要看中了誰，我就給你煩親友說去……」

「媽呀！」喜奎沉吟了一下：「這個事您要不提，女兒也不敢放肆，女兒並不是個獨身主義者，希望和我結婚的，更不知有多少，可是一般人所健羨的闊官僚，假名士，大商人，豪華公子，都不在我的心下，我已下了決心，要嫁一個文武兼資，忠實勇敢，殺敵救國的民族英雄！像這樣的人兒，我意中倒有一個，就是參謀本部的少將司長崔昌燉，他聽我的戲，將近有兩年了，可以說每天必到，風雨無阻，到了就在座兒上一心一意的聽戲，從來沒有怪模怪樣的大聲嚷嚷，每逢聽到一個好腔，或是

看到一個好身段，總是很自然的點著頭叫一聲好，這個好，我可沒有聽見，是打他的意態上猜出來的，截至現在為止，他還沒有跟咱們打過交道，更談不到送彩匾花籃，請吃飯，和到後台去道辛苦了，可見他的聽戲──完全是賞鑑我的藝術，絕對沒有任何歪曲的意念，您說他這個人夠多麼誠實吧……」。

「照你這樣說法，這個人倒是不錯，可是跟你也並不認識，知道人家有沒有媳婦？是不是願意娶你呢？」劉媽媽慢吞吞的這樣問。

「這個……」喜奎遲疑了一下，「我也託人打聽過，他太太前年就過去啦！到現在還沒續絃，所以……」。

「這一說，你是打算去給他補房，你知道他有多大年紀嗎？」

「四十三歲。」

「喲！四十三歲，比你大得多啦！那怎麼成呢？」

「這倒不成問題，我看現在年輕的小子，大半拿婚姻當作兒戲，結婚不到半年，又鬧著要離婚啦！與其嫁這樣的少年人，還不如嫁個年紀大一點，懂得酸甜苦辣的，倒還有一點真情實意，您說是不是呢？」

「既是你自己願意，我也沒什麼說的，我就給你託人去說吧！」

她（劉媽媽）既接受喜奎的建議，即刻付之實行，當託××部的王祕書去作冰人，並且說明此事出自喜奎的心願，只要崔司長同意，一切都無問題。

「這真意外！」崔昌熾想：「我對她的聲色藝，雖極傾倒，但做夢也沒想到，像我這樣一個窮軍官，竟蒙她特別垂青，自願下嫁……」

他倆的姻事議定，喜奎便結束了唱戲的生活，為了避免外間的妒恨，特地徵得昌熾的同意，跑到天津去祕密結婚，儀式雖極簡單，然而她倆享受的愛情幸福，是遠勝於一般夫婦的，只可惜好景不長，結婚不多幾年，昌熾竟因盲腸炎去世！

喜奎是相信宿命論的，她認為喪失良人，也是命中註定，很想追隨昌熾於地下，但恐風燭殘年的老母，受不了這樣重大打擊，再四思維，終於決定了祝髮空門，去度青燈古佛的清寂生活，好在她還有一點錢，慈悲為懷的老尼，是不會拒絕她的。

在昌熾的遺骸殯葬後，喜奎就這樣做了，一個傾城傾國的坤伶，忽然放棄黃金構成的都市，走入荒山尼菴中，皈依三寶，持戒唪經，這是誰也意想不到的！

如此譚迷

人們對於嗜劇成癖者，稱為戲迷，而於譚（鑫培）的戲特感興趣者，稱為譚迷，這是不待解釋的。

可是譚劇憑什麼如此迷人？我認為是很有一談的必要。

譚是一代伶王，他是老生的代表人物，他的劇藝，可說是形而上的，理想的，為一般的藝人所沒有的。雖然在譚之前，還有程（長庚）、余（三勝）、張（二奎）、王（九齡）諸名伶，而譚的劇藝，則自他們劇藝中蛻化而出，但他是遺貌取神，參入己見，融會而貫通之，自成一家，絕不是依傍他人門戶的。

過去人們震於老譚的盛名，只要環境與時間許可，總以能夠鑒賞老譚的劇藝為榮，儘管本身對戲的一切知道得很少，但由老譚表現出來的清脆悅耳的「唱」「白」，出神入化的「做工」，迅速而又英勇的「武工」「把子」，自會本能的叫一聲好！即使連這也分辨不出，也還是叫好，因為對譚大王是不能不讚美的。

至於譚迷，那就大不同了，他們對譚的一舉一動，一字一音，都要加以追求、探索、與摹擬、廢

寢忘餐、在所不計。

如果，有三五個譚迷在一起談論譚的一切，那就更有味了，他們情緒的興奮，精神的專一，較之政府首要的商酌軍國大計，也並不差什麼。

我曾很幸運的聽到他們許多精闢的談話，相信一般愛好劇藝者，一定也願意知道。

他們說：「戲是一種綜合的藝術，它是美的、動的，有機性的東西，它應該隨時進展，不應停滯在某一點上。」

由於老輩名伶普遍的有著留「看家狗」的錯誤觀念，後起者又多半是「讀書不求甚解」的陶潛，加以國家多難，民生疾苦，也不容許他們去再求深造，遂使這種崇高的藝術，日見削弱，真是可惜。

誰都知道，唱、念、做、打，是表現戲底藝術的四大支柱，伶界所謂「嘴裡，身上，臉上，都要有戲」，「手、眼、身、法、步、尖、團、嘔、嘎音，一點不能含糊」，無疑都是這四個字的註解，說是人人會說，但要把它切實的做到，那可真不是簡單的事，然而我們的老譚是把它全做到了。

譚老闆的唱工，實在是太好了，同樣的一段「詞兒」，乃至一字一音，只要出自其口，便特別的動聽，至少比別人要夠味些，人們或者要驚為神奇，其實並不，原因是他有一副天賦的「三音齊備、四聲俱全」的「雲遮月」好嗓，加以人為的功夫，對於「五音六律」，「四聲陰陽」，「尖團字」「中州韻」，「十三大轍」不斷的求教通人，刻苦精研，為藝術而藝術，才能得到這樣的成果，這個，我知道，各位知道，一般做藝的人更知道，可是誰能像老譚那樣不捨晝夜的拚命追求實幹苦幹呢？

大凡唱工的優劣，全以腔調韻味的優劣為衡，過去名伶如程長庚、張二奎、王九齡等，因為天賦佳嗓，無唱不宜，因之所使的腔，都講求簡潔了當，不事雕琢，只有余三勝愛使「花腔」。其實那時所說的「花腔」，也只等於現在的「小腔」，決不像一般俗伶，不顧戲情，一個字拖上幾「板」，強討惡化的要人叫好。老譚是最服膺三勝的，因之他也愛使腔，並且都使得好，儘管裡面滲著有青衣老旦，甚至於大鼓的腔，但一點不著跡象，真是神乎其技，人們要拿程大老闆的唱法限制老譚，那真是違背藝術進化的天演公例，不過，這話得說回來，他在四十歲前後，因藝術未臻完善，而且生雜旦腔，人們都稱他為「母鬍子」，更有人說：「叫天本是黃天霸，他也配唱天水關」（小叫天是老譚過去的藝名，初唱武生，後改老生）這種諷刺，直到他五十以後才豁免的。

「念白」的重要性，並不亞於唱工，藝人皆嘗說：「千斤話白四兩唱」，雖是過甚其辭，然而話白之難，已可概見。老譚對念是有特殊研究的，他能隨著劇情的發展，把戲中人喜怒哀樂的情緒，表現在語氣和神色上，使每個座客都能了解戲中人心境，而且每一句話一個字都有斟酌，愈是大段話白，愈能抓住聽眾的心理，這在他演《王佐斷臂》《四進士》一類戲時，表現得尤為顯著，即使是個小孩，也是聽得懂，看得懂的。

做工表情，是與唱念互為表裡的，老譚做工的細膩週到，飾偽如真，早為人們所共悉，而他那「臉上的戲」，尤為難能可貴，老伶錢金福嘗說：「譚老板在台上，骨骨節節都是戲，而最好看的就是臉色與眼神，扮《定軍山》的黃忠，有英武氣，扮《哭靈牌》的劉備，有悲慘氣，扮《空城計》的孔明，有威嚴氣，而且在各戲中表現，迥然不同，卻又與戲中人不謀而合，一點沒有做作的痕跡，這

完全是揣摩功深的成果。」原來，他不但是經常的逢人求救，虛心學習，並且專請一位老夫子給他講書，所講的除了音韻字學，還有《列國》、《三國》、《水滸》、《說唐》等與戲有關的書，這給予他劇藝的幫助，較之師父傳授的還要超過許多，一般的角兒，那兒懂這個呢！

老譚是唱武生出身的，對於刀鎗「把子」「毯子功」，應有盡有，無所不能，而對於單刀，更有特殊的研究，據說是他大師兄楊隆壽給他說的，咱們外行，對於這，雖不知其所以然，可是看了他那英勇的氣概，及其矯捷的身手，單刀的解數，便會感到一般的武生，滿不是那回事。他的武戲，普遍的受著人們的歡迎，而《翠屏山》尤為人們所讚美，因為他在齣戲裡去（按：飾演）石秀，使的是單刀，「單刀小叫天」這一徽號，也就是這樣來的。當時與譚齊名的武生，計有楊全——即楊隆壽、楊月樓——小樓之父、俞菊笙、黃月山、任七等等，而任亦以演《翠屏山》的單刀著名，他們彼此間名，可是沒有觀摩的機會，某一時期，任譚先後應聘到上海，分在「天仙」「金桂園」獻技，有一天七十也去參觀，當場就向人說：「小叫天的單刀，名不虛傳，我可比不了他」。之後，老譚演這戲，任七十也去參觀，有人向七十說：「小叫天在包廂裏」，七十恐怕老譚偷他的關子，故意輕描淡寫的耍上幾刀，敷衍了事，可是一手一式，落落大方，決不是尋常家數，老譚笑著向同去的朋友說：「任七十的頑藝兒，實在是帥，可惜『撒手鐧』沒使出來」。他兩人私下讚嘆的話，雖都說的是單刀，可是他倆武功的精純，確有真傳實授，從他們的語氣中也可體會出來，而老譚演「靠把戲」特別邊式好看，也就得力於武功更無疑義。

一個角兒的成功，除了唱、念、做、打，要夠標準外，還要具備若干的特技，為他人所沒有的；

身為伶王的老譚，當然具備得更好更多更有價值，例如唱《瓊林宴》，用腳踢鞋上頭，不用手扶，自然安定，這手絕活，一般的角兒，根本就夢想不到，余叔岩很艱苦的學習了半年，形式上倒也不差什麼，可是踢鞋上頭時，依然要在張手向頭部翻「水袖」時，趁勢把鞋一扶，一般人也許瞧不出，戲迷們是知道的；又如唱《李陵碑》撞碑時，他一貫的把甲半披半掩的加在「箭衣」上面，把勒「帥盔」的帶子預先放鬆，念到「廟是蘇武廟，碑是李陵碑，令公來到此，卸甲又丟盔」時，很快的右手把甲抓起來一捲，扔到「檢場」的手裏，接著把頭一低一仰，「帥盔」自然飛去，落在「檢場」手中，乾淨俐落，確是神奇。但一般的角兒，總是預先就把甲披在身上，鬧出四隻手來，對卸甲時，則由「檢場」的站在後面，先將甲領握定，隨即取去，搭在左臂上，然後解鬆「帥盔」的帶子等他一仰頭，即為摘去，這樣卸甲丟盔，都變了「檢場」的事，要角兒幹什麼呢？

同樣的老譚唱《五雷陣》去（飾演）孫臏，「帥盔」也是用頭挑的，現在唱這戲的為了設法兒挑去「帥盔」，一致的改用「甩髮」，雖是取巧藏拙，較之演「撞碑」鬧四隻手「帥盔」須人代摘的，至少要高明些。

《珠簾寨》裏的射雁，也是譚老板絕活之一，一般的角兒，都是假作放箭的姿勢，由「檢場」的拋出「雁形」來完事，老譚可不肯這樣，他是把弓箭端正在手，等「檢場」的把「雁形」拋在空中，很快的一箭射去，箭頭兒不偏不倚剛剛中在「形」上，箭與「形」同時落地，誰看了都要拍案叫絕。

特別值得表揚的，是他去（飾演）《八大鎚》的王佐，連唱帶做，揮灑自如，斷臂時白刃一插，左臂忽然不見，衣袖兒癟了下去，肩頭上頻頻抖顫，彷彿有個小生物在那裡動，誰也推測不出他是怎

麼練的。

　歸納起來說，老譚的唱、念、做、打、確已到達理想的程度，而他的特技，更非一般的庸伶所能想像，他的嗓是「雲遮月」，無疑的剛柔相濟，抗墜從心，嗓筒合「工半調」，為了顧念配角的困難，不願使足，經常只唱「六半」，又因所使之腔，極幽揚頓挫之妙，不像程、張、王九的高亢，一知半解的周郎、便說他是靡靡之音，名淨劉永春是和老譚有點芥蒂的，有一天聽老譚唱《二進宮》，永春有意為難，特地唱「乙字調」，意思是要逼老譚「上弔」，不想老譚行所無事的唱了下去，一點也沒有什麼，這一來就把某些人說他靡靡之音的謬見給擊破了，然而一般號稱譚派的老生，除了李鑫甫、言菊朋、羅筱寶、王雨田外，幾於百分之百都是暗啞有痰的嗓子，要說靡靡之意，該是他們，而不是老譚，某名士曾有一首詩說：「聞道無生不學譚，開元法曲果誰探，劇憐嗓似雲遮月，滿腹宮商半是痰」。真是一針見血，再痛快也沒有了。

　關於譚迷的人數，雖然沒有精確的統計，為數之多，則無疑義。我的朋友陳彥衡、陳定山、徐凌霄、楊雲史、馮小隱、溥西園、王君直、王庾生、王頌臣、孫化成、陳墨香、汪子實、蘇少卿、羅亮生、許良臣、朱耐根、李瑞九、侯疑始、穆詩樵、鄭劍西、慧海上人，以及吾家的慕耘都不例外，（自然我也是其中之一）。以上所記，多是他們的牙慧，每一憶及，猶覺意味醰然，而劍西更以譚迷之資格，述及別一譚迷的趣事，讓我把它記下來作為本篇的插曲，劍西說：「誰都知道譚老板演戲向極認真，有事寧可不唱，唱必滿宮滿調，盡力施為，決不敷衍了事。晚年精力就衰，憚於出演，除了『堂會』，館子裏他是不大露的。」

但有一天例外，「廣德樓」的日戲，居然貼了老譚的《捉碑》！譚迷們期待已久，好容易得到這個機會，當然不顧一切，腳打後腦杓趕向前去。

一點鐘沒到，「廣德樓」上下四傍，早已擁擠不堪，好多人都沒吃飯，買了大包小裏的食物，帶去充飢，可是不敢喝水，因為喝了水總得解手，那麼原有的座位，也許發生問題，每一張椅，總要擠著坐兩三個人，有好戲聽，稍為點委曲是算不了什麼的。

我的朋友易實甫，也是聽眾之一，他是坐在「池子」裏的，眼看人像螞蟻般擠出擠進，也不知忙些什麼？連外邊的窗戶上全擠滿啦！戲唱到「壓軸」，天也黑下來了，可是譚老板還沒有來，台上墊著《老黃請醫》的小戲，忽然有個六十來歲的老者，用手抹著腦門上的汗珠，拚命的擠到裏面來「找座」。

「這那兒還有座呀！連放茶碗的地方都沒啦！」夥計像是抱歉又像很得意的這樣說。

菊部畸人金少山

人們大都知道，號稱「金霸王」的金少山，乃是早一時期「淨行三傑」（即何桂山、黃潤甫、金秀山三人）之一金秀山的令郎；他們賢喬梓，立身處世的方式，都是很特別的。秀山本是清末某王府廚司，他除了擅製饌百味外，由於性耽戲曲，兼有一副天生的響亮歌喉，有「炸音」又有「狠勁」，這無疑是唱大花臉的好本錢。因之，他就加入「翠峯菴票房」，習大淨及架子花。結果，他的造詣不但一般的票友莫與比倫，即由科班出身者，也對他望而生畏。因此他下海後，竟得與黃三（潤甫）何九（桂山）鼎峙稱雄，但因個性特強，又有些恃才傲物，人緣是欠佳的。所以有人故意造謠說：

「金秀山唱的雖然掛味，做工並不高明，有些身段很像廚子炒菜的神情。」又因他唱時好用鼻音，還給他取了一個「傷風花臉」的外號。但這並無損於金秀山之令名，各大都會的戲館，競出大量包銀去邀請，幾於使秀山應接不暇；而各唱片公司所灌的淨角唱片，竟以金秀山之《魚腸劍》（即刺王僚）居第一位。其實秀山灌這唱片時，高齡已近古稀，以此牙不關風，致將「世界上殺人如宰雞牛」的雞字唱成「吉」字；「口吐寒光照人的雙眸」的眸字唱成「流」字。這在秀山正引為恨事，而摹仿他的人們，偏要照這樣唱，惟恐怕學的不像；若有人說他唱錯，他還要笑你不懂戲呢。

金少山是他唯一的哲嗣，長相、個兒和嗓門，特別是大爺脾氣，都和他一般無二；劇藝不如乃父之精湛，嗓音之「沖」，則較他爸爸更勝一籌。當他初在上海獻技時，恰值當時在滬最紅的淨角李長勝盛極而衰，踏上了下坡之路；儘管有人向他說，秀山的兒子少山，唱得如何佳妙，但李長勝在盛名之下，對這初露頭角之後輩，也並不放在心上。

有一天李長勝和金少山同應某宅的堂會，當然是在前面，（梨園慣例，以戲碼在後為貴，當時少山之聲價遠不如李，所以戲碼在前。）當他上場唱《鎖五龍》時，李老闆剛到戲房，少山照例在帘內唱那「大砲一聲綁帳外」的西皮倒板，不想只這霹靂也似的一聲，就把李老闆給嚇傻了！接著他又續唱「不由得豪傑笑開懷」云云一段「原板」接「流水」，尺寸愈轉愈快，嗓音愈唱愈高，簡直像空谷春雷，聲震林木。長勝聽了，只有嘆氣的份兒，自覺嗓音、中氣和體力，一樣樣都不如他，如果唱在他後面，勢必相形見絀，當即託病辭去，不久便鬱鬱成疾而歿。

彼時在滬的淨角，雖尚有劉壽峯、曹輔臣、馮志奎、增長勝等人，但都不是金少山的對手，可知少山之跑紅是必然的。

尤其湊巧的是武生宗匠楊小樓排了一齣《楚漢爭》的大武戲，這戲係以扮楚霸王項羽之淨角為主，而以扮虞姬之花衫，扮韓信之武生，扮蕭何、范增及扮漢王劉邦之老生，扮樊噲之武二花與扮項莊之文丑為賓；餘如周勃、項伯、張耳、陳餘、張良、陳平等則為賓中之賓，雖邊配難角亦能為之；至其劇情，則為「楚漢爭雄，項王設鴻門宴，項莊舞劍，項伯解紛，韓信棄楚歸漢，旋又亡去，蕭何夜起追之，漢王築壇拜信為大將，信乃於九里山十面伏兵以困項羽，項羽與戰不利，夜聞四面皆楚歌

聲，自知大勢已去，遂與虞姬訣別，勉出復戰，敗至烏江而自刎。」這一有歷史性的絕妙好戲，又得

楊小樓、尚小雲、劉硯芳、劉宗楊諸名角通力合作，自是精彩絕倫，每次開演，無不萬人空巷。那時

同在燕京之梅蘭芳，對於這一情況當然是知道的。

碰巧不久後梅蘭芳與楊小樓同受上海大舞臺之聘，梅就要求小樓把《楚漢爭》之劇情略加修改，

增加一些虞姬的唱做，改名《霸王別姬》，俾扮虞姬與扮霸王者同為主角，藉以讓他有出演的機會。

小樓本是樂於提攜後進的，故對梅之請求一諾無辭。這戲經李釋戡（名宣倜，外號小李將軍，係一亡

國大夫，時與羅癭公（敦曧）、樊樊山（增祥）、易實甫（順鼎）諸人，競以捧角為能事；梅蘭芳

所有之私房戲，大多出彼手筆。）修改後，結構稍形鬆懈，場子唱詞，卻增加了一些。到了上海之

後，即以此為號召觀眾之法寶屢屢演之，演必人滿為患，百不失一；楊與梅並被人們戲稱為「楊梅結

毒」，其為觀眾所迷之程度，蓋可知矣。

次年上海大舞臺再度專人往聘，楊老闆適在病中，於是梅蘭芳單獨應聘赴滬。這齣特別叫座的

《霸王別姬》，當然是要唱的，但是要尋一個暗鳴叱咤辟易千人之霸王如小樓者，實在是渺不可

得，這可怎麼好呢？其時金少山正是該臺班底之一員，他卻福至心靈，自動的請求試一試看。而這

一試的結果，其為觀眾所歡迎並不下於楊小樓，竟使金少山平步青雲，聲價百倍，成了當時數一

數二的名角；向之呼楊小樓為「活霸王」者，現在都呼金少山為金霸王了。

原來在楊小樓主演該劇時，少山看了非常的歆羨，特地不斷的揣摩仿效不遺餘力；雖未能盡其奧祕，大體上著實不差，他

之所以獲致這樣的成果，確不是僥幸的。少山之為人非常豪爽，待人接物，最講信義，絕對沒有世

故的成份。他既習於濶大爺排場，又有一些小孩子脾氣，錢到手隨意亂花，根本不加考慮，往往拿到大量的包銀，買上許多不必要的東西，把包銀用去大半，而家裏欠了房東幾個月房錢，他卻不以為意。

有一天，筆者偶因順路走進大舞臺的經理室，去訪該臺經理黃全生君，剛閑談了一會，忽見少山走來，他一面和我握手一面向全生說：「黃老闆，請借給我五百元，我要買個小老虎玩兒！」（按那時的五百元足夠八口之家一年的生活費，以這樣的代價，買一隻小老虎玩，實在不能不說是靡費。）

全生是深知道少山脾氣的，當即如數付與。少山接了連數也不數，就往西裝口袋裡一裝，很興奮的向我說：「我這就買去！您要有空請到我家來，為我餵小老虎。」說罷轉身就走，大概是買小老虎去了。

某一時期，筆者兼任開明唱片公司的協理，將請少山灌兩張唱片，一張是「鍘美案」，一張是「牧虎關」，他特別聚精會神，它滿宮滿調的一氣呵成，也別提多麼好啦。臨走我們送他四千元酬勞，他竟堅決的還給我說：「憑咱們的友誼，連灌兩張唱片都要錢，我還成個人嗎？」說著跳上汽車一拱手就去遠了。

抗戰期間，他剛由北平移居津門，準備搭班唱戲，眼看日本軍閥的侵華部隊，得寸進尺，勢如瘋狂，只好把心一橫，放棄了粉墨生涯，成天在馬路上蕩來蕩去，咄咄書空，好像瘋了一樣；至於一家大小有沒有吃的他一概不問。幸而還有幾個好親友按時接濟，方才勉強度過了這個難關。但可惜在勝

利之後，他雖一度在上海再與梅蘭芳攜手合作，唱了一次成名作《霸王別姬》後，回到北平去只在「新明」戲院唱了幾天，就因腦充血去世。一代名優，就此長辭人間；此後要尋一個這樣的鐵嗓子花臉，恐怕不容易了。

（原刊《春秋》第 8 卷第 1 期）

菊部秘辛之一——引商刻羽憶荀香

在茫茫的人海中，提起小留香館主來，恐怕有很多的人都不知道，但提到白牡丹荀慧生，那麼不知道的人就很少了。筆者是個標準的「戲迷」，對於每一個精研劇藝的人，都願意和他做個朋友；而對於慧生更不例，因為他是一個優秀的職業劇人，他的身世及遭遇，又是十分戲劇性的。

據我所知，荀慧生原本姓筍，他那孤僻的個姓，不但在他的故鄉河南，就是在全國各地，恐怕也不容易尋出第二家來，若將竹頭之筍，改做草頭之荀，那就成了人所週知的昔賢姓字，例如荀息，荀況、荀彧、荀淑、荀爽、荀勖、荀灌娘等等，無一不為世人所樂道，例如唐儒李商隱詩即有「橋南荀令過，十里送衣香」之句；李頎詩又有「風流三接令公香」之句。

由於他的這個姓太僻了，他——荀慧生——就毅然決然的改筍姓為荀，定名為融，字宗彧，亞號慧生，亦作斐聲，乳名詞兒藝名叫白牡丹，別署小留香館主。春申江上老名士吳缶翁「昌碩」先生，特書一橫披以贈之云：「香可留，色即空，佛說如是聞天風」。慧生藝事之為時所重，從這上面也可以看得出來。

荀的原籍是河南濬陽，世居西門礮坊街，是個有名的仕宦人家，到了滿清中葉才式微的。他的祖

若父都是農人，靠著祖傳的薄田數頃，維持一家生計，雖說不上怎樣的寬舒，在農村中，總算是上中人家，衣食住行之所需，並不缺少什麼。

然而慧生的父親，並不以此為滿足，總想另造一個更好的環境，遂舉家遷至河北東光縣改農為商，做起香燭生意來。過了一個時期，又遷到天津衛，生意均不見佳。他眼看一般做藝的（就的劇人）都很得意，便把他兩位令郎（慧生兄弟）託人介紹給老名伶龐啟發為徒。

龐是秦腔旦行的前輩，劇藝相當的精湛，只是生性暴燥，對學生管教極嚴，稍有差池，體罰立至，學生多有不終學而逃去的；慧生的哥哥陽生，便是其中的一個，獨慧生安之若素，因為他在家裏所受的體罰，也並不比在老師那裏差點什麼，原因是乃父偏愛陽生，而視慧生為贅瘤，以比慧生虔心劇藝，卒底於成。

在他未卒業時，「三樂科班」（原名為「正樂」，後因慧生與尚小雲，王三黑被稱為「正樂三傑」，特地改名為「三樂」以資紀念。後此慧生小雲，同被筆者題名與梅蘭芳、程硯秋合稱「四大名旦」，三黑則已淪為邊配的小角，亦不知其何也。）聘龐為教師，慧生隨師去附學，成績特為優異，除了尚小雲、王三黑、劉漢臣、（即小八歲紅，後因桃色糾紛，為褚玉璞所槍決，其事甚怪，容當另文述之。）劉鳳奎、趙鳳鳴臣，其餘的同學，大多數望塵莫及！

他在「三樂」出科後，先後獻技於「天樂」、「慶樂」、「民樂」、「中和」、「三慶」、「廣和」各戲院。由於他扮相美麗，藝術優良，很得到觀眾的好評。所演的戲，有《三疑計》、《柳林池》、《陰陽河》、《忠孝牌》、《梵王宮》、《小逛廟》、《賣絨花》、《打杠子》、《採花砸

澗》、《董家山》、《大登殿》、《辛安驛》、《蝴蝶盃》、《翠屏山》、《母女會》、《鐵弓緣》、《送灰麵》、《殺狗勸妻》、《拾玉鐲》、《賣胭脂》、《大劈棺》，等數十齣；每一不叫座。關東名士秋吟籟特作京伶十二釵總評，以慧生居第一位，並贈以詩云：「色藝叢中獨擅場，佳名不愧傲花王，任教蘭（指梅蘭芳）蕙（王蕙芳）饒風趣，到此低頭亦拜降。」同時又與劉戩及謝素聲，沈漢英諸名士共組「白社」以捧之，並在《國華報》上開「童伶菊選」，選慧生為博士。

但是不幸，就在這一時期，慧生的嗓子倒了，由此盛名頓減，每演一劇，僅僅得到銅元百五十枚，因之他心理想：「與其這樣窮湊合敷衍場面，就不如不唱算了」。於是自動的辭班輟演，先後執贄於陳桐雲、張彩林、王瑤卿之門改習「皮簧」；也幸而有此一改，故得側身於「四大名旦」之林，若是仍舊唱他的「秦腔」，恐怕早已隨著時代的演復，無形中被淘汰了。

不過我還有一樣看法，認為慧生之克享盛名，雖然得力於改習「皮簧」，而促成他那種優越地位的，亦得力於吾友陳墨香君，因為慧生的私房戲如《宮羅帶》、《飄零淚》、《江天雪》、《元宵謎》、《丹青引》、《至孝圖》、《西湖主》、《魚藻宮》、《繡襦記》、《柳如是》、《庚娘》、《埋香幻》、《妒婦訣》、《釵頭鳳》、《還珠吟》、《金鐘罩》、《張金哥》、《荊釵記》、《美人一丈青》、《東吳女丈夫》等劇，差不多十有八九都是墨香編的。

這些新編的好戲，無疑的都是導致慧生成名的主因。當慧生在倒嗓未復時，曾經招致社會上、特別是梨園行若干人們的白眼。他的內兄吳彩霞便是其中的一個；而他與彩霞女弟六姑之結合，更是一椿有趣的事情。

原來吳彩霞是個二流的青衣，常與伶王譚鑫培配戲，雖不定怎樣的跑紅，較之無人過問的荀慧生當然要活躍得多。那時他們還沒有親戚關係，但也是相識的，偶然會見，彼此領首而已。

可是彩霞的令郎福元（即吳彥衡，初習老生，後改武生）卻與慧生相當的親近，原因是南下窰子陶然亭一帶，乃是北平伶界清晨調嗓的集中地，福元與慧生都是經常去的，他倆因常相見而相識，漸至無所不談，因之福元獲知荀慧生尚無配耦，他竟毫不猶豫的說要把他的姐姐嫁他。及至回去向乃父報告，彩霞竟認為童子妄言，根本不以為意。

福元雖然年幼，卻也恥於食言，當即鼓足了勇氣向乃父說：「那就把六姑（即彩霞的幼妹）嫁給他吧，因為我看她非常用功，將來一定是個挺好的角兒。」

彩霞聽說到六姑，意思就像活動了一些，於是關照他說：「那你先別嚷嚷等先問好了六姑的意見再行決定。」

一天，慧生在華樂園貼演《汾河灣》，彩霞就興奮的把太太和妹妹六姑及孩子們一齊帶去觀劇；他底動機，自然是藉此觀察六姑對於慧生的印象如何，但六姑並不知道，只是憑著直覺，向她的嫂子，做了一個公平的批評。

「人家都說梅蘭芳的扮相帥，要照我的看法，這個角兒的扮相就夠美啦！嗓子雖不太好，可是唱起來也還夠味，做工、表情、非常的週到，一點兒也不含糊。在《鬧鞋》「殺過河」時，那些閃避騰挪的，身段，實在是太好看啦！」

彩霞聽了，識為六姑對慧生頗有好感，便不再徵求她的同意，逕命福元示意慧生，教他請大媒約

期下定，擇吉迎親，吳家的六姑，就此成了荀二老板的令正，後此忽優忽仕之荀令香，就是他倆愛情的結晶。

慧生的腹笥相當廣博，新舊戲不下一百餘齣，這是一般人所共知的。但他在學戲時經歷的艱難困苦，恐怕就有很多人不知道了。這裏不妨擇要的報導一二：

他的《貴妃醉酒》，開始是跟陸杏林學的，這位陸老板玩藝兒確是不錯，但可惜他是酒鬼，誰要請他「說戲」，一定要先備酒菜，讓他喝得臉紅紅的有幾分醉意，然後請他開講，如果桌上無酒，他會不聲不響的掉頭就走，誰也別打算挽他回來。給他預備酒固然是好，可是既不能太多，也不能太少，因為酒多了他一喝醉，立刻就入睡鄉，戲就說不成了，少了不過癮，又要不辭而去，這真是一個難以伺候的人。

由於上述原因，慧生跟陸杏林學了兩個月，花費了若干酒錢，連一上場唱的「海島冰輪初轉騰……」那一段「平調正板」部沒學全；慧生心裏感到無限的悲傷，偶然在「後台」和人談起，不禁十分惑慨。

大個兒李七（名壽山）是個兼工生丑旁及花衫的資深名優，看到慧生說的可憐相，即刻義形於色的站起來：「既然如此，你就不用跟他找麻煩啦！讓我來給你說這齣戲，非但不要酒菜，連一個子兒我也不要。」於是慧生又跟大李七學了一個時期，這齣《貴妃醉酒》，總算是學全了，但始終得不到顧曲周郎的好評，慧生心理有苦說不出，只好付之一嘆。

有一天，他在友人席上，聽到名票勞子衛先生說：「這齣《貴妃醉酒》，乃是漢劇名旦水仙花郭

五帶到北平來的，郭五曾以此劇，博得九城士女熱烈的歡迎，北平之有《醉酒》及《四平調》，亦即從此時始，因之郭五特別的重視此劇，先後只傳授了三個人，那就是尤高旦（俊卿）、路三寶（玉珊）、余壯兒（玉琴）。現在尤俊卿已作古人，人們要學這戲，並且要把它學好，就非把路、余二位找到一位做老師不可。」

荀慧生聽在耳內，記在心頭，即日託人介紹，拜路三寶為師，於是他這齣《貴妃醉酒》，才算得到了「郭派」的真傳。

從大體上看，也與前此所學的（即是與郭同時的某一些人，竊聽偷學去的）並無若何顯明的區別，可是在精神上，確有上下床之分，例如「海島冰輪初轉騰，見玉兔又轉東昇」裏的「見玉兔」三字，一班偷學的都把它盡力翻高，「郭派」則很自然的平舖輕唱略帶嬌音；至過橋時唱的「玉石橋斜倚把欄干靠」一句，唱到「靠」這一字，就把左手的「水袖」向上一翻，做出靠欄干的姿態來，身段特別美觀。接著唱到「俯視魚戲水」處，俟場面上拉一「銀扭絲」「過門」，再接唱「金絲鯉魚在那水面朝」一句，上一句的魚字，是下一句魚字的伏線，但偷學者多把「俯視魚戲水」，誤作「鴛鴦來戲水」，這樣把原有的詞意完全給埋沒了。又「郭派」在聽說「聖駕到」時，故作醉眼矇矓，「半開半閉的姿態，表示楊妃恃寵而驕的心境至為徹底；因為她的醉乃是假醉，所以下面才有「姜妃接駕來遲，望聖上恕罪」的「話白」；及至聽說是「誑駕」（即是謊稱駕到的意思），即更形於色道：「呀呀啐！」（唱）「這才是酒不醉人人自醉，色不迷人人自迷！」她若是真醉，就不會說這樣的話了。至其下腰啣杯所作的「臥魚」，以及將身倚靠在高、裴二力士肩上左右搖曳，全是假醉裝瘋，聊

以自遣，實際上並沒有醉，而且也不敢醉；因為她雖知明皇不來，卻也還怕他或者要來，決不敢恣情縱飲，不作接駕侍宴的準備，以此「郭派」在這些地方，身上儘管做著酒醉的模樣，眼光卻明顯的注視明皇的來路，這種內心表演，是最值得效法的。然而一班婢學夫人者，都忽略了這一點，竟如火場裏逃出的人，盡量的在台上亂撲亂跌，那便不像是「貴妃醉酒」，而是「玉環發瘋」，較之「郭派」，實在是差得遠了。

田桂鳳是一代花旦的祭酒，也是慧生最為敬佩的一位前輩！每值桂鳳出演，他一定要設法去觀摩，既久，當然就有若干的心得，因之慧生在舞台上表現的一切，多有取法桂鳳的地方。

在那春申江上，以開戲館著名的，有所謂「海上三卿」。乃是對許少卿，尤鴻卿，童紫卿三位老板的統稱，他們在表面上都是很好的朋友，實際上爾虞我詐，積不相能。而許與尤相互間則尤甚焉。原因是某一時期，許、尤合辦「丹桂第一台」，許為經理而尤副之（謂其為協理也）。遇事商酌，出入必偕，感情是極好的。後來因為權益的關係，漸漸的起了裂痕，許少卿一怒而拆夥，另行創辦「天蟾」並排演《蟾宮折桂》新戲，隱寓著壓倒「丹桂」之意。至他所聘的角兒，老生有時慧寶、林樹森、霍春祥、小生有李桂芳、旦角有趙君玉、小楊月樓。沙香玉、劉玉琴、劉慧霞、筱寶翠；淨角有增長勝、殷春虎、董志揚；丑角有周五寶、何金壽、林樹勛；武生有小達子（李桂春）、蓋叫天（張英傑）、張德俊、張桂軒；武旦有祈彩芬、武丑有劉坤華等，陣容之堅強，確非「丹桂」之麒麟童（周信芳）、石月明、王靈珠、宋志普等所能及。

然而尤鴻卿亦不甘示弱，除出鉅資特聘獨創一格的風雅老生汪笑儂外，並且排了一齣《劉海戲

金蟾》以示抵制，又把「劉海戲蟾圖」畫在天花板上，作為該台的商標。處處針鋒相對，誰也不肯讓誰。

許少卿是以「玩票」之姿態開戲館的；他對劇裏的一切，知道的並不太多，卻以筆者為識途老馬，遇事諮詢，等於是他的義務顧問，因之我所賃住的那座小樓，經常有他的足跡。

某日，許少卿忽來我住處邀我去他家便飯，說是有要事和我商量，在車上他就迫不及待地說：「時慧寶的演期就要完啦，咱們必須另請一位來補他的缺。聽說『丹桂』也正在邀角，我想趁他未邀到以前，先把梅蘭芳和王鳳卿邀來，打他個措手不及。您看怎樣？」

「你先等等，讓我來考慮一下？」我說：「我想鳳卿和蘭芳回北平不久，現在又去邀他們，好像『天蟾』除了他們這一生一旦，再無一個可邀的角兒，未免太洩氣。再說你們『天蟾』，原是有名的『三多』（武行多、旦角多、坐位多）莫如就從這方面加強組織，顯得與眾不同。例如人們艷稱的『北楊南蓋』之蓋叫天，本來就在你們班裏，現在再把被稱『北楊』的武戲，不但是『丹桂』望塵莫及，就是其他的戲園，也都要甘拜下風！……貴台原有的青衣、花旦、不下十人，這是一般的舞台所沒有的，現在我再建議，把最近新躍起來的尚小雲和白牡丹邀來，則貴台旦角之多，將在全國舞台中居第一位；同時再把譚王鑫培的令郎小培邀來，他的劇藝，雖遠不如乃翁之超凡入聖，究竟家學淵源，較之一般的偽譚，確有上下床之別，我認為拿他來替代時慧寶，決不會差點什麼。尤妙在他們四位『包銀』的總和，較之梅（蘭芳）王（鳳卿）二人『包銀』的總數，還要打個九折，你又何樂而不為呢！」

少卿聽了不住的點頭稱是，車子到了他家，少卿就打電話，把天蟾後台的經理王德全找來，把我所擬的計劃說給他聽，問他有無其他的意見。

「那太好啦，太好啦」王德全樂得跳起來說：「依我的拙見，簡直就這麼辦，而且是越快越好。」

「啟程來申。」

距此約十餘日，少卿就接到他駐平代表的覆電，略謂：「楊、譚、荀、尚，俱已邀定，準定於某日啟程來申。」

少卿做事是最不惜工本的故於新角到達時，即在申、新、時事等報上刻登大幅的廣告，俾眾週知。而我又以客觀的姿態，寫了若干評介的文字發登各報，盡量的代為宣傳。因之、楊、譚、荀、尚四名伶將在「天蟾」獻技的消息，竟成了人們談話主要的資料。登台之日，盛況空前，坐位特多之「天蟾」，（計有二千七百餘坐位）居然人滿為患。

他們新角的名次，當然以楊小樓為龍頭，小培、小雲、與慧生以次遞降。但是奇怪的是，他們之中的「叫座」力，居然以慧生居第一位，楊、譚、尚均出其下，該台原有的腳色更不用說。

舉例來說，有一天慧生與小雲演《虹霓關》，小雲去（飾演）丫鬟，獲致大量的彩聲，是當然的；（因為此劇的丫鬟，唱做並重，易於討俏）但慧生去（飾演）東方氏，居然博得更多的彩聲，這就是例外的了。

另一天，慧生與周五寶合演《小放牛》，他二人工力悉敵，一來一往之身段表情，配搭得特別緊

湊，真如昔人所說的「翩若驚鴻，宛若游龍」；而其後退的「碎步」，輕盈邊是式，更令人為之傾倒欲狂。第二天竟有若干觀眾，不約而同的致書「天蟾」，煩荀、周復演一次。亡友沈泊塵便是其中的一個。泊塵是個優越的新派畫家，他在看了兩次《小放牛》之後，竟把旦丑調情姿態，選了一個特為精彩的鏡頭，畫出一張油畫來送我，作為我介紹慧生南來的紀念。那幅畫實在是太好了，不但服裝姿態和他們在台上表演時一般模樣；連他們的「扮相」，也像是用攝影機拍下來的，這也足見泊塵畫筆之精巧和他們對於荀劇愛好之真摯。

又一天，小培貼《珠簾寨》，慧生與筱寶翠分扮大二皇娘；這位筱老板矮而且胖，不亞於「冠生園」的老板洗冠生，（洗是冠生園食品公司的老闆，也是一個著名的黑矮胖子。）老遠看去，很像一個特大的足球，因之，人們就送他一個「胖皮球」外號。這事被慧生知道了，就在請發兵時向李克用說：「你要再不發兵，我拿『胖皮球』打你！」只這一句幽默的「話白」，就把前後台所有的人全逗樂了。我想慧生之所以特別受人歡迎，大部分雖由劇藝，而其為人之饒有風趣，也是重要原因。

民國九年，慧生與何月山（係以真刀真槍特別打武著名之武生）同受滬法租界「共舞台」之聘，掛「雙頭牌」，輪唱壓軸和大軸的戲，包銀已由一千驟增至三千，登台未及一週，蘇、杭兩處的歌台，均有專人來邀請，慧生毫不猶豫的一並答應下來。迨「共舞台」期滿，遂賈其餘勇，先後巡在蘇、杭，各唱一月而歸。

老友孫漱石先生，曾將唐人「一朵能行白牡丹」的詩句摘出來，做了四首轆轤體的七絕送給

塵因等為領袖；「綠黨」以陸澹盦，劉立人等為領袖，各為其所捧之角，鼓起最大的勇氣來開筆戰，舌劍唇槍，勢不相下。

當時慧生的聲譽正在直線上昇，不但是獨有的戲如《西湖主》、《釵頭鳳》、《香羅帶》、《埋香幻》、《繡襦記》、《美人一丈青》等黃玉麟無法抗衡，即舊戲之《玉堂春》、《辛安驛》、《杜十娘》、《小放牛》、《戰宛城》、《翠屏山》、《法門寺》等黃亦望塵莫及。以此三戰三北，潰不成軍，只得免戰高懸，遁入大世界的乾坤大劇場以避其鋒。於是荀慧生改用本名以誌勝利。

這以後，他便成了歲歲南飛的候鳥，長江一帶的大都會，幾於無處不有荀郎之足跡。換言之，即是各該都會之舞榭歌台，同樣的是他引吭高歌發揮其戲劇天才之地，這是一般的角兒，根本做不到的。

但可惜，大陸淪陷之時，他也是被中共劫持者之一！竹幕生涯，簡直不堪設想！其死其生，爾在不可知之數！言念及此，真不禁感慨系之！

汪大頭玩世不恭——菊部秘辛之一

汪大頭即汪桂芬，他是一個傳奇性人物，也是伶界「老生三傑」（即汪與譚鑫培、孫菊仙）的龍頭。

他的畢生行實，大多數是出人意外的。有時不顧一切的代人受過，亦有時蠻不講理的強人所難；而其實無理之中有至理存焉。我真沒法加以評判，只好假定為「玩世不恭」。

他本名謙字美仙，亞號硯亭，乳名叫惠成，桂芬是他的藝名。

他是滿清乾嘉中，武生先進汪蓮葆（亦作年寶）的第三子；人極慧敏，長相卻是不佳，小小的身材，頂著一個挺大的腦袋，活像廟裡塑的大頭鬼一樣！因之，人都呼之以汪大頭而不名。

也就因為是這樣，他竟失愛於父母，特地把他的兩個哥哥（惠元、惠福）送進「科班」，單單把他送進「春茂堂私坊」學戲。

他十五歲時，正式登台唱「老旦」，那時劇藝雖不夠理想，較之一般的「老旦」，也並不差點什麼。可是人小腦袋大，扮起老婦人來，那種怪相，確容易招致觀眾的反感，因之，任他如何的努力演唱，也得不到一個人給以彩聲。他一氣就不唱了。

由此改作「文場」的琴師。他的琴不尚「花點」，但「指音」好，「腕力」強，剛勁中有嫵媚氣。「隨腔保調」，妙造自然，能夠使唱的角兒特別省力而舒適，以此受知於被人稱為伶聖的「老三慶徽」掌班程長庚，被聘為他個人的琴師。人們對的戲，汪的琴稱為「二絕」。

經過一個漫長的時期，汪對程老之「咬字」「發音」「行腔」「使板」之方式，不但耳熟能詳，甚至能窺其堂奧（做工也不例外），偶然試歌一曲，韻味上幾可亂真，以故程氏深嘉其靈敏，正式收入門牆，特將本身演唱之心得，無保留傳授給他。汪之劇藝遂愈益孟進。

很多親友，都勸他以老生之姿態粉墨登場。

「那可不行！」汪大頭斷然的說：「我的戲完全是走老師的路子，有他老人家珠玉當前，我不能隨便動他的戲！而且我的胡琴也因得到他老人家的賞識才出了名，所以我要永遠的伺候他老人家，直至他老人家退休納福時為止，現在決談不到。」

這一唱就鬨動了整箇的北平！特別是震撼了每一戲迷之心弦。

及至程老去世，他又簡練揣摩的苦習兩年，方始再度唱戲。

親友都知其性情固執，便也不再勸他。

「這簡直是長庚麼！」

「大頭兒真有一手，他把大老板（係北平人於程老之尊稱）給學化了！除了扮相高矮肥瘦不同外，簡直與長庚不差什麼。誰要是閉眼一聽，要不拿他當長庚那才怪呢！」

「沒什麼說的，大老板人是死啦，頑藝兒依然存在！咱們的戲癮有得過了。」

「他學的還是真像，孫菊仙（係程之大弟子）可辦不到！」

這是當時人們對他的公評，其實汪桂芬依然是汪桂芬，五短身材，頂著一個大腦袋，也並沒有改樣，不過沒有幼年那樣明顯，而且他已由老旦改為老生兼紅生，劇藝又到達飽和點。人們對他只有讚美的份兒，誰還管他頭的大小呢？

但他可沒有忘記，以前唱老旦時，曾經遭到人們的白眼。現在他改唱老生紅生，得了程大老板的真傳，已不作第二人想，人們對他，亦已表示極端的歡迎，他認為這正是他以牙還牙的時機。

某一時期，他曾受了「廣興園」之聘，按時前去獻技，當他的腳剛剛跨到「後臺」時，恰與一個暴眼睛穿黃坎肩的唱「零碎」的頂頭碰見；那個「零碎」本能的向他看了一眼，大頭老板好像觸了電似的，轉身就走，誰也留不住他！

「這是為什麼呢？」經理人喘噓噓的追著問：「這個戲我不能唱！」汪大頭理直氣壯的說：「那個穿黃坎肩的，他一見我就瞪眼，我怎麼得罪他啦？你如打算要我唱，非請他出去不可！要不然咱們就吹。」

經理認為他這是無理取鬧，但館子裡正要仗著他號召觀眾，當然離不開他。只好以曲為直，尊重他的意見，犧牲那個暴眼睛唱「零碎」的。

有一天，大頭老板路過「便宜坊」（酒館名）忽然犯了酒癮，很想進去拿烤鴨就酒，但又感到一個人怪沒趣的！於是毅然決然的逢人作揖，要求人家陪他喝兩盅！他可並不知道所邀的都是誰。

但那些人對於他卻都認識，大名鼎鼎的汪桂芬，誰不是聽他的戲一句一叫好的呢？因之，他們對

他這一突擊式邀請，非但不以為怪，並且感到無上的興奮。大家都像老朋友一樣，很灑脫的走進去，隨意點菜，吃喝聊天，所談的當然離不開戲。大頭老板心裡一痛快，嗓子裡就癢起來，眼看牆上掛著有把胡琴急速把它拿下來自拉自唱，而且唱的正是他的拿手戲《昭關》！這一來把所有的過路人全留下啦。

「這一定是汪大頭！這樣悲壯蒼涼的音調，除了他還有誰呢」某一個過路人很肯定的這樣說：「您說的對！汪老板正在裡邊唱哩。」「便宜坊」的夥計們也興奮了。

大頭老板正在聚精會神滿宮滿調的唱著「伍員頭上換儒巾，喬裝打扮望東行⋯⋯」那段「二六」；「摧戲的」張二蹦子已經汗流被面的找了進來！

（嗨！老爺子，我可找著您啦。）

「戲碼兒輪到了嗎？」汪大頭問。

「早輪到啦！場上正給您墊著《打灶王》呢。」

「那麼咱就走吧！」大頭老板一面說一面扔下錢來；帶著張二蹦子匆匆的走去。

又一天，他接受了一家「堂會」（即因喜慶事演戲宴客）的邀請，說定到時由那家派車來接，但到人家的車子來時，他可並不在家。當由汪三奶奶（大頭之妻）派人去四下尋找。結果，發現他在附近的小胡同裡，跟一個小學生，蹲在地下「頂牛」（即是拿骨牌接龍）。

他在「廣興園」唱了一個時期，新花樣又出來了！

「我要休息幾天！」他很隨便的向經理說：「等到下月初再唱，可是我要拿『加錢』⋯⋯」

「什麼叫做家前？」經理人不解所謂。

「這是我自己定的名字！」汪大頭說：「因為館子裡的座價京錢一弔三（即是大錢一百三十文）也不知是誰定的例子。不論是那家館子，也不論唱的角兒是誰，老是這個價錢，我可有點兒不服！打下個月起，你給我每位加一弔錢，就說是我要的。這個錢我要六成，另外四成讓他們『後臺』大夥兒分！他們終年辛辛苦苦的伺候爺們；掙的錢老不夠吃，實在是怪可憐的！所以我要給他們找點饒頭……」（實際上他這所謂「饒頭」，較之他們原有之「戲份」，差不多要加幾倍）

這辦法推行之後，曾經引起一部分人的反感，以不到「廣興園」去聽戲為抗議。然而「廣興園」內，依然人滿為患，原因是愛聽「汪調」（其實即「程調」）之人，實在是太多了。

而那些起反感者，一旦犯了「戲癮」，依然要往「廣興園」聽戲。「後臺」的苦哈哈們，因之笑口常開，這可的確是大頭積的陰功。

之後，大頭由「廣興」轉到「三慶」，「天樂」，「中和」，「廣德樓」各家；依然如法泡製——拿加錢——他的理由是：

「從前我的戲沒有唱好，他們都說一弔三花的冤枉，一個勁跟我搗亂，雖沒有轟我下臺，那一臉的不樂意樣子，實在是夠瞧的。現在我唱好啦，比從前好十倍，我雖不能加十倍收錢，僅僅多收一弔；也就夠便宜啦！他們要連這也不願花，那他就不用打算聽我的戲。」

大頭老板有空的時間，是很喜歡叼著一根「京七寸」（旱烟袋），隨便在大街小巷蹓躂的。偶然走過後孫公園一家「票房」的門口，聽到裡面有人仿他的腔調唱「取成都」，他心坎裡一高興，即刻

走了進去，作了一個自我介紹。

「我就是汪桂芬！」大頭突如其來的向著那位「取成都」的票友說：「您是我的知己，咱們二位該交朋友！」

這家「票房」的「票友」，特別是那位唱「取成都」的眼看汪老板不請自來，也別提多高興啦！當時一面「招住」——即是把右手拇指，食指，當中指并在一處，無名指，小指，貼在掌心一面把大頭邀進客廳，以外交家招待國際貴賓之禮貌來招待他；接著就把各人對於習劇之意見提出就正。大頭也知無不言，言無不盡！

「票友」們得意之餘，立刻派人去買酒叫菜，款待貴賓！而我們的汪老板，也早忘記了園子裡貼的，正是他的拿手戲《吹簫乞食》，這支戲如果不唱，戲園子是有被毀之可能的！

原因是向來唱這戲的，大都以笛為簫，把它橫在嘴上，假作吹的模樣，由「場面上」吹幾聲應個景。只有伶聖程長庚，不但是親自吹簫，並且要把伍員的「簫曲」，每個字都吹出來！他那個「簫曲」是：

「伍子胥，伍子胥，跋涉宋鄭身無依，千辛萬苦淒復悲，父仇不報，何以生為？」

「伍子胥，伍子胥，昭關一度變鬚眉，千驚萬恐淒復悲，兄仇不報，何以生為？」

「伍子胥，伍子胥，蘆花渡口溧陽溪，千生萬死反吳陲，身仇不報，何以生為？」

吹時那種激昂慷慨如泣如訴之悲聲，能令聽者不覺的淒然泣下！長庚這戲，止傳了大頭一人，因之長庚故後，此戲便變成了大頭的絕調，誰肯輕輕的放棄它呢？

當汪老板在「票房」裡對酒當歌時，除了「催戲的」在他家裡坐等外；園子裡另外還派了人去找尋，結果是完全撲空。

其時在戲園裡期待著聽好戲的顧曲家，都把頸子伸的像鵝鴨一樣，內心感到充分的失望，自然也還夾著有憤懣激情，因而詰責之聲，紛然四起。

經理人實逼處此，只好硬著頭皮，走到臺上去婉言道歉。

「今兒個真對不住，汪桂芬老板，剛在樓梯上摔了一交，躺在炕上等大夫不能起來，請諸位特別原諒，今天座兒一概免費，明兒我準煩他唱這齣《吹簫乞食》，外加一齣老爺戲《白馬坡斬顏良》……」

戲迷們對於經理的答詞甚為滿意，這件事才得告一段落。然而汪老板並不知道，他還在那「票房」裡打通關呢。

是一個金風颯颯的秋天，我們的大頭老板，受了A埠B舞臺之聘，由邀角者付與他一份數字可觀的「包銀」，汪老板伸手接去，就往口袋裡一裝，連數目也沒有查，隨即跑到大柵欄一家綢緞舖去；蓄意是給他太太和他自己買幾件新鮮衣料。

可是一走到裡面去一望，陳列在玻璃櫃裡的紗羅綢緞，五光十色，美不勝收。他也不耐煩細心挑選，只要顏色和花樣對勁，就叫綢舖的夥計，給他來個富貴不斷頭的剪！剪！剪！一連剪了四五十件，「包銀」耗去了三分之二，他才得意洋洋的出來僱洋車運料，自然連他的身體一併包括在內！

路上看到一個年老的花郎，汪老板惻然憫之，隨手就拿一件男袍料扔了給他！

回到家裡，就把那許多衣料，翻給他太太看，其意蓋在博得她的歡心！

「嚇！我的三老爺子！您這是怎麼啦？放著外邊許多賬都沒法還，買下這些衣料來，您是打算嫁閨女還是討姨奶奶呀？」汪三奶奶半開頑笑的，像唱小曲兒一樣，很俏皮的這樣問。

大頭認為他太太有意損他，當下一言不發，撇腰就走，連那買贖的三分之一的「包銀」也沒留下！逕自搭車到天津頑兒去了。

可憐的汪三奶奶，處在這般情況下，除了逆來順受，自傷薄命外，有什麼可說的呢？不過這話要說回來，大頭老板之一怒去津，只是一時的感情衝動，絕不是愛情動搖！這從他於接到「包銀」時，即刻就去給她買衣料，也可以看得出來。只可惜胸襟窄狹的她，一時想不到此。在汪老板離家數日後，竟氣得吐出血來，是何病症不可知，但其與內心抑鬱有關則無疑義。

一星期後，汪老板電報來了！

「北京香爐營頭條八號汪三奶奶：余己抵×，衣箱盔頭箱，可著老祁送來，桂皓。」

這無疑又是汪三奶奶精神上一大打擊；原因是在那時候家無餘錢，衣箱又不能不送。只好當了腕上的金釧，打發跟包的老祁動身。

詎此不多幾日，汪三奶奶的病症就惡化了。等到汪老板唱滿一月歸來，三奶奶已經陷入彌留的狀態，很快的即被死神請去！汪老板這才感到無比的悲傷，因而唱了一次多年不唱的老旦戲《行路哭靈》！動機蓋在於藉戲哭人。

從這時起，大頭老板的行動，又發生了急遽的變化。經常縱情於飲博，有時竟把他自己收藏起

來，藏的地方，沒有人能夠知道，連追隨他多年的老祁也不例外。

只有主持「天樂園」「玉成班」的田際雲（即名花旦響九霄），能夠揣知其行徑。有心要請他去唱一個時期，又恐怕他鬧脾氣不肯就範。於是決定由側面進攻。他知道大頭此時之作風，不是酗酒，耍錢！便是逛窰，住道士廟，跟老道們研究《道德經》什麼的；特地派一個人，專門訪察大頭的行動，隨時具報，以憑核奪。

某天據報：「大頭在A廟裡與B老道賭東道下棋。」際雲認為這是一個很好的機會。便一面關照家裡，準備一些精美的酒肴，一面趕到該廟，去作遊說的儀、秦。

「我說三哥您有空沒有？」田際雲笑吟吟的向汪大頭這樣問：

「幹麼？」大頭兒眼睛看棋局不介意的反問他。

「咱們老哥兒倆，痛痛快快的，喝他一回好不好？」

「喝酒？好呀！在那兒喝？」

「上我家去。」

「好，我這就走！」大頭說著就把棋推開，走到際雲家裡喝起酒來；酒是頂好的酒，菜是頂好的菜，他感到了相當的滿意。

「我說三嫂子已經去世，您一個人在家裡也不方便！莫如住在我這兒，咱們隨時聊聊喝喝幾盅，夠多麼好呢！」際雲趁著他高興，進一步去拉攏他。

「這個我倒樂意，」汪大頭說：「就是給老弟妹找麻煩不大合式。」

「那兒的話？只要您肯賞臉，她們沒有不歡迎的。」

「好吧，咱們就這麼辦，待會我就叫老祁，給我拿舖蓋來。」

際雲之招待大頭，確是很週到的。除了好吃好喝的不算，凡是大頭愛好或需要而又為他力所能致的東西；他必盡量的羅致於前，以滿大頭之願望。

每天除了到園子裡去唱戲，老是在大頭兒住的客房裡週旋。每隔一二日，必要叫個「十不閑」或是「變戲法」的來給他解決！把個大頭老板，招待得「不亦樂乎」。

自然他是有計劃有作用的；可是汪大頭並不知道！眼看田際雲笑口常開，便也感到相當的愉快。

然而某一天就不同了！際雲照例笑逐顏開的出去，回來卻是滿臉的愁容，口中不斷的唉聲嘆氣！

「老兄弟！你這是怎麼啦？有什麼心事說出來，我給你拿個主意。」大頭兒自負的這樣說。

「這個年頭兒真是邪行！」田際雲愁著眉說：「憑你貼什麼好戲也不賣座！您猜今兒個都是什麼戲吧？侯俊山（按即老十三旦）的《大鐵弓緣》，金秀，龐雲甫的《鍘判官》，李連仲、瑞德寶、張黑、李金茂的《九劍十八俠》，楊小朵、羅壽山的《雙鈴記》，那一齣不是嗡嗡響的？可是六成座都賣不上，您說這個戲怎麼唱吧？」

「可是缺一個當家老生！我來給你唱幾天試試，也許會好一點。」大頭老板忍不住自告奮勇。

「別打哈哈！你真能給我雖嗎？」際雲故作驚喜而又懷疑的態度。

「為啥不能？」汪大頭斬釘截鐵的說：「我還是說幹就幹！打明兒起，我給你唱五天，你就把『報子』給貼出去。」

「那太好啦，三哥，您唱什麼戲呢？」

「《成都》、《昭關》、《取帥印》、《釣金龜》、《華容擋曹》，你就照著我說的貼吧！」

「那麼我先謝謝您三哥，我這就出去照辦。」際雲說著就給他請一個安，隨即走了出去。

這一來，就把整個的北平給鬧動了！每日「天樂園」中，不但是座無虛席，還有些不辭勞瘁的先生，情願出了同等的代價，來一個因陋就簡的「站看」！甚至於連這也不可得，只好站在外邊，來一個「白雪陽春側耳聽」！而我們田老板的銀箱可就更加重了。

他對大頭之熱心幫忙，當然是感佩的。愈是感佩，招待得愈是殷勤，也有其必然之趨勢。偶然經過賣魚的場所，看到俗稱「大頭魚」的「海鯽魚」已經上市，便本能的選兩條好的買了回去，準備做給汪老板嚐新。因為太興奮了，一見老汪，便忍不住的嚷了出來：

「三哥您瞧，這個『大頭魚』夠多麼帥？這是咱們就酒的好菜！待會我讓家裡給您做去。」

大頭兒給她一個會心的微笑，隨即裝作內急的摸樣，拿起手紙來撒腿就跑。路上碰到熟人，他也不待不問，即刻就把離開田家的原由直說出來。

「田際雲不夠朋友！」汪大頭說：「我給他幫忙唱戲，一個子兒也沒拿，他不但是不感激，還要拿言語損人，說是『吃大頭』！」「大頭」下邊還有個「魚」字，他可沒有說出。

董某是個標準的「汪迷」，他愛好大頭的戲，等於愛他的本身，而對大頭的胡琴尤有甚焉。無奈大頭自恢復其粉墨生涯後已經不再操琴。董在某些情況下，往往感到空虛與寂寞，於是毅然決然的走去向大頭說：

「我有一個無理的要求，請你在短期間拉一回胡琴，不知道可不可以？」

「這當然是可以的！」汪大頭說：「只要有大老闆（謂其師程長庚也）那樣的好角，我總願意伺候，但是那兒有呢？」

「我想你不妨自拉自唱！」

「這在朋友地方鬧著頑著是可以的；但在臺上可沒有這個規矩，而且也不合式。」

董先生眉頭一皺，計上心來說：

「這有辦法！咱們不妨編一齣新戲，安排一個自拉自唱的角色在那戲裡，等於『戲中串戲』，有什麼不可以呢？」

「好一個戲中串戲……」汪老板念起「韻白」來了！「您先把這戲裡的情節說給我聽。」

「咱不妨『現身說法』，作為有個人為戲所迷，成天的張口是戲，閉口也是戲，在家要唱，出外也要唱，甚至於吃飯睡覺也要唱！而他又會拉胡琴，因之隨時隨地的『自拉自唱』！不論生、旦、淨、末、丑、西皮、一簧、梆子、崑腔、大鼓、小曲、落子、蹦蹦、九腔十八調，反正隨他的意思，觸景生情，想到就唱，這還不夠熱鬧嗎？」

「好極啦！」汪大頭拍著手說：「咱就把它加一點穿插，安排幾個配角在裡面，取名兒叫《戲迷傳》！自拉自唱的辦法，用在這齣戲裡，再合式也沒有啦。」

任是誰都知道，大頭的唱是一絕，胡琴又是一絕、集二絕於一身，同時表現於紅氍毹毹上，這的確是史無前例的，因之他每貼此劇，無不萬人空巷！而闊人家有「堂會」，更以有大頭的《戲迷傳》為

榮。為此老倭瓜（係有名的滑稽大鼓蒙）的大鼓書說：「汪桂芬的戲迷傳越看越要看，各種的腔調呀不能一道湯！……」這也可以看出大頭當時之聲價。

後來呂月樵（原唱青衣，係大頭的配角，大頭唱《戲迷傳》，他去（飾演）戲迷的夫人。）辭班南下至上海改唱老生；竟由仿演這齣《戲迷傳》起家，成了頭等名角，這可是汪大頭初意所不料的。

自然有男戲迷就有女戲迷，當時很有名的朱方伯遺孀，就是其中的一個。她一向愛好大頭的戲，而對大頭這齣《戲迷傳》更感興趣。由此因戲及人，居然和他結成沒有名義的夫婦。大頭為色所迷，就此放棄了粉墨生涯，陶醉在溫柔鄉裡！

後來不幸竟犯了肺病！朱夫人求神問卜，醫藥亂投，終於將大頭老板，送往另一世界！無情風雨，吹折梨花，一代名優，深埋黃土，從此歌臺舞榭間，便永遠沒有大頭足跡了。

聞話言菊朋及其子女——菊部秘辛之一

筆者是個標準的「戲迷」，遠在六十年前，即已開始與伶票界相往還，作劇藝上之探索，儘管迄今尚停滯在一知半解的階段，可是接交的伶票，的確是數量驚人，所有馳逐於舞臺上的藝人，只要夠得上稱個角兒，我幾乎沒有不認識的。

前在戲劇圈稱雄一時，身後更為人們景仰摹仿之偶象，由票友下海之「譚派老生」言菊朋及其子（少朋）女（慧珠、慧蘭），當然也不例外。

菊朋名錫，別署長白山人，他在昆季中排行第三，是以伶界多以言三爺稱之。他上有二兄，皆早逝。他雖出身於旗籍世家，絕未沾染納袴之惡習，卻生就了是個名士派。少時肄業於貴冑學校，除一般普通學識外，中英文均所擅長。離開學校後充當內務部主事，辦事勤慎，有幹才之稱。生平無他好，獨嗜平劇，而尤嗜老譚（鑫培）之劇，人遂呼之以「譚迷」。他雖不是譚鑫培入室弟子，可是私淑之勤，絕非一般摹譚者所能企及，雖微如一字一音，及某一些小動作，無不勤加揣摩，力求神似，因而弄出許多有趣的事來。

舉例來說，他對譚老板的《瓊林宴》即曾用過不少的苦功，一切的一切，盡量求其與譚如出一

轍；所欠缺者，就是在演出時應有的一個「吊毛」，他就命令家人，把客廳裡的傢具挪在一邊，拿出兩床棉被來舖在地上，迎面置一穿衣鏡，對著這鏡子練習「吊毛」，一個一個又一個，並且不斷的說：

「不對不對，譚老板不是這樣練的！」一邊說，一邊不停地繼續在練。有一次大概是因為用力過度，竟練到棉被的外面，並且頭頂向下，撞在堅硬的地磚上，碰的一聲，頸子縮短了一段，人也暈過去了。嚇得言三奶奶高逸安面無人色，忙請傷科醫生來診治，鬧了一個多月，方始復原。把個肥瘦適中的言三奶奶，直鬧得骨瘦如柴，當即向菊朋說：

「我的好三爺子，您這可不能再鬧『戲迷』啦！我實在擔承不起，您要是再鬧的話，我只好跟您離婚！」

菊朋就用在戲裡念「韻白」的神情回答道：

「夫人差矣！想你我乃是天緣湊合，恩愛夫妻，說到離婚，豈不要被人恥笑麼？哈哈哈哈！」

言三奶奶被他逗樂了，也只好付之一笑。不過她也有一種癖好，那就是打麻將牌，長日無事，只是浸沉在那東，南，西，北，中，發，白，索子，餅子，萬子上用功夫。於是菊朋正好於公畢歸來時，一味的研究「譚腔」！

某一時期，菊朋又為譚老闆的《群臣宴》（扮藺衡）給迷住了，對於該劇唱，念，做，表之技巧，特別是《罵曹》時所打的「夜深沉」鼓點，幾於隨時隨地，都在他的腦海中迴旋，公畢回家，更為他所必須複習的日課，咚咚的鼓聲，不斷的震盪鄰右及行路人之耳鼓，三奶奶當然亦在其中，因之

他們賢伉儷，又狠狠的吵鬧了一場。但夫妻無隔宿仇，鬧過了也就算了。

一貫的竊惰無能，對外屢贏，對內專橫的滿清政府，終於在辛亥年，被 國父孫中山先生領導的國民革命給打倒了，所有旗下官員，差不多十有八九，變成了無業游民，言菊朋自也不例外。

前面已經說過，他對於中英文，是有相當根底的，如果在高中學校，做個國文或是英文的教師，絕對不成問題。無奈他養尊處優已成習慣，要他去當清苦的教師，他實在無法忍受。於是在誼兼師友的譚派嗣音，胡琴聖手陳十二爺（彥衡）的慫恿之下，實行「下海」為伶！

也真有所謂命運吧，他在玩票時，即已為一般觀眾，留下不少良好的印象，及至正式「下海」，又得彥衡兄為之操琴，更覺聲價百倍，大有比美余叔岩，壓倒王又宸之勢。筆者嘗戲之云：「你是山人，應該到山裡去，卻為什麼要在都市舞臺中，與優伶較低昂呢？」菊朋慨然說道：「為噉飯計，不得不如是耳。」

這以後，他便不時受到平津一帶戲園的邀請，「戲碼」兒愈演愈多，劇藝亦愈演愈精，即使是演《問樵鬧府》甩「吊毛」，也決不會甩短了預子。聲價「包銀」之繼長增高是必然的。憑良心說，言三爺的摹譚，確曾用過充分的苦功，但如沒有陳十二爺（彥衡）之悉心指導，則其藝當不至此。至十二爺之親為操琴，則尤為他增加了無上聲價，這是誰也不能否認的。

某一時期，上海×舞臺派人邀梅蘭芳，梅即要求該舞臺並邀菊朋，原因是邀了菊朋，則彥衡亦必同往，自然他只為菊朋幫忙操琴，但無形中已為小梅助長了聲勢。這辦法的確是高明的，園方也看清了這一點，特地待陳以客卿之禮，除在各報大登廣告外，並在該臺門首紮一大型的電燈牌樓，把梅、

言、陳三人的名牌嵌在中央，這無疑是史無前例的。原來戲園門首，照例只懸某三重要角色的名牌，其餘「掃邊」「零碎」只能叨陪末座，至為角兒隨手之琴師，則根本沒有名牌。今陳十二不但有名牌，並且與主角同列前茅，自然是特殊的。

基於園方之善於宣傳，故在言、陳精湛之技巧尚未表演以前，即已引起大多數人之注意，他們不約而同，競向該舞臺預定座位，以便呼朋引類，去作一番快意的欣賞。其為小梅定座，及由「案目」招來之觀眾，更加無法統計。迨梅、言、陳登臺之夕，不但樓上下「人滿為患」，即論各方贈與他們之花籃、銀盾、綢緞、匾額等物，亦足夠堆滿一室。至各報爭刊評介之文字，更是盈篇累牘，不一而足。以視伶王老譚與所謂「三小一白」（即楊小樓、譚小培、尚小雲、白牡丹荀慧生）先後澒澀之盛況，實不多讓。期滿北上，名利雙收，此實為菊朋之黃金時代。

菊朋之於彥衡，本是水乳交融，言聽計從的，但因雙方的個性均極倔強，竟因某一細小之事頂，意見參差，鬧得不歡而散。

就在這時，上海×舞臺又派專人來邀請，這是早有成約的「公事」，自無不應之理；只可惜前此名為「隨手」，為導師爺陳十二，既已絕裾而去，一時無法挽回，只好尋一具體而微的琴師勉充數；要想靠他來隨腔保調，一方助長精神，一方抬高聲價，直無異「問道於盲」。因之他這一次到上海獻技，除頭兩天賣了八九成座外，以後常在六七成左右，較之前次的「人滿為患」，相去遠矣。這種情形自然非園方始料所及，因此對他的「四管」（管接、管送、管喫、管住）優待雖勉如前，可是背後的熱嘲冷諷，也就夠他受了。

菊朋吃了一肚皮悶氣，羞慚憤悔，兼而有之，卻又無可告訴，只好悄悄的束裝歸去，又在路上受了些風寒，回到家裡，就此大病一場。好不容易才把病治癒，嗓音忽然幽咽，幾於「一字不出」，在這期間，要唱戲自不可能，而更壞的是不知為了何事，又把三奶奶給得罪了，她這一次並不說離婚的話，內心卻已作了斷然的決定，一俟菊朋外出，即將家中僅有的若干財物收拾起來，帶了他倆愛情的結晶——少朋不辭而去。這對於菊朋，是一個莫大打擊，害得他偵騎四出，百計訪尋，才在某一胡同內將她訪到，但菊朋前去負荊，她卻閉門不納，後經諸親友多方規勸，她才把少朋交還菊朋而以不了了之。此時菊朋的精神、體力、及財力，都因之陷於絕境，日用所需，全靠典賣衣質物，勉強支持。幸有一位家資巨萬之慈祥戚婉，慨然貸金五千，始得渡過難關，逐漸恢復正常的生活。愛妻雖已分袂，而一子（少朋）二女（慧珠、慧蘭）尚在膝前，於是百不縈心，但以一己習藝之心得，盡量的授之少朋，期望他為乃父嫡派的嗣音。又將慧珠、慧蘭送入某一素負時譽之女校讀書，希望能把她們造成兩個女博士或女碩士。長日無事，則以遊山、玩水、讀書、寫字、研究音律及練功，作為消遣的工具。

這樣持續了若干年月，他那因病幽咽的嗓音，漸漸的恢復過來，雖遠不如前此之清脆圓韻，對付著也還能唱。他就挖空腦汁，造出一些逸出常軌的新腔，藉以適應他那特殊的嗓音。（此項新腔，現尚留有《讓徐州》唱片）這在菊朋，是不得已而為之，聽去也還別有風味，加以一般的觀眾，對他原有好感，以此原其所短，取其所長，相率「捧場」如儀，息影已久之菊朋，遂復活躍於紅氍毹上。這原本要算是喜事，但從另一角度看，卻是很洩氣的。

原來他那失而復得的令郎少朋的劇藝，是他掏心窩給造成的，但他做夢也沒想到他那位少君，表面上是見天見在跟他爸爸學「譚」，暗地下卻又自動的淑「馬」。有一天，菊朋外出訪友，不遇而歸，恰值少朋在家裡「吊嗓」唱《借東風》，唱的竟是不折不扣的「馬味」，這一來，差點就把言三爺氣死，當即揍了少朋幾個耳光說：

「你這逆子，放著我教你的地地道道的『譚腔』不學，倒要學馬連良，你是不是言家的子孫？」

「爸爸，您別生氣，我這是鬧著玩的。打今兒起，再也不學他啦。」少朋回答的雖很和順，但在登臺作劇時，唱、做一切，依然是走小馬的路子。菊朋心裡的彆扭，也就甭說了。至於他為了適應劣嗓創造的新腔，雖未為顧曲周郎所摒棄，較之前此歡迎他唱『譚腔』之熱度，則已有了上下床之別。及至菊朋去世，此項「言腔」，忽然大行其時，特別是在大陸淪陷後，所有唱老生的，差不多十有八九摹仿「言腔」，而少朋也不例外；這不是氣數嗎？

再說慧珠、慧蘭姐兒倆，菊朋根本就不要她們學戲。為此不惜較高的學費，把她送到有聲望的女校去讀書。是何原因不可知，反正他總有他的道理。慧珠姊妹在那女校中走讀數年，博得若干寶貴的學識自在意中；而於學科之外，又學會了若干「花衫戲」，卻是誰也想不到的。原來她姐兒倆，不但是長相酷肖乃翁，即其好戲成癖，亦正與乃翁不相上下。她們就利用這走讀的期間，隨時抽空，盡量的向老伶工孫怡雲、閻嵐秋學習「花衫」、「刀馬」，及「武旦」，並且有了相當的成績，只是秘而不宣罷了。但是菊朋卻被蒙在鼓裡，一點兒也不知道，還在那裡期待著她們，變成女學士呢。某一天早晨，菊朋正在書房裡看書，慧珠像小雲雀一般的跳了進去，把手搭在菊朋的肩膀

上說：

「爸爸！我有一個最要好的女同學，她家住在天津，昨天她跟我說，要我到她那兒去玩兒兩天，您說好不好呢？」

「這有什麼不好，可是你要備一份禮物，千萬不要空手去打攪人家。」說著就從抽屜裡拿二十塊「袁大頭」給她。慧珠接錢到手，又像雲雀一般的跳著去了。

就在慧珠赴津之次日，津門××舞臺的門首，忽然掛出一方大型紮彩的名牌，上書「本臺特煩好友，敦請南下探親歸途過津之遜清貴族，著名「坤票」，超等「花衫」挹梅女士，「客串」三日。十二日《拾玉鐲》，十三日《玉堂春》，十四日頭二本《虹霓關》。機會難逢，幸勿錯過。」報上也刊登著同樣措辭的廣告。這一下就把津沽好戲的人士大批的吸引過來。

在她「客串」的那三天內，見天見人滿為患，盛況空前。這是基於慧珠劇藝之精湛，抑或為其他因素，雖不可知，反正她的號召力是可觀的。

也就因為是這樣，園方便自動的願以三千元「包銀」留她唱一個月。

好勝成性之慧珠，當即一諾無辭，並且用言慧珠的姓名正式「下海」。期滿歸去，名利雙收，菊朋的心裡雖不謂然，可是木已成舟，也只好付之一嘆。

後來慧珠又應聘赴滬，並把她妹妹慧蘭帶在一起，以唱改良的《大劈棺》、《紡棉花》、《戲迷家庭》等劇風靡一時；以此大江南北的人們，沒有不艷說言慧珠的。

北平是慧珠生身之處，也是她第二故鄉，除了應聘至外埠小作勾留，餘時大多在北平獻技，並曾

因某君之介，列入梅蘭芳門下，小梅有沒有為她「說戲」雖不可知，但她所使的腔調，大多數神似小梅，卻是真的。

至於她的婚姻大事，卻帶著些神秘的色彩，開始是與北平劇校出身唱老生的王和霖攪得火一般熱；卻又鬧出服毒自殺憤而出走的事來。繼而與電影明星白雲結為夫婦，又以某事齟齬而分袂。最後始與崑亂兼擅的超級小生俞振飛結婚。他們這一生一旦夫婦倆，確實演出過許多精彩百出的戲（如《奇雙會》、《春秋配》、《鳳還巢》）；可是她爸爸菊朋，卻始終不贊一辭，因為他根本就不希望他女兒唱戲，但卻又無法阻止，只好離開他（她）們，帶著二三「配角」，到外碼頭去獻技。

不過他忘記了，過去風魔全國擲地作金玉聲之「譚腔」已成陳跡，時人所歡迎的，乃是不倫不類，冶新（話劇）舊（平劇）劇流行歌曲於一罏的《梁武帝》《濟公活佛》《狸貓換太子》等劇，專唱「五音聯彈」「七音聯彈」等「一順邊」的劣腔，以及《新紡棉花》，《戲迷傳》，《戲迷家庭》等劇，隨便的雜唱生旦淨丑的戲，旁及大鼓小曲「連花落」以博觀眾的歡心，他卻規規矩矩一板一眼的唱著過時的「譚腔」，其倒霉是必然的。因之有一次困在蕪湖，連「行頭」都當光了，這才由慧珠派人，把他接到上海去居住。誠如先儒劉長卿詩裡說的「古調雖自愛，今人多不彈。」可憐的菊朋，就此咄咄書空，抑鬱成疾而歿。（關於這一切，筆者已在他報作過詳實的報導，茲故約略言之。）

據報載消息，一向笑靨迎人的言慧珠自被匪徒誣陷入竹幕後，就變成了冷面的佳人，放著許多拿手戲不演，卻要把《得意緣》、《生死恨》、《十三妹》等劇，翻來覆去的演之不已，隱寓其心懷魏闕

之幽衷；在「文化大革命」中一再的開會來鬥爭她，使她不得不再度服毒，結束她的一生。同時振飛也被罰跪到腿骨折斷。至於少朋、慧蘭的近況，報上未經說明，我想他們都是待宰割的羔羊，絕對不會好過的。

漫談楊月樓和李春來——菊部秘辛之一

遠在滿清的同治年間，正是號稱世界四十大都會之一，十里洋場的上海，萬商雲集，欣欣向榮，歌臺舞榭，漫衍魚龍的時候。時以武生兼擅老生，執海上梨園牛耳者，其人名楊月樓（即楊小樓之尊甫），本名久昌字伯衡，月樓是他的藝名。他是安徽懷寧縣石牌鎮人，為清道光時伶界三傑（即程長庚，張二奎，余三勝）之一張二奎唯一得意之高徒。他對於演戲應具之「唱工」、「做派」、「武工」、「把子」，一樣樣都研練得登峯造極。老生戲如《雙槐樹》、《打金枝》、《五雷陣》、《觀畫跑城》、《取洛陽》、《掃松下書》等等，演來聲容笑貌，幾乎已化為劇中人；而其唱腔之美妙，與夫表演之細膩，直欲比美伶聖程長庚，駕乃師二奎而上之。

武生戲如《賈家樓》、《昊天關》、《惡虎村》、《花蝴蝶》、《連環套》、《泥馬渡康王》、《請朱靈》、《風波亭》等等，每一齣戲必有若干特殊的優點，非他人所能企及。特別是飾《長坂坡》的趙雲，美如冠玉，勇比孟賁，令人想見當年英姿颯爽之順平侯，揮戈殺敵十蕩十決之聲勢，時遂以活趙雲稱之。

而他又擅演「猴戲」（即去（飾演）《西遊記》美猴王孫悟空之戲）之《芭蕉扇》、《水濂

洞》、《火雲洞》、《五花洞》、《猴盜牌》、《蟠桃會》、《金錢豹》（飾豹飾猴，均極佳妙）等劇。他有一套特製的連褲帶襪之猴衣，穿在身上，宛如一個特大的馬猴，並且是在一塊很小的地方翻來復去，始終不離原位，真可以說是「絕活」！以此特蒙慈禧太后的寵幸，呼之以「楊猴子」而不名！

也就因為是這樣，遂使楊老闆顧盼自雄，不可一世，一般的伶倫，無不敬而畏之。可是李春來卻不在此例。李名茂林字起山，春來是他的藝名，他是北平高碑店人，出身於豐臺「喜春臺科班」，移植到上海去的。當他到達上海時，正是月樓將次北旋之前夕，這無疑的對於他——春來相當有利；原因是楊在伶界之聲望地位，僅略亞於高高在上之程（長庚）張（二奎）余（三勝）三傑，其餘如王洪貴、王九齡、盧勝奎、楊隆壽、孫菊仙、汪桂芬、譚鑫培、俞菊笙、黃月山等，雖皆負盛名，但對於月樓，等於手掌手背，大小長短與厚薄，差不多是一樣的；而月樓面如冠玉，年富力強，又一貫的得西太后之青盼，自然是愈唱愈紅，紅得要發紫了。

所可惜的是楊在京時，因一桃色事件，開罪於某一手握重兵之權貴，自顧力不能敵，只好遠走至滬以避其鋒，先後在各戲園獻技，所至人滿為患。最後轉入寶善街之「丹桂園」，盛名之下，更吸引得春申仕女空巷往觀，成了一種必修的日課；遂使其他的戲園，受到重大的威脅；而以同街之「金桂園」為尤甚，幾於賣不上對成座兒。

但是很意外的，就在這一期間，上海「謀得利洋行」的買辦，英籍華人羅逸卿（懋榮），在寶善

街南頭橫街上，所建築的「滿庭芳戲園」適告落成，他所邀請的當家武生，就是那位向處囊中，甫脫穎而出的李春來。他這時是初生之犢不畏虎，對那位「文武不擋，崑亂兼擅」的楊月樓老闆根本就不以為意，竟和他唱起「對臺戲」來，雖不敢說後來居上，可是「叫座」的能力，也並不比楊老闆差點什麼。

月樓對於這初生之犢，確實有此感到頭疼，心想：「勝之不武，敗則有傷盛名，還是早一點離開他罷。」好在那時京中某權貴已歸泉壤，於是辭班北返，而與春申人士，做了死生的永別。

北平「三慶班」的大老闆程長庚，對於月樓劇藝之重視，較之他所耳提面命之義子譚鑫培，門徒汪桂芬、孫菊仙等，是有過之而無不及的，故一聞月樓北旋，立即引為己助，經常的派他唱「壓軸」（即倒數第二齣戲）戲，成為「三慶」的第二支柱。

未幾程大老闆年老倦勤，即將掌管了三十餘年之「三慶」，交給月樓去掌管。月樓也盛恩知遇，竭其力之所至，蕭規曹隨，始終保持「三慶」的盛譽。某一日，他被召入宮（楊係「內廷供奉」，故隨時有被召之可能）偶然倦臥於西后龍床，適為東后撞見，西后意不自安，即以某種食物賜月樓，致令無疾而終。（造成此一悲劇之因素，至為奇特，茲為篇幅所限，不能詳述，容當另文記之。）

現在我可要迴轉筆來敘述李春來的事了。春來自楊月樓離去後，取其地位而代之，成為海上武生領袖。憑良心說，他那時候的劇藝，絕對不如月樓之精湛，但他也自有他的長處。原來他是一個天生的伶材，又值年青英俊，「扮相」特別的帥，加以腰腿靈敏，力大無窮，同時又有勇氣，有耐性，有責任感，無論唱什麼戲，他必悉力以赴，絕不偷工減料，敷衍因循。但可惜身材較小，扮大將演「長

靠」戲，未免稍欠威嚴；至扮草莽英雄或俠客之「打衣」戲，短小精幹，慓悍絕倫，可不作第二人想。所演如《花蝴蝶》、《一枝桃》、《三叉口》、《十字坡》、《界牌關》、《惡虎村》、《蜈蚣嶺》、《獅子樓》、《翠屏山》什麼的，一齣齣身上臉上及手上處處有戲，令人看了，有如啖哀家梨，再爽口也沒有了。

他又相當的虛心，常向前輩名優夏奎章（字玉侯，安徽懷寧縣小市港人，為清咸同間，最先南下獻技之超級文武老生，月恆、月珊、月潤、月華等皆其子也。）求教，奎章亦喜其敏而好學，教導不遺餘力。因之春來之劇藝，愈益孟晉。後來他又把技藝家鄭雲鵬（即後此之名武丑賽活猴）請在家裡，專門的教他拳棒，因之他又具備了真實武工，幾於可與俞毛包（即俞菊笙）分庭抗禮，並駕齊驅。

因之，愛好劇藝之觀眾，都對他表示無上之歡迎；而某一類型之女性，更對他有特殊的好感，以能得到他一盼為榮。青樓中號稱「四大金剛」之張書玉、陸蘭芬、林黛玉、金小寶，都和他有特殊的友誼。然而春來老板並不以此為滿足，在某一些情況下，他還是要拈花惹草的。

也許是「天賜孽緣」吧！在某一天的晚間，春來貼其拿手好戲「花蝴蝶」，扮相之英俊，與夫身手之矯捷，一樣樣出色驚人，特別是那一身新製的「行頭」，鮮艷奪目，並富於誘惑性性水紅色的「褶子」，裏子是湖色的，裏與面，同樣繡著栩栩如生的黑絨蝴蝶；「彩褲」「花靴」，亦復如是，「羅帽」上又釘滿了珠製的蝴蝶，時時顫動，恰與因風起舞的真蝶一般無二。當一二千座客同聲喝彩時，花樓上某一包廂裡一位儀態萬方的淡裝貴婦，突將一枚特製的珍珠蝴蝶拋上舞臺，一粒粒大如豌豆的

珍珠，儘在臺上放光，觀眾均為之愕然。

李老板若無其事的，運用種種美妙的身段，盡量的表演水中搏鬥之技巧，使在座的觀眾，不得不為之拍案叫絕。及至曲終人散，李老板到後臺去卸裝更衣，正待登車歸寓，突有兩個孔武有力的彪形大漢，一左一右，使用綁票的方式，硬把他架上一輛新型的汽車，向著麥根路新聞路飛馳而去。

春來老板本是富於膽量氣力的，但處在這樣情況之下，內心也自感到相當的不安。因為他在被架上車時，已意識到這兩位不速之客的脅力，並不比自己差點什麼，而自己單身一人，他們卻有兩個，外加一個少壯的司機，要想從事打鬥，絕不會討到便宜，只好暫時忍耐，靜待著事態的發展。

車子到了新聞路一座大洋房前，司機一撳喇叭，鐵柵門即刻打開，他把車子直開到裡面，即見在戲院中擲珍珠蝴蝶的那位艷麗如仙的淡裝貴婦，帶著七八個靚裝使女，站在客廳面前，滿面春風的把春來接了進去。

這可不是尋常的地方，而是很有名的黃京兆別墅。不過京兆公已不存在，這位貴婦就是他的遺孀。

據我所知，這位黃夫人母家姓朱，乳名喚作桂貞，原是蘇州山塘的小家碧玉，只因家貧親老，被迫到春申江上，在三馬路公羊里，做了長三堂子的倌人，牌名叫張鏡蘭。因她貌美如花，長於酬應，遂爾在極短時期裡艷名鵲起。

時值京兆公仕途得意，刮了大量的地皮，趁丁內艱之便，買棹南歸，託名回里奔喪，實際是到黃歇浦去作寓公，以便藏卻達官的身份，盡量的遊玩這個有名的人間天堂，花花世界；同時又建築了一

所輝煌高敞中西合璧的大廈，這就是新聞路上那座有名的「瑯環別墅」。京兆公守制之餘，偶於枇杷門巷中邂逅鏡蘭，驚為天仙化人，慨然以萬金代價娶作如君，而此一代名花，遂為京兆公所佔有矣。海上某報人曾嘲以打油詩云：「×老儒林舊典型，當年戲綵每趨庭，劇憐苦塊昏迷日，午夜量珠納小星。」語雖近謔，亦紀實也。

距此不到兩年，京兆公的夫人駕返瑤池，寵擅專房之鏡蘭，遂以如夫人資格正位中宮。又過了兩年，京兆公竟為死神召去，生前憑了職權巧取豪奪的大量資財，遂為鏡蘭所享有，確數雖不可知，而其數字之大可驚人實無疑義。但此實與京兆公無涉，因為他早已骨化形銷，不再在人世間討生活；如果有鬼的話，也只能用紙錢了。

據說鏡蘭雖然出身於青樓，卻是一個達觀的女性，對於人們一致崇拜的金錢，並不怎樣的重視，長日無事，輒與三二知己的女友，坐著新型汽車，招搖過市。酒樓、戲館、舞廳、賭臺、夜花園等處，隨時都可發現她們的芳蹤。自然一切費用，都是由她張鏡蘭也就是黃京兆的遺孀朱桂貞出的。她之所以要這樣做，一方面是為了應酬女友，一方也是為物色可意的面首以伴晨昏。而以武生姿態活躍於舞臺上之美少年李春來，無疑是她理想的對象。因之「天仙戲園」（係李春來離開「滿庭芳」後加入之戲園）便成了她日必光臨之處所。但可惜落花有意，流水無情，春來對她，好像並不注意，因之才有類於綁票的趣事發生。

但這只是開始時的情況，距此不多幾時，他倆已經形成刻不能離之情侶，求愛不擇手段之夫人朱桂貞，為了博取愛人的歡心，且不惜鉅資，替心上人在福州路建立一所規模宏大的「春桂戲園」，這

園名是把他倆的名字各取一字嵌在那上面的。

這在黃夫人朱桂貞的心目中，也許自以為得計，又豈知弄巧成拙，竟以此引起各方之憤激、妒嫉、艷羨、憎惡種種激情來；而其亡夫之友沈仲禮、關炯之諸君，更怪她恬不知恥，公開的貼錢養漢，敗壞黃家的門風，於是這批衛道者，就群起而攻之。

時關炯之方為海上「會審公堂」會審官，聲勢炙手可熱，遂藉某一「莫須有」罪名，將李春來捉去，判押提籃橋西牢七年。這可是多情的朱桂貞，始料所不及的。

她一貫是養尊處優，百不縈心的，由這時起，竟平添了一種必修的日課，那就是每日晨起，必先指派一人，採辦某些精美的食物，由她親自送到西牢裡慰勞春來，就便作長時間之談話，噓寒問暖，刺刺不休，關切之殷，是在一般情人之上的。

這樣持續了約半年餘，方始變換方式，由排日改為隔日，並且只派一代表前去慰問，本人不再去拋頭露面。又過了一段時期，則並此代表亦不再來，慰問也中止了。

七年的鐵窗生活，為時不為不久，加以精神方面之打擊，這種日子的確是不大好過；然而有耐性的李春來，居然咬定牙關，將他熬了過去。期滿出獄，除了額角增加了若干皺紋，大體上仍和從前一樣。

但這只是表面的情況，實際上並不盡然，當他懷著無限隱痛，到新閘路黃家去時，渠渠的廈屋雖復存在，卻已屆戍守門，不見玉人蹤跡。春來這才感到無上的悲哀，由此翻然覺悟，痛下決心，即日束裝北返，休養了一個時期，然後照舊的「練工」「弔嗓」。但因受了七年禁錮的折磨，又被誓同生

死的情婦中途捐棄，遂致精神體力及劇藝，同樣的起了變化。每值登臺，無論唱、念、做、打，都感到力不從心，表演的成績，直等於二路武生。

後入上海「大舞臺」獻技，名牌竟列於狂喊亂跳之武生小達子（李桂春）之下，一代名優，就此淪為配角，抑鬱成疾而歿。身後蕭條，室如懸磬，友輩以薄棺殮而瘞之。

我的朋友陳白虛（係《新中華報》副總編輯，總編輯係吳稚暉先生）曾悼以詩云：「瑯環別墅鬱崔嵬，蘭蕊迎風細細開，銅雀春深人散盡，杜鵑聲裡有餘哀。」亦可謂慨乎言之矣。

（原刊《春秋》第 6 卷 5 期）

楊小樓成功史

在平劇壇上，楊小樓之武生，恰與伶王譚鑫培之老生一樣，雖不絕後，亦可空前！他的大名，從清末起到現在，一直為人所稱道，正如英吉利的莎士比亞，法蘭西的莫利哀，它會永遠活在人們心上的。

誰都知道戲劇是很玄妙的綜合藝術，從事劇藝者指不勝屈，然而能成大名者，至多不過百分之一二，而這百分之一二的名優中，求其藝術造詣，確已登峯造極者，更如鳳毛麟角，不可多得！

已故名伶熊文通曾經和我說過：「咱們梨園行，十年坐科，十年習藝，經過許多名師之指導，下過許多刻苦的工夫，才敢上臺給人家充當配角！再經若干時期的觀摩煆煉，才敢試著唱幾齣正戲！唱時若能得到觀眾的稱許，自己也認為確有把握，這才敢正式擔任正戲！要成功一個名角，真不是簡單輕易的事！

如今晚兒，有些人，仗著有一條嗓子，隨便學會了幾齣戲，究竟學會了沒有，還是問題！他可真有膽子，就敢出去挑大樑，掛頭牌，做臺柱兒，我真不能不佩服他的勇氣！

拿我們老生行說，差不多百分之百，都要稱文武老生，他忘記了，文武老生，是要「安工」，

「衰派」和「靠把」，一樣樣都拿得起，還要唱得相當的工穩，這是容易的事嗎？

看了熊老闆這番談話，可知唱戲真不是容易的事！而小樓獨優為之，這與他的家庭、環境、個性、師承，以及天賦的聰明，人為的努力，均有密切的關係！並不是投機取巧，徼倖得來！

據我所知，楊小樓是安徽懷寧縣梨園世家，從他的祖父楊二喜起，即以唱武戲名震九城！二喜唱的是武旦，但與一般的武旦迥不相同！原來過去的武旦，除了扮的是婦女外，一切做派，以及「交手」「對壘」的打法，均與武生等不差什麼！二喜認為這樣做是不對的！他說：「女人到底是女人，無論如何英勇，至少要有一點婀娜的姿態，絕對不能像男子那種獷悍粗豪」！

基於這一理由，他就創製種種武旦獨有的「身段」，「步伐」，及「打法」，特別是「打出手」神出鬼沒，變化無窮，得到他的真傳的，就是朱四十文英，而九陣風閻嵐秋，則是其再傳弟子，晚近一般的武旦，多是效法閻嵐秋的！

他的父親楊月樓，是二喜的獨生子，也是老名伶張二奎氏得意的門人，他是兼唱老生武生的，老生的資格，僅略亞於當時的伶界三傑，（程長庚、張二奎、余三勝。）唱武生，則與老俞毛包、黃月山，鼎足而三，尤其重要的就是他那精湛的劇藝，不但獲致廣大群眾的愛護，並且得到清廷慈安、慈禧兩太后垂青！而慈禧更能賞識於牝牡驪黃之外，因為他所唱的猴子戲，如《蟠桃會》、《芭蕉扇》、《水簾洞》等，「扮相」，「身段」，與每一動作，完全與真猴無異，特地戲呼他為「楊猴子」！不時召到宮裏去談戲？賞賜的珍貴物品，多有為王公大臣得不到的！但是不幸，有一天，月樓又被西太后（即慈禧后，慈安為東太后）召進宮去，偶然疲倦，就在西

后龍床上躺了一會，適為慈安所見，西后感到相當的不安，隨賜月樓以食物，歸即無疾而終！

小樓是他父親（月樓）唯一的嗣子，鍾愛是必然的，可是他鍾愛不忘教導！在小樓四、五歲時，偶與鄰家的小兒打著頑耍，月樓就把他叫過來說：

「你們這樣頑兒，沒什麼意思，等我來教你『翻觔斗』，『拿大鼎』，『槓腰』，『甩腰』，『下腰』，『打虎跳』頑兒」！邊說邊把長衣服脫去，做出一些樣子來給他看過，然後再教給他！

自然這一半是逗他頑，免得他和鄰家的小兒打鬧，也許鬧出是非來，一半是因利乘便，教他一點基本的武工！

孩子們對於正當的學術，大多不感興趣，而於跡近遊戲的武技，則特別表示歡迎，小樓當然也不例外，因之他雖是個很小的小孩，對他父親教導的一切，頗能心領神會，盡力而為，你別瞧他出發點在於遊戲，後來他的武技，能夠軟硬兼長，無施不可，硬的好像鐵棒，軟的等於棉花，那怕隨便拉個架子或是亮一亮靴底，都能顯化優越工夫來，他的根基，就是從孩提時紮下的！

他是一代的「武生宗匠」，他的劇藝，是形而上的！任何一個很平凡的小動作，由他的身上表現出來，自然的「邊式」好看，特別動人。不論唱念，都講究字字清析，能夠「響堂」，那股「口勁」，更是不可及的！

他是一貫主張「武戲文唱」的，扮大將要有大將的威嚴，扮俠客要有俠客的氣概！講求「手眼身伐步，尖團嘔嗖言」，板眼腔調和韻味也不例外；至於狂喊亂跳，他認為該是「摔打花臉」（即武花）而不是武生！

因之，他在臺上表演的一切，照例以劇情為限，適可而止，決不畫蛇添足，貽笑大方，正如《天堂州》裏秦叔寶說的，「貨賣識家」！鄉巴佬們根本看不懂的。

但這是就成功以後之小樓而言，他所以到達這樣神化的境界，是由各種特殊的機會，加以不斷的努力給促成的！

他出身於楊隆壽所設的「小榮椿科班」，起初學的是「武旦」，中間改習「老生」，最後才專攻「武生」，這是他的業師，（楊隆壽）就他的個性，體格，與氣概，代他來決定的！

那時他所會的戲，數量已有可觀，但可惜「多而不精，雜而不純」，以此不為識家所重視！

庚子年後，他搭了「寶勝和班」，經常扮演《獨木關》的周青，《蓮花湖》的韓秀什麼的，又敢去（飾演）《講堂鬥智》的黃天霸，《大名府》的盧俊義，《泗州城》的美猴王什麼的！由於他私底下不斷的用工，一切的一切，都已有了長足的進展，人們對他，亦多另眼相看，然而那時小樓之劇藝，也還未臻理想的程度！

有一天，在「中和園」，貼演《鐵龍山》，「戲碼」排在譚鑫培，王楞仙的《鎮檀州》後面，王的老生小生都是首屈一指的人物！這戲又是他倆恰恰心貴當的傑作，以此從「上場」起，唱一句有彩，念一句也有彩，甚至每一個動作，都能博得大量的彩聲！唱小樓心裏感到相當的不安，因為譚，王的老生小生都是首屈一指的人物！這戲又是他倆恰恰心貴當的傑作，以此從「上場」起，唱一句有彩，念一句也有彩，甚至每一個動作，都能博得大量的彩聲！唱在後面的小樓，怎得不特別擔心，然而「戲碼」已到，不能不唱，只好提心弔膽，使出全身解數來，對付這一支戲，好容易把它唱完，身上汗水也不知出了多少？

這時譚王還在戲房裏閒談，小樓很恭敬的哈著腰說：

「兩位老爺子，我唱的對嗎？」

老譚和楞仙，同樣的發出笑來！

「你在做身段時，嘴裏說的是什麼！」老譚問：「這個牌子叫〈八聲甘州〉，你要能唱出這個詞來，你的一切動作才有交代！如果有聲無字，那麼你的手腳，一定不是地方！」

小樓正在愕著，不知這如何回答！

「我想你大概不會」，王楞仙說：「等我來念給你聽！這個詞兒是：『楊威奮勇，看愁雲慘慘，殺氣濛濛，鞭梢指處鬼神驚，煞驚恐，三關怒轟千里陣，八寨軍兵一掃空，旌旗展，劍戟動，將軍八面逞威風，人如虎，馬猶龍，佇看一戰便成功』！記著嘉訓，（小樓本名）往後就這麼唱」，他一面說，一面就把該做的「身段」，比畫出來！

「他怎麼記的住呢」？老譚說：「嘉訓，你聽我說，我跟你王大叔都沒空，還是請錢大爺（指錢金福）給你說說吧！」

小樓受了這一番教訓，才感覺到自己知道的還是不夠！於是自動的「辭班」輟演，專向一班老前輩請益！除向錢老重學《鐵籠山》外，並請張琪林說《安天會》，請牛松山說《林沖夜奔》，小孟七說《冀州城》，同時逢人請教，不恥下問，這樣苦幹了幾年，方才再度的登臺獻技！

他的師伯俞菊笙，（即老毛包，他是俞派武生的鼻祖，也是小樓祖父的門人，後來小樓的劇藝，十有七八，都是效法他的！）某天在偶然的機會裡，看到他的《連環套》，認為他是一個唱武生的好材料，並已有了相當的成就，特把本身演劇的技巧，連兒子都不教的，一總傳授給他！而小樓之劇

藝，遂於百尺竿頭，更進一步！

事實告訴我們，每一個比較像樣的角兒，（包括文武生旦淨丑）唱起戲來，必有若干的精彩，博得觀眾的歡迎，但這所謂精彩者，用在某一戲上，恰合劇情，固然是極好的，但用到另一戲上，也許與劇情背道而馳，則此精彩之價值，根本已不存在，甚至於形成贅疣。

小樓就沒有這些弱點每演一戲，必有一戲之精彩與其作風！彼此絕不相混，「長靠」與「短打」固自不同，即同一「長靠戲」，扮張三亦與李四不同，扮趙五又與王六不同。

不過小樓會的戲特多，在各劇中使用的技巧千變萬化，層出不窮，實在是書不勝書，例如：一些「交手」「對壘」的打法，配合特殊的「身段」「表情」，才能夠勝任愉快，而小樓皆優為之，故能於「長靠」「短打」的戲外，更以「猴子戲」稱雄一時！

「猴子戲」另有一工，它與一般的武戲根本不同！換言之，即是要在「二十八般武藝」外，另備他的成功，並不是偶然的，他會以將近一年的工夫，拚命的學習「猴拳」，因而護致許多猴兒動作的技巧，同時還養著一隻獼猴，做他無言的導師，因之他演《芭蕉扇》、《水簾洞》、《猴盜牌》等劇，一切的動作，捷如飛鳥，著地無聲，而在某些情況下，手搭涼棚，以蔽陽光的姿態，更與真猴無異！

由於上述的一切，垂簾聽政的西太后，對小樓的「猴子戲」特感興趣，呼他為「小楊猴子！」每逢內廷「傳差」，必有小樓在內，恩賜之隆，殆非一般的王公大臣所能及，宮裏有戲，固然是非他不可，即使無戲，每隔一二日，也要把他召到宮裏去娓娓長談？其親密有如家人！賞賜之厚且多，亦為

任何臣工所不逮！

人們多說小樓，克享盛名，係因得到西后的賞識，我以為這是不正確的，因為我們知道，清宮裏本有他們御用的「戲班」，那裏面儘有若干超過水準的好角，（如與郝壽臣、金少山等齊名的劉壽峯，就是御用班裏的角色。）但他們的劇藝，未能滿足帝后等人的願望，因此才向外聞「戲班」裏「傳差」，所傳之角，無疑都是成名的超等角色，稍次一點的，根本沒有被傳的資格！可知小樓之成名，實因劇藝精湛，得到大眾愛護，與西太后之賞識，並沒有多大關係，相反的正因西后和他的過於親近，招致了很多物議！這對小樓的盛名，實是有損害的！

某名士曾有四首竹枝詞說：

舳艫日落晚震烘，
百技魚龍雜遝中，
身惹御爐香不斷，
鳳池平步碧梧桐。

英姿山後比當年，
天語欣聞咫尺傳，
獵火狼山明滅裏，
幾人圖畫到凌煙。

南薰殿上眾仙俱，
絕代遭逢襃鄂翰，
浪說徘優天子蓄，
陽春一奏百花蘇。

一曲纏頭殿陛陳，輕肥常伴五陵春，

天家玉尺評量遍，付與何人收拾頻。

小樓終生積資達百餘萬，但可惜百萬之資，本身並未享受，卻被他那位東床快婿小梧桐劉硯芳給敗光了！原來小樓一生，只有一個弔眼睛女兒！小樓極為疼愛，愛到幾乎比他自己的生命還要貴重，她既與硯芳夫倡婦隨，小樓的家財，自然也就跟著他倆之倡隨而消失了！

硯芳的兒子叫劉宗楊，也是習武生的，小樓對於這外孫期望甚殷，特把本身習劇的心得，盡量的傳授給他，他雖為天賦資質所限，未能充分的心領神會，大體上也有五六分像他外祖，講到實質，可就差得遠了！

小楊月樓的劇藝與艷遇

文武生旦一腳踢

每一個住過或是到過我國最大的通商口岸的上海，喜歡聽：「西皮」「二簧」的人們；大概沒有不知道「梨園行」中有個忽生忽旦亦文亦武的怪角小楊月樓。任何戲他都要唱，但唱的好與壞，卻是另一問題。他就仗著一副俊俏的儀表，佐以清脆的歌喉，很能「中羊」（就是適合「羊毛」的口味）；而尤易獲致某些蕩婦的歡心，有很多的窰姐們，都愛到他演出的戲館捧場。

楊老板的身世，我不太熟習，但知道他的令尊是個沒沒無聞的「掃邊老生」；潦倒歌場數十年，始終抬不起頭來！卻很徼倖的生了這樣一個文武生旦一腳踢，氣煞楊月樓（為一兼擅老生武生的超等名角；又善演猴子戲，清西太后常以楊猴子呼之，楊小樓即其子也。）嚇壞楊朵仙（係花旦元老楊桂慶義子，原名貴雲，即小朵，孝芳之父寶忠、寶森之祖也。）的「跨竈之子」。

他的戲是「大雜拌」，亦即北方菜館之所謂「拼盤」，葷素鹹甜般般有，但也只是個饒頭，不能

像」。

舉例來說，他在裝旦時，經常用棉花做成豐滿的乳房裝在胸前；自以為是聰明的做法，足以適應時尚的狂風，可是他忘記了，戲裡面所有角兒的「扮相」，都是經過多方的研究考驗才決定的！所扮的雖然是人，但必與常人稍有不同！並且要合於美的條件！才能吸引觀眾的視線。例如唱花臉的，戲裝裡一定要襯「胖襖」（就是潤肩的厚棉坎肩），藉使肩部高潤！襯著那個大腦袋花臉特別好看。如果不是這樣，那麼一副瘦削的肩膀，頂著一個大花臉，多麼難看呢？（因為臺下觀眾看臺上的人，必然是瘦小的！所以戲裝的尺寸必須放大；帽必加高，靴必厚底！也就為了補救人們由下向上看到的體積，必然較小的緣故。）如果唱旦的適用豐滿的乳房，創造戲劇的人，必然早已採用！還用得著小楊月樓老闆來發明嗎？

基於上述的原因，故我當時對他在舞臺上表現的一切，多半不感興趣！特別是他所演出的「天蟾舞臺」之臺主許少卿，請我編了幾本戲；他竟自命不凡的硬要擔任劇中的某一要角！使我感到充分的洩氣。事實是這樣的：

少卿對於平劇原是外行，但因做珠寶生意，賺了不少的錢，很想開個戲園子玩玩！因之便與尤鴻卿合辦「丹桂第一臺」，後又獨資辦「天蟾舞臺」，先後做了幾年的臺主，就變成了外行的內行！處

算作正菜！他去（飾演）的角兒如此，唱的路子也並不例外，往往在一齣戲裡，前後的作風「判若兩人」！（因為他一會兒效馮子和，一會兒效賈璧雲，一會兒效毛韻珂，結果全不相干！）老實說，他的劇藝，根本沒有得到明師的指導，完全是零星剽竊雜湊而成；正如《封神榜》書裡說的那個「四不

理一切事務，井井有條，雖由「科班」出身者無以過之；但也有一次例外！

那是因為他生了熱病，燒得糊裡糊塗的，有時連人都認不清楚！當然更談不到處理園子裡的事了，可是就在那時「天蟾」的當家老生時慧寶期滿北旋；他既未加挽留，也沒有準備接替的人，時在歲暮，要邀角也來不及！（因為梨園慣例，新正登臺的角兒，須在臘月上旬前邀請，過此則所有名角，均已為各園邀定，雖出特大的「包銀」，亦無可邀之人矣）不期感到充分的焦急。

結果是在張皇失措中，想出一個補救的辦法；就是請我給他們編一本應時的戲！以戲來號召觀眾。

他這樣做，的確是聰明的！不過對我來講，卻是一樁虐政。因為我一身數役，必須處理之事不一而足！加以年關在即，又添了些瑣碎的事情，實在沒有編戲的工夫！無奈他（少卿）以多年友好，再三的苦苦央求，使我情不可卻，只得於百忙中抽出一點工夫來，給他編了一齣《大觀園》（賈元春歸省慶元宵）。

扮林黛玉「四不像」

劇中主角，無疑的是賈元春！次要角色，則為寶玉，黛玉，賈母，賈政。再次是寶釵，探春，李紈，賈璉，詹光，單聘仁，乃至紫鵑襲人，與晴雯等人。

我所指定的演員是：趙君玉的元春，李桂芳的寶玉，劉玉琴的黛玉，楊瑞亭的賈母，霍春祥的賈

政，小楊月樓的寶釵，劉蕙霞的探春，沙香玉的李紈，林樹森的賈璉，周五寶的詹光，林樹勛的單聘仁，其餘丫鬟人等，概由後臺管事王德全酌量指派。

誰都認為我這樣支配是很公平合理的：然而我們的小楊月樓別有高見！他認為劉玉琴在歌場的地位比他低（劉的包銀比他少一百元，名牌掛在他的下面。）扮的角色卻比他重要（黛玉比寶釵重要），對他面子上很不好看！便再三的要求我派他扮林黛玉，派玉琴扮薛寶釵。

「我這是按照你們角兒和劇中人的體格性質來分配的。」我很乾脆的說：（因為劉瘦楊肥，這樣的支配是合式的。）「既是你這樣說，我就教王老闆把你和玉琴掉個個兒！可是有一點你要知道，扮黛玉較扮寶釵要繁難得多！因為黛玉是個有學問而無涵養，並且多愁多病很驕傲的小姑娘；她一心想嫁寶玉，卻又不願讓旁人知道！處處鈎心鬥角的藏頭露尾。這種內心表演，要做得恰到好處，實在是不容易！希望你仔細揣摩，並把「單片子」（即是個人在這戲裡唱念的詞句）讀熟，一點兒不能含糊！」

「多謝您的指教！我一定謹遵台命盡力而為。」他答應的倒是很乾脆，但說話是一回事，唱戲又是一回事！老實說，他在臺上表現的一切，恰與他所說的話分路揚鑣。

他唱旦劇時，喜用棉花作乳房，前面已說過了。這在旁的戲裡，也許還可以對付，若用以扮演弱不禁風之黛玉，便根本不合邏輯！但他依然是用了！這且不去說他，尤其可怪的是他那種特別的表情身段，飛揚浮躁，潑辣異常，活像《新安驛》的女強盜！要說他是《紅樓夢》的林姑娘，鬼才會相信呢。

幸而其他的角兒，特別是趙君玉，李桂芳，楊瑞亭，霍春祥，劉玉琴，劉蕙霞，沙香玉，林樹森，周五寶等；都能按部就班，照著戲本子簡練揣摩，把劇中人的身份，個性，與環境，由某一些「唱詞」，「話白」，「表情」裡，充分的表現出來！使臺上下的氣氛，顯得非常的融和緊湊，飾偽如真，精采百出，以此一連賣了幾十天滿座！如果都像小楊月樓老闆的為所欲為；恐怕鬼也不上門了。

據少卿說：「這齣《大觀園》，連唱了一個半月，除了前後臺一切開支，淨落下二萬餘元！這是他始料所不及的。為了一劇不能永遠的連演；還要請我破工夫，給他編幾齣戲！」

「這倒是我樂為老友幫忙的！」我很坦白的說：「但有一點要預先聲明！即是我所編的戲裡需要的角色一經派定之後絕不許他們要求更換；因為戲裡的穿插結構以及唱念使用的「排子」，「調門」，「傢伙點」等，是以劇情為轉移，並與演員之身分，個性，與劇藝相配合的！例如甲演員長於「唱工」，我便給他多編些「唱詞」！乙演員長於「白口」，我便給他多編些「話白」！丙演員長於「做」，「表」，我便給他安排一些適當的「場子」，讓他盡量的發揮「做」「表」技能！（如此類推）假使換一個人，那麼收到的效果，必然適得其反，並破壞了全劇的精神！這是無疑義的。就拿《大觀園》來作比例，寶釵一角，我是派了小楊月樓的！假使他去（飾演）了寶釵，雖不一定怎樣的出色，也總可以稱職！因為一切的一切，我都是為他設想編出來的！他卻因為黛玉比寶釵重要，而他是大角，一定要去扮黛玉！結果是「婢學夫人」，適形其陋！幸而其他的角色都很努力，扮演得如火如荼，恰到好處！才把他這一缺點遮蓋過去！否則我那本戲，就完全給他毀了！所以我此番必須聲

明，我在所編的戲裡，派定他們扮什麼就是什麼，絕對的不許掉換！否則我的劇本即刻收回，你可不要怪我。」

少卿深知道我的脾氣，當即直截了當的答道：「這個請您安心！我對您願負全責，不論角兒大小，誰要是亂出主意，要求扮這扮那，我就請他出去！」

彼此說的都乾脆，我便撥出部分時間來給他編戲！很迅速的編出《文姬歸漢》、《香妃恨》、《陳圓圓》、《復辟夢》、《呂布與貂蟬》等劇；先後搬上舞臺，得到觀眾相當的好評。

這一時期的小楊月樓特別安分，竟沒有提過任何要求！派他做什麼，就做什麼，以棉作乳房之作風也革除了！但也有一樣未經改善，就是那一雙色眼，慣向包廂的女座亂飛！這就決定了他未來的命運。

未幾許少卿因病去世，「天蟾」改由顧竹軒接辦，他也和少卿一樣，請我擔任該臺的劇務顧問。

那時「天蟾」的劇人也略有些兒更動，趙君玉，楊瑞亭等脫離了。繼之而起的，是出身於「南通劇校」的「歐派」（歐陽予倩派）名旦王芸芳，創立「麒派」的麒麟童周信芳，勇猛武生劉漢臣，（他與後此因桃色糾紛，與高三魁同為北洋軍閥劉鎮華所槍斃的劉漢臣雖同名姓，各為一人）及嫁慧海上人（係滬淨土菴住持，亦特殊之聞人也。）之坤伶艷旦潘雪艷等；而李桂芳、林樹森、劉玉琴、小楊月樓等蟬聯如故。

腦筋動到《封神榜》

「天蟾」在此期間，恃以「叫座」的戲碼，計有王芸芳之《失足恨》、《寶蟾送酒》，麒麟童之《斬經堂》、《路遙知馬力》、《蕭何月下追韓信》，劉漢臣之《神亭嶺》、《濮陽城》、《鎗挑小染王》，潘雪艷之《打櫻桃》、《人才駙馬》，小楊月樓之《賣絨花》、《石頭人招親》等等；但都沒有持久號召的力量！而「天蟾」的面積又特別大，約可容三千人，以此上座常不到六成！「後臺」的小管事尤金桂，忽然動了腦筋尋出一部久無人演的《封神榜》劇本來；意欲與「新舞臺」的《濟公活佛》，「大舞臺」的《梁武帝》一較高低！竹軒就把這個本子交給我，請我斟酌能不能排演。

「大可排演」！我翻閱了一下說：「因為人們正對神怪戲發生興趣，而《封神榜》的故事，又是人所週知的，相信把它排起來，必能轟動一時，不過藝術的成分是貧乏的，如果要講求藝術價值只好把它放棄，要賺錢就排起來。」

「那個做生意不想賺幾文呢？我想還是叫他們排起來吧！」顧老闆說的也很豪爽。

「您先等等！我把手揚起來說：「好事不在忙中取！我認為這戲裡的詞兒太粗俗，情節也嫌複雜，我要把它好好的修正一下，還有現在時興的聯彈唱法與新奇布景，一定要加在裡面，才能適合大眾的心理！要賺錢嘛。」

「真有你的！」竹軒笑吟吟的拍著我的肩膀說：「那就一切拜託！這「本子」還是請你帶回去改

吧；這裡人多口雜，不大合式，你要什麼東西，就打電話來，我叫郭紹臣（是天蟾的賬房）給你送去。」說著和我一握手，事情就這樣的決定了。

為了不負竹軒的託付，我就從百忙中抽出給工夫來給他修正《封神榜》劇本；全劇分十餘本，每本都要給他加上若干的「聯彈唱」詞。

這種「聯彈」在上海係三麻子王鴻壽興起來的；有「五音」也有「七音」！即是把五或七種樂器湊在一塊兒，使「場面」上人，一反其過去各掌一器的辦法，彼此聯合起來，分工合作！使觀眾發生新鮮的興趣。例如用「胡琴」「月琴」「三絃」「琵琶」及「雲鑼」五種樂器；須由司「琵琶」者，一手彈著「琵琶」，一手掌握「胡琴」的絃索！司「胡琴」者一手拉著「胡琴」，一手執著「雲鑼」的木架！司「雲鑼」者，一手敲著「雲鑼」一手按著「琵琶」的弦子！餘以類推。他們穿著顏色不同的服裝，在奏樂時，能令人一望而知，他們兩手各弄著一種樂器！這樣做法，也並不是三老闆首創，而是清末的慈禧太后還政於光緒時，長日無事，特地想出這種花樣來，命令樂工們鬧著玩的。

至其唱法，就是把若干長短不一的戲詞，聯成一個特長的長句，仿照「徽撥子」裡「散板」的方式，隨著天然的音調一氣呵成；猛一聽好像別有風味，而其實是平淡無奇的「一順邊」唱法，不過容易騙「羊毛」而已！但王芸芳，小楊月樓，劉漢臣他們，都愛這個調調兒！換句話說他們也只有唱這一類調調兒，才容易博得彩聲！「臭豬頭自有爛鼻子聞」，可不是嗎？

為了充實神怪的色彩，我又授意於佈景主任，添造了若干機關佈景，同時利用燈光，當場變換！又教他們角兒，仿照魔術的辦法，創造一些神秘的「做工」「身段」；使此劇更神仙化。

至開演時，我又徵得竹軒的同意，在當時銷數最多的《新聞報》上，包了整版的廣告地位，出了一個「《封神榜》特刊」，把這戲裡的精彩，盡量的披露出來！不但轟動了上海全境，連著住在蘇、杭、無錫、南京、鎮江的人，也都吸引了來！過去嫌園子太大，很不容易賣滿，現在卻又嫌園子小了。我這樣做，無非是給顧老闆幫忙，讓他多賺幾文，但無形中已將小楊月樓等全捧紅了。

每一本《封神榜》，總要連演到一兩個月！然後改演下本，而上座始終不衰！生意是好極了。但修正劇本的我，卻因操勞過甚，修到第五本上，已經病不能興！住在虹口，「福民醫院」裡一個多月，須扶杖才能行！而我與《封神榜》之關係，遂於此告一段落。

第五本的《封神榜》，只有三分之一是我的手筆！其餘都是朱瘦竹給編成的。此本上演時盛況猶昔！從第六本起，比較的要差一點！再後則每況愈下，形成下坡之勢！大概一齣戲太唱久了，演員們如果沒有若干特殊的貢獻，看的人們，是會不感興趣的。

為色自戕 「收鑼戲」

聰明的小楊月樓，也就在此期間，脫離了「天蟾舞臺」，改在漢口Ａ舞臺獻技！唱紅了的角兒，到處是吃香的，該臺自楊老闆登臺後，樓上下座客常滿，而原任安徽省政府主席時充豫鄂邊區剿匪司令的劉鎮華將軍的三姨太太祁歡兒，更是每天必到的長期顧客；她為什麼到得這樣勤？自然與楊在舞臺上妖冶的「扮相」，狂蕩的表情，飛來飛去的眼光，有著相當的關係。也不知道是怎樣一來？他

這一對青年的男女，竟成了形影不離的愛人！前花樓（街名）一家雜貨店的後廂房，便是他倆雙棲的處所。

漢皋人士之愛說閒話是有名的；據說：這位乳名歡姑娘的三姨太，出身編戶，隸入青樓，花名叫月月紅，在「南城公所」一帶頗負艷名；老劉任皖主席時，偶以事路出漢皋，一見傾心，出巨資為她脫籍，納為第三如君，寵愛是無比的。

後來她又為老劉生了一個兒子，給他彌補了缺陷，益發獲致老劉的歡心。已經準備把她升作正夫人了……而她就在此期間愛上了小楊月樓鬧得滿城風雨；這事若被劉司令知道，真是不堪設想……

這些雖是局外人揣測之辭，但竟不幸而言中！距此不久，三姨太祁歡兒，果然被劉將軍擺佈了。

原來小楊老闆與Ａ舞臺的約期只有一月，期滿即將歸去，這個對三姨太正是一個重大的打擊！為此她就向小楊說：「院方所以不留你長期演唱，無非因你的包銀過鉅！假使你能自動減小包銀，他們一定歡迎，你不妨和他們說，從下月起，你願意減少一半，再唱一個時期，你所減去的銀數，由我來給你補齊，萬一他不同意，你就率興搬到前花樓去住，所有包銀，由我照數給你寄回家去；這還不好辦嗎！」

自翌日小楊就照著她的計劃，試與院方商洽，果然得到他們的同情，三姨太底目的是達到了。

但紙裡包不住火，以此他倆的秘事，不久就傳到了劉鎮華耳中！劉是一個粗中有細的軍閥，當時只做不知，卻派一個親信的副官，把這位三姨太，接到他駐兵的地方一個大旅館裡盤桓了幾天；然後告訴她說：「咱們河南家裡（劉是河南鞏縣人）有些事急須整理，我又無法分身，你可代我去處理一下

再回來！」

他說話的姿態是溫和的，語氣是堅決的，隨即仍舊派那個副官，帶了兩個衛兵，送她到鞏縣去。

越三日，該副官突自途中來電，略謂：「某衛兵手槍走火，三姨太中彈殞命！事出意外，請示如何辦理？」劉鎮華就覆電說：「此係無妄之災，不足為衛士責！可用上等棺木，收殮暫厝！以待遷葬。」

當此一意外消息到達漢皋時，小楊月樓正在和友人鬥牌，一聽這話，就嚇得面無人色！遽自握拳搥著胸口說：「你該死，你該千刀萬剮再下油鍋！」他這是罵人還是自罵？沒有人能夠知道！接著他又跳起來，把頭在牆上亂撞，流出很多的血來！當由他的賭友告知院方，立派專人把他送回了上海；他家急忙請醫生給他診治，但始終沒有治好！人卻瘦得像猴兒崽子，終於糊裡糊塗的一瞑不視！這就是小楊月樓的下場。

遏雲迴雪總關情

急管繁弦子夜聲，遏雲迴雪總關情，

最憐車馬分馳後，尚有餘音逐耳鳴。

這是燕京名記者張謬子先生，觀章遏雲演劇的一首小詩；雖只二十八字，實不啻為她的聲色藝，作了一個正確的批評。

她最近曾應大鵬之聘登台作救災義演。她是滿清末葉，某一浙籍京官之掌珠，生長於北平的。

北平是有名的戲劇城，上自帝居貴族，下至走卒輿臺，不分男女，不論老幼，差不多百分之百，都是戲迷。因之九城內外，大大小小的戲館，不下二十餘處，各界所組之票房，更是碁布星羅，無法統計。

朝朝暮暮，只聽到管絃咿呀，檀板鏗鏘，「西皮」，「二黃」，「梆子」，「崑腔」，抑揚宛轉之歌聲，不斷的刺入人們之耳鼓，使他（她）們不期而然的隨聲附和，手之舞之足之蹈之。

而阿雲也不例外，她九歲時即從×老伶習衫子戲，未幾復拜票界名宿津門三王（即王君直，王庾

生，王頌臣，同為當時之譚派名票，而庚生兼善青衣花旦。）之一王庚生為師，既獲名師指導，本身又肯用功，以是唱唸做表之技巧直線上升，幾欲與金玉蘭、蘇蘭舫、于筱霞、雪艷琴等並駕齊驅。

十三歲即徇女友之請，以遏雲女士之名義，客串於新明戲院，為期三日，戲碼是《鴻鸞禧》、《玉堂春》、《探母回令》，人們因她是名門閨秀，又為名師弟子，爭以一賞其劇藝為榮。以是香廠道上，事水馬龍，路為之塞。就此一砲而紅，成了燕京女界之新聞人物。

翌年正式「下海」，組班於「開明」出演，其「叫座」力之強，與在「新明」客串時並無二致。不久又受天津「春和大戲院」之聘，帶著武生姜桂鳳，花衫胡碧蘭，小生金妙聲同往獻技，博得社會相當的好評。就此一砲而紅，言菊朋先後合作，結果均有可觀。

是年九月，應「天昇」之聘，再度赴津，偕行者有程繼先，（亦作繼仙，係程長庚大老板之孫，小生之巨擘也）李壽山，羅福山，諸茹香諸名伶，紅花綠葉，相得益彰。亡友袁寒雲（克文）時亦在津，庚生特煩其幫忙一日，客串《玉堂春》之潘必正，而自去（飾演）劉秉義，程繼先去（飾演）王金龍，遏雲去（飾演）蘇三，配搭之佳，一時無兩，以是上座特盛，除了增加許多臨時座位外，並且有不少出錢站看的人。

這一天他（她）們都在「卯上」；無論一字一音，乃至每一小動作，均以充分的精神技巧出之，這在一般的腳色，也還沒有什麼，可是跪在那裡唱上幾刻鐘的玉堂春（章遏雲）儘管獲致許多「闔堂彩」，兩條小腿，實在是夠辛苦的！

但不管怎樣辛苦，總得好好的唱，否則回到寓處，她那晚娘式的惡姨娘，又要咬著牙齒擰她的肉

了！（若問她這姨娘憑什麼敢於這樣虐待她，那可是一個謎。）

她這一期的成績，較之上次，無疑的更有長足之進展，同時並有Ａ名士為編《芙蓉劍》新劇，劇情是：「明季退職部郎王必貴，生而慧美，偶於園中遇神尼授以劍術，空空兒所不遠也！年十四，豔名已噪於遠近，鄉宦徐、劉二氏子，爭欲娶之，王不能決，遂於花朝設宴招二生，試令為文，徐氏子（茗郎）一揮而就，劉氏子（漢聲）但識之無，羞憤逃去，因以巨金賄縣令，誣王通匪，逮繫獄中，時並以非刑逼供，必貴忿恚而死，令猶不捨，遂於路旁賣酒糊口。有吳指揮者，羨女貌美，欲納為小星，遭媒致南！雖幸而遇赦，路遠無力還鄉，遂於路旁賣酒糊口。有吳指揮者，羨女貌美，欲納為小星，遭媒致意，媼怒叱之！吳仍勢逼利誘，無所不用其極，時徐茗郎適奉遼東總鎮命赴粵公幹，途遇王氏母女，遭媒致南！雖幸而遇赦，將攜以俱北，吳急賄通邑令，誣徐為逃兵，立斃之於杖下，母女大悲，顧亦無如之何，適有傅巡撫　閱至邑，瓊急泣請雪冤，巡撫卻之，瓊遂作男裝出訪仇人揮劍殺之，亦自殺也，巡撫欽其節烈，特為請旨旌表千金饋其母焉。」

讓我且將劇中主角（王瓊奴）之重要唱詞，摘錄少許於左，以見一斑！

一、（西皮搖板）「遭不幸解到這嶺南地境，最可嘆我的父負屈幽冥，蒙恩赦母女們當罏度命，何日裡回原郡答謝神靈。」

二、（西皮原板）「芙蓉劍報冤仇要把賊斬，急忙忙到墳前去祭夫郎，最可恨狗奸賊將人冤枉，又遇著那贓官喪盡天良，用非刑逼兒夫屈寫招狀。（轉快板）最可嘆，我夫郎，他是個懦弱書生，遭受五刑，不肯招認，立斃杖下，悽慘慘，淚注注，拋下了，嬌妻寡母，死不瞑目，

血濺公堂，到於今去報仇刺殺奸黨，但願得吳世杰劍下身亡，顧不得路崎嶇飛奔前往，見夫墓不由我痛斷肝腸。」

三、（西皮搖板）「淚潛潛對墳塋柔陽寸斷，尊一聲茗郎夫細聽奴言，保佑我到公堂伸冤翻案，再容我追隨你共住黃泉。」

四、（搖板）「為夫仇改男裝暗地查訪，思想起冤仇事心似刀剗，恨吳賊施毒計兒夫命喪，紅顏女嘆薄命境遇淒涼，將身兒到城內四下張望，認青帘入酒店暗訪強梁。」

這齣戲哀感頑豔，悽惻動人，曾經博得廣大之觀眾，一灑同情之淚，可是她數次蒞台均未貼出，亦是一大憾事，希望她以後有機會能夠貼演一次，讓我們一飽耳目之福！還有她擅演的粵劇《士林祭塔》，《劫後桃花》，也是此間人們無由欣賞的，倘能同時演出，更如錦上添花，令人百觀不厭，不知章女士亦同意否？（按此二劇，係粵劇人徐俊滔給她說的。）

老於顧曲的人士，多謂爾時遏雲之唱腔做派，與過去之老旦余紫雲相近似！筆者曾聽故姻長孫幼山（汝言）先生說：「紫雲老闆名金梁，亦名培壽，譜名科榮字硯芬。原籍安徽潛山，寄籍湖北羅田。係前老生三傑（程長庚，余三勝，張二奎。）之一余三勝氏之賢郎，花旦元老梅巧玲入室弟子，為咸同間旦行之祭酒！文武不擋，崑亂兼擅，抑且「蹺工」卓絕，善彈琵琶，擅演之戲，有《琵琶行》，《四弦秋》，《蕩湖船》，《打麵缸》，《貪歡報》，《別妻》，《巧姻緣》，《閨房樂》，《虹霓關》，《真富貴》，《盤絲洞》，《雙搖會》，《龍戲鳳》，《茶珠配》，《彩樓配》，《探寒窰》，《回龍閣》，《趕三關》，《玉堂春》，《金水橋》，《祭江》，《教子》，《戰蒲關》，

《二進宮》，《蘆花河》，《宇宙鋒》，《翠屏山》，《乘龍會》，《梅玉配》，《波銀河》等百餘齣；演時聲情激越，節奏井然，抑揚有致，如并州剪，令人愛不忍釋！且《虹霓關》之丫鬟，為青衣之正工戲，紫雲乃改作丫鬟，且以花旦之姿態出之，每演此劇，京中之唱工者，爭往觀摩，其走圓場之步法，輕盈嬝娜，特別美觀，為他人所不能至！自然遏雲之工力尚不至此，但能與之近似，已屬難能可貴，而遏雲初不以此為滿足，時為梅家「小不點」全盛時代，阿雲欲師事之，屢託親友紹介，迄未獲致「小不點」同意！後由顧少川先生（時為外交總長）設計，於某日大宴賓客，小不點亦在其中，顧初不言其所以，但令遏雲預待於別室，一俟酒酣耳熱，遂往梅前下拜，顧即從旁宣布，「介紹章女士拜梅老闆為師」！諸來賓鼓掌歡呼，聲震屋瓦，小不點既不獲辭，只索聽之，並剋期為之「說戲」，而此「近似紫雲之遏雲」，遂一發而為「梅派花衫」矣！

這一消息傳播後，遂使章遏雲聲價十倍！各舞台爭往延聘，於是有名士申，贈以〈一斛珠〉

詞云：

匀紅束素，之江好女幽燕住，十三學就霓裳舞，蠻錦纏頭，顛倒人無數。

誤，雲輧扶上天台路，十分乖覺紅鸚鵡，心是靈犀，人是花枝做！

名士乙復倚聲和之云：

前生總是被齊奴

腰肢約素，飛瓊又向人間住，柘枝猶記當時舞，倘侍瑤池，也是頭數。

斷腸柁覓巫山路，語言巧勝唐鸚鵡，還是水姿，一樣緗桃做。

桃花已被東風誤，

也真有所謂宿命吧，遏雲在舞台上之地位，雖因具備若干優越之條件，扶搖直上，足亂浮雲，但對配偶則費盡心力，屢易其人，迄未達到理想之目的，（關於這，各報已有記述，茲不贅。）故兩名士之詞中慨乎言之！

也不知始於何時？她又對「程派戲」發生了興趣，曾否列入程四之門牆雖不可知，但《鎖麟囊》，《荒山溪》，《鴛鴦塚》，《花舫緣》，《金鎖記》，《風流棒》，《文姬歸漢》什麼的，已經成了她的「打砲戲」同時並以「程派青衣」為號召卻是事實。

這一點，我可不大同意！因為程四之嗓音屬商。嗓清而沉著，有如絕塞悲笳，感人肺腑，高音相當勁細，低音極其柔活，這全是他個人的特點，為他人所沒有的，因之他能兼陳（德霖），王（瑤卿）之長，就嗓行腔，破成法自成格調，同時咬字歸韻，氣口勁頭，事事合法，抑且剛柔相濟，強弱分明，這個大半根於天賦的本能，小半屬於人為的功夫。若以屬於宮，角，徵，羽之嗓音去仿效他，任你如何用功，亦只能得其一鱗半爪，即使做到表面有虎賁之似，精神上依然有著相當的距離！這是不待說的。

至他的做工，細膩而不繁瑣，極哀感頑豔之能，無太過不及之弊，悲時雙眉愁鎖，怒時凜若冰

霜，一顰一笑，悉以自然之姿態出之，特別是那出神入化的「水袖」，運用自如，變化百出，在千百個旦角中，難得有一兩個，乾脆說，它是可望而不可及的！所以我不同意章老闆摹程。

畏友林老拙先生亦有同感，曾言一闋〈倦尋芳〉詞云：「餳簫催暖，社鼓嬉春，愁思何限，花信遙傳，廿四番風已遍，羅嗊重尋前度曲，採春惜少當時伴，向紅毹，桃花細認，燕鶯猶囀。記舊日幽燕臺榭，共說傾城，多少魂斷！又著鈿衫！正值玉京春滿！一樣天涯淪落客，相逢莫訝青衫泫。近鄰屋，聽商聲，幾回淒惋。」

這詞也是對章之疊遇傖夫，命途多舛，棄卻原有佳劇，勉強效程，表示惋惜的。

如果章老闆不棄芻蕘的話，希望她放棄那些不夠理想的程腔，仍舊唱《玉堂春》，《鴻鸞禧》，《六月雪》，《宇宙鋒》，《杏元和番》一類的老戲，那是愛好劇藝的人們，看了還要看的！

菊部秘辛之一——從我國古時邊患說到徐露之漢明妃

徐露是空軍「大鵬劇團」一個出類拔萃艷麗如仙之妙齡坤旦；也是一個有志氣有熱血有正義感的中華兒女！

她之獻身舞臺，半由性之所近，半由中共之迫害促成。

原來她是由吳王臺畔，移居西子湖邊，於民國三十九年，隨著她的父親，避地到臺灣來的。

也真有所謂宿命吧，她在很小的時候，即已對戲曲發生興趣！據說那時候她才七歲，適值某一平劇團赴蘇演戲；一時街談巷議，都把它當作題材！很興奮的描畫他們演唱的技巧，說得天花亂墜，情景逼真，遂使她小心靈上，發生無比的欣羨。

她並不知道觀劇須付代價，並須履行購票入場之手續，只憑著一時衝動，冒冒然隨眾而入，站在臺口去欣賞戲裏的一切。

自然她對於角兒演的是什麼戲？以及演技之工拙，根本就莫明其妙！但見紅花臉進，黑花臉出，使著劈雷一般的嗓音哇哇怪叫，（這自然是《龍虎鬥》。）一個濃裝艷抹的小姐，帶著一個花枝招展的丫鬟，在那裏裝模作樣，妙曼無倫！特別是那丫鬟，多種弄乖的動作，深深的印在她的腦中！（這

大概是《紅娘》吧。）回到家裏，便不期然而然的扭捏著摹倣起來。

就在這時候恰有她一位素喜「頑票」的父執A君，去訪她的父親。

「嗯，怎模樣，我的好姪小姐，你還有這一手嗎！待我來教你一齣《汾河灣》吧。」

這位言而有信的A君，果然不厭其煩，從那一天起，就把《汾河灣》裏「青衣」的「唱」「白」

「做」「表」一樣樣都傳授給徐露了。

由此徐小姐的檀口中，便不斷的哼著「兒的夫去投軍無音信……」那些詞兒；不多幾時，她已經

能「上弦」了。

之後，她的父親，因慕六橋三竺之名勝，特地舉家遷杭，住在旗下營湖濱某里！左隣係某一機關

的首長，右隣為一標準的「票房」，經常的管絃咿呀，檀板鏗鏘，唱的人生、旦、淨、丑，無一不

備；令人聞絃歌而知雅意！好戲成癖之徐小姐，遂以隣家小女之恣態，自動的請求加入！做了該社免

費的社員。

那時候她才九歲，可算是票友中最小的一個！可是她唱起她的「拿手戲」也是「開蒙戲」《汾河

灣》來；連唱帶做，頭頭是道，誰也不能以其小忽之。

在這期間，他又學會了《機房教子》，《春香鬧學》、《費宮人刺虎》、《春秋配》、《荷珠

配》、《梅龍鎮》，那一些二「崑」「亂」的戲。正待訪尋名師，以求深造，無奈赤浪排空，河山變

色，中共的魔掌，已經伸展到浙江邊緣來了。

她父親原已擬定避地之計畫，但為經濟所限，遂致一再遲延，終於做了中共的俘虜。

這時候的徐露，遏雲迴雪之歌喉雖復猶昔；但已不能夠再在紅氍毹上，唱他那種幽揚應節之「西皮」「二簧」「倒板」「正板」「快板」或「流水」；而要隨著被迫而來的大眾男女，在那「嗆嗆嗆嗆……」的鑼聲中，很勉強的唱著那種莫名其妙的「扭秧歌」了。

不過徐小姐自有辦法！她不敢顯違上頭之命令不「扭秧歌」；但她嘴裏唱的，絕對不是上頭教給它們的什麼「反美援朝，支援前線」的屁話！而是「王春娥坐機房自思自嘆……」「自幼兒生長在梅龍鎮，兄妹二人度光陰……」那些「詞兒」。

她是用很輕微的聲音唱出，夾在人聲噪雜的「秧歌」群中，當然不容易被人發覺，但也不能夠絕對保險！

果然不多幾時，就被率領她（他）們去「扭秧歌」的老師糾察出來；把她叫到寢室去厲聲指責刺刺不休！誰知老師的訓話未完，她已淚如雨下！悲悲切切的說：「我恨他們，我恨他們！」那位老師，也還有一點未泯天良，居然被她感動得哭了。

從那時起，她就不斷的懇求她的父親，當然亦有同心！遂於某一機會下，藉著某一戚畹之資助，匆匆就道，展轉跋涉，艱險備嘗，歷經粵港等處，終於投入了自由中國的懷抱！

以上係述徐露小姐之身世！待我再把《昭君出塞》之史實，摘要的分述於下。

我國古時之邊患，遠在黃帝以前，即已有之。長為我國邊患，見於史籍記載者，南有黎苗，北有獯鬻、黎苗，雜居於江漢一帶，所謂九黎三苗，實際為同一源流之游牧蠻族！冥頑不靈之蚩尤？就是

他們的代表人物。後來黃帝和他——蚩尤——大戰於涿鹿（即今察哈爾涿鹿縣境），殺得他望影而逃！同時更將獯鬻，逐出中原地界，遂集諸侯於釜山，合符立信！有不從者，以兵討伐之，並立左右監監視各國，（即各蠻族部落）中國始賴以稍安。

至少昊顓頊時代，黎苗再起，叛服無常！幸得虞舜竄三苗於三危，夏禹繼之而平定有苗，中國始復安定。

然而政權所及，僅有河南東部及山西西南一帶；餘地胥為蠻夷戎狄所盤踞，隨時與中國發生衝突。

因之「三代」時候，東有萊夷、徐戎。南有荊蠻、群蠻。西有庸、蜀。北有犬戎、山戎、大戎、小戎，及狄與獫狁；而狄種中之匈奴，則尤為我北方之大患！他們一貫的出沒無常，去來飄忽，以此邊境之人畜物資，隨時隨地，均有被劫之可能！未幾，他們又在廣博無垠之沙漠地帶，建立單于王庭，聲勢益形雄壯，而中國受害愈烈矣。

時值雄才大略之秦皇，於并吞六國之餘，特派大將蒙恬，率領三十萬眾大破之！他們這才畏縮了一個時期。

但是形同蔓草之蠻夷，「野火燒不盡，春風吹又生」，要他們永恆安靜，事實上殆不可能！始皇設法，只好動員全國的人力物力，建築萬里長城以備之，並以子女玉帛，作為懷柔殊域之工具，此等姑息養奸之政策，實在是錯誤的。

後來漢高帝統一華夏，特地親率三十萬大軍往伐匈奴；結果竟為匈奴圍困於白登（在今山西大同

縣境），不得已與之媾和，歲輸若干之繒帛酒米，並嫁以皇族之女，藉敦姻契之好，後竟沿以為例，雖以文景之英明亦仍其舊。

直至武帝，以天縱聖明，承文景之業，武功文治，震爍古今，始得平定南越、東越，與朝鮮；下滇及西南夷，通西域諸國，命衛青、霍去病等，數數伐匈奴而重創之！但亦未能徹底的征服！此霍去病將軍，所以有「匈奴未滅，何以家為」之嘆也。

於是武帝採「以夷制夷」之策略，結好烏孫以箝制匈奴！並以皇族之女，嫁為烏孫王后，而歷史上「和番公主」之名稱，遂於以誕生。

這位和番的公主名叫細君；係江郝王之掌珠，武帝之猶女也。她於下嫁烏孫王後，曾有一首哀痛絕倫之詩云：

吾家嫁我天一方，遠託異國烏孫王！
穹廬為室兮旃為牆，以肉為食兮酪為漿，
居常思土兮心內傷，願化黃鶴兮歸故鄉。

觀此可知吾國之「和番公主」，應以她——細君——為第一人！而她的嫁後光陰，是極人世不堪之苦的。

尤其不幸的，即是她那一番菇苦含辛之進程，除了少數長於史學之通儒以外，竟不大為人所知。

而後於彼出國，身為「閼氏」（匈奴語即王后也），備受呼韓邪父子特殊敬愛，子女及外孫輩，先後身居要津，左右匈奴政權達數年之久之王嬙（即王昭君，亦即所謂明妃也）；翻為我國社會所艷稱！亦可謂有幸不幸矣。

由於細君之和番，遂使烏孫形成漢室之衛星，監視匈奴甚力！匈奴內部，因而發生重大之變化。

就其所據之內蒙古，分為南北匈奴！

北匈奴據有外蒙一帶的地方；仍沿襲其游牧剽劫之故智，為我中國之邊患！和帝永元元年，（時帝年甫十齡）竇太后臨朝聽政！特擢其兄竇憲為侍中，率大軍征北匈奴大破之！出塞三千餘里，登燕然山（在外蒙賽音諾顏部），鐫石紀功而還！北匈奴倉皇遁去，竟不復還。後此西史有所謂「匈族」，實即北匈奴之苗裔也。

南匈奴向居內蒙受漢化！其酋呼韓邪單于（即酋長亦即國王），特於元帝竟寧元年之正月！親至長安朝賀！元帝嘉其誠謹，賜以宮女五人，王昭君即其一也。

關於「昭君出塞」之事實，史籍中即有簡明之記載！例如《前漢書》之〈元帝紀〉云：「竟寧元年，春正月，匈奴呼韓邪單于來朝！詔曰：「匈奴郅支單于，背叛禮義，既伏其辜！呼韓邪單于，不忘恩德，向慕禮義，復修朝賀之禮，願保塞傳之無窮，邊垂長無兵革之事。其改元為竟寧，賜單于待詔掖庭，王嬙為『閼氏』。」（按匈奴語，閼氏即王后也。）

又〈匈奴傳〉云：「匈奴單于呼韓邪來朝，自言願壻漢氏以自親！元帝以後宮良家子王嬙字昭君者賜之⋯⋯王嬙為秭歸人王穰女，年十七，被選入宮，豐容靚飾，光明漢宮，顧影徘徊，悚動左

右！居三年，未見漢皇之顏色！會元帝欲以宮女賜單于，遂自請行……」

又〈一統志〉云：「漢王嬙，字昭君，晉人避司馬昭諱，改稱明君，後人仍改為昭君！有村在歸州府歸州東北四十里……」

《西京雜記》云：「毛延壽，杜陵人，畫人形像，好醜老少，必得其真！元帝後宮既多，不得常見，乃使畫工圖形，按圖召幸！宮人多賄畫工，獨王嬙不與，遂不得見！……後匈奴求美人為「閼氏」，上按圖以昭君行。比召見，貌為後宮第一！窮究其事，延壽等皆棄市！昭君在匈奴，長日以淚洗面；初嫁呼韓邪單于，呼死，以不屑於再嫁其長子珠累若堤單于而自殺；遺一子伊圖智牙斯，後封右逐日王云。……」

〈琴操〉云：「齊國王穰（按此齊國二字疑有誤）以其女昭君獻之元帝；帝不之幸！後欲以一宮女賜單于，昭君請行。及至，單于大悅！昭君以帝之始不見遇，乃作怨思之歌，此〈昭君怨〉琴曲，所由昉也……」

詩聖杜太陵（甫）之〈詠懷古迹〉云：

群山萬壑赴荊門，生長明妃尚有村；
一去紫臺連朔漠，獨留青塚向黃昏！
畫圖省識春風面，環珮空歸月夜魂；
千載琵琶作胡語，分明怨恨曲中論。

拗相公王半山（安石）之〈明妃曲〉云：

明妃初出漢宮時，淚濕春風鬢腳垂；
低徊顧影無顏色，尚有君王不自持！
歸來卻怪丹青手，入眼平生幾會有？
意態由來畫不成，當時枉殺毛延壽。
一去心知不復歸，可憐著盡漢宮衣！
寄聲欲說塞南事，只有年年鴻雁飛。
家人萬里傳消息，好在氈城莫相憶！
君不見咫尺長門閉阿嬌，人生失意無南北。

明妃初嫁與胡兒，氈車百輛皆胡姬，
含情欲語苦無處，傳與琵琶心自知。
黃金桿撥春風手，彈盡飛鴻勸胡酒，
漢宮侍女暗垂淚，沙上行人卻回首。
漢恩自薄胡自深，人生樂在相知心！
可憐青塚已蕪沒，尚有哀弦留至今。

歐陽永叔（修）亦有〈明妃曲〉云：

胡人以鞍馬為家，獵為俗。

泉甘草美無常處，鳥驚獸駭相馳逐。

誰將漢女嫁胡兒？風沙無情貌如玉。

身行不見中國人，馬下自作思歸曲！

推手為琵卻為琶，胡人共聽亦咨嗟。

玉貌流落思天涯，琵琶卻傳來漢家。

漢宮爭按新聲譜，遺恨已深心更苦！

纖纖女手在洞房，學得琵琶不下堂。

不識黃雲出塞路，豈知此聲能斷腸。

漢宮有佳人，天下初未識，

一朝隨漢使，遠嫁單于國。

絕色天下無，一失難再得！

雖能殺畫師，於事竟何益？

耳目所及尚如此，萬里安能制夷狄？
漢計誠已拙，美色難自誇，
明妃出時淚，灑向枝上花！
狂風日暮起，飄蕩落誰家？
紅顏勝人多薄命，莫怨東風當自嗟。

劉獻廷之〈明妃詩〉云：

六奇已出陳平計，五餌曾聞賈誼言；
敢惜妾身歸異國，漢家長策在和番。

趙耘松之〈明妃詩〉云：

遠嫁呼韓豈素期，請行似怨不逢時；
出宮始覺君恩重，臨去猶為斬畫師。

劉健莊之〈明妃詩〉云：

漢主曾聞斬畫師，
宮中多少如花女，不嫁單于君不知。

觀於上陳諸家之詩文評判；雖見仁見智，略有不同，大體上初無二致！惟對昭君之再嫁珠累若

堤，率皆諱莫如深，甚至指鹿為馬，竟謂其以此自戕！這卻是我所不能苟同的。

自然我也知道，他們之所以如此，完全基於舊禮教觀念，以女子之再嫁為失德！若其再嫁對象，

即為所天別出之嗣子，則尤為舊禮教所不容！但是不幸，此再嫁於亡夫之子者，適為己所同情之昭

君；故不得不為之諱。

可是他忘記了，我們中國的禮教，初不適於匈奴之習俗！他們的習俗是：「父死子得以後母為

妻！兄死弟得以嫂為婦。」

昭君對此，當然不表同情！為了不勝對方之援例續求，只得遣使請示於祖國。不料竟得到了「從

其習俗」之復示！實逼處此，她只得勉為其難。可見昭君之再嫁珠累若堤，是「奉旨」的。

筆者曾經查閱了很多書籍；藉悉「昭君和番」之過程，事實上是這樣的：

原來昭君以一艷絕人寰之少女，一旦被選入宮，私心正切盼著無限光榮之遠景——容知入宮三

年，竟不獲一見君王之顏色！遂憤而自請為犧牲品去和番；萬里辭家，託身異國，那情況當然是極淒

慘，也是值得同情的。

所幸她一到匈奴，便獲致了呼韓邪單于之敬愛，封為「寧胡閼氏」，與原有之呼延王二女、「顓渠閼氏」「大閼氏」鼎足而三，同掌匈奴的宮政。

她與呼韓邪年齡雖不相當，並且住在隨時遷移之「蒙古包」（即野居之牛皮帳）內，經常過著以皮毛為衣，羊肉為食，乳酪供飲之游牧生活，在在俱非所習！卻也較勝於在漢宮時「寂寞空庭春欲晚，梨花滿地不開門！」的景情呢。

她在踏進匈奴之翌年（即漢元帝為王莽所弒，成帝繼立之建始元年。）即為呼韓邪生了一個兒子（即後此被封為右逐日王之伊圖智牙斯），其時她才二十來歲！而大閼氏所生之雕陶皇莫且靡胥，顓渠閼氏所生之且莫車囊知牙斯，率皆年長於她！這也可以說是畸形的。

但是不幸，在她生子之翌年，呼韓邪即已謝世！雕陶皇莫以年長嗣位，是為珠累若堤單于，照例是要以這年輕的後母作「閼氏」的。

出身於禮義之邦之昭君，當然不以為可！正如「昭君出塞」大鼓書說的「好馬不配雙鞍轡，好女不嫁兩個夫男」！無奈匈奴確有此成例，而且大家都以此為榮！昭君對此，實在感到無比的困難；想想沒法，只好專使請示於宗邦，而復示居然報可！昭君這才放棄了禮教成見，做了珠累若堤的「閼氏」。

珠累若堤之年齡，與昭君相差無幾（約大於昭君四、五歲。）而其敬愛昭君，更出於乃翁之上！以此他們就同度了十餘年不算太長也不太短的快樂光陰。

在這一期間，昭君又生了兩個女兒，長女名雲，後為須卜居次（居次亦匈奴語，其意義等於公

主。）次女名瑙，後為當于居次（須卜、當于、皆所嫁之夫姓。）先後做了匈奴的風雲兒女；但是好景不長，雕陶皇莫珠累若堤單于，立十年而歿！乃弟且麋胥繼立，他一貫是特別尊重昭君的；故對「以叔接嫂」之舊習不願履行，昭君就此過著非常清靜的寡居生活！否則可愛的昭君，又將專使遙向宗邦請示了。

好在此時的昭君，已是一個中年的半老徐娘，膝下一男二女，亦已漸次成長，且已形成「親漢」的核心！伊圖智牙斯，且以此喪失生命，這與昭君之母教，無疑的有著重大的關係。

距此不久，須卜居次與其夫右骨都侯須卜當，又在「親漢運動」中，盡了一次最大的努力！原來須卜居次，曾經奉召入京（即今之陝西長安），被任為侍奉太皇太后之女官，越一年，太皇太后謝世，帝始准其告歸。

在未歸去以前，她與乃母—昭君—若夫及兄妹等相互間，信使往還無虛日！換言之，亦即為「漢胡聯繫」而致力！時須卜當方握匈奴政治之重權，主張「親漢」甚力！且麋胥亦深信之，故匈奴人之「親漢」，應以此一時期為最盛。

先是王莽以謙恭下士博施濟眾等權術收買人心；旋即弒平帝立孺子嬰而攝政，自稱為「假皇帝」！已竟篡漢，改變國號曰新！須卜當等欲為漢討賊，自顧力不能逮，且恐以此招致漢胡之分裂！遂變計與莽言和，相機而動！並一再託名朝觀至中國，伺察新莽行動，以為討賊之準備！詎竟以此引起他們本國人誤會，認為須卜當「首鼠兩端，形同奸宄」！相率鄙而棄之。並即恢復其出沒無常，襲擾漢邊之故態！漢胡聯繫，遂於以中斷。

所幸為時未久，（約十餘年）光武起兵於舂陵，誅新莽而即帝位！須卜當夫婦，遂率其子且渠與奢，及當于居次之蠠檀王，再倡「親漢運動」，獲致莫大之成功！（與漢和親如前）是知昭君之出國，對於所負之和番使命，始終身體力行，並影響到後世之子孫戚屬！凡此種種，均有史冊可稽，並非筆者之面壁虛造！

故老相傳，此一哀感頑艷之史實，在滿清乾嘉年間，即已有人編成了戲劇！命名「昭君出塞」，亦名「昭君和番」，此其劇是「崑」是「亂」，究作何狀？固非生於數十年後之我人所能知也。

民國初元，號稱四大名旦之一的尚小雲初露頭角；滿清遺孽小莊王溥儇，特將昭君故事，改編為平劇，命名曰：「漢明妃」！他的劇情是：

「漢元帝時，王穰之女嬙（昭君名嬙）被選入宮；因與畫工毛延壽有隙，毛為畫像二幅，一妍一媸！以媸者獻於元帝，帝以其貌寢一笑置之。而毛即將妍者，密獻於匈奴王，請即以重兵來索昭君！匈奴王喜而從之，元帝始知為延壽所誤，而匈奴兵已壓境，不得不勉從之！遂為昭君餞行，約在雁門（關名）相見，意欲乘間發兵擊匈奴，但昭君行至雁門，候駕半月，元帝竟不果來！昭君大哭而去。

在番十五年，抑鬱致疾而歿。」

這位亡國的親王，也不知是何居心，竟將昭君出塞的史實，歪曲得支離破碎，莫知所云，公然交由尚小雲演之，致為觀眾所不滿！小雲亦遂置之。

菊部秘辛之一——關於「打通」「跳加官」「小上墳」之來源

人們大多知道，戲園中在未開戲以前，例必由「文武場」（胡琴、月琴、弦樂為「文場」，鑼鼓、響器為「武場」）。先行聯合「打通」。（通讀如痛，俗謂之「打鬧台」）。繼之以「跳加官」，（亦名為「長樂老」！）然後照著派定的「戲碼」依次開演。

若問「打通」與「跳加官」之來源，恐怕有很多的人，都不知道！

據我所知，這玩藝是在清乾隆時，河間紀曉嵐先生創出來的。

紀氏名昀，是進士出身的宰執，也是才高學博突梯滑稽的達官，他與長白和致齋（坤）同為乾隆朝出納帝命儀型百辟的大臣；但和為龍君之流亞，位居首相，權傾朝野，入則抱衾裯以媚時君，出則昂頭天外，頤指氣使，賄賂公行，臣門如市，曉嵐和他薰蕕不同氣，看著就不順眼，卻也無可如何？

碰巧乾隆派他為《四庫全書》的總纂！他便藉此與和坤分開，不過內心對和的憎惡依然如故！

某日，為某親王太福晉八秩大慶！曉嵐具衣冠前去祝嘏；原本打算行禮後即行辭退！但主人翁為表示交親起見，特煩某將軍殷勤招待，堅請更衣，引到花園裏面去吃酒聽戲！

這所花園相當的闊大！除了亭台、樓閣、花鳥、魚池、假山等應有盡有外；還有一塊四尋見方的

平地！乃是他們先代老王爺練習騎射摔交的地方！現在把它搭起彩棚戲台來唱戲宴客；可算是廢物利用適得其所。

棚中排列著一百餘席，界以紅綢短欄，男左女右，秩序井然。

每席限坐六人，差不多全坐滿了，只有男客座最前一席空著！這一席，只有五個坐位，無疑是為某貴賓留的。

默察棚中賓客，不下千數百人，同樣的面對戲台，啜茗清談，若有所待！但等了許久，依然沒有開戲稱觴的跡象。

又過了好一會兒，才聽有人報道：「和中堂來了！」即見主人與四位貴官，相率必恭必敬的，側身引著和坤，到那前的席上；由主人拂椅安座，恭奉一觴！然後拱手退去。改由那四位貴官陪和坤，唧杯顧曲，其樂陶陶。

曉嵐對此已行所感，勉強終席而去；並即往訪和他志同道合的張得天先生！（按張先生名照字濕南，時為刑部尚書兼管「昇平署」，並為「南府」、「景山」兩個御用的戲班編戲。）

「現在官場的風氣，愈弄愈不堪了！」紀曉嵐與張得天寒喧後，很盛慨的這樣說：「老中堂為何有此慨歎？」張得天問。

「你還不知道嗎？他們相公開方便之門，朝士多奔競之輩，蠅營狗苟，這還像句話嗎？」紀曉嵐說到這裏，便將當日在某王府所見的怪狀，和盤說出！停一會兒又說：「你想他們為了恭維和致齋，竟將一二千客人放在彩棚裏坐等了個把鐘頭；這是多麼可惡的事呀？因此我又想到，

外面的戲園子，總是在未開戲前，老早就把門開了，藉以招攬顧客！先來的早已等在裏面，後來的

還不知在何處，而戲園子總要等座兒上了一半才肯開戲！這不又是一椿虐政嗎？現在我倒有一個調

劑辦法！就是叫他們戲園，在未開戲以前，先行奏樂三通！頭兩通是打「七棒」，後一通加吹「嗩

吶」！把它定名為「打通」；亦名「吹台」；（後來俗稱為「打鬧台」，或「按哨子」。吹的「曲

牌」是〈將軍令〉，〈哪吒令〉，〈柳搖金〉，其實就是請座客及早光臨！等到客人來的差不多

了，就著一個肥胖的伶人（後來戴「加官臉」就不用胖子了。）掛黑五綹的小「髯口」頭戴烏紗，

身穿紅袍，手執朝笏，扮做五代時那個笑厴迎人的長樂老馮知，作為酒吃醉了，用那一路歪邪的步

伐，在台上往復者三，然後用朝笏對台幔上所貼的「指日高升」字樣，連指三次，再把正中桌上預

置的「加官條子」，（就是綢製的長方形夾層綢帕。）取在手中，把那裏面繡好的「堯天舜日」，

「國泰民安」，「指日高升」。等字樣，依次翻出讓大眾看過；然後跌跌沖沖的走

了進去；是可命名為長樂老，以祝大家的長樂永康！亦或名「跳加官」祝大家晉爵，我想這總可以

迎合大眾的心理！但這件事須老年兄出面頒行，因為你是兼管「昇平署」係一管（理「梨園」的機

構）的。

於是張得天連稱「遵命」事情就這樣的決定了。這就是「打通」與「跳加官」之來源。

現在我要談一談「小上墳」了！查這齣戲原名「小寡婦上墳」，它是「明」「清」之後，「梆子

班」創出來的！劇情是！某一對少年夫婦，本是青梅竹馬的小友，成長後愈相愛悅，遂進一步而結為

伉儷，閨房之樂，是有甚於畫眉的！但可惜好景不長，男的因病去世，女的矢志柏舟，形單影隻，俯

仰生悲。清明日，特購香燭冥鏹為亡夫掃墓哭訴衷情：只以悲傷過度，遂致暈倒墳前！為上墳之鄰人所見，相與灌以薑湯，扶持歸去。」

這無疑，是一平凡的悲劇！卻意外的，到了清乾隆時，居然獲致相國和坤的重視，把它改造起來。

他——和坤所改造的劇情是「薊北地方，有一個士人，名叫劉祿經的，因為赴京應試，就把他的太太蕭素貞留在家裏，以便輕身就道！中試之後，即便留京候官，當其時他的舅父李太公也在京裏因為謀事不成，準備束裝歸去。祿經就送他一份程儀，另有一封家信，連同紋銀三百兩，託太公帶給他的夫人；沒想到那位太公，是個面善心惡見利忘義的卑鄙小人！除將他的銀信吞沒外，歸造了一個謠言說：「祿經因病謝世，身邊沒有親人，後事都是在京的同鄉給料理的！」因力勸素貞再醮，以便從中漁利！素貞聽了內心感到無限的悲哀，但也並沒有打算改嫁！值清明節，特往祖墓祭掃，哭訴衷情！其時祿經已被外放為縣令，便道歸省盧墓，遠遠的見一素裝少婦在他家墳前痛哭內心甚以為異，審視之，則其妻也！如是夫婦相見，暢敘衷情。」

這自然是和坤面壁虛構的空中樓閣；一個儀型百辟統理六官的宰執，如何會有這樣的閒情逸致，來做這樣瀟灑的事呢？這裏面卻有一個原故！根據《清史稿》的記載：

和坤是滿清「四大權臣」之一，（所謂「四大權臣」即和與順（治）康（熙）間之鼇拜，咸豐時之端華、肅順。）也是乾隆爺特別信任的人！他之獲寵於乾隆，與彌子瑕之於衛靈公如出一轍。

但彌子瑕雖然博得衛靈之殊寵，僅坐享厚俸，出入宮禁，矯駕君車，兮桃希寵，對於軍國大事，

他是不與聞的。

和坤就不是這樣的了！他一方面以龍陽君之姿態蠱惑乾隆，一方面即以獨夫之弄兒，及武英殿大學士，軍機大臣之身份，把持朝政，為所欲為，誰也莫奈他何。

儘管軍國大事，用人行政一切，乾隆是最高的決定人，但他一貫的疏懶，凡事只觀其大略，並不決定處理的方案，不論巨細，一概交與和坤去「票擬」；而和坤所「票擬」的辦法，直等於乾隆爺所欽定！很少有所改動的。

因之和中堂權傾朝野，人都稱他「站著的皇帝」！內而王公大臣，各部尚、侍。外而督、撫、提、鎮、將軍、都統。整個兒都要仰他的鼻息；甚至後此繼乾隆而為天子之嘉親王（即嘉慶帝），也要看他的臉色行事。

嘉親王是乾隆的第十五皇子，自始即為父皇所鍾愛，其被立為皇太子，可能性是極大的！可是遲之久久，在乾隆的金口中，始終沒有露過立儲的消息。

這無疑是老皇帝自諱其老，在朝的文武臣工，又誰敢批其逆鱗，奏請立皇嗣呢？

到了乾隆御極六十年，他已是八十五歲的老人家了，自己也感到不立嗣太不像話，這才諏吉於九月三日冊立嘉親王為皇太子！並訂於翌年元旦行「援璽」禮；即以是年為嗣皇帝嘉慶之年，實行「內禪」，歸政於子，而為「太上皇」，從心所欲，以樂餘年！

和坤認為乾隆爺這一措施，等於斷送了他的政治生命！便很巧妙地向乾隆說：「嗣皇帝年紀太輕了！總理萬幾，似嫌過早，莫如先由上皇「訓政」！一切軍國大事及用人行政，概由嗣皇帝稟命而

行！等他見習有素，再讓他自行處理，似乎更合式些……」

乾隆爺對於和坤，本是言聽計從，無所不可的，故對他這一建議，立刻採取，並即下「上諭」

說：「朕於踐阼之始，已決定君臨天下六十年即歸政頤養天和；茲禪位於皇太子，遵宿願也。但朕仰

承昊眷，康強逢吉！一日不至倦勤，即一日不敢懈弛！歸政後，幾遇軍國大事用人行政諸大端，不能

置之不問！仍當躬親指教云云。」

嘉慶一見這「上諭」，即刻就意識到這是和坤導演的怪劇，「太上皇」完全是被動的！為了將順

老人的心意，特地歪曲事實，自謂「年齒尚少，其實嘉慶年已三十二歲，不得謂之少了。）閱事日

淺，於措施經緯，全體大用，惴惴焉深以弗以克負荷為懼！敬請勅停改元歸政云云。」

古怪性成之乾隆爺，他雖接受和坤的建議，不即放棄政權，對於「內禪」大典，亦不願中止進

行！遂敕王公大臣擬具明年元旦舉行禪位大典之儀式！並於除夕作詩一首云：

此日乾隆夕，明朝嘉慶年；

古今難得者，天地錫恩然。

父母敢言謝，心神增益虔；

近成老人說，云十幸能全。

到了丙辰元旦，乾隆爺就在「太和殿」裏，舉行了一個戲劇性「內禪」典禮！而將「皇帝之寶」

的玉璽，親自傳與太子！從此乾隆皇帝，就成為「太上皇」了。

不過我們相信，這位嘉慶爺，也並不是真正賢孝的鳳子龍孫！他是抱定了欲取姑與，待父天年的策略來應付這一特殊環境的；故於御極之初，對於軍國大事用人行政一切，一概不作主張，完全交與和坤去向「太上皇」請示，實際卻是讓和坤自由處理！他只做個垂拱而治的掛名皇帝。

在這期間，那位號稱「站著的皇帝」和坤，威福自恣為所欲為目中幾無嗣君，他曾因某事項之拂意，遷怒於九卿科道十餘人，諏以莫須有之罪，分別予革職或降級，甚至處以極刑。

大內珍藏的寶物，往往不聲不響的移到他家！有一個高約二尺長三尺餘之和闐玉馬，乃是將軍兆惠，奉旨討伐伊犁回部時，得自回王布那敦宮中，並香妃（即回王正妃，因為體生異香，故王以香妃呼之。）一齊獻與乾隆的；不知何以，這匹玉馬了居然移到和坤的府中！他因這玉馬晶瑩可愛，特地把牠放在別墅的浴池上面，夏日攜同愛妾長二姑，吳卿憐等前往別墅避暑，浴後，輒並座於玉馬上納涼。

據說：這匹玉馬，是乾隆賜給他的，是否確實，沒有人能夠知道！（按此玉馬，在和坤被嘉慶賜死時，仍被抄沒入宮！後來慈禧太后當國，又把牠移入「圓明園」中，夏日常坐以納涼！公曆一八六零年，英法聯軍入北平，燬「圓明園」，玉馬被英軍掠去！迄今猶存於「倫敦博物院」中。）

不特此也，各方貢品，例必經過和手，始能進入內廷！因之，和每選取其尤佳者據為己有；宮庭所得反居其次！可知維時和坤的威權無遠弗屆，連內庭的太監與宮娥，也是受他支配的。

但也有一例外！那就是乾隆另一信任的大臣，東閣大學士劉墉先生；劉字崇如號石菴，是個進士

出身的膠東才子，文章經濟和書法冠絕一時！抑且賦性耿介，守正不阿，他對和坤的卑鄙污穢的行為，心甚鄙之；往往當著乾隆，面斥其招權納賄植黨營私的不當；乾隆雖不因他的彈劾而罪和坤，卻也不因和坤之讒謗而對他有所不滿！這可說是乾隆爺的行徑中，差強人意的一環。

於是，和坤便把劉墉，視為眼中釘，但也無法排擠。但在一偶然機會下，卻被他想出一個辦法來，就是把那「梆子班」的「小寡婦上墳」徹底改造前所述之劇情，易名為「小上墳」，或「丑榮歸」，藉以譏刺劉墉，以洩胸中之忿！

所以這戲裏的劉祿經，是影射劉石菴的，而所謂蕭素貞者，則是影射石菴的夫人，至李太公之影射誰某，以及有無其人，均可存而不論。

現在我還說明一點，即是扮劉祿經的文丑，身上穿的那件長僅及膝的「官衣」，及其僂僂而行的「身段」，並無什麼高深的含義，不過刻畫石菴之拘胸駝背而已。

至它們所唱的「銀扭絲」，均為東扯西拉，不成文法的詞句，無疑是有意糟塌劉石菴的！例如旦角（即扮蕭素貞者）唱的「蕭素貞的在房中，一心心要上劉家墳，他到京城去趕考，趕考的一去未回程，雙爹娘都餓死，家中也無有半分銀，缸中無有一撮米，廚下也無有柴一根，李家舅父他言道，兒的夫死在北京城，今天本是那清明節，燒一箔紙錢上上墳……」

丑角唱的「聽她言來怒氣冲，罵一聲娘舅李太公，我在京城恩待你，三百兩銀子信一封，落下銀錢猶似可，大不該說我死京中，聖上賜了我的尚方劍，先斬那個娘舅李太公，叫一聲賢妻認認我，我是你的丈夫劉祿經……」

諸如此類的戲詞，差不多都有「高山滾」之風味！而尚方劍云云，便是胡說八道，試問一個小小的縣令，何從獲致大皇帝的尚方劍，這不說夢話嗎？不過劇本出自「站著的皇帝」之手，為演員者，除了竭盡技能照本演唱外，又誰敢說個不字？此「小上墳」之所以風行一時也。（按此劇：截至現在，依然常見紅氍毹上，若問此劇來源，恐怕演員與觀眾千百人中，難得有一二人回答得出；用特詳述如右，備他日編纂梨園史者之參考。）

但可惜戲終是戲，絕不能變更事實！因之，被他醜化的劉石菴先生。始終做著他的東閣大學士，吐哺下士，開閣招賢，克盡其宰輔職責，富貴壽考，兼而有之，並不曾受過什麼娘舅的欺騙，更沒有在祖墓前調謔夫人之情事！而那位借戲罵人的和中堂，卻在他所仗的甘食餘桃的乾隆帝龍馭賓天的翌日（即癸亥連正月初四日）就被一向受他挾制的嗣君──嘉慶帝，授意於科道王念孫等，交章彈劾，褫去他的武英殿大學士，軍機大臣，九門提督等顯秩，命與兵部尚書福康安（按福係故將軍傅恆之哲嗣，實乃乾隆與傅妻之私生子，嘗欲封為親王，限於祖制而不果，故嘉慶頗憎惡之！）日夕守護「殯殿」！迨「滿七」後，遂一併下刑部獄。

結果是把福康安發往軍台効力；同時宣布和坤的二十大罪！而最著者有三！即是一，「擅改上皇手諭」！二，「私第僭侈逾制」！其「多寶閣」之製式，仿「靈壽宮」，園林點綴，與「圓明園」之「瑤台」「蓬島」同！三，「竊取大內寶物數以百計」！（按此實指和闐玉馬碧玉盤等物而言。）於是旨令自裁，並籍沒其財產，約八萬萬金，而其實尚不止此！以故時人有「和坤跌倒，嘉慶吃飽」之謠；而此一富可敵國的一代權臣，竟被賜帛結束其生命！他的愛妾長二姑、吳卿憐等，雖欲為之「上

墳」亦不可得；回憶其過去恃寵專權，作威作福，貪多務得，細大不捐積財至八萬萬，確數尚不止

此，終至一身不能自保！又何苦作那許多的孽呢。

北雁南飛金友琴

距今四十年前，愛好平劇的人們，談到當時的名坤伶金友琴，確是他們最為傾倒的對象之一！原來金是一個天生的伶材！她那嬌小玲瓏的長相，本來就夠美了！加以人工之修飾，扮起戲來，實在可以惑陽城而迷下蔡。

同時她又具備了一副清脆甜美的歌喉，矯夭如龍的體態，怎麼唱怎麼動聽，怎麼做怎麼耐看！再好也沒有啦。

說起來她也不是外人，乃是筆者的老盟兄陳益齋先生的第三如君；她本姓華字韻秋，因為她父親（金儒）過繼給姓金的做義子故改姓金！她家是北平人僑居石家莊開飯店的。

友琴的作藝，好像是命定的！她從小就愛聽戲，聽了回去就學著哼哼！自然她並不知道哼的是些什麼；可是她哼了一回又一回，絕對不厭其煩。

在她六歲的時候，她父親因為石家莊的市面不景氣，便把那飯店閉歇，全家搬回北平去居住，又因她生性好戲，特地請了小水上飄范國璋，教她「秦腔」的「青衣」「花旦」！她學得相當的快，不幾年，已經學會了很多的戲。

十三歲上就在「魁花園」正式登台；藝名叫金秀玲，一齣《富春樓》居然瘋魔了九城人士。

當即有人向她爸爸說：「你們大小姐的玩藝兒實在是帥，所可惜的是『秦腔』已成強弩之末！你何不叫她改唱『二簧調』呢？」

金大爺深以為然，便把秀玲改名為友琴，拜在老名旦靳國瑞的門下學唱「皮簧」；為了要把她造成一個出類拔萃的坤旦，特地託人介紹，續拜精於音律之老名伶王輔庭為師：因之她的劇藝愈益精湛！先後出演於「慶樂」，「華樂」，「燕舞」，「新明」，「開明」等戲院，獲到社會人士無上的歡迎。

距此不久，她的鴻鸞星已經照命，就在偶然的機會之下，獲識我的老盟兄陳逸齋先生！逸兒也和我一樣，是個標準的「戲迷」！時為中央觀象台秘書，公餘之暇，即以聽戲為必修日課！所有北平的戲院，幾於無處無他的足跡。

時與友琴同班的，有一位同姓不宗兼唱老生小生的金桂芬；玩藝兒屬中平籤，小模樣倒是美的。逸齋兄巨眼識人，認為她是個可造之才！排日必要邀請三五個知友，前去為她「捧場」；不管是唱，念，做，表，只要稍有可取的地方，一定要大聲「喝彩」以獎之！這是北平戲場常有的現象，誰也不以為意！但也有一次例外。

那天是劉派（劉鴻聲派）老生雙蘭英貼演《轅門斬子》（飾楊延昭），金桂芬飾楊宗寶，照例被綁著坐在帳外（實際是在台口）候斬，一動也不能動！致使一貫為她「捧場」的逸兒，沒法子為她「喝彩」，他的內心真煩悶極啦！正在生氣，忽聽蘭英唱道：「因此上兒傳令綑綁帳外，問老娘兒斬

他該是不該……」

逸齋兄忍無可忍，立刻大聲叫道：「不該不該！你這個渾蛋，還不趕快點把她放下來呢！」

即於此時，一個大胖子鼓著一雙迷溪眼沖著逸兄罵道：「你這可該透啦！」

逸兄聽了，不由的滿臉濺朱，抓起一個茶杯來就要向胖子打去！幸虧我眼明手快，忙把那茶杯奪過來說：「二哥！你怎麼啦？咱們聽戲是找樂來的，幹嘛跟人家鬥氣呢！」

「不，這小子非常渾蛋，我要好好的給他一個教訓！」逸兄說邊將著袖子，大有用武之意！這與他向來那種雍容大雅的風度完全相反。這是什麼原故呢？原來在未來戲館以前，筆者和他及張黃二君，同在致美軒喝了幾杯白乾，也許他喝過了量，當時並不覺得，此刻酒精作怪，已隱隱的慫恿他，去作類於青少年的好勇鬥狠了。

「好啊！」大胖子站起來說：「你不聽戲儘嚷嚷，還要動野蠻打人！來來來，咱們到外邊鬧去。」說著就要向這邊撲來，逸兄也待向那邊奔去！幸經雙方的友好極力解勸，才得告一段落。

其時友琴剛卸了妝洗了便衣準備回家休息；聽到前台吵鬧，就本能的在帘內張望，對於逸兄的愛護所捧之角，不期感到相當的欣羨！由此排日登場，眼光不離逸兄的左右！有時隨著劇情的發展，竟向逸齋兄啟齒嫣然，可謂極挑逗之能事！而逸齋兄對她，似亦未為無情！由此日相親近，其熱度直欲駕金桂芬而上之。

在這期間，友琴與桂芬，曾經作過若干次激烈鬥爭，結果是桂芬失敗，友琴就此作了逸兄的第三如君。

在我回到上海，過了一個相當的時期，再度看到她時，她已是兩個孩子的母親了！但看她的姿首，依然是一個少艾女郎，真是出人意外。

某日傍夕，逸兄打電話來說：「友琴渴慕西湖的風景，要他帶她去觀光！他認為單是他兩個人去未免單調，意欲請我和他倆偕往一遊，問我可不可以？」

「可以之至！」我很高興的說：「杭州原是小弟舊遊之處，西湖名勝，更是百觀不厭的！現在能夠與兄等偕往，正好『樓觀滄海日，門對浙江潮』有什麼不可以呢？」

「那好極了！」逸兄說：「咱們一言為定，明天上午十點鐘，請你準備一個簡便的小型皮包，帶一點日用什物，到我這裏來午餐，餐後一同乘火車赴杭，去作西湖一週後的遊覽。」

事情就這樣的決定了，到了明日此時，我們已在湖濱酒樓上，「舉杯邀明月，對影成七人」了。久住繁華都市十里洋場的我們，一旦踏進古香古色的杭垣，面對著湖光山色，不由的枕流漱石，目眩神移！當即包定一艘瓜皮艇，教它隨時載我們到「六橋三竺」去，欣賞那無邊風景。

時值三月中旬，湖上遊人如織，男女老少，為狀不一，但不論是誰，見到我們，一定要凝目注視，面呈欣羨之色！自然它們欣羨的並不是我與逸兄，而是眼如秋水面泛朝霞的友琴！「艷色天下重，西施寧久微？」白樂天的見解，的確是不錯的。

也就因為是這樣，逸兄的第二如君，就對她有了妒恨，漸至形諸詞色，雙方之齟齬於焉以起！逸兄雅不欲為左右袒，往往託故避去！於是友琴遷怒於逸兄，不斷的發生磨擦，終於宣告仳離。

數年後之某月日，上海各家報上，同樣的刻出一條突出的北平新聞；大意是說：「十餘年前，紅

遍大江南北之名坤伶金友琴，現為北平某師砲兵團團長徐某之如夫人；近以酸素作用，斬斷侍婢手指，頃已鋃鐺入獄矣。」

筆者見此新聞，曾為她慨嘆數四，久乃忘之。不想在兩年後之一日，逸齋兄忽然來向我說：「老弟台！你可知道；金友琴又到上海來了。」

「怎麼友琴來了，你怎樣知道的呢？」

「她還住在我那裏，要我來請你幫忙，介紹她『搭班子』呢！」

「您跟二嫂，怎麼答應她的呢？」

「看她也實在可憐！原來她父既早亡，母又去世，現為徐某所棄，已是無家可歸的人了。我看在兩個孩子的份上，只好撥出一間房子來供她宿食。在可能的範圍裏，請老弟給她介紹一個唱戲的地方，讓她去自為生活吧。」

「她荒廢了這多年，唱做一切有沒有變化，卻是一個問題！」

「大體上還跟從前一樣，『嗓子』稍差一點，『軟六字』還能對付！」

「那就等我跟×舞台黃老板談談看罷！」

×舞台的經理黃荃蓀，是和我有相當友誼的，對金友琴的劇藝，他也知之有素，因之經我一介紹，他就允給五百元「包銀」，讓她先唱一個月試試，如果還有「叫座」的能力，再行酌量增加。五百元是上中「角兒」的待遇，當然不能說少，我這個介紹人，總算還有一點兒面子！因之，我就高高興興的，跑到逸兒那兒去向她說知。

那時法幣的價值，比現在高過百倍！

「喲！五百元，那怎麼行呀？我給『隨手』『跟包』『梳頭』的工錢，就得這個數目！我不是白唱了嗎？勞您的駕，再給我們提提，他要能給一千元，我就給他唱一個時期。」金友琴毫不猶豫這樣說：

她這一來，等於對我臉上，澆了一瓢涼水！我心裏想：「你這還是過去『掛頭牌』『挑大樑』時的氣派；現在時移勢易，怎麼辦得到呢？」但是我不能當面說穿，掃了人家的面皮！當即改口說道：「你這話當然也有道理，憑我跟黃荃蓀的交情，大概要他添個百兒八十的還有可能，不過要人家增加一倍，這個話就難說了。」

「劉四爺的話，一點兒沒錯！我看你就將就一點吧。」逸齋兄本能的說：

「少了不夠開銷，還不是唱如不唱嗎？」友琴竟把逸齋兄的話頂了回去：

「那就等我再跟黃荃蓀商量一下，看他怎樣說法？你聽信吧！」為了減少逸齋兄的麻煩，我特再度與荃蓀商洽！荃蓀這人，也真講交情，除允加一百元「包銀」外，並答應在他家裏騰出一間房子來給她居住；「琴師」與「跟包」等也有相當的住處！這應該是再好沒有啦。

然而金友琴還不滿意，我也只好罷休。

也許她——金友琴——是有愧於厥心，無顏與我相見，竟於某月某日向逸齋兄要了幾百元不聲不響的飄然遠引；從此音訊全無，誰也不知道她的下落。

筱喜祿柔腸俠骨──海上梨園掠影

筱喜祿是個淡掃蛾眉美如冠玉的名旦，也是柔腸俠骨捨生取義的奇人。他曾於滿清末葉，應聘至南京獻技，時值江督端方，得到偵探的密報，謂有革命黨人吳伯喬，來寧圖謀不軌，端欲捕而殺之，但恐所報不實，激成大變，以故猶豫不決。喜祿聞之，立即擔著血海般干繫，典質「行頭」，得款百餘元，資助伯喬逃脫。又於民國初年，看出上海「桂仙茶園」（戲園名）之惡霸園主應夔丞面帶凶相，不得善終。特託相法婉勸其改邪歸正，勉作良民。應雖善言而不能用。未幾即以受了洪逆述祖之驅使，買人刺殺漁父（宋教仁）先烈於上海北站，案發受到國法之制裁，槍斃於龍華刑場。喜祿雖惡其「怙惡不悛」，但念昔時園主唱角之友誼，特往為之修墓。他的畢生行誼，是值得人們效法的。

假使有人問我，出身於南方「科班」的旦角，應該以誰為尖兒頂兒？我將毫不猶豫的推出筱喜祿。（按馮子和亦為南方旦角的代表人物，因他係夏月珊私人的門徒，故不與「科班」並列。）

喜祿姓陳名香雲，他是蘇州郝爾明辦的「大吉祥科班」的學生，本是習「武旦」的，因為嗓音清脆而圓潤，班中教師，才教他改習「青衣」兼「花旦」「小生」。

他也就為了珍視嗓音，改習「青衣」以後，「武旦」戲就不再動。他這樣做，這確是很對的。（因為武功很容易妨害嗓音）過去唱「青衣」的，大都重唱不重做，惟獨他兼重做工，並做得非常恰當，處處適合戲中人的身份與環境，例如他唱《教子》裡的王春娥，與唱《祭江》裡的孫尚香，雖同為「青衣」本工，但在臺上表現的一切絕對不同。因為王是志在貞節的民間婦女，孫是以身殉節的貴族夫人，他倆的時代背景與身份個性，根本是不同的；諸如此類，有幾個唱「青衣」的能夠體會得到？人們多喜稱道梅蘭芳能把「青衣」和「花旦」冶於一爐，造成「花衫」這樣的角色功力不可沒；誰知喜祿在小梅之前，早就這樣做了。

筱喜祿的特徵

只是喜祿舌頭略大，咬字稍欠準確，這是個小小的缺點。他的面貌長得相當俊秀，舉止亦極文雅，完全像一個學者，不像是做藝的人。臉上稍有幾點小小的麻子，可是他在臺上時，人家是絕對看不出的。

他讀書不多，認識的字卻是不少。能夠單獨閱報，並且了解字句的意義。這個一半是由於天資明敏，一半是逢人請教苦意追求的結果。

據說他十七歲「出科」到上海，就「搭班」於應變丞所開的「桂仙茶園」；（該戲園在三馬路，就是後來「孟淵旅館」的地址。）「戲碼」常排在第三四上，由於他的「扮相」美，「唱、做」佳，

每天獲致的彩聲，往往超過唱「中壓軸」的角兒。因之應夔丞特加青眼，除將他的「戲碼」，改排在「中軸」或「壓軸」外；並且給他加了若干的「包銀」。這確出於筱喜祿意料之外。（按應夔丞字桂馥，是開戲園有名的惡霸，前後臺所有人員，特別是「班底」，誰都想離開他都又不敢離開；因為離開之後，就得準備挨揍。可知他之優待喜祿，並不是對他真有好感，只是利用他為他掙錢。）

尤其難得的，即是主編《繁華報》的周病鴛先生開的「菊榜」；竟將筱喜祿取作亞魁，（俗稱榜眼，狀元是七盞燈毛韻珂）擬之虞美人花，評曰：「幽嫻貞靜，美人本色，發聲純乎天籟，『青衣』之傑才也。」又贈以小詩云：「天籟幽揚洗俗塵，浪持彩筆擬真真，答閒漫漬青衫淚，低首惟輪第一人。」

其實取第一的七盞燈，玩藝兒多而不精，雜而不純，筱喜祿名出其下，實在是抱屈的。據我所知，喜祿除了擅演「青衣」「花旦」及「小生」所有的「應工戲」外；並擅長演「燈彩戲」，如《天河配》、《大香山》、《洛陽橋》、《唐皇遊月宮》等戲；他都擔任重要的角色。性質各個不同，表演方式亦隨之而異，要皆適合觀眾之心理，博得無數熱烈的彩聲。

因之筱喜祿名震一時，南來北往的人，沒有不知道他是個出類拔萃的名旦。南京府東街「慶昇園」的老闆楊軸子亦慕其名；特地專人以厚幣致聘，喜祿以情不可卻，遂在「桂仙」告假，往為「慶昇」獻技。

筱喜祿的黃金時代

我的朋友吳伯喬（我尊）同志；是個心直口快百無禁忌的老革命家。時適以事赴寧，就在四象橋某旅館內，和人大談其革命排滿之理論，不知怎樣，竟被江督端方的偵探偵知，當即稟請端方派人去拿他；但沒有決定派什麼人，用什麼方法去拿。因為南京管理風火盜案的有「三大營」（即是中協左協城守協），「保甲局」，「一府兩縣」（即是江寧府與江寧縣上元縣）；也不知道該派誰去好，所以他猶豫不決。這事只有當「幕府」的趙仲弢知道，喜祿與他——趙仲弢——卻是談戲的好友。因之，得從老趙口裡，聽到了這個消息，不由的大吃一驚，因為他——喜祿——和伯喬，也是好朋友，當即不露聲色，胡亂的敷衍一陣，回去就把「行頭」當了百餘元，送給伯喬作旅費竟夜逃走，伯喬的一條老命，完全是喜祿救出來的，可見喜祿之任俠仗義，敢作敢為，他那一派豪宕的作風，足使一般勢利論交的酒肉朋友，對之自慚形穢。

他把吳我尊送出石頭城時，距離他與「慶昇」說定的演期還有六天，他像吃下「定心丹」一樣，居然不慌不忙的把它唱完，然後束裝返滬，仍舊在「桂仙」獻技，海上觀眾，對他歡迎之熱度更勝於前，這可說是喜祿的黃金時代。

但是可惜，就在他聲名鵲起扶搖直上之時；也不知以何原因，突然發起福來，個兒逐漸增長，腰桿日形肥壯，喪失了嬌小玲瓏之姿態，令人感到相當的失望，而他的盛名，亦即隨之而削弱。

他認為在這樣的情況下，再待下去，恐怕也沒有什麼好處，莫如北上幽燕，換一個環境，也許要合式些。他把這計劃決定之後，便一面「辭班」，一面去向應變丞辭行，並且臨別贈言，很宛轉的向他說：「您是一個性情豪爽的聞人，我在上海這幾年，完全靠您的撐愛，把我這無名小卒捧成了角兒；您待我的好處，我是永遠忘不了的。現在我要走了，有句話必須奉告，因為我曾跟著一位老先生研究相法，覺得這玩藝很有道理！請恕我冒昧直言，我看您的臉上有凶殺氣，這可不是好事，希望您遇事退一步想，千萬不要任性。您可以答應我嗎？」說時緊握著應逆的手，態度非常誠懇。應逆也被他的盛意感動了。說：「你說的對，我的脾氣太燥，我自己也很知道，不過是江山易改，秉性難移。好在這都是未來的事，我總記住你的話，『得饒人處且饒人』就是。」

到北平後又紅了起來

距此不久，喜祿已經到達了北平，那時候「四大名旦」都還沒有出道；稱雄於北平歌場的名旦，計有陳德霖、王瑤卿、楊小朵、余玉琴（即余莊兒）、路三寶、田桂鳳、靈芝等人；而余玉琴且與喜祿為姻婭，因之喜祿抵平，就住在玉琴家裡，「搭班」「登臺」的事，都由余一手包辦，當然得到很多的便利。

同時又由余代為設計，教他避重就輕，經常和名丑劉七，唱《打花鼓》、《小放牛》、《一定布》、《探親家》、《小磨坊》那一類的玩笑戲。一來容易討俏，二來免招諸先進名旦之嫉，使他

在北平的舞臺上，很快的就得到了相當的地位。又把本人的「撒手鐧」（即特別擅長的好戲）《貴妃醉酒》掏心窩傳授給他；使他平添了若干聲價。（按北平的梨園中頁，漢戲名旦水仙花郭五，才把它帶到北平去的。當時郭僅傳給三個要好的朋友；那就是余玉琴和路三寶、尤高旦，此外絕無會唱這齣戲的。）這無疑是筱喜祿轉綠迴黃的時期，然而不幸的消息來了。

回到上海上墳的經過

那是一個傍晚的時候，玉琴從外面訪友歸來，一見喜祿，就輕輕的和他說：「香雲老弟，我告訴你一個不大痛快的事兒，你的老東家應夔丞，因為一件案子，已經被鎮守使槍斃了。」

「是真的嗎？」喜祿楞了一下這樣問。

「當然是真？我還特意打聽了一下，把它的來龍去脈全問清了，不過這話咱們只可在家裡談談，在外邊可不能說。據說那位應老板在你走後，就把他的『館子』（即是戲園）讓給別人去開啦。他在家不幹別的，專門的放『印子錢』，這個小名兒叫『閻王債』，利錢當然是重的。他就這樣瞎混了一個時期。民國成立，孫爺（國父孫公）在南京做大總統，也不知道是誰給他幫的忙；他竟在總統府裡當起庶務員來；後又升了庶務長兼衛隊長。這一下他就抖起來了！大概他在這期間，又做了一些不公不法的事，被總統府秘書長胡漢民先生知道了，一定要槍斃他。可是大總統孫爺心地仁慈，認為他

罪不至死，就下令把他革職永不敘用，他這才得了活命。如果他回到上海，仍舊放『閻王債』，雖然造一點孽，也還不至於送命，偏偏他又想到尋當年跟他常在一塊兒吃喝玩樂的洪述祖，就是現在內務部的秘書長，他一來到，就住在洪公館裡，本意是想做官，但因洪的舉薦，官未到手，卻先得到了一個特別的闊差，而且是袁大總統派的。據說是袁爺想做皇帝，新當選的國會議員宋教仁反對最力，袁爺一心要殺了他，打算派刺客去刺死他，一時又沒有合式的人，便把這事交給國務總理兼內務部長趙秉鈞全權辦理；又由趙轉交給洪述祖，洪想這件事關係重大，派誰去都不妥，應夔丞倒很合式的。當時和他一商議，他竟拍胸脯擔任下來。隨即在洪手裡領了十萬元現款，匆匆的回到上海，就買通了他開戲館時做『望青』的打手武士英，在北車站的待車室裡，把宋教仁先生開槍打倒！又亂放了幾槍，然後趁亂逃去。也不知怎樣一來隔了兩天，就被『包打聽』把他抓到。一經刑訊，他就供出應夔丞來，當晚就趁空服毒自盡，應夔丞因此被捕。他就供稱他是受了洪述祖指使，洪是受趙指使，趙是受袁指使的，這些都有他們來往的函電為憑，並不是隨便說的。後來『會審公堂』把他引渡給上海的鎮守使；鎮守使親自問了一堂，就把他押到龍華刑場槍斃了。

這件事兒，在南邊的報紙上，已經登的不要登了，這兒的報紙，卻是不敢披露，這是公府裡的人，偷偷的說出來的。聽說洪述祖已經逃走，南邊每天有電報追究責任！足智多謀的袁爺趙爺，除了咬定牙關渾賴，沒有旁的辦法！將來作何究竟，只有天爺爺知道，咱們望後瞧吧。」

「我想就在這三幾天內，到上海去跑一趟」。喜祿眼看著地下，似自語又似和玉琴蹉商。

「幹嘛？」玉琴不明瞭他的語意，隨口問了一聲。喜祿就嘆了一口氣說：

「實不相瞞，老應這個人的確不是好人，所作所為，一大半傷天害理。他的不得好死，我是從他的相上早就看出來的。因為我懂得一點相法，我看他一臉橫肉，看起人來，眼球兒老是斜的，走路沒有聲音，彷彿是被風吹過來的，這些都是橫死的長相，我看得非常清楚，所以我來北平的時候，曾經苦勸他改邪歸正勉作良民，他當時倒也承認我的話說的不錯，誰想到還有今天的結果，這不是他的命嗎？但有一樣，我一『出科』就在他的『桂仙園』『搭班』，由他一手捧成了角兒！這點兒交情，我可不能忘記。所以我要回上海，到他墳上去看看。好在他已受到國法的制裁，常言道得好，人死無大罪，咱們是公歸公私歸私，橋歸橋路歸路，從前我在他那兒給他唱戲是一回事。現在聽說他死得可憐，所以我要去祭奠一番，免得人家說我陳香雲不念舊交，無情無義，可不是嗎？」

「你這份義氣實在可敬，單怕招到意外的麻煩！」

「這倒不怕，我有實實在在的分辯理由，他總不能也拿我槍斃！」

「……」

「……」

他們哥兒倆一問一答，談了大半夜方睡。過了兩天，喜祿就在親友們的祖餞送行中飄然歸滬；完了他給應逆掃墓祭奠的心願。

春申江上再顯身手

喜祿此番在上海，搭的是李春來開的「春仙茶園」；頭一天的「打砲戲」，就是《貴妃醉酒》，「戲碼兒」排在「壓軸」，前面是貴俊卿的《定軍山》，後面是李春來的《花蝴蝶》，這三個「軸子戲」，的確是夠硬的；但最引人注意的還是《貴妃醉酒》，因為那時能唱此戲的角兒，實在是太少了。這天「春仙」的座兒，樓上下一齊擠滿，連走路都不方便，這還不足為奇，奇的是上海所有的「票友」，差不多全在座，這還不是為了看這平時不易看到的楊玉環嗎？

從此以後，春申江上的士女，都對他刮目相看。名伶如趙君玉、五月仙、劉慧琴等；都相率跟他學這齣戲。「票友」前輩紅紫塵先生並特地請他「排身段」，而由票「下海」。後此歐陽予倩，並且拜他為師，學《宇宙鋒》，《虹霓關》，《彩樓配》、《探寒窰》等劇；但可惜沒有學好：上臺又會「忘詞」。某天在「味蒓園」（即張園）串演《虹霓關》，只唱了一句「二六板」的「見此情不由人心中暗想」；對於下面的「背轉身來自思量」等句，再也想不起來，忽然說了一句他們家鄉的土話道：「這何是搞的」！引得前後臺一千餘人，同樣的哈哈大笑。這也足見此君，距離理想之劇藝，還是很遙遠的。他自己非常的滿足，以此不求進益，終於成了一個似是而非不倫不類的怪旦；然而南通的張四先生（謇），卻把他與梅蘭芳等量齊觀，居然有「梅歐閣」之設立，這卻出於真正的顧曲周郎意料之外。（關於這一切，我將另文報導，茲為篇幅所限，姑從略。）喜祿教他的一片苦心，可算是

白費了。

喜祿在「春仙」唱了一個時期，就因朋友的紹介，轉入「丹桂第一臺」。由於該臺係新式建築，較之在舊式的劇館裡獻技，當然要舒適些。後來該臺邀梅蘭芳去作一個短時期（一個月）表演；生涯鼎盛，更不待言，因之前後臺所有人員無不興高彩烈。

有一天傍晚時候，喜祿剛從某處訪朋友回去，路過福州路，劈面就見「抱牙笏的」（就是後臺管事）謝月亭走來，彼此照例的點頭為禮。

「上那兒去？」謝月亭微笑著問：

「我剛看朋友回來，打算買點茶食，帶回去給小孩吃。」喜祿也是微笑著回答。

「慢著！」謝月亭說：「咱們先到『會賓樓』去喝兩盅。」他一邊說，一邊就把喜祿邀到「會賓樓」去，找個合式的座兒坐下，隨意的點了幾樣愛吃的菜，要了一壺「梅桂露」，兩個人開懷暢飲，說東到西，忽忽然不知日影之沒。謝月亭偶然說起，昨天有位林康侯先生來信，煩梅老板唱一回「小生」，我就去和姚玉芙磋商（姚係梅的學生兼配角，並且兼「經勵科」，故派戲必須徵詢他的意見。）我的意思是煩梅老板《羅成叫關》，玉芙認為這齣戲「場子」太冷，恐怕吃力不討好。莫如改唱雙齣，來他一個《孝感天》，一個《游龍戲鳳》，提起來是雙齣戲，人又不大吃力，豈不是一舉兩得？我想這樣也好，就把『戲碼兒』給派定了。」

「這倒是個辦法！」篠喜祿點著頭說：「但不知陪他唱的那幾位？」

「這也是說定的！《梅龍鎮》由羅筱寶給他配正德，《孝感天》由你去（飾）魏雲環，楊壽長去

（飾）姜夫人……」

「那不行呀！」筱喜祿說：「我這大的個兒陪他唱這齣戲；要是我去（飾演）共叔段，他去（飾演）魏雲環，還好對付，於今調了過來，那不是打哈哈嗎？」

「這也沒有什麼，反正止此一回，下不為例。」

「這個戲我決不唱，請你另派角兒！」

「這是我跟姚玉芙量好的，原你不唱，難道還叫宋志普他們去唱？」

「這個我管不著，反正我不能唱！」

當時他倆都有了醉意，因之彼來此往一問一答之間，就把話說擰了，於是乎不歡而散。

當晚喜祿就叫人「回戲」，接著正式「辭班」，結束了他在舞臺的生涯。但有人請他教戲，他也照常接受。因為他並不願埋沒他苦心孤詣研究出來的精湛劇藝。至對那土匪式的應酬丞，雖明知其為人所唾棄之國族蟊賊，但念他過去，他成名的私恩，每值農曆清明，必要到他墳上去祭奠一番，許多年沒有改過。

抗戰勝利的初期，我還在馬力司（上海街名）碰到他，已是皤然一老，無復當年翩翩的風度，不過豪邁好友的性情一如疇昔。當即把我拉到「雅敘園」去，叫酒叫菜，暢敘幽情，後此他因厭惡上海之繁華，遷返蘇州故里。接著河山變色，筆者追隨國府，避地來臺，久久不聞消息。這位潔身自好俠義為懷之老藝人，是否尚在人間？我就不知道了。

但我還要附帶的提出一個疑問：武逆士英之刺宋漁夫先烈，係由得隴望蜀帝制自為之老袁作浪，

老趙從鳳，以次波及於洪、應、武諸逆的。結果，武、應於案發後不數日先後被捕；於是武逆自戕（其實是被應逆所貽之食物毒斃），應逆伏法，一時輿論譁然，袁、趙遂成為眾矢之的。袁不獲已，毒殺趙逆以滅口。後以民軍之討袁雖未成功，袁亦僅僅做了八十三天的孤家寡人，羞憤成疾而歿。洪逆因寄跡於日人佔領之青島，暫得逍遙法外。未幾青島為我國政府收回，洪逆遂為青島市長沈鴻烈械送燕京，演出「電椅飛頭」之怪劇。這一連串的事實，舉國上下，無不週知。如果說他是「因果報應」，在這原子能時代，人必嗤之以鼻：但事實確是如此。希望高明的閱者，給我一個釋疑的答案。

《烏龍院》裏看田、余

人們大多知道《水滸傳》中「宋江怒殺閻婆惜」的戲名兒叫《烏龍院》是個很精彩的生、旦、丑、合演的好戲；那裡面包括《宋江鬧院》，《坐樓殺惜》，《活捉張三》（按此節書中並無其事，戲中演出，則頗動人！亦勸善懲惡之意也。）等折，但在他（她）們表演時，泰半只演《鬧院》，至多亦不過演至〈殺惜〉，至於〈活捉〉，大多另作一回，很少有一次演全的。考其原因，蓋在於時間太長，角兒太累，是以分日演之。

惟老名旦田桂鳳每演必全，絕不搖頭去尾！和他合演的生丑，見她如此賣力，也只好勉為其難。但這是說他中年以前的事！及其年力就衰，嗓音失潤，唱工遠不如前，也只好避重就輕，照著大家的辦法搖頭去尾；儘管這樣，他的一舉一動，一字一腔，仍足為後學示範！這是誰也不能否認的。

梨園行的朋友們嘗說：「十生易得，一淨難求」！那個意思就是說淨角難唱；而其實唱「大花臉」的，只要有一副宏亮「嗓門」，有「炸音」也有「狠勁」，加上一副熟練的「工架」，就沒有不成名的。

倒是「花旦」一行，的確是不容易唱！因為他是扮演婦女的旦行之一，卻與「青衣」，「刀

馬」，和「武旦」各各不同。

例如「青衣」以沉靜端莊為主，「花旦」則應以輕盈活潑為主，文靜殊非所宜！而且他這個角色，名是重做不重唱，實際唱也不輕！類如《探母》的鐵鏡公主，如果沒有相當的唱工，那裏頂得住呢？

刀馬旦名為刀馬，其實扮起女將來，如《樊江關》之樊梨花，薛金蓮等；止於做一點升帳點兵，跨馬出戰，彎弓射箭等「身段」，大都輕而易舉！至「開打」時，多半是來一個「么二三」一個「過河」，再來一個「么二三」也就完啦！「花旦」卻要具有真實的「跌撲硬工」！如扮《虹霓關》之東方氏，在「被刺」時，要能從帳中竄出撕個「一字」，接著以空手與持刀之王伯黨性命相撲！這若沒有充分的「武工」，如何能辦得到？

但她這「武工」，又與「武旦」的不同！因為「武旦」是以「交手」（空手搏鬥）「對壘」（持械交戰）和「打出手」（即與對方互將所持之兵器拋擊敵人，而接敵人拋來之兵器輪流作戰。）為能的；「花旦」卻不用這些，只於某些情況下，運用跌撲騰挪的軟硬「武工」；特別需要一副美麗的「扮相」，以及各種「走浪」的「身段」！一個人要想俱備這許多條件，容易不容易呢？

作者對於這位田桂鳳老闆，是很早就心嚮往之的！但因地北天南，迄未一聆雅奏！據老顧曲家穆詩樵先生說：「桂鳳老闆之現身舞臺，是由滿清光緒中葉開始的！」那時他搭的是「同春班」，與譚鑫培，王楞仙，羅百歲諸名伶在一塊兒；經常與老譚唱「大軸子！」「叫座」的力量不相上下！這無疑的是桂鳳黃金時代。

後來不知道為了什麼？突然與老譚發生摩擦！逕自單槍匹馬，捨「同春」而搭「玉成」

玉成班的「臺柱」黃月山（外號叫黃胖），是以「武生」側重「唱工」的怪傑！「嗓音」甚低，

只能唱「軟六字」，可是唱起來四平八穩，韻味醰然，能令人百聽不厭！《劍峯山》，《銅網陣》，

《槍挑小梁王》，《泥馬渡康王》，《請宋靈》，《風波亭》等；都是他們特別「拿手」的好戲！他

與楊全（名榮壽，係程大老闆長庚之高足弟子，近代「武生」宗匠楊小樓之業師。）老俞毛包（名菊

笙，字潤仙，他是「俞派武生」之鼻祖，小俞毛包俞振廷兄弟，即其子也。）齊名的「武生」元老，

亦為「黃派武生」之創造人！後起之馬德成，李吉瑞，小達子（李桂春），何月山等，都是他直接間

接的嗣音！他在歌臺的地位，是與伶王譚鑫培相伯仲的。但他對田桂鳳之劇藝特別嘉許，竟自動的把

「大軸子」戲讓了給他！

這在黃老闆，無疑是提攜後進，可是要把「戲碼兒」排在他——黃月山的大武戲之後，那可真有

點不大好唱！說得明白些，就是怕相形見拙，招致顧曲的周郎不歡而散。

加以「玉成班」名是京秦合流，無如它的「班底」，大多數都是「秦腔」的！而田桂鳳之加入該

班，完全出於一時氣憤之動向，根本就沒帶「配角」！因之不能不就地取材！可是該班中唱「皮，

簧」的，只有一個「老生」周長山，和一個「小花臉」董志斌，「小生」竟無其人，只好以原唱「秦

腔」的「小生」馬全祿勉強充數！故田之「拿手戲」如《烏龍院》，尚可與長山志斌合作；至《戰宛

城》，《翠屏山》等劇，武生雖然有黃月山，其他「配角」就找不到相當的人選！只好讓給唱「秦

腔」的響九霄（即田際雲，後亦兼唱「皮，簧」，特當時止唱「秦腔」耳。）他們去唱！而她自己則

專唱「玩笑小戲」！如《双沙河》，《眼前報》，《小過年》，《下河南》，《送灰麵》，《打麵缸》，《打櫻桃》，《鬧王廟》，《双搖會》，《百萬齋》，《拾玉鐲》，《鴻鸞禧》，《小上墳》等等；像這一類的小戲，若由乏角「扮演」，是會把顧曲周郎，送入黑甜鄉的！

又誰知桂鳳演來，頓覺精神百倍逸趣橫生！因之演在月山的「大武戲」後，依然「掛得住座兒」！而其獲致之「彩聲」，往往較之黃老闆還多得多。這也不為旁的，只因她的聲色藝一樣樣登峯造極，又能體貼「劇情」，盡力表演，故能化腐朽為神奇，令人看了感到特別的「過癮」。

也就因為是這樣，遂使同班之余叔岩，亦為之特別「賣力」！（按余係後加入的）會某日演《烏龍院》去（飾演）宋江，於上唱「大老爺打罷了鼓退堂，衙前來了我宋江……」那段夾「白」的「平板二簧」，差不多句句都有彩聲！而於進院見閻氏撒嬌作態只得廢然就坐時，特加一句「話白」云：「這是我自討無趣」！至搬坐椅時，又云：「自家的椅兒自家搬」，俱見風趣！至「猜心事」之「做工」，不即不離，尤有獨到之處。

田則倚老賣老，就著「劇情」的發展，和他開起玩笑來！於宋公明「索觀花鞋」時就笑著說：「瞧你的手多麼髒，盡是大烟」！（按余有烟癖，故田以此戲之。）又在「夫婦反目」時，宋云：「我把你這個賊淫婦哦」！閻即反詈云：「哎唷，我把你這個活忘八唧」！於是宋大爺循例低頭，把手伸到頭上去，比劃一個忘八的樣子！閻氏就向臺下說：「你們諸位瞧瞧，余叔岩像個大忘八不像」？去（飾演）宋江的余叔岩，只以微笑答之。如果去閻氏的換了另一個人，我想叔岩是會大發雷霆的。

不過我們知道，這位老牌的名「花旦」，雖有時開點玩笑，對於表演「劇情」，卻一點也不含

糊！如在宋江去後，急忙揭被下床，把耳朵貼在門上偷聽並不開門；這個就比一般的「花旦」，拉開門來張望的動作，著實高明得多了。

自然叔岩也不甘示弱！故對唱，念，做，表之技巧，同樣的竭盡所能！如將「都道你私通張交遠」句的末三個字，特地高唱入雲，極抑揚頓挫之致！與唱《戰太平》的「倒板」裡「齊眉蓋頂」四個字之腔，有異曲同工之妙！那就太好聽了。又在臨睡時，特地把右邊牆上窗戶之紙帘放下，然後摘下方巾，和衣而臥，亦足見其「做工」之細密。

同時閻氏亦卸去服飾，睡在宋江的腳頭，到天快亮時，宋大爺睡醒起床，即取方巾戴上，隨即捲起右邊窗上的紙帘以覘天色；對於左邊的小窗，因為它是關著的，故止將眼角抹了一下，並未動它！隨即挾了「招文袋」匆匆走去。

及至閻氏睡醒，發現了「招文袋」，才將這小窗打開，就著窗上透入的亮光，拆看袋中的信件，不覺喜形於色，取而藏之！復行偃臥，以黃金可買參茸等補品以享張三，晁蓋的信可用以挾制宋江也。

迨宋江中道折回，尋「招文袋」不得，不由的驚慌失色！回憶先時挾袋而行之過程，知袋必落在樓上！無意中偶一抬頭，發現左邊牆上之小窗已開，（按此所謂牆上的小窗，舞臺上並無此項「切末」完全要在演員「做工」「表情」上虛擬出來！這個正是平劇藝術上一大特點！顧曲家幸勿等閒視之。）方始恍然大悟！料想閻惜嬌必曾起床，「招文袋」一定是她拿的！只好忍著一肚皮惡氣，和顏悅色的向她索取！但閻氏一力狡辯，推說不知！經宋江再三央求；閻氏才冷笑道：「招文袋是我撿

的，但那裡面還有九十兩金子，你要好好的拿來孝敬老娘，老娘才把『招文袋』還你！要不然咱們就到鄆城縣的大堂上說去」。宋大爺實逼處此，只好忍氣吞聲的賭咒發誓，說明「當時劉唐送來的金子確有百兩；但因種種關係，只收了十兩，其餘的一概璧還，請她多多原諒」！閻氏就說：「那麼你就依老娘三件大事！頭一件，要你寫封休書把老娘休了」。宋江毫不猶豫的答應照辦！隨問她第二件，閻氏說：「這所房子跟我的衣服首飾，雖然是你的銀錢所買，可不許你收回」！宋江說：「這也可以」！再問她第三件，閻氏說：「這第三件嗉，就是許我改嫁張……文遠……」宋問：「你改嫁誰」？閻答：「張文遠」宋憤然道：「呀！你要嫁張文遠？你敢再說一遍」！閻大聲說：「張文遠！張文遠‼再來一個張文遠‼！你敢把老娘怎樣」？宋吼聲說：「我殺了你這無恥的賤人」閻屬聲說：「你敢」！宋即自靴筒中拔出匕首來向前撲去；閻始驚慌閃避！宋急迫之，終於將閻殺死！然後與閻婆上街購買棺木，閻婆趁勢將宋江扭住，叫起宋江殺人來！驚動了縣衙公人，當將宋江與閻婆拉開，讓宋江趁隙逃脫。他兩人（指田桂鳳余叔岩）對於上述的情節，表演得如火如荼針鋒相對，情景逼真，令人叫絕！不得不為之拍案叫絕！在這人事推移瞬息百變的世間，往後要想看到這樣飾偽如真的好戲，恐怕就不容易了。」

按穆先生談論此劇時，田與余均尚健在，故謂「往後恐怕不容易看到這樣好戲」乃是假定之詞！

今田、余均已去世，此曲真成「廣陵散」矣。

白雪陽春憶跛劉

Ａ報載有Ｂ君〈談跛老生〉的鴻文，通篇都是捕風捉影的奇談，看了如讀《山海經》《搜神記》一樣，除於驚佩作者的異想天開出人意外，絕對不敢置信。

尤可怪的是：他竟將劉鴻聲、劉榮昇併為一人，我真不知道他是怎麼搞的。但也有一點可取！他還知道劉老板是個跛子。

據我所知，鴻聲與榮昇同姓不宗，雖在舞臺上同以老生的姿態出現，但是各有師承，唱做一切，都有顯明的區別，而且鴻聲的始業，先於榮昇十餘年，他們相互間，根本沒有關係。

至於榮昇的取名，正與鐘錶行的亨得利與亨達利一樣，多少有點影射冒牌的嫌疑。

榮昇是個科班出身的童伶，劇藝與五齡童王文源相彷彿，他止唱了兩三年，就此銷聲匿跡，故他給我的印象極為淺薄，任我如何追憶，也想不出他是怎樣的一個人來，但他有兩條健全的腿，從來沒有跛過，卻是我記得清的。

鴻聲則是伶界的天之驕子，記得民國初年，正是「譚調」風靡全國的時代，任何優秀的老生，見了老譚，都要退避三舍，否則只有無條件投降，儘管唱的與「譚調」南轅北轍，背道而馳，也要捎著

「譚派老生」的招牌，跑到某些小城市裏去鬼混一番；只有劉鴻聲不肯低頭，很強硬的樹起「劉派」大纛來與老譚平分春色，他們同樣擁有廣大的聽眾，儘管在同一的地點「打對臺」，兩家戲園，亦必同樣的人滿為患，誰也不比誰差點什麼。

這並不是說他的劇藝足可與老譚並駕齊驅，但你必須承認他是伶界突出的怪傑，也是很奇特的幸運兒，任到什麼地方去獻技，都能得到群眾瘋狂的歡迎。

他這是完全靠幸運嗎？那倒也不，因為他有一條天賦的歌喉，高平低三音俱備，高音嘹喨而不狹小，平音堅實而不偏浮，低音沉厚而不板滯，唱起來特別「掛味」！任是什麼大段的唱詞，他都能一氣呵成，那怕句句翻高，字字板尖，他也滿不在乎，這是一般的藝人所沒有的。

談到他的出身，卻是夠可憐的，他是一個鐵匠店夥友，經常挑著擔子在街上叫賣剪子小刀什麼的；因為嗓音宏亮，叫賣的聲音特別受聽，人們都叫他「小刀劉」！他的本名是什麼？沒有人能夠知道，至於鴻聲字子餘，乃是後來某通人給他取的。

北平人大多好戲，往往好到廢寢忘餐的地步，劉鴻聲也不例外，他雖沒有研究過五音六律，四聲陰陽，板眼腔調，手眼身伐步，尖團嘔嗖音，那些必要的學術，卻也喜歡依樣畫葫蘆哼著玩兒。他賣刀剪常走的街道，就在西城一帶，那裏有個「翠鳳菴票房」，是安敬之、德珺如、金秀山等所組織，經常的歌聲嘹喨，檀板鏗鏹，引起過路人們的注意！鴻聲每逢叫賣到那裏，便本能的歇下來竊聽一番，有時衝動得情不自禁，便不期然而然的和唱幾聲！這一下就是個開辦最早，人數最多的「票房」，把裏面的老牌名票安敬之的吸引出來，很誠懇的把他請進去，並且允許他免費加入。

但那時候小刀劉既無師承，又沒有上過弦子，「荒腔」「走板」，都是家常便飯，實在不成玩藝。

他所唱的是黑頭，金秀山也是唱黑頭的，不過是「這黑頭不是那黑頭，頭上沒有擦刀油」。雖然他——金秀山——還當著×相府廚司，可是對黑頭戲，已經有了充分的成就，不要說玩兒票的，就是科班出身的名角，也很少唱過他的。鴻聲既和他湊在一起，經常討教，劇藝上當然有了相當的進展，而他也樂此不疲，每逢賣刀之餘，必要到翠鳳菴去消遣。

但是不幸，這事被鐵店的掌櫃知道了，認為他做買賣不忠實，乾脆就把他辭了，小刀劉一氣之下，逕自決定了改業為伶！同時託人介紹，拜常二莊為師，加入「慶春班」唱戲，戲碼總在前三齣裏。

後來金秀山「下海」搭「慶春班」，他更得到許多切實觀摩的機會，藝術猛進，自不待言，可是每天拿到的「戲份」，依然是很少的。

有一天，在偶然的機會下，他與秀山陪老譚唱全本的《空城計》——前起街亭下帶斬謖——秀山去（飾演）司馬懿，他去（飾演）馬謖，唱做一切，處處都有交代，並且博得兩三次彩聲，由此他才有一點兒名望，「戲份兒」也加多了。

但可惜，就在這個期間，他竟生起「軟腳病」來，連路都不能走，那裏能唱戲呢。

所幸面惡心善的武生泰斗俞菊笙看他可憐，便把他留在家裏治病，可是治了一年多毫無起色，老俞有心要成全他，特地派人把他送到上海「寶隆醫院」去醫治，經過一個漫長的時間，「軟腳病」是

治好了，可是兩腳高低，不良於行，因之人們又叫他「跛劉」。

病好了，當然就想活動，而尤要的是恢復粉墨生涯，當由朋友紹介，加入「天然舞台」，唱的還是黑頭，「拿手戲」如《大保國》，《大迴朝》，《黑風帕》，《雙包案》，《鍘美案》，《鎖鳥龍》，《探陰山》，《草橋關》，《嘆皇靈》，《白良關》，《打龍袍》等，他竟無保留的一齣齣搬演出來，誰不說劉老板肯賣力呢？

叵奈大名鼎鼎的納紹先，李長勝，劉永春，馮志奎像四座山一樣擋在前面，一個新來的無名小卒，憑你能耐怎麼好，要抬頭事實上總不可能！然而機會來了，由票「下海」的貴俊卿，這時正在「丹桂第一臺」獻技，人們稱之為「上海老譚」，風頭之健，絕非劉永春的納紹先等所能及；他想「到底還是唱老生吃香，我何不改老生呢？」

事有湊巧，貴俊卿為了某一件事和「第一臺」鬧瞥扭：「過班」到「天然」來，跛劉如獲至寶，立刻託人介紹，私下拜在貴俊卿門下，學起老生戲來，人們只知安舒元是貴二爺的高足，那裏知道劉子餘（鴻聲）卻是他的開山門徒呢？

梨園行原有「一徒不拜二師」的慣例，這個劉子餘當然知道，故他的師事俊卿，極端祕密，除了最少數的知交外，其他的人，根本就不知道他有這回事。

也不管他做的合理不合理，反正老生的一切，被他全學會了！自然兩腳高低的「身段」不在此例，此「跛劉」之所以為跛劉也。

距此約及半年的一天，貴俊卿貼《失空斬》，臨時因病「回戲」，一時找不到替代的人，經理徐

老板因之感到極度的不安！劉子餘福至心靈，慨然跑到「前台」去自告奮勇。

「貴二爺不來，這個戲我來替他唱吧！」

徐老板鼓著一雙近視眼望他出神：「你也配去扮孔明嗎？」轉念一想，除了他還沒有人敢於嘗試呢！於是抱定孤注一擲的決心，接受了他的建議，遂使老奸巨猾的司馬仲達，一變而為鞠躬盡瘁的諸葛孔明，他一上場，剛把「羽扇綸巾四輪車快似風雲⋯⋯」的「引子」念出，便得到了一個「闔堂彩」，繼此不論唱念，差不多句句有好，特別是斬謖時的「快板」愈唱愈快，愈快愈高，博得聽眾無上的歡迎。

「這意外，劉鴻聲的老生戲，比貴俊卿還叫座」，徐老板裂開大嘴，露出被煙——鴉片煙——熏黃的牙齒，很興奮的這樣說，隨即到「後台」去向他「道辛苦」，並煩他聯唱一天。

第二天更加美滿，竟有人滿之患，於是再續兩天，一齣《空城計》連唱四日，這可是劉鴻聲的創作，相信伶聖程長庚也沒有過。

我不知道貴俊卿患的是什麼病，但知他病勢沉重，短期間沒有痊癒的希望，徐老板實逼處此，立刻下了最大的決心，要求劉鴻聲專唱老生。

這無疑是「跛劉」求之不得的，他在得意之餘，便將他所愛唱的「孤王酒醉桃花宮」⋯⋯（《斬黃袍》）「忽聽得老娘來到帳外，⋯⋯」（《轅門斬子》）「楊延輝坐宮院自思自嘆，⋯⋯」（《探母回令》）「嘆楊家秉忠心大宋輔保，⋯⋯」（《碰碑》）一齣齣貼了出來，表現於紅氍毹上，這就是後此人們所豔稱的劉鴻聲「三斬一探」，或「三斬一碰」，總而言之，是「跛劉」的「拿

手戲」，沒有人不歡迎的，他在上海如此，回平後亦復如此，因之引起一部分人的反感。

他們所持的理由是：「他（鴻聲）有那麼一雙高下不齊的跛足，「臺步」之糟已不待論，而他那為所欲為的作風，更令人不能滿意，例如他自鳴得意的《斬黃袍》，在桃花宮醉斬鄭恩後，鄭妻陶三春興兵問罪，他竟在城樓上，嚇得手忙足亂，一味求饒，一會兒叫好弟妹，一會兒叫丈母娘，直把一個削平四百座軍州，創造宋室江山的趙藝祖，醜化為一個膽小如鼠的懦夫，真是豈有此理。」

這樣說未嘗沒有理由，可是他們忘記了，「跛劉」的《斬黃袍》，是照「梆子班」做的！因之人們要對它加以評判，只能責備「跛劉」改編時未加糾正，應負某一部份的責任，決不能把所有的過失，完全套在他一人頭上。

了陶三春驚惶失措，忽而弟妹，忽兒丈母娘亂叫一番，也是照著「秦腔」劇本改編的！見

而且不管他啊怎樣的抨擊，劉老板還是紅得發紫，不讓譚鑫培專美於前。

這樣持續了一個時期，我們的「跛劉」藝士，又被「天然舞臺」邀到上海去。

「跛劉」過去在上海「搭班」，都是自己賃房子居住，這回就不同了，原來徐老板為了表示尊重「臺柱」的誠意，竟把他——「跛劉」請到自己家裏去，同時授意於代他養母主持家政的螟蛉女美玲小姐叫她對跛劉竭誠招待。劉老板得到這樣賢淑的居停，精神上不期感到異常的愉快。

但因美玲小姐的過份優待，遂使劉老板受寵若驚舊病復發，戲當然不能唱了。

徐老板是有容人之量的，他對「跛劉」的因病輟演，表示非常的惋惜，為了維持「天然」的營業，不得已函電交馳，請了時慧寶來。

「跛劉」也很識相，他想：「人家既然請了時智農，我就不能不把這間房讓他，寶隆醫院有的是高等病房，又有看護照應，我為什麼不搬去住呢？不過在醫院裏需要相當的費用，好在我還存著有兩月『包銀』，徐老板總要補給我的！」

他把這辦法決定之後，便向徐老板委婉說明。

「你這辦法很對」，徐老板說：「住在醫院裏就診是再合式沒有的，等會我就叫車子送你，『包銀』不成問題，過天我會叫美玲送給你的。」

可憐的「跛劉」搬到「寶隆」去住了兩個多月，病雖將次痊癒，付出的代價卻也可觀，也不知為了什麼，一向和他親如骨肉的徐氏父女，居然裏足不前，寫信去也不回，「包銀」更不必問，他想：「怪呀，這是我在臺上拚命流汗的代價，他還能不給我嗎？當我進醫院時，他不是說，叫美玲送給我款？啊啊啊！美玲，美玲，……」想到這，連連點首，好像他已大徹大悟，當即拍電報回家索款，款子匯到，已在三天之後，他也不向任何人說起，逕自帶著「跟包的」附車北返。

到家不多幾天，便又粉墨登場，唱起戲來，「打泡戲」當然不出三斬和探碰；「叫座力」視前更強，「因為他離平日久，戲迷們對他那副響遏行雲的歌喉懷念正殷，聽說他又登臺，誰都趕去一過戲癮，盛況空前，自無疑義。但劉老板還認為不夠，他想：「我這些戲，都是人所共知的，我能唱，人亦能唱，雖說唱法不同，味兒各異，究竟算不得我個人的專戲，一定要有幾齣另闢蹊徑的獨有好戲才行！但是那裏有哩？」他不斷的想！想！想！終於想了出來，「古董老生劉景然，是藏著有很多祕本的，這位老前輩潦倒一生，晚景尤為淒慘，任他抱著許多『老本子』睡覺，結果還是唱『窩窩頭』！

假使千金為贄，拜他為師，他的祕本，是會傳給我的。」

跛老闆想到就做，做得非常順利，因為劉景然正在窘鄉，意外的得到這樣一個闊學生，又有許多贄敬，他是沒有理由拒絕的。關於鴻聲拜師的希望，他也徹底明瞭，因之不待鴻聲的請求，先在老本子裏，選出《完璧歸趙》，《敲骨求金》來傳授給他。

這兩齣戲，自經跛劉上演後，很快的就形成戲迷追求的對象，「適才奉命到西秦，藺相如在馬上暗自思忖，……」「小張聰生來命運低，吃了飽飯又要穿衣……」等等的唱詞，隨時隨地都可能聽到，正與過去人們摹仿他的「孤王酒醉桃花宮……」一樣。

某一時期，「跛劉」在天津獻技，偶與坤角小桃合唱《烏龍院》〈坐樓〉一場，由於一時的衝動，竟把跛腳壓在小桃的腿上盡力揉搓！不想激起小桃的羞憤，在他很高興的念著「花錢的老爺們，歡喜這個調調兒」時，被小桃猛然一推，重重的跌了一跤，引得闔堂大笑！笑還沒有什麼，倒是被推倒時，跛腿上受了重大打擊，立時起了特殊的劇痛！只好草草終場，乘車歸去。

自此舊病復發，日益嚴重，終於形成了癱瘓，歌臺舞榭間，遂不再見「跛劉」的蹤跡。

他沒有正式門徒，只有少數私淑的弟子，在伶界是高慶奎，票界是劉叔度，頗能掇拾「跛劉」的墜緒，於今慶奎已死，叔度消息全無，「此曲只應天上有」矣。

閒話 《連環套》

愛好平劇的人，大都知道《連環套》是個很精彩的大武戲，劇中人以黃天霸（即《施公案》說部，所謂「四霸天」之一，四霸天者，黃天霸、賀天保、濮天雕、武天虬也。）竇爾墩為首腦，其他都是配角！

但黃天霸之有無實在很成問題（因為他姓名不見於經傳）若竇爾墩，則為滿清初葉一個才兼文武，義薄雲天，有志氣，有思想，有膽量，身冒百險，力抗滿人的民族英雄！他的畢生史實，是值得大書而特書的。

但他是幫會中人，在未說他以前，須把幫會的歷史，先作一個簡單的說明，否則突如其來，大家看了，也許莫其妙。

中國之有幫會，據說開始於明末清初，李自成攻陷北平，明思宗（崇禎）煤山殉國，清攝政王多爾袞受了「衝冠一怒為紅顏」的吳三桂之請，統率大軍入關，趕走了李闖，就此佔據北平，派兵南下，（由多鐸等率領）名為追剿流寇，實是攻取城池，很快的據有黃河流域的地面，公然喧賓奪主，取朱明的地位而代之！

這時身在江湖，心懷魏闕的明室遺老顧亭林（炎武），黃梨洲（宗羲），劉念臺（宗周），王船山（夫之），傅青主（山）諸先哲，即洪門之始祖）目睹國破家亡之慘狀，對滿清恨入骨髓，於是秘密集議，要藉民眾的力量，把滿人趕出關（山海關）去！

可是民眾散漫如沙，一定要想個法子，把它團結起來才能發生作用！

這法子是把春秋時候的「墨子學說」（兼愛為懷，大公無我，任俠仗義，濟困扶危，磨頂放踵，以利天下！）加以整理和擴充！組織幾種實質不重形式的幫會，來分任直接間接反清復明的任務！

一種名叫「漢留」，表示它是保留漢族光榮的傳統，不是無意義的！又因後漢桃園結義的劉備（字玄德）關羽（字雲長）張飛（字翼德）乃是延長漢祚的偉大人物，為了紀念他們，所以又稱「洪門」！洪者大也，為了表明大家志在「反清復明」，而明祖的年號正叫做「洪武」！又因明朝姓朱，朱紅色也，所以又稱為「紅門」，亦曰「紅幫」，他們的口號是：「排滿興漢，反清復明，抑強扶弱，損富濟貧！」他們寫到清子，定要改做「汨」字，暗示他們要把清朝的主子去掉！

他們的宗旨是革命的，精神是平等的，組織是軍事化的，每個地方開一個「山頭」，（等於地方政府）上曰「龍頭」下至「么滿」，均以兄弟相稱，開山的大哥叫做「山主」，又叫「龍頭大爺」，亦稱「舵把子」，所有弟兄都要奉他的命令，聽他的指揮，除了兩個基本「山頭」（即文宗史可法的崑崙山，武宗鄭成功的金臺山）的「山主」，係由公推者外，其餘「山頭」，概由史、鄭兩「山主」，隨時選派忠實幹練的弟兄出去開闢。

被派開闢山頭，叫做「領字號」，又叫「背榜下山」，這是最光榮的！大概由「么滿」（末排弟

兄）熬到「心腹大爺」，（頭排弟兄）再熬到「領字號」做「山主」，至少也要十年八年的資歷，或是特殊的功勞，不是人人想得到的！

但這話得說回來，做了多年的「洪門弟兄」，領不到字號的所在多有，那也不足為辱，因為圈子裡人講的是：「桃園義氣，梁山根本，瓦崗威風」！只要你有志氣，有肝膽，任俠仗義，濟困扶危，你就是個「老么」，也會到處受人的尊敬，反之，你就是「大爺」，誰也不拿你當一回事！這叫「光棍不在大小，只要耍的好！」

為什麼進了「洪門」，就叫「耍光棍」呢？這也有個「條子」，（即是圈中人對某件事應用的幾句，韻語或詩句，也有不是韻語詩句的。）叫做「其直如矢，不屈不撓，窮死不說苦，痛死不求饒！」

若問「耍光棍」有何意義？那麼主要的動機，無疑是集合大量的異姓兄弟，群策群力來排滿興漢，反清復明」！同時還有很多的便利，即是一，它是嚶鳴求友的捷徑，盡管你在那地方素乏知交，一旦加入「洪門」即可得到很多朋友，而且非常關切，絕對不同於泛泛之交！二，行蹤所至，到處有人關照，決不叫你吃虧！三，出門不帶一文錢，走遍天下有飯吃！這名叫「千里不帶柴和米，萬里不帶點燈油」！

按說他們身上並沒有標識符號，那麼相互間若非素識，怎麼知道是「自己人」呢？那也容易得很，你只走到茶樓、酒店、旅舍、浴室、戲院那些地方去。隨便一「拉拐子」「抱拳」，（這是「洪門」的一種禮節，與普通人抱拳的形勢不同。）或是用手做出「三把半香」形式

來，（即是把右手的中指無名指小指拼攏了向前平伸，大指食指，微屈作半圓形，這有兩種含義，一是表示不忘三月十九日明思宗煤山殉難。一是表示「洪門」應有的「三把半香」！頭把香紀念捨命全交的羊角哀、左伯桃。二把香紀念桃園兄弟劉關張，三把香紀念梁山好漢，半把香紀念瓦崗英雄，為什麼要用半把香呢？因為隋朝末葉狼當道，民不聊生，振奇之士，多有寄身盜窟，以待時清的，而瓦崗寨的徐勣（字懋功後賜姓李），秦瓊（字叔寶），程知節（字咬金），與單雄信兄弟三十六人，也不例外，後來他們集體的助唐太宗定天下，成了開國元勳，獨單雄信因與太宗有殺兄之仇，（其兄為太宗射死）誓不降唐太宗，徐命程往招之，略謂：「降則不失侯封，否則一身不保，若降而被殺，則誓與同死！」雄信勉強從之而終於被殺！

在受刑時，徐、秦、程同往生祭，雄信深責其背誓，秦瓊灑淚說道：「你我兄弟，本是誓同生死的，但現在天下初定，伏莽正多，全賴弟等握重兵以鎮攝之，若一旦俱死，天下必然復亂，以此不能同死，我現在願割股肉以代死！」遂技佩劍，割股上肉一大片，災之以招啖雄信。（平劇裡的《鎖烏龍》即演此事，正史雖無是說，《說唐》上確是這樣講的。）

秦瓊所說的理由雖很充足，究竟違了結義的誓言，所以紀念他們只用半把香！）

自然有人來請教，因為這些地方，是不斷的有「自己人」來往的！那人來了，你就說：兄弟謬佔「蜀主」，或謙稱兄弟謬佔「一排」。你是二爺就說謬佔「聖賢」或「二排」。三爺就說謬佔「桓侯」或「三排」。由此遞降到「么滿」，都是一樣。

其次是問你「山堂香水」，（每一山頭，各有其山堂香水，山名條子，各個不同，例如崑崙山是：「天降崑崙山，宏開松柏堂，淼淼長江水，光明日月香」！金臺山是：「拔地金臺山，擎天明遠堂，南海楊枝水，蟾宮桂子香」！但你可不能說這，一定要說你那山頭的山堂香水才行。）恩，承，保，荐，「四大盟兄」，（就是恩兄某某，承兄某某，保兄某某，荐兄某某）你把這些問題答覆後，不妨就把來意用「條子」，說出「兄弟初登貴寶地，借樹遮陰，借廟躲雨；借碼頭屯船，請各位龍兄虎弟，多多指教，多多幫忙，金字旗，銀字旗，先替兄弟掛個好字旗。」

那人既知來意，自會把你領到「龍頭」家裡去，大夥兒竭誠招待，吃，住，旅費，根本不成問題！自然你在家時，遇有外來弟兄，你和本地的「洪門」弟兄，也有共同招待之義務。

但也有一點麻煩，就是每一弟兄初次見面時，都要考考你的「金不換」！（即是洪門秘笈後來改名「海底」的。）這個至少要答出一部分來，以見你不是冒充，否則他們一翻臉，擺出「華容道」來，（就是懲罰你冒充光棍）你可也吃不消！

還有「金不換」裡的「十大戒條」（一戒：私通胡虜，二戒：反背桃園，三戒：見死不救，四戒：毀謗聖賢，五戒：貪財負義，六戒：怨命恨天，七戒：欺善怕惡，八戒：臨陣迴旋，九戒：弟兄私鬥，十戒：見色垂涎。）必須切實記牢，並且切實的遵守！這叫做「不來不怪，來了受戒！」如或觸犯，那麼「龍頭大哥」，必要給你相當的懲罰，並且要你自己去執行！這叫做「光棍犯朝，自綁自殺，一身罪過一身抗，三刀六眼自家票！」

他們的主要目標，當然是「排滿興漢」，但對次要的目標「抑強扶弱」，也並不容忽視，看見社

會上有不公平的事，一定要不計利害，不畏煩難，毅然決然的起而干預，事完即刻走開，絕對不受任何物質的報酬！這個名字就叫做「路見不平，拔刀相助」。

凡對此類共同的目標，能夠身體力行的，為「山主」者，必須予以「提升」！「提升」之權雖操在「山主」，但須出於多數弟兄之請求，請求之方式，照例是推一位資深的弟兄在「香堂」裡提出！提出的「條子」是：「上稟大哥，今有本堂兄弟某某，跟隨大哥的馬前馬後，立有功勞，敬請大哥提拔，給他連升三級，三級連升，請大哥裁培！」（說時要「拉拐子」，所有在場的弟兄都要「掛牌」！）究竟提升一級或數級，這就由大哥的裁酌，（照例么滿升「鎮山六爺」，六爺升「管事五爺」，五爺升「當家三爺」，「三爺再升，就是「心腹大爺」（關於六爺尚有「花官」副六五爺尚有「紅旗」……等容再詳談）為什麼不提二四七八呢？因為二八兩排是僧道做的，四七兩排是女性做的，他她們若辦「提升」，只有八排升二排，七排升四排，這是要與其他的弟兄分別辦理的！又四七兩排稱為四姐七妹，四姐並被稱為四大爺，（圈子裡對於她們，是要另眼看待的）。

假使被請「提升」者是個大爺，他已升無可升了，（因為一般的大爺，例如坐堂大爺，盟證大爺，心腹大爺等，他們雖非「山主」，地位是與「山主」平行的？）那就只有放他的「字號」（即山名），讓他帶一班人，到指定的某一地方去「開闢山頭」。

為什麼要帶一班人呢？因為「山頭」是由若干弟兄組合而成的，故在到達該處時，首先就張羅著「開香堂」，而「收弟兄」時。照例要有「恩，承，保，荐，四大盟兄」，及「盟證大爺」，「司儀」「斬香」「打水」「巡山」等職事，山主只是四大盟兄之一的「恩兄」，（亦稱拜

兄）其餘都要弟兄們擔任，這還指「清堂子」（儀式簡單的香堂）那麼「內八堂」「外八堂」的職事，一個也不能少，要的人就更多了！他們對於滿清的統制中國，是直接加以反抗的。

一種叫「安清道友」，所謂「安清道友」，即是歸依佛法，「安定清朝的同道朋友」，按說該與「居士林」（就是信奉佛法而不出家的社團）同一性質，然而不然，因為他們的奉佛是偽裝的！他們所奉的信條，也與「洪門」一樣是「排滿興漢，反清復明！他們採用的是迂迴戰術，（反面工作）為了淆亂外界的視聽，輩份也照佛教的方式，採用「六祖真傳，佛法玄妙，普門開放，萬象皈依，固明心性，大通悟覺。」二十四個字，分為二十四輩！原來佛教禪宗：衣缽相傳凡六世，即是始祖達摩。（天竺人，為南北朝之高僧，由梁武帝邀請至金陵，與談佛理，信仰至深，後又渡江至魏，止於嵩山少林寺，面壁九年而坐化。）二祖慧可，三祖僧燦，四祖道信，五祖弘忍，六祖慧能，世稱為「震旦六祖」！

查第六祖俗姓盧，新興人，自幼出家，雲游四海，於黃梅東山得法，始往南海法性寺，開闢「東山法門」！後歸寶林寺，向徒眾說：「吾於忍大師處受法要並及衣缽（衣謂袈裟，缽即缽盂，為佛教徒相傳之具），（六祖衣缽，傳自達摩，藏廣東傳法寺，嘉靖中，督學使者某公焚碎之，事載《嵩庵閒話》。）今汝等信根純潔，但說法要，衣缽不須傳也」！未幾坐化，塔於曹溪即今之南華寺也，門概宗六祖，所以排行六字從起，一代傳一代，一直傳留下去！

（見《維摩經》）

觀此可知由始祖起到六祖，都是法要衣缽並傳的，從六祖起，才不傳衣缽，只傳法要，後來的禪

「清幫」概以奉佛教為護掩色，故稱開始收徒為「開法授眾」，亦名為「開山門」，收徒的儀式，也與「洪門」一樣叫做「擺香堂」，拜師的禮節也是叩頭，形式係仿佛教，同時跪下，兩手向前方，右手加在左手上撤在地下，頭要以到手背這名叫「天蓋地」！先拜「祖師」，次拜（「師父」，即「本命師」，又叫「老頭子」）。再次拜「引見師」，「傳道師」，最後拜先進門的「師兄」，（亦稱老大）每一師父，最初所收的門徒，稱為「開山門學生」，最後所收者，則稱「關山門學生」，這兩個學生，與一般的學生略有不同，因為他倆要繼續師父為老頭子的，一般之學生，則須俟有相當資歷後，始能向「老頭子」「討慈悲」請准其「開山門！」

山門既開，即可源源不斷繼續收徒，但在你的徒弟，既已「開山門」後你就要「關山門」了！如果「再開香堂」，那麼你的徒孫，（即徒之徒是會頂個大香爐跑的！（這是攪亂香堂的方式），也是做師父的，最不名譽的遭遇。）

同是「清門」的人，叫做「自家人」，又叫做「家門裡人」。同出一師門下，叫做「同門弟兄」。同時拜師的，叫做「同參弟兄」，又叫「一爐香弟兄」相互間自然顯得格外的親密。

他們的組織規程叫「通漕」內有「十大幫規」！即是：「一不許欺師滅祖，二不許藐視前人，（前人亦即師尊）三不許扒灰倒𡎺，四不許姦盜邪淫，五不許以大壓小，六不許扒香息燈，（因為二十四字的班輩，是照先後次序排定的例如你拜通字輩為師，你無疑的就是悟字輩，見了通字輩就得叫師叔，（亦曰爺叔）見了大字輩的就叫老太爺，假使你憎惡香頭太低（香頭愈低班輩愈小）另拜一位性字輩或大字輩的為師這就叫「扒香頭」，這樣越級扒高，自然要瞞著別

人，等於吹滅燈火做不好的事，所以說扒香息燈。）七不許過橋拆路，八不許倚勢橫行，九不許隔街看火，十不許出賣家門。」這是絕對不許違犯的！

他們講的是「家門義氣」，對長輩要尊敬，對平輩要親愛，對晚輩要慈悲，而先要的是毋忘「排滿興漢」，「反清復明」的初衷，以及本身，所站的「香頭」，「三幫九代」的略歷，這是家門中人，初次見面時，要盤問的。

一種是「在理教」，一名「不吃煙酒會」，他們對外的口號是：「矢志除煙酒，同尊觀世音，救苦救難救眾生。」對內的口號是：「矢志除煙酒，同心滅大清！」

因為滿清人入關時，曾將關東的菸酒帶來麻醉吾人，特揭不吃煙酒的旗幟，暗示其對於滿清的不滿！敬觀音乃是偽裝，這是無疑義的！

加入「理教」叫「點理」，亦名為「有造化」，儀式非常簡單，只要向南向空三頓首，立誓「點理」之後，永遠敬奉觀世音菩薩，不吃煙酒，不設偶像，不燒香，不「反理」，同時向「當家的」（即會中之主持人）三頓首以表敬意！這樣就算完了「點理」手續！

歸納起來說「紅」、「青」、「理」名稱雖異，主旨惟同！因之而有一個共同的口號「紅花白藕，青荷葉」，「三教原來是一家」。

這「三教」都是「有教無類」的，故對「九流」（一流處士二流醫，三流卜卦四流地理，五流琴棋六書畫，七僧八道九麻衣。）裡面的任何一流，都在歡迎之列！

為了慎重起見，顧，（亭林）黃，（梨洲）劉，（念臺）王，（船山）傅（青主）諸老，曾經明

白規定，「洪門」對滿清直接反抗！「青幫」擔任反間的工作，假意附和滿人，以便利刺探消息，相

機行事！「理教」居於外圍做宣傳工作，平時各司其事，到了某一時期，是要採取一致行動的！

他們諸公的計劃，確是週密，但可惜年力就衰，沒法兒親自推動，於是請出史（可法）、鄭（成

功）二公來組織「洪門」！（史公時以閣部督師於揚州，黃得功與劉良佐、劉澤清、高潔四健將，是

統歸他節制的，但黃與二劉均為馬、阮二奸之死黨，對史公陽奉陰違，同床異夢，只有高潔對史公誠

心服從，因之史公組「崑崙山」時，受洗禮者，只有他直屬部隊二萬人，和高潔的部隊二萬人，雖總數

不過三萬，但已練成顛撲不破之勁旅！阻止多鐸所領多逾數倍之清兵不得越雷池一步！但不幸多鐸之

兵未退，多爾袞援師又來，以絕對優勢之兵力，將它完全打垮，幸而獲免的，不過百數十人，以此崑

崙一支遺留下來的人，幾如鳳毛麟角，不可多得！鄭公名森字大木，成功是隆武所賜之名，他從十九

歲上踏進了軍事行列，便立下一個志願，要建一支龐大的水師以固海防！故對海疆的島嶼，如舟山、

南澳、廈門、金門、大陳、南麂、臺灣、澎湖等向極注意及至他的頑父鄭芝龍叛明降清，他便毫不猶

豫的率部襲取南澳而據之，大量的訓練水師，次第襲取上述諸島，作為對清長期作戰之基地！

在被顧、黃諸老推請「金臺山」時，他正駐節於金門，因之所有閩南的軍士，無不踴躍參加！那

時閩省將領，多是他們鄭家的宗戚，所以進行得非常順利，很快的就由軍隊傳入民間，由閩省傳至各

省，遠至國外的南洋群島，無處不有「洪門」的組織，後此各地建立的「山頭」，差不多有百分之九

十九，都是鄭延平派出去的！同時他又把原有的「金不換」，加上「金臺山」的組織過程與規律改名

《金臺山實錄》這本「洪門」寶典，在他嗣子鄭經繼統臺灣時，因為叛將施琅率清兵攻臺甚急，鄭經

恐怕《實錄》被他搶去，特用鐵箱封固了丟在海中，隔了廿餘年，才被一個漁翁無意中撈了起來，這漁翁也是「洪門」中人，特地秘密的抄了幾份，分送給其他弟兄，於是大家就改稱它為「海底」，因為它是從海裡撈起來！（至於史、鄭二公為國族艱苦奮鬥的詳細情形，已經在史冊上寫下光榮的一頁，現姑從略。）請出楊公萊如，來組織「理教」。（萊如先生即墨人，係明萬曆中進士，曾從勞山道士程揚旺學道，急公好義正直不阿，素為社會所信仰，以此「理教」在他領導下，很快的已經遍及北方諸省，後來南方各省亦復如是。）

但有一個難題，那就是組織「青幫」之人選，因為它是負責反間工作的，表面須與清廷取得聯保，實際則與滿人不共戴天，這無疑需要聞一知十，能以目聽以眉語，八面玲瓏的聰明人，可是太聰明了，又往往見利忘義，看風轉舵！以此除了具備優越才智外，更須有不為威脅，不為利誘，忠於國族，之死靡他之寶貴精神，才能勝任愉快！

細想素識的人中，竟沒有適合這樣條件的，只好暫時不談，但在通漕上規定「徒訪師需要三年，師訪徒也要三年。」這自然是假定的時期，但也足見它的用意是：「寧缺毋濫，慎重其事。」故終諸老之世，「清門」猶未組成！

滿清康熙年間，有一天，「洪門」「理教」的首腦，約在某處山洞裡開聯席會議，大家都感到過去各地同人，不斷的冒險犯難堅苦奮鬥，雖使清廷受到相當的打擊，可是距離推翻他們的專制政權還很遙遠，這裡面當然有著若干因素，然而當初擬定擔任反面工作的「青幫」，未能早日組成，相助為理，實為一大缺點，於是公同推請翁，錢，潘三位，負責這一艱巨的工作，潘三爺（三人中潘年最

少，結拜時排行第三，故稱三爺。）更是其中重要的一環，因為顧、黃、劉、王、傅諸公擬定幫會計劃時，即已決定「洪門」由軍營入手，「理教」由北方入手，「清幫」由漕運入手！而潘三爺的爺祖父李馴先生（字時良嘉靖進士、累官至工部尚書）恰是明末久任「河道總督」的！他深知道河道之險易，設防建閘，在在適宜，居民實利賴之，鼎革以後，清廷把「河道總督」，改為「漕運總督」！潘三爺的父親次高先生，又一直在「總督署充巡捕官，因之他——潘三爺與〈河工漕運的執事人員都很熟習！

所謂漕運，即是把淮河一帶的米糧，上運至北平，下運至江南以供民食，這是關係國計民生的要務！每值運糧與修河工，例必僱用大量的民伕，「漕標」（即是總督部下護河押運的軍隊）官兵，即以此為生財之大道，盡量強拉民伕尅扣工食，因之時常有兵伕「械鬥」的事。

這種民伕，是漫無系統的，但因事關生活，相互間，自有一種天然的默契！每值與「漕標」發生衝突，他們一呼百應，頃刻便能聚集到數千百人，橫衝直撞，勇往無前，等到方派兵去查究，它又三三兩兩的散入民間，叫你從查起！清廷為此傷透了腦筋，可也沒有什麼良好的解決方法！

潘三爺冷眼旁觀，認為這正是把「清幫」滲入漕河的一個機會！便託向在漕署任職的父執某君，代為婉陳漕督，說明他家與漕運代有關係，而他與翁、錢，又是總角相交的異姓兄弟，與本地人相處得十分融洽。現擬通力合作，承辦運糧的差使，保險不會與「漕標」衝突，但有一個要求，就是要准許你們開門（開山門也）收徒，組織一種信奉佛法，效忠皇朝，名叫「安清道友」的民眾團體，以便約束手下的民伕。

當時做「漕督」的，正為「漕運」事，感到困擾，聽說有人承辦，當然是樂從的！但也還有點不能置信，於是叫他們試辦一個時期！

後見他們辦理迅速穩妥，非但與「漕標」不生衝突，並且沒有走尖霉爛的流弊！便為他專摺出奏，請准他們組立「江淮泗糧幫」，而其實就是「青幫」！並保他們為記名游擊，留在「漕標」供職！

於是翁、錢、潘建立三堂，（即翁佑堂，錢保堂，潘安堂。）開門收徒，並照顧、黃諸老原定的計劃，揭出「皈依佛法普渡眾生」旗幟來作掩護色！因為慧能大師是佛教「震旦六祖」最後的一個，又是創開「東山法門」的，便以他為祖師！藉以堅定大眾的信仰！

後來不知是誰，把「六祖」誤作「羅祖」，一直以訛傳訛，訛了下去，截至現在為止，還沒有改正過來！

當時拜在翁大爺的門下的，叫做「大房子孫」，拜在錢二爺的門下的，叫做「二房子孫，拜在潘三爺的門下的，叫做「三房子孫」。他三位雖是同時開的山門，可是拜在三爺門下的人特多！人們亦以得為三房的子榮！這無疑是三爺平日的聲響，及其組幫之努力所致。

他們所有的組織規章，概由口傳心得，沒有書面記載（後來雖有刻印的「通漕」，乃是老三房徒子法孫，大家追記出來的，因之頗有以訛傳訛的地方！例如某一時期，在「漕河」的各幫糧船上，竟將翁、錢、潘三位祖師所立的三個堂名，誤分為三個教！稱之為「潘安教」，「老安教」，「新安教」，他們雖同祀「羅祖」（應該是六祖），同守「幫規」，可是各自為政，而也不叫「清幫」。）

每一教內有一個「老官」，主持教務，並有一艘「老官船」，內供「羅祖神位」，船頭選用某一種顏色旗棹，懸掛一種自創的旗幟，彼此各不相混，也不知道他是怎麼搞的，甚至把顧、黃諸老，創設幫會的主旨一並遺忘，自己也不知道是幹什麼的，故在清末的某一時期，某處的「青」「洪」兩幫，儼然形成敵對的團體大有劍拔弩張，一觸即發的趨勢！幸得双方友好，竭力調解，使「清門」的主角，加入「洪門」，「洪門」的主角，加入「清門」，因而恢復過去殊途同歸的狀況，觀此可以明瞭清，洪，理三教的組織過程及概況。

特別值得一提的是滿清統制華夏二百幾十年，他們也與滿清明爭暗鬥了二百幾十年，終於協助本黨推翻了滿清政權，不負顧、黃、劉、王、傅諸賢，倡設幫會的苦心孤詣，自然少數幫會的敗類，降作清廷鷹犬的不在此例！以上是在偶然機會下聽人談論，記下來的是否正確，尚有待於通人之考證。

現在我要說竇爾敦的事實了！

竇名爾敦，字東山，亞號至剛，北音二爾與敦東極為近似，因之人又叫他竇二敦，或竇二東！他是直隸河間獻縣的世家子弟，師事富平李恕谷（名元，教人以忍嗜慾，苦筋力，勤家而養親，以其餘習六藝，講世務以備國家之用！）再傳弟子。

按說他該是文弱書生，他卻天生的孔武有力，幾百斤重的東西，可以隨便的抓來拋去！鄉裡的佻達青年驚其勇，大家奉他為領袖，情願聽他的指揮，他又有的是錢，經常供給多人的吃喝毫不吝惜，以此漸漸形成一種特殊的勢惡土豪！不過世俗所稱的勢惡土豪，多以覇佔他人的田地房產或婦女為能，他可不幹這些，至多是與一點假面子，任何人見面，叫他一聲大爺，走江湖跑馬賣解，練把式賣

膏藥，變戲法玩罈子，耍狗熊，踩軟索，唱大鼓，小曲，蓮花落，（落讀如潦）及一切吃開口飯的，到了獻縣，先得到他府上去報名問安，如是而已。

某天縣前街上，來了一位童顏鶴髮精神嬰鑠的老翁，帶著兩個十三四歲的小姑娘，手裡握著十八般武器，（刀、槍、劍、戟、斧、鉞、鉤、叉、弓、弩、棍、棒、鞭、鐗、鎚、抓、鏢、矛。）揀一個空場子，鳴鑼聚眾，表演拳棒武工，賣爾敦剛走那裡經過，見他未報名就來賣藝，感到相當不快。

「你是那兒來的糟老頭子？出外跑碼頭，也不打聽，知道獻縣賣大爺賣爾敦嗎？」爾敦氣鼓鼓的這樣問？

「什麼豆二墩，瓜三墩？給我走開，別耽誤我的場子！」

爾敦從來沒有吃過這樣悶氣，當時也不再說，對著老人就給他兜胸一拳！老人很隨便的一手把他的拳頭封住，一手拿住他的小腿輕輕的向外一送，「去你的吧」，只這一聲就把賣大爺扔出圈外！

這無疑的更出賣爾敦意料之外，當即派人暗地下跟蹤，知道他住在東嶽廟裡，隨即邀集徒眾，飽餐一頓，等到三更鼓後，前去把廟圍住，由他帶著兩個得力的門徒，手執鋼刀，越牆而入，看那老頭子正在酣睡，他便毫不猶豫的向那老人頸頸上盡力砍去，只聽到錚的一聲，刀口缺了，老人的脖子紅也不紅，卻把眼睛睜開來說：見了老年人，也不打個招呼，就動刀動槍，這是怎麼回事呢？

爾敦這才意識到老者是個奇人，急忙拜伏在地上！

「敬求老丈，恕晚生誤犯虎威，並收晚生為弟子，俾得早夕承教，此恩此德，沒齒不忘。」

「要我收你做學生倒也不難」，老者把他身上先看了一遍，然後緩緩的說：「只怕你們少爺，吃

不來這樣苦！因為我不能長住此地，你要隨著我東奔西走浪跡天涯！有時乘船，有時乘馬坐轎，亦必須步行！飲食住處，並無一定，只可隨緣度日，隨遇而安！更有一樣怕你不耐煩，就是學的時期不能預定，也許三年五載，也許十年八年，而且，內練一口氣，外練筋骨皮！這些苦功，都是不好練的！」

「這個你老放心，我是認定了吃苦來的！」

「好吧，我一定等你三天，三天不來，我可就要走了！」

「我明天就來拜師，後天跟您啟程！」

由於這一特殊的結合，爾敦便成了這位老者追隨杖履蛙步不離的賢徒。

老者姓石名瑜字士奇，晚年自稱為奇叟，他是史公可法開「崑崙山」時，最先參加的兄弟，也是史公部下抗清最力的一員，曾以二千兵力，擊敗多鐸部將某提督一萬餘人，因之軍中稱他為虎頭將軍！

當多鐸與多爾袞以卅萬之眾，併力圍攻史公時，他適於前數日，奉史公命赴淮安採辦糧秣，正在忙著收買，忽然聽到史公全軍覆沒的消息，他與帶去押運的五百十兵，不約而同的放聲大哭！於是一面為史公帶孝，一面辦祭品望空灑奠，老百姓多有看著流淚的！

「弟兄們！請聽我說」，奇叟在哭奠後，含著眼淚向眾士共說：「史公既已歸天，大營也沒有了，我們要想和從前一樣，成天聚在一起，喝燒酒，吃大肉麵，磨快刀，殺韃子！恐怕做不到了！目前只好分開！各人自己找機會報國！好在江，浙，贛，兩湖，兩廣，和福建，到處都有反清復明的義

軍，咱們隨便湊在一起，都有機會殺韃子，替崇禎爺跟史公報仇！」

奇叟繼續說：「如果一時找不到機會，那就暫時回家去休息幾天，可是一有機會，就得出來，千萬不要忘記，受過史公的栽培，咱是『洪門』弟兄，論理是該送到南京去繳還國庫，無奈國庫現正被馬士英、阮大鋮等把持著，咱們收買的那些糧米，現在用不著了，咱把它退還原主，收回銀子來，咱為什麼要把這銀子，送給奸臣去用呢？再說咱們一上路就要錢用，咱就把它當餉銀分開來，各拿一分幫著做路費吧！」

事情就這樣的決定了，於五百人各奔前程，奇叟就挾著滿腔熱血，跑到浙東去，隨張蒼水、錢肅樂諸先烈率兵勤王！血戰於江浙各省十餘年，終為絕對優勢的清兵徹底擊敗，永曆、隆武先後霞昇，張、錢諸公次第殉國，他因獨木難支。只好返故鄉（山東濰縣），帶了兩個聰明小女孩，作為江湖賣藝的，出外訪友，終於訪到了爾敦，便把本身所擅的武術，完全傳授給他，又把他作「太保」，（洪門規定，對晚一輩的親友子姪，不能收為弟兄，故稱太保）並把長孫女許配與他，建立親戚的關係，可見奇叟的培植爾敦，確是盡了最大的努力！

後來奇叟病了，爾敦夫婦和他的小姨，不斷的侍奉左右，奇叟執著爾敦的手說：「我有一個重大的志願，原要及身而試，但一向未得其便，於今老病侵尋，死亡無日，只好付託在你的身上，說是我的志願，其實也是大家誰都應負的責任！那就是排滿興漢，反清復明！以你的聰明才智和勇武，加上你在家鄉的聲望，大可號召群眾，揭竿起義，盡我們黃帝子孫的天職！你能答應我嗎？」

「這是我本分應做的事，加以你老人家的諄諄囑咐，那有不答應之理，我當初千里辭家，跟著你

老人家在外面跋涉，磨練身體，學習武功，就是準備做這件事的！……」

奇叟不等他說完，便把枯瘦的手，在床沿上一拍道：「好極啦，好極啦！你這一答應，比送給我

一服續命湯還要寶貴得多，我再沒有什麼不放心的事了！」

「那麼就請您安心調養，等您的身體好了，咱們兒倆就出去大幹一場！」

奇叟聽了，不住的含笑點頭，走進了另一世界，至少在精神上，他已得到充分的安慰！

距此不久，奇叟挾著舒泰的心情，走進了另一世界，爾敦站在半子立場上，用極好的棺木，把老

人家的身體殮殮安葬，一切如儀，同時商得夫人小姨的同意，把老人家留下的田地房屋，一半獻與宗

祠，一半分給貧苦的宗族，然後帶著夫人和姨妹同歸獻縣，實踐其對乃岳諾之言！

他在獻縣，向來就有小孟嘗之稱，由他來「登高一呼，群山響應」，根本不成問題，因之不多幾

天，便聚集了二三千熱血男兒，積極加以訓練，突於某日夜半，掩襲順天（府名）大城（縣名）而

據之！

即日招兵買馬，積草屯糧，準備大大的幹他一下！可是人馬的數量有增無減，糧餉的數量，亦即

隨之而激增，靠他個人的財產自不能支持很久，又不願取給於民，以此糧餉的來源，就成了問題！

當起義時，曾經傳檄於四方，希望有志之士，屆期響應共撲燕京，這無疑盡有慕義向仁者極表同

情，但因種種條件的急難具備，要他們在短期間揭竿起事，當然是不可能！

因之他又想到，單是拿到一個縣城，根本沒有多大作用，必須籌得更多的糧餉，擴充兵力，直搗

燕京，殺了那韃子皇帝才行，正在獨自計劃，清廷已採取閃電式戰術派遣十萬旗兵，像暴風雨一樣的

襲來！

轅子兵來得這樣迅速，的確出於賣爾敦意料之外！可是他毫不驚慌，立刻帶了幾千人，大刀潤斧的迎了上去，只可惜敵眾我寡任你如何英勇，終不及他潮水一般的湧來，大殺了一陣之後，數千人十喪八九，眼看大勢已去，只好拚命的殺出重圍，展轉回到故鄉，仍舊做他抑強拯弱，濟困扶危的俠義勾當以待時機！

某一天爾敦在無意中聽人說「康熙南巡」！他便毫不猶豫追踪到濟南，夜入行宮，原意是要行刺，爭奈他禁衛森嚴，絕對的無法下手，於是變更計劃，盜其所愛的廊爾廊名馬赤驥（就是最好的棗騮）聊以雪憤！

氣得清康熙兩腳亂跳，當將巡撫錢鈺叫到行宮去罵了一頓，並限他在十天內人贓並獲，以憑究治！

錢撫軍奉了這樣的嚴旨，當即偵騎四出，按戶搜查，鬧得濟南地面，雞犬不寧，結果連一根馬毛也沒查出，錢鈺遂因以去職！爾敦卻把那匹有名的御馬做了坐騎，隨時騎到外面去遊玩，縣裡做公的也都知道，竟沒有敢於出首的！這也足見他在故鄉的聲勢。

從此他還到北平去過幾次，目的是刺殺康熙，但都未能如願，以此鬱鬱成疾。大呼負負而歿！

這樣一位毀家抒難，忠貞不二的愛國英雄的史實，無疑是值得特為表揚的！

但《連環套》的劇情，恰與它南轅北轍，背道而馳！劇情是這樣的⋯

「賣爾敦原本是河間府一個好勇鬥狠，無惡不作的惡霸，曾與鏢客黃三泰，在李家店比武，被三

泰打得重傷，半世英名，一朝喪盡，便一怒落草為寇，霸佔「連環套」，做了河間一帶的響馬頭兒，一心要報三泰說他在濟南做副將，負治安責任，特地秘密前去，預備做幾個無頭大案，等他緝捕不著，自有上官要他的性命！

後來聽說：皇上南巡到山東，携來追風千里駒，乃是他所心愛的坐騎，心想我若盜得這匹御馬，害三泰搜尋不到，豈不勝以做其他案件。及至御馬到手天霸拜山，才知三泰已死，便將怨氣落在天霸身上，而天霸亦知其意，故下山後，即欲率兵圍剿「連環套」，但朱光祖以天霸孤身拜山，未遭傷害，足見他是一個義氣深重的綠林英雄，勸天霸暫勿用兵，由他夜入連環套，盜取爾敦的虎頭双鈎，並插刀於床頭，以見不殺爾敦非不能是不為也。

爾敦以此為天霸所作，心感其義特地交還御馬，自願到案領罪，並向天霸說：「你父與我結宽仇，懷恨心頭數十秋，插刀換鈎恩情厚，兩下宽仇一筆勾。」

天霸也欽其豪邁，自願以身家性命保他到案無事，但他手下人不明真相，遂聚眾俟於途中，蓄意刼走賣寨主，並殺天霸等人！

「不要胡鬧」，爾敦說：「這是我自願投案，我有我的道理，誰要不聽，我和他勢不兩立！」

爾敦的話，他們都是絕對服從的，因之一個也不敢再動！

黃天霸於脫離「連環套」的人們包圍後，對於爾敦之義氣深重，感到極端的欽佩，於是送他到案，保他出來，用以酬報其寨中將護之恩，而爾敦也就改邪歸正出家修行去了。

這與前面所述之史實顯有出入，特別是把爾敦的佔領大城的壯舉，一筆抹煞，失卻編劇的重要意

義，但也有一點可以原諒，因為它是在滿清中葉編的，處在專制政府的高壓之下，如果不這樣歪曲事實，那些滿清奴才之奴才，是會說他大逆不道倡謀造反的！

就戲論戲，這戲的編排的不算壞，場子結構相當的緊湊，絕沒有「瘟場」「閑場」！一般的武戲大多重打不重唱念，它卻相反的重唱念不重做打，自然這是指大體而言，實際上對於做打也並沒有放鬆！

這個後文自有交代，現在姑且不談。這戲劇本有新舊兩種，劇情是一樣的，「詞」則老本瑣碎而粗俗，不如新本之簡潔大方！

例如「拜山」的頭場舊本是：

（淨扮爾敦上唱搖板）某盜御馬喜心中，（快板）大頭目上山來止不住的報軍情，我問他報道因何故？他言道山下來了一品當朝當朝，一品叫做什麼梁九公，聖上恩賜一匹馬走龍，有賣某聽此言喜從心中，帶領人馬下山峯，夜晚進了御營中，殺死了更夫人二名，盜了他金鞍玉轡黃絨絲韁一匹馬走龍，將身兒來至在分贓聚義廳，大頭目到來問分明。

（眾白）適才下山事，報與寨主知。

（淨白）你們兄弟下山，去劫鏢車，為何只見你們回來，不見你們的大兄長？

（眾白）奉了寨主之命，去到山下，劫那鏢車，有一少年人實在厲害，將我家兄長捉去，故此上山報與寨主知道！

（淨白）就有這等之事，看某的虎頭雙鈎，一齊下山。（大頭目上白）寨主在上，小弟有禮。

（淨白）適才眾家賢弟言道，你被那鏢客捉住，怎樣的逃出虎口？

（大頭目白）是我被他捉住，說出寨主名姓，他就把我放回，也不知是何緣故！

（淨白）自從寶某霸佔河間一帶，在某手下放走鏢客甚多，上山拜望，正是他們保鏢的規矩！

（小嘍囉上白）寨主在上，小的叩頭。

（淨白）何事？

（嘍囉白）山下來了一人，拜望寨主，有柬帖在此。

（淨白）呈上來！

（看帖子介白）上寫浙江紹興府金華縣鏢客黃！此人有多大年紀？

（嘍囉白）三十上下。

（淨白）晚生下輩，叫他進來！

（大頭目白）我想人家上山拜望加一請字才是。

（寨白）大頭目言之有理，這嘍囉們，擺隊相迎！

新本是：

（淨上唱搖板）憶昔年論剛強，（快板）比武的事兒掛心旁，御馬到手某的精神爽，要害三泰全家喪。

（眾上曰）參見寨主，大頭目山下被擒！

（寨白）有這等事，快快下山！

（大頭目上白）參見大哥。

（寨白）罷了，適才眾家兄弟言道，你在山下被擒，如何逃了出來？

（大頭目白）是俺提起寨主威名，他將俺放了，還要來拜望寶主！

（寨白）嗯！想某家霸佔河間之時，那些鏢客，在某手中逃生的不少，此人聞名拜望，也是他們

保鏢的規矩。

（小嘍囉上白）鏢客拜山，束帖在此。

（寨白）呈上來！

（看介白）浙江紹興府鏢客黃！此人有多大年紀！

（嘍囉白）三十上下。

（寨白）晚生下輩，叫他進來！

（大頭目白）且慢，鏢客武藝出眾，仁義過天，寨主何不賞他一個全禮？

（寨白）如此這嘍囉的擺的隊相迎。（同下）

第二場是「小過場」，可以不去說它，第三場是這本戲精彩的頂峯，也是生淨競技的焦點！可是

舊本的詞句仍嫌粗俗，為了節省篇幅只得從略，茲將新詞寫在下面，以備閱者之參考！

（生上眾英雄同上竇白）不知鏢客駕到，未曾遠迎，當面恕罪。

（生白）豈敢，愚下來得魯莽，寨主海涵。

（竇白）適才山下，多蒙不傷敝寨之人。俺當面謝過。

（生白）適才多蒙列位英雄，相讓小弟，某也當面謝過。

（竇白）慚愧。

（眾白）嚇！

（竇白）眾家兄弟言道，鏢客武藝高強，義氣深重，何不就此入夥，共謀大事？

（生白）某早有此意，待某將鏢車送至關口，交代客商回來，還求眾位英雄攜帶小弟。

（竇白）四海之內，皆是兄弟，何言攜帶二字！鏢客你也忒謙了哇，哈哈哈哈。

（生白）多謝寨主。

（竇白）此番上山可是路過荒山，還是特來草寨？

（生白）乃是特上寶寨。

（竇白）到此必有所為！

（生白）一來拜望，二來有樁好買賣獻與寨主！

（竇白）但不知是什麼好買賣？

（生白）乃是一宗寶貝！

（竇白）什麼寶貝？

（生白）就是一騎好馬！

（寶白）這好馬麼？連環套內甚多，算不了什麼稀罕之物。

（生白）此馬與眾不同！

（寶白）怎麼與眾不同？何不說出，大家洗耳恭聽。

（生白）寨主問話請將座位升上一步，愚下也好講話。

（寶白）如此，這嘍囉的打座，鏢客請講！

（生白）寨主，列位英雄聽者！愚下保鏢，路過馬蘭關口，觀見此馬，身高八尺，頭尾丈二有餘。頭上有角，肋下生鱗，兩傍有紅光兩朵，名為日月鐮韁。此馬登山越嶺，如履平地，漫江過海，勝似雲飛。晝行千里見日，夜走八百不明，我想綠林之中，若有藝高膽大之人，將此馬取到手中，真所謂出乎其類，驁裡奪尊，天下第一英雄好漢也！

（寶白）好馬呀好馬！

（生唱搖板）保鏢路過馬蘭關，一見此馬好威嚴，無有膽大英雄漢，不能到手也枉然！

（寶接唱）忽聽鏢客講一遍，此馬可算獸中元，若問膽大英雄漢，俺寶某可算膽包天！

（白）鏢客何言枉然二字？

（生白）此馬生在大戶人家，日有三百家丁，夜有五百打手，不分晝夜，輪流守護，縱然有人前去，不能到手，豈不是枉然？

（寶白）鏢客此番上山，是真心與某結拜，還是假意相交？

（生白）自然是真心，那有假意的道理？

（寶白）既是真心，某與你說了吧！

（生白）寨主請講。

（寶白）只因太尉梁千歲，奉旨口外行圍射獵，聖上恩賜御馬，名為追風千里駒！

（生白）哦，追風千里駒！

（寶白）是俺發動全身武藝，夜闖御營，殺死更夫，盜得御馬，說什麼大戶人家，有三百名家丁，五百名打手，那裏在俺寶某的心上！鏢客，寶某失言了哇，哈哈哈哈。

（生白）寨主！我與你講的句句實言，你為何飛揚浮燥啊？

（寡白）怎見得某是飛揚浮燥。

（生白）既是太尉梁千歲，奉旨行圍射獵，必然兵是兵山，將是將海，寨主前去，連馬面也見不著，說是你已盜來，豈不是飛揚浮燥？

（寶白）諒你也不相信，大頭目過來。

（大頭目白）在。

（寶白）去後山將御馬鞍轡備好，帶來見我！

（大頭目白）遵命。

（生白）但不知此馬有何為證？

（寶白）此馬金鞍玉轡，黃絨絲韁，赤金墜鐙，對對成雙。

（大頭目白）御馬到。

（竇白）竇客請來看馬！

（生白）果然是金鞍玉鐙，黃絨絲韁，赤金墜鐙，對對成雙，見馬猶如見主，願太尉千歲千千歲。

（竇白）鄉下人。

（生白）啊竇主，此馬享盡清福，足下未必能行？

（竇白）某家盜來之日，倒也乘了一程，真有千里之能！

（生白）如此牠也快得緊？

（竇白）快得緊！

（生白）待某乘騎！

（馬叫竇白）鏢客，鏢客請坐！

（生白）啊竇主，

（竇白）鏢客可曾看見此馬？

（生白）此馬雖好，依某看來，是大大的廢物了！

（竇白）怎見得牠是廢物？

（生白）想那梁千歲，聽失落御馬，必令各府州縣，畫影圖形，訪查御馬的下落，馬主不能出外乘騎，豈不是大大的廢物了。

（竇白）某家盜此御馬，原也不為乘騎！

（生白）不為乘騎，盜他何用？

（淨白）只因綠林之中，有一仇人，多年未報，俺盜此御馬，是要害他一死！

（生白）但不知仇人是那一個？

（淨白）不是鏢客提起，某家倒忘懷了，適才鏢客柬帖寫道，浙江紹興府鏢客黃，我那仇人，他

與你正是同鄉！

（生白）哦，他與愚下同鄉？

（淨白）不但同鄉，而且同姓！

（生白）同鄉同姓，倒是巧得很，但不知他叫什麼名字？

（淨白）鏢客若問，就是那飛鏢黃三泰！

（生白）就是那三太爺！

（淨白）老匹夫！

（生白）寨主，此仇你報不成了？

（淨白）怎見得報不成呢？

（生白）那三老太爺，已經歸天去了！

（淨白）那三泰老兒，他他他，他死了嗎？

（生白）正是。

（淨白）嘿嘿，老兒已死，還有他的滿門大小！

（生白）有道是人死不記仇寨主何不做個寬洪大量之人？救他一家大小！就是三太爺身在九泉，也感你的大恩大德！

（淨白）聽你之言，敢是同他同宗？

（生白）非但同宗，而且同桌吃飯，抵足而眠！

（淨白）他是你什麼人？

（生白）是俺家父！

（淨白）你呢？

（生白）他子天霸，特來拜望寨主！

（淨白）哇呀呀呀天霸呀，好奴才，某家心事，被你探明，這報仇之事嗎？你若說得情通理順，還則罷了，你若說得情屈理虧，姓寶的呀，你就算不了什麼英雄好漢！

（生白）寨寨主！你與我父，是怎樣結下冤仇？就應在你的頭上了！

（淨白）你且聽道，想當年你父三泰指鏢借銀，是某不允，那計全搬弄是非，使我二人在李家店比武，那時你父，勝不過某家虎頭雙鉤，他就暗發甩頭一子，某家一時粗心大意，被他絆倒塵埃！眾家英雄，個個言講，說俺寶某，正在青春年少，打不過五旬以外的老兒，某家一怒，走到河間府，就在「連環套」裡存身，比武仇恨，記掛心中！話已說明，俺這報仇之事，諒你也難逃公道！

（生白）原來如此，請問當年我父指鏢借銀，所為何事？

（淨白）搭救三河知縣彭朋。

（生曰）那彭朋為官如何？

（淨白）為官清正。

（生白）既然為官清正，為何罷職丟官？

（淨白）被武文華所害。

（生白）我父借銀之後。

（淨白）彭朋官復原位。

（生白）那武文華呢？

（淨白）三河正法。

（生白）彭朋得升何職？

（淨白）河間知府。

（生白）於今何在？

（淨白）他於今官居一品，位列三合。

（生白）是忠是奸？

（淨白）大大的忠臣。

（生白）忠臣？

（淨白）忠臣！

（生白）卻又來，想你我為綠林者，敬的是忠臣孝子，義夫節婦，恨的是貪官污吏惡棍土豪，我

雄好漢？

父指鏢借銀，並非為己，乃是搭救忠臣你就該盡力相助，卻為何助為虐姓竇的呀，你還算得了什麼英

（淨白）住了這「連環套」中，豈容你絮絮叨叨？來呀將他拿下了。

（生白）你且住了，俺天霸一人上山，寸鐵未帶，以禮當先，你們倚仗「連環套」的人多，要來

拿我，你們來來來喇，你就將俺天霸碎屍萬段，俺要皺一皺頭，也算不了黃門的後代。

（淨白）何用多人，待俺單人拿你。

（大頭目的）且慢，鏢客此來，山下必有餘黨，就約他明日山下比武，一對一個，方見得好漢！

（淨白）俺就依你之言，明日山下比武，你若不勝某家的虎頭雙鈎？

（生白）俺若不勝，情願替父認罪，萬死不辭，你呢？

（淨白）俺若不勝，就將御馬獻出，隨你到官，死而無悔！

（生白）丈夫一言！

（淨白）重如九鼎！

（生白）告辭了。

（淨白）且慢！接你上山，送你出寨這嘍囉的擺隊送天霸。

（同下再上生白）告辭了，（生唱搖板）多蒙寨主寬洪量，送俺天霸下山崗，明日山前來較量，

兩家比武論剛強。

（淨白）好漢呀，（唱）嘍囉與爺把門掩，好漢英雄出少年。（同下）

這一再段唱念的詞兒，本想寫不出來的，但一想到坊間所印的本子既多謬誤，往往錯到令人費解的地步！例如（生白）「寨主！我與你講的句句實言，你為何飛揚浮躁呀？」（淨白）「怎見得飛揚浮躁？」卻把飛揚的「揚」字，都誤作「煙」字！恰與《天雷報》裡張元秀唱的「活活逼我上泉臺」的「泉」字誤作「陽」字，同樣的令人捧腹！這就是我寫出原詞的主因！

我始終認為，這支戲編的不壞，而以第二本之《拜山》一場為然！試看上面所述的一切，可知黃、竇會見時，外示友善，內挾深仇，彼此戴的都是假面具！因之一問一答，每個字都有斟酌，語氣逐漸加重，步驟依次緊張，終於決裂了，約定明日比武，可是黃說告辭，竇就擺隊相送，充分顯出他們氣量的恢宏！只要扮演的生淨，都夠得上標準的程度，那麼「對唔」起來，真令人百觀不厭！

全本的《連環套盜御馬》計有行圍射獵，坐寨，下山盜馬，公堂，尋馬，拜山，盜鈎，獻馬，起解，劫差，具保，開釋，悔悟，出家等場，如果一次演完，一般的角色，也許還可對付，而去（飾演）黃天霸、竇爾敦的，就非累死不可！因之角們貼這齣戲，總是揀他拿手的那幾場，唱即使要唱全本，也要分兩天唱完，沒有一次從頭唱到尾的。

演此劇的角兒，據故姻長孫幼山先生說：「在咸同間，人們對老毛包俞菊笙的黃天霸，黃潤甫的竇爾敦，麻德子的朱光祖稱為『三絕』！」每逢貼這齣戲，不但園子裡人滿為患，便是園外，只有一點空處也沒有閑下來的！他們在園子裏唱念的字句，外面聽得清清楚楚，叫好都來不及！相信這話是真實的，但可惜我沒趕上，只好略而不談。

據我觀察所及，在這戲裏去黃、寶、朱的角兒，沒有好似楊小樓、郝壽臣、王長林的了，（這裏我要附帶的，說明一點，過去陪楊唱這齣戲的，還有一個李連仲，也是很好的角兒，只是嗓音不及壽臣的寬亮沉雄，所以我不想說他。）楊是一代武生的宗匠，他的特長是：唱做合一，妙造自然，身上有戲，臉上也有戲，眼神與動作互相呼應，使看的人，宛如身歷其境，不覺得他是演戲！特別是在這戲裏，表演得如火如荼，恰到好處！例如捧讀聖旨，見附帶的紙條上有「若問盜馬人，飛鏢三泰定知情！」字樣，他只念到「飛鏢……」那裏，立刻頓住，轉面向外，恨恨的讀念：「定知情」等字，手抖得像彈棉花，臉白得像一張紙，這裏面驚慌憤恨，兼而有之，他是怎樣的體會得來，我真猜想不出。

求見欽差時，另有一種神情，恰合劇中人的身份和環境，在欽差說：「我與你擔代一二」時，趕著搶步向前，連續請安，動作迅速而純熟，那身段太好看了。

按說小樓的嗓子是有點左的，但因鍛鍊工深，已經琢磨得不留痕蹟，這在〈拜山〉一場唱念裏尤為顯著，可以說句句掛味，字字有力，加上入情入理的做工表情真令人嘆為觀止！

至「開打」時之「刀花」，一場一換，解數特多，而且疾如風雨，穩若泰山，沒有充分的真實武工，是絕對辦不到的。

郝壽臣是學黃三（即潤甫）最好的一個，這是一般人所公認的，因之黃的寶爾敦，我雖沒有看到，看了壽臣的，我也就心滿意足了，當他與楊「對唸」時，針鋒相對，情景逼真，表情語氣與聲浪，有秩序有步驟的，逐漸的加重加快，一點也不放鬆，尤妙在有狠勁又有炸音，確是一個綠林豪客

的姿態，與小樓的黃天霸，同樣的絕無僅有，迥不猶人。

長林是文武丑兼擅的老角，他在武戲裡面的一切，恰可代表「開口跳」那個名稱！《連環套》的朱光祖，是最宜於用他扮演的！首先是那一只清脆流利的話白，聽了就令人精神一振！而且輕捷如猿的身段動作更是出色驚人，如盜鉤時的「走邊」，那副快當勁兒，實在是夠瞧的！說服竇爾敦時的神情語氣，尤其老練周到，有些地方，可以說只可意會，不能言傳！他的高足傅小山，學有個八成像，餘如茹富蕙、馬富祿等，只可勉強充數，好是談不上的。

抗戰之初期，高盛麟、裘盛戎等，在上海「黃金戲院」，曾經以演《連環套》稱雄一時，他們在舞臺上的表現的，的確也有相當的精彩，但如以看楊、郝、王的眼光來衡量他們，那就差得遠了。

（原刊《戲劇叢談》）

略談《連環套》一劇之點子

平劇的點子，是掌管鑼鼓的急徐快慢，而分有尺寸的，一齣戲的上場下場，所用的鑼鼓，都要遵照操點子的人命令而行事，不能有絲毫的怠忽和錯誤，至於場與場之間的銜接聯合是否緊湊美滿，這更要賴於操點子人技術如何了？

一般戲劇的鑼鼓，都是有一定規矩的，不過點子的工夫，最是講究細膩，這種細膩的工夫，不是在打文戲，或是打武戲上面來分別的，最難該是文戲武唱，抑是武戲文唱，文戲武唱的，例如：《烏龍院》，武戲文唱的，例如：《連環套》，《烏龍院》之難，難在〈坐樓〉一場，連環套之難，則是難在〈拜山〉一場了，〈坐樓〉只有兩人，〈拜山〉在黃天霸、竇爾敦之外，雖有四頭目及四龍套，但四頭目裡，除大頭目有一兩句「蓋口」外，其餘都是虛設一席而已！按說一齣兩個人表演的戲劇，應該不會太已的滯手，實則極其不然，茲以昔年楊小樓所演《連環套》一劇之情形而言，在竇爾敦念「這好馬麼！連環套內甚多，算不了甚麼稀罕之物」後，小樓用目斜睨，操鼓者開小絲鞭點子，以後才念：「此馬與眾不同」，這裡的含意是：你寨中好馬雖多，究不能和御馬相比，而竇爾墩在前面的語句裡，業已隱有好馬盡在我處，憑你所說的馬如何，必不能比我的還好！

按《連環套》一劇，導線只是一馬，〈拜山〉一場，為全劇之樞紐，尤為烘托御馬最要關鍵之一幕，所以天霸上山，第一事就以獻馬為餌，以下詞鋒轉銳，時隱時顯，等到御馬談明，讎仇立現，到了此時，由馬而轉到人，再捨馬以論人，而提到當年之往事，於是層層無遺了！

所以〈拜山〉一幕，黃與竇的口白，既要緊湊銜接，貫聯密合，打鼓的人，則需要察情看勢，注意到二人之舉動神態，用點子來助其精神，承其不足了，當年楊小樓與李連仲含演此劇，每次問答，均表現語氣，臉上，嘴上，身上相合為一，這時場面上的點子，亦能助美點綴，煊染聲勢，如竇念：

「……盜來御馬，要害他滿門一死」，黃未開口，先下小絲鞭。再黃念：「我二人同桌用飯，同榻安眠」……竇未發問前，亦先下小絲鞭，諸如此類，大部份演劇人都未注意，所指細膩者，是也！據此以觀「似無輕重而又極竅要」的地方，就不是僅論文劇只文，武劇徒武了。

（原刊《戲劇叢談》）

大老闆的戲德

戲德就是唱戲的道德，也就是約束身心，不許超出禮法的範疇，事事以正義為出發點，寧可屈己利人，絕對不把自己的利益幸福建築在別人的損失或痛苦上。

前一時期的藝人大都講求這樣，以此「精忠廟」雖由他們公議選作解決一切糾紛的仲裁機構，「廟首」為執行仲裁的特種法官，可是經過一個漫長的時間，在那廟裏解決的事項實在少得可憐。

據老姻長孫十三爺幼山——就是改造青衣腔調的鼻祖，故都第一名票孫十爺春山先生的介弟——說：「被人稱為伶聖的程大老板長庚就是最講戲德的。」

他是天生的全才藝人，任何唱做念打的條件一一具備，本工雖是老生，對其他角色的戲，他都能唱，而且都唱得好，儘管這樣，他仍守著老生的崗位，除了在特殊的情況下，絕對不肯「反串」——就是串演別種角色——即對於本工的戲也有選擇，例如余三勝的《定軍山》，《寶蓮燈》，《教子》，《寄子》，《胭脂褶》，《空城計》，《南天門》，《馬鞍山》，《珠簾寨》，《清官冊》，《慶頂珠》，《雪杯圓》，《陽平關》，張二奎的《碰碑》，《捉放》，《二進宮》，《金水橋》，《探母回令》，《五雷陣》，《打金枝》，《八義圖》，《法場換子》，《牧羊圈》，《迴龍閣》，

王九齡的《上天臺》，《烏盆計》，《七星燈》，《罵王朗》，《柴桑口》，《除三害》，《宮門帶》，《天水關》，《鳳鳴關》，《戰蒲關》，《五彩輿》，《宋十回》等，他都盡量的避免，只唱《昭關》，《樊城》，《長亭》，《成都》，《觀畫》，《罵曹》，《狀元譜》，《取印帥》，《鎮檀州》，《汜水關》，《寧武關》，《法門寺》，《魚腸劍》，《草船借箭》，《戰長沙》，《監酒令》，《華容道》，《風雲會》，《安五路》那些戲；當然余、張、王對程的戲，也同樣的不動，而他三人想互間，也是這麼樣的。

大老板從來不應「外串」，——北平的達官富商遇有喜慶壽事往往要寫一家「班子」去「堂會」，並在其他「班子」裏挑請一二名角去「會串」——遇有挑到他的，他總要婉言謝絕，嘗說：

「誰要是誠心聽我的戲，就該寫我們『三慶』，如今單挑我一個，讓整個的『三慶部』向隅，我能掙這個錢嗎？」

可是為了救濟貧苦的同業，他竟發起了「窩窩頭會」，每值年終，邀請各班所有的名角。共同唱兩天戲，在這兩天裏，他不但是「外串」，並且可以「反串」，「戲碼兒」一聽公議，要他唱什麼就唱什麼，賣下錢來，完全分給貧苦的同人做過年費。

他是「三慶」的「班主」，又是「挑大樑」的唯一老生，照例「大軸子」應歸他唱，他卻時常把「戲碼」讓人，顯得人家也有唱「大軸子」的能力，於今角兒往往為了爭「戲碼」打起架來，對於前輩謙讓的美德，直該愧死。

他每天在館子裏，戲一開場，便到「下場門」口，執行「把場」的義務，臺上人們的唱做，若有

錯誤或缺點，他必牢牢記住，事後再向那人細細的說出，同時教以改正的方法，一點兒也不藏私。

每天賣下錢來，必先派給一般的角色，特別是「掃邊」，「零碎」，「打英雄」，「宮女」，「龍套」的「戲份」，而他自己的一份總在最後，往往少拿，甚至於不拿。

又凡年終，除了舉行「窩窩頭會」外，還要託一家錢舖，打出許多一二十千一張的錢票，散給本班窮苦的「班底」，假如那時候手邊並無多錢，那麼老板奶奶的首飾，也是要借用的。

我不是說他輕易不肯「反串」嗎？但也有一次例外，那天是胡喜祿貼《祭江》，臨時因病「回戲」，大家都覺得有點蘑菇，當然班裏也還有旁的青衣，可是誰也頂不了胡老板的「戲碼」，忽聽大老板說聲「我來」，立刻就叫剃頭的給刮鬍子，一面梳頭貼片子扮孫夫人，一面掛出牌去說：「胡喜祿因病告假，四箴堂程代演祭江」。

這一創舉，真比西醫打了一針興奮劑還要靈驗，一般觀眾只有樂的份兒，細察他唱的，做的，念的，雖不說超過喜祿，至少也不比喜祿，你說痛快不痛快吧？

大老板的萬能，是內外行一致公認的，惟獨徐小湘固執不服，嘗說：「他要能唱我的戲，我才佩服他呢！」碰巧某天有件事小湘不滿，一怒之下，居然不辭而去，大老板認為這是違犯班規，不可寬恕的過失！特地借用政治的力量，把小湘捉了回來，同時向他說道：「我不是找你唱戲，是找你來聽戲」，隨即把小湘擅長的戲，每天貼演一支，讓小湘在「池子」裏細細的領略，你猜怎麼著？他的唱做念打，恰似和小湘一個師父教的，並且小湘有一些「絕活」例如《轅門射戟》，能一箭射中戟枝，演《八大鎚》舞「雙槍」，並不需要把「鸞帶」掖在腰間，讓它自然下垂，絕不致妨礙舞槍，這

幾點程老也都做到，因之小湘五體投地的心悅誠服。

有一天我到「三慶」去聽戲，認為這天的「龍套」特別「卯上」「站門」，「挖門」，「跑圓場」「唱排子」，都有規律，有程序，與平常大不相同，心想難道「三慶」的「班底」換了？不，不，絕不，原來這天是「龍頭」生病，大老板親自充當「龍頭」，試問現在的名角，誰肯這樣做呢？

（原刊《戲劇叢談》）

《打花鼓》《小放牛》與乾隆皇帝

《打花鼓》（鳳陽花鼓）與《小放牛》，它是國劇中旦、丑合爨之「玩笑戲」，也是各劇團經常貼演，廣大觀眾樂於欣賞的。

人們大多知道，《鳳陽花鼓》乃是經過無數的角兒扮演，無數的觀眾欣賞過的。不過演於紅氍毹上者，乃是滿清乾隆皇帝所改造，與原劇本是有出入的。乾隆為什麼要這樣做呢？原來他是一位好動而不好靜的風流天子，他既要擁著富有四海玉食萬方生殺予奪為所欲為之無上權威；又憎惡著老蹲在「紫禁城」裡做那機械式早朝宴罷的政治生涯。因之，他往往在極端快意時，突然感到無上的空虛。因此，他就每隔一段時期，必要假借巡狩的名義，往南方江浙一帶遊山玩水，選色徵歌，盡量的快樂一番後遄返帝都。

乾隆每次南巡，輒稅駕於海寧陳氏「安瀾園」。居停陳元龍，是個年老退休的宰相，他們君臣，本是很相得的。因之，不時隨乾隆出園遊玩，以備諮詢。某一日，偶然走到一處，看到街邊空空地上，約有一二百人，圍著一對中年的男女，嬉嬉哈哈的，看他倆打著鑼鼓唱戲。

「咚咚哐，咚咚哐，咚哐咚哐咚咚哐……」

（女的唱）「思才郎，想才郎，想起了才郎斷人腸，自從他出外三年整，害得奴家守空房！守是守空房……（囔哎哎喲）。」

（男的唱）「我的命薄真正薄，一生一世沒討個好老婆，別人家老婆（囔）繡花又繡朵，我的個老婆單唱鳳陽歌，是雙大腳婆……囔哎哎喲。」

（女的唱）「我的命苦真正苦，一生一世沒嫁個好丈夫，別人家丈夫（囔）做官又做府，我的個丈夫在外跑江湖，一嘴的老雀窩……（囔哎哎喲）。」

乾隆看著，感到相當的興奮，看到人家給錢，他也隨手扔給他一塊銀子，回去就和陳元龍說：

「這玩藝倒還不錯，大概就是這兒的地方戲？」

「不，這是安徽鳳陽人唱的花鼓戲，它是從『高蹺』裡化出來的！」陳元龍說。

「什麼叫『高蹺戲』？又什麼叫『花鼓戲』？」乾隆爺有些莫名其妙。

「高蹺戲，乃是長江流域迎神賽會時用以娛神的地方小戲；因為唱戲的腿上，綁著高架的木蹺，所以稱為高蹺，這『高蹺』，只用一男一女，扮演一些男女相悅的故事，不需要另用樂工，除了『踹蹺』需有一點硬工夫外，餘皆輕而易舉，沒有做不來的。為此就有一些好事的游民，仿照他們的辦法，廢去木蹺，改在平地上演唱，又將所用的鼓上漆些花紋，所以叫『花鼓戲』」陳元龍很爽直的說明了一切。

乾隆又問：「但為什麼單是鳳陽人唱呢？」

「這倒也不一定，不過唱的以鳳陽人為最多，這裡面卻有一個原故。原來當明太祖代元而有天下

時，因為鳳陽是他的發祥之地，兵燹後市井蕭條，人煙寥落，特徙江南的富民十四萬人以實之，並且嚴禁私歸。那些富民，被徙到鳳陽去住，倒也沒有什麼，只是祖先的墳墓都在江南，不能按時祭掃，心裡著實的有些不安，就此思得一法，等到冬季農閒時，扮作唱『花鼓戲』的貧民，行乞南歸以掃墓，冬去春還，為時約三個月，除了往返路費，無需自備外，還可以賺下幾文，這卻非他們始料所及。開始本是少數的移民（即是江南徙來的富民）在明祖的嚴令下，不得已而為之，後來愈推愈廣，漸漸的相習成風，連土著的鳳陽人也都如法泡製，冬季出外唱『花鼓戲』，春季回家種田，有利可圖，誰不要幹一下呢？這就是唱『花鼓戲』的大多為鳳陽人之原因；剛才皇上看見的，不就是鳳陽人嗎？」

乾隆聽了不住的微笑，「原來這玩藝是被朱元璋激出來的。」他於是靈機一動：「本朝入統中原，現已一百餘年可是始終都沒有得到民心，各處不法之徒，往往打著『反清復明』的旗號揭竿造反，可見民心還沒有忘記朱明，我何不把朱元璋這弊政編在『花鼓戲』裡，讓它到處播揚，藉使老百姓人人知道他們漢人皇帝朱元璋所施暴政，不但虐害百姓，並且害及他們的祖先呢」？

他既打定了這個主意，便很迅速的把這齣《鳳陽花鼓》改編起來；他所改編的「戲詞」，就是現在一般藝人所唱的：

「說鳳陽，道鳳陽，鳳陽本是好地方，自從出了朱皇帝，十年倒有九年荒，大戶人家賣田地，小戶人家賣兒郎，奴家沒有兒郎賣，身揹著花鼓走四方，走呀走四方……（呀哎哎喲）。」

諸如此類的詞句，完全是顛倒黑白，信口雌黃，極盡其挑撥離間的能事；但因出自皇帝老兒的手

筆，一般做藝的伶人，除了竭盡技能照本演唱外，誰也不敢說一個不字。

然而乾隆帝在「心理戰術」成功得意之下，並不以此為滿足；特地又編出它的姊妹劇《小放牛》來！

這齣戲裡的牧童名叫朱曲，據說是明太祖的乳名，而那一年青貌美舉止輕佻之村姑，卻是影射馬皇后的。竊揣乾隆的用意，無非側重於詆謗明祖，故不惜想入非非，造出此一故事來，藉以渲染明祖少時的無賴，因而沖淡漢人懷念朱明之情緒。

雖然明祖微時，確曾為農家牧童，但沒有與馬皇后互相調戲之情事，因為馬后係郭子興之義女，一向寄養於郭家，是個足跡不逾閨闥的千金，絕不會有與牧童調戲的怪事。至其後此之嫁與明祖，完全出於郭子興主張，馬后是被動的！

至其「戲詞」的不經，較之《鳳陽花鼓》，有過之而無不及！例如（丑扮之牧童上白）「家無生和意，吃盡斗量金。我，牧童兒朱曲是也。爹娘在世，家大業大，騾馬成群，爹娘去世，萬貫家財，都被我花得精眼毛光，只得與人家牧牛為生。今日天氣晴和，不免將牛兒放在山邊吃草，我有一點開心，有兩個小曲兒，待我唱將起來」：

（唱「柳枝腔」）「出得門來用眼兒覰，那邊廂來了一個女嬌娘，頭上戴的是一枝花，身上穿的是綾羅紗，楊柳的腰兒一沙沙，小小的金蓮半抓抓，心裡想著她，嘴裡念著她，這一場相思病兒要把人害殺。」

（花旦扮村姑內白）「走呀！」（上唱）三月裡來桃花兒開，杏花兒白，石榴花兒紅，又只見芍

藥牡丹一齊開放；來至在荒郊漠澗，見一個牧童，頭戴著草帽，身穿著簑衣，手拿著竹笛，倒騎著牛背，口兒裡唱的都是「蓮花落」。（白）「牧童！」（旦唱）「你過來，我問我，你要吃好酒須上那裡去？」（丑唱）「牧童開言道，叫聲女客人，我這裡用手一指，南指北指，東指西指，前面高坡，有幾戶人家，楊柳樹上，掛著一個招牌，女客你過來，我來告訴你，你要吃好酒，就上杏花村。」……（略）（丑）「聞聽人說，你們杏花村的人都會唱小曲兒；你唱兩個小曲兒我聽，我便送你回去。」（旦）「我要不唱，我不讓你走。」（旦）「我唱便唱，可惜無人幫腔。」（丑）「我與你幫腔！」（旦）「會幫腔你就幫腔，不會幫腔站在一旁，看個紅花熱鬧！就此來者。」

（旦白）「牧童哥！我唱的好是不好？」（丑白）「唱的刮刮叫！」（旦白）「就該送我回去！」（丑白）「送你回去，卻也不難，我有四句詩，你對的上來，送你回去，對不上來，不送你回去。」（旦白）「牧童哥請講！」（丑唱）「天上梭羅什麼人栽？地下的黃河什麼人開？什麼人把守三關口？什麼人出家他沒有回來（嘍咿呀嘿）……」（旦唱）「天上梭羅王母娘娘栽，地下的黃河老龍開，楊六郎把守三關口，韓相子出家他沒有回來（嘍咿呀嘿）……」（丑唱）「那喜鵲最愛穿青又穿白？什麼鳥兒穿的菉豆色？什麼鳥兒穿的十樣景？什麼鳥兒穿青又穿白，烏鴉穿的是菉豆色，金雞穿的是十樣景，老鶴兒穿的是一身梅（嘍咿呀嘿）……」（旦唱）「趙州橋他是什麼人修？玉石的欄杆是什麼人留？什麼人騎驢橋上走？什麼人推車就壓了一條溝（嘍咿呀嘿）……」（旦唱）「趙州橋本是魯班爺爺修，玉石的欄杆是聖人留，

張果老騎驢橋上走，柴王爺推車就壓了一條溝（嗟咿呀嘿）……」（丑唱）「什麼人董家橋打過五虎？什麼人打元鑼賣過香油？什麼人掮刀橋上走？什麼人走馬就觀春秋（嗟咿呀嘿）……」（旦唱）「趙匡胤董家橋打過五虎，鄭子明敲元鑼賣過香油，周倉掮刀橋上走，關二爺走馬就觀春秋（嗟咿呀嘿）……」

前時國聯公司已將《鳳陽花鼓》選作電影題材，交給劇作家丁衣先生，把它原有的劇情，根本推翻，另起爐灶，極盡人世間離合悲歡哀感頑艷之能事。尤其該片選派的主角，為「國聯五鳳」之甄珍與鈕方雨，甄珍為一明艷照人之影星，同是善於表演慧美兼全的藝人，故能博得觀眾們佳評。筆者更希望翰祥先生，能把那齣《小放牛》，同樣的改作電影，同樣由甄珍與鈕方雨來主演，因為那戲裡的牧童與村姑，追逐閃避辯難調詼時，連唱帶做的身段神情，確是活活潑潑，人見人愛的。相信如把它搬上銀幕，其票房是不在《鳳陽花鼓》之下的。

「開口跳」張黑演戲擒巨盜——由綠林好漢而為內廷供奉的傳奇故事

在平劇的「腳色」中，有所謂「開口跳」者，實為「武丑」之代名。其所以有此徽號，就因為他一開口就要跳，一跳就要開口，必須具備巧捷如猿之武工，清脆掛味之嗓子，手眼身伐步，尖團嘔嗖音，一樣樣出人頭地，才能夠勝任愉快。否則依樣畫葫蘆，手忙腳亂，聊復云云，那就不配稱「開口跳」了。

筆者所見到的「開口跳」，不下數十百人，可是合乎理想的，在晚近數十年中，似乎僅有麻德子、王長林、張黑、葉盛章四人。他們同樣的身手靈活，武藝精湛，嗓音清脆而流利，當然是「開口跳」標準的傑才！但麻、王、葉都是梨園世家的子弟，從小就在劇藝上用功，唱得好是應該的。

張黑卻是由綠林豪客半路出家為伶的，他是河北南皮縣半壁店人，與清季出膺疆寄入奏青儀之張香濤（之洞）相國是堂兄弟；可是他們相互間很少往還，原因是「道不同不相為謀」。

他原本是個小有資產底耕讀人家的子弟；可是他既不解耕，又不願讀，經常的游手好閒，不務正業，但在某一時期，他卻隨著某教師學習拳棒，並學得很有成績，普通的土墻，他能一拳打一個窟窿；翻高跳遠，更有特長，有時與人格鬥，一二十個青年小夥子，也不是他的對手。偶然唱幾句「西

皮」「二簧」，也還有「板」有「眼」，不像土包子「羊毛」，原因是他們南皮地方，很多人是「做藝的」，這雖是他後此「下海」的起點，但他的游蕩滋事，致為家人所不容，卻是主因。

在他離開家庭時，並沒有就去唱戲，也不知以何原因，竟與某一山大王攪在一起，做起打家劫舍的事來。不過他盜亦有道，他所打劫的，完全是貪官污吏或大腹賈之家財，一般的良善人家他可不去；而且在打劫時，他一定要留下一個字條兒給失主說：「我準知道你有若干的不義之財，現在我止取去有限的一點，一半是我自用；一半代你救濟窮人，你可不要心疼，尤其不許報官，因為我向來是取財而不傷人的；假使你報了案，弄些狗爪子來找我的麻煩，那我可就要開殺戒了。」

他這人倒是言行一致的，據說在他做那無本生涯時，的確有些窮人得到了他的救濟，而他也的確不曾殺人，但有一次例外，所殺的不是旁人，乃是他們的頭兒。原來是某一天，他們同到某一人家去打劫，自然他是不殺人的！但他們的頭兒，卻不能跟他一樣，首先是把一個拿著棍子出來叱問什麼人的小夥子一刀劈死；接著一個白鬍子老者出來張了一張，他也趕去一刀，劈下半個腦袋來，張黑要攔阻也來不及。當即詰責他道：「你這就不對啦，先頭那個少年人你殺他還有道理；因為他手裡拿著棍子，是要來打咱們的，這個老頭兒，頭髮全都白啦，你殺他幹嘛？」他的話還未說完，他們頭兒就「呸」的一聲，吐了他一臉唾沫，這一來張黑真火透啦，他也不想吐還他唾沫，刷的一刀，就把頭兒的腦袋，劈下大半個來，撒開腿就遠走高飛。

但走到那裡去？他自己也不知道，只是信足狂奔，終於到達了滄州地面，先找一個小客棧住下。

偶然上街去逛逛，遇到一個「做藝的」鄉親，「他鄉遇故知」，彼此都很興奮！當即由那鄉親，拉著

他到家裡去喝酒；暢談之下，才知那鄉親現在「戲班」裏充「武行頭」，混的還真不錯。

「找事兒得碰機會，早遲沒有一定，住在客店裡不大合式，你就住到我這兒來吧。」那鄉親非常豪爽的說。

「那怎麼好意思呢？」張黑照例謙虛了一下。

「那有什麼？咱們不是從小的好朋友嗎？老實說，你住在這兒，於你方便，對我也有益處，你練慣的「單刀」、「双刀」、「齊眉棍」、「三接棍」、「流星鎚」和「九節鞭」什麼的；武戲裡全用的著！你要有空教給我一點，多麼好呢？」

張黑此行之目的，原本是避盜黨的尋仇，有事無事倒無所謂。難得遇到要好的鄉親竭誠招待，那有不願之理？因之他就住在那鄉友家中，隨時教導他一些拳棒。閒時談談笑笑，喝上幾盅，日子過得相當的清閒。每逢那居停要上戲館，他就跟到「後臺」去玩兒，日子一久，人頭兒也混熱啦，眼看那班裡的「開口跳」，武工很不地道，可是他在臺上，也能博得相當的彩聲。他想：「這倒不錯，我何不學著玩呢！」由此隨時注意這個角兒臺上的語言行動（包括武工身段和戲詞等項）；有時記不清楚，回去就請教居停，好在他是一個「武行頭」，對於「武行」「角兒」的一切，他沒有不知道的，尤妙在自己具有良好的武工底子，對這一門儘可以不學，單把「戲詞」和「場子地方」學得了就成。

以此事半功倍，很快的已經學了十幾齣戲。

居停主人認為他的玩藝兒大有可觀；勸他試行「客串」了幾次，每次都能獲致觀眾的熱烈歡迎，

把原有的那位「開口跳」可就比下去了。

有一天散戲之後，他們盟兄弟倆（指居停主人與張黑），得意洋洋的攜手同行，回到家裡，老把兄就迫不及待的向張黑說：「恭喜你老兄弟，你的玩藝兒到了家啦。你雖是個無師自通的『票友』，可是你的玩藝兒，真比人家『科班』出身的還要磁實。就你這三天的『打砲戲』、《三叉口》、《九龍盃》、《十字坡》說，一齣比一齣帥！無論是嘴裡念的，身上做的，『手眼身伐步，尖團嘔嗖音』，一樣樣都有來歷、有尺寸、有真工夫，決不是花拳繡棒信口糊羊。我敢說一般唱『開口跳』的，誰也比不了你。可是你總得到北京去『露』一下才行；好在現在北京紅得發紫的黃月山（就是黃胖，他是黃派武生的鼻祖，與俞菊笙、楊月樓鼎峙稱雄。）老闆，也是我要好的盟兄弟，我把你薦去跟他配戲，管保你一唱就紅，你儘管放心去吧。」

事情就這樣的決定了，張黑到達了北平，經黃月山盡量的一捧，就此大紅特紅！不過他也有他的特長，例如在某些戲裡，他能從簾內一個「箭步」直竄到「臺口」，一連倒翻十幾個「勛斗」，還是不許離窩，接著就做「走邊」的「身段」，輕如猿猱，疾如鷹隼，一點沒有腳步的聲音。「話白」清脆而流利，就是略帶一些兒南皮「怯味」，可是《盜銀壺》一劇，竟似他的專利品，截至現在為止，還沒有任何「武丑」敢動他的。

再說張黑自從由滄州來到北平之後，因為經常與黃胖配戲，會的戲量越發多了。特別拿手的，計有《大名府》的時遷，《銅網陣》的蔣平，《九龍杯》的楊香武，《連環套》的朱光祖，《九劍十八俠》的活閻王等等；每齣戲都有一些獨擅的特技，也別提多麼帥啦。

不過他心靈上經常的有點隱憂，那就是擔心被他殺死的那個盜魁的死黨要來報仇；有一天，他正與黃月山合唱《連環套》，忽然聽到有人在房上叫起好來！黃胖等都未介意，張黑卻感到了相當的不安，他想：「屋頂上怎得有人叫好？這無疑是那個盜魁的餘黨來找麻煩。」想罷走進後臺蓄意是要尋一件兵器準備對敵；瞥眼看到桌上擺著一對鐵彈子（就是鴨蛋大小的鐵球，用手搏弄著練手勁的。）也不知道是誰的？他就順手拿來，飛一般竄上房去。

在房頂上喝彩的是個穿熟羅衫不知誰何的中年男子；他因聽到臺上優美的「唱腔」，看到臺上勇猛的「打武」，本能的叫起好來，可見他必是個好戲成癖的「戲迷」，但他為何不到臺前去欣賞，而要高踞屋頂向下潛窺，那卻是一個謎。

尤其可怪的是，他一見有人上屋，立刻拔足飛奔，並向空連發兩槍，希望能把上房來的人嚇退。

吃過熊心虎膽的張黑，當然不受這威脅，便乘著他轉身逃走時，冷不防的拿那鐵彈丸向他的頭部打去，叭的一聲，正打在後腦杓上，那人就跌了一跤！張黑趕上前去，刷的一腳就把他踹下房去。一時街上的人聲鼎沸，「這個飛天大盜，今天可跑不了啦。」

張黑當被他們弄得糊裡糊塗的莫名其妙；凝神一看，被他踹下去的那個人，正被軍士們使鐵鍊子鎖著，押到囚車上去啦！心想：「這是怎麼回事呢？」當即跳到下面去查問究竟。

「原來幫我們拿強盜的是張老闆，怪道有這樣的好武藝好手段呢。恭喜你張老闆，現有賞銀二千兩，你就跟我到衙門裡去領吧。」一個穿醬色貢緞得勝褂的武官笑吟吟的這樣說。

「您這一說，更把我鬧糊塗啦。」張黑說：「到底這個人是什麼人？那個衙門出賞格要拿他

呢？」

「原來張老闆還不知道，等我來告訴你吧。」那位武官很得意的說：「這小子不是旁人，就是本京有名的江洋大盜周本德！他可也真有能耐，誰都知道，榮中堂（係指榮祿，他是慈禧太后的妹丈；時任東閣大學士，與慶親王奕劻，同為清廷著名的權貴。）的相府裡，有很多的衛兵，又有保鑣護院的教師，防護的非常嚴密。前兒夜裡，他竟敢獨自一人，翻高到相府裡，把老佛爺（指慈禧太后）賜給中堂的珊瑚朝珠和翡翠鐲子搶去；為此中堂大怒！特下手諭給咱們軍門（按即九門提督，是姜桂題或是馬玉崑，我已記不清了。）『限十天人贓並獲，不得違誤。』軍門接到中堂這樣雷厲風行的手諭，那裡還敢怠慢，當即出了二千兩銀子賞格，『不論軍民人等，有能幫本標官兵拿獲該盜的，一律照賞不誤。』你想，一個無名無姓的強盜，一時半間上那兒拿去？可是咱們一推想，這小子神出鬼沒，來去無蹤，恐怕除了周本德沒有旁人；而且他得手之後，早晚總要拿出來換錢使的。因此咱就挑出一班人來，到各典當跟古董店去坐探，這小子真不含糊，他前兒個在本京的案子，今兒就敢把那隻翡翠鐲子拿到廊房頭條（街名）『奇潤齋』（古玩店名）去託他家寄賣，並且先借五百元應用。咱『奇潤齋』的擋手，情知這是那話兒來了，卻也不敢說穿，只當他是生意經上門，假意週旋一番。咱一面收下寄售的手鐲給予收條；一面借給他五百現洋。周本德就大模大樣接過來，起身告辭而出。咱們派去的坐探，也就遠遠的跟在後邊。這時我正帶著一班人，坐在附近一個朋友家候訊，得到這個消息，即刻包圍上去。這小子真有一手，他把大褂兒用手一攜，一個『箭步』就竄上房去，東奔西竄，一直竄到這兒來，把咱們真急死，要不是你張老闆幫忙，把他打下房來，還說不定拿的到拿不到

呢。」

穿著得勝褂兒率兵捕盜的總爺（就是千總，也就是那個武官。）很興奮的說明了一切；張黑聽了，不期地感到充分的懊喪。因為那周本德是個劫富濟貧有名的俠盜，和他當年寄跡綠林時一般無二，又與他往日無仇近日無怨，今天竟以一時的誤會，斷送了他的性命，心裡怎樣過得去呢？但也未便向官方說明，便運用他做戲的技巧，笑吟吟的向總爺說道：「您先等等，讓我到「後臺」去擦把臉換件衣服再來。」說罷竟向戲館裡走去，一進戲場，就見樓上下一千幾百位觀眾，也有站的，也有坐的，他們三三兩兩的交頭接耳，議論紛紜，大有「青草池塘處處蛙」之概。張黑一看就知道這個完全是因他演〈盜鉤〉時，正在做著「走邊」的「身段」；忽然站起身形跑到「後臺」去不再出來引起的糾紛，他就毫不猶豫的跳到臺上，向著觀眾一抱拳，作了一個羅圈揖，大聲說道：「奉告諸位爺們，方才做晚的不辭而去，誤了諸位賞光的好戲，是有一樁緊急的大事，不能不去，這個事諸位也許知道；就是前天夜裡，榮中堂榮爺府上被盜的案子，乃是飛天夜叉周本德做的，榮爺特下手諭給九門提督，限在十天之內務必人贓並獲，不得違誤。為此提督軍門，急忙派了幾位都老爺（都司）總爺（千總）分別帶領一班人急急訪拿；派在廊房頭條一帶地面的是胡總爺，而周本德也正在那兒被胡總爺手下人包圍起來；他就施展飛簷走壁的本領，竄去上房拿瓦片打人，一面打著一面笑，由這間屋跳上那間屋，好像小孩們鬧著玩的，跟在下邊的胡總爺們，誰也上不了房子，只好望他嘆氣。後來他又跳到咱們戲園的房上，被我在臺上一眼看見，所以我才去幫胡總爺拿他，現在人已拿到，我還要跟胡總爺上衙門裡見軍門回話，誤了諸位愛看的好戲，我真抱歉極啦，明天準定由我來請客，請諸位務必賞光，

我除了再陪黃老闆等唱這齣《連環套》外，另加一齣《盜銀壺》給您賠罪，我想諸位爺們總可以饒了我張黑吧？」說著又是一個蘿圈揖，隨即趕進「後臺」去洗臉換衣，然後隨著胡總爺前往提督衙門，領了二千兩賞銀，當即提出四百兩，一半慰勞總爺，一半贈與當事的士兵喫酒，而將其餘的千六百兩捎了回去。這無疑是一筆意外的財氣，然而張黑的幸運尚不止此？離開他幫督標的官兵拿獲大盜周本德不多幾天；竟被好戲成癖的慈禧太后召到宮裡去演戲，所演的是《打瓜園》，扮的是陶三春的父親鐵拐李式的蹺腳陶洪，拐呀拐的走出來，竟把那力舉千釣好勇鬥狠的鄭子明，一踮一勗一個狗咋矢，不但無還手之力，並也無招架之功，只好認輸求饒，他這才把他招做女婿。引得西太后（即慈禧后）哈哈大笑，賞了他一個二十兩的小元寶，由此他便成了「內廷供奉」的名優，經常的得到太后和光緒爺的犒賞，這些都是張黑始料所不及的。後來慈禧與光緒相率賓天，張黑亦已耄老，歌臺舞榭間，已不再見此君踪跡，大概他已應死神之召，跳到另一世界裡去了。

說到《梅妃》口亦香

《梅妃》一劇，誠如焦文紀先生所云：「原是程艷秋當年為對抗梅（蘭芳）排《太真外傳》特製劇本；故事的取材，場子的安排，台辭的典雅，都不失為上乘！後因程變癡肥，與梅妃不似！遂將此大好佳劇置諸高閣。大陸沉淪之初，有提倡老戲，崇敬舊伶之舉，迨利用目的既達之後，不旋踵間，他們就遭遇到不可盡述的虐待和迫害！梅程死去，譚（小培）馬（連良）哀號，此皆事理之常，固不必為妄事投機者悲也。」

關於梅妃的故事，在劉煦與趙瑩的《舊唐書》，歐陽修與宋祁的《新唐書》裡面均無明文；而在陶宗儀的《說郛》，桃源居士的《唐人說薈》裡面，卻又言之鑿鑿！並刊有曹鄴之《梅妃傳》云：

妃姓江氏，莆田人，父仲遜，世為醫，妃年九歲，能誦二南，謂父曰：「我雖女子，期以此為志」！父大奇之，名之曰采蘋。開元中，高力士使閩粵，妃已笄矣！高見其少麗，選歸侍明皇，大見寵幸！長安大內，大明，與慶三宮；東都大內，上陽兩宮，幾及萬人，自得妃視如塵土！宮中亦自以為不及。妃善屬文，自比謝女！淡妝雅服，而姿態明秀，筆不可

描畫！性喜梅，所居欄檻悉植之！上榜之曰「梅亭」！梅開，賦賞至夜分，尚顧戀花下不能

去，上以梅為其所好，戲名之曰「梅妃」！

妃有簫，蘭，梨園，梅花，鳳笛，玻盂，剪刀，綺窗，八賦傳誦一時；是時承平歲久，

海內無事，上於兄弟極友愛，日從燕處，必妃侍側！上嘗命破橙分賜諸王，至漢邸，潛以足

躧妃履，妃即退閣！上命連宣，報言履脫珠綴，綴竟當來！久之，上親往視，妃拽衣迓上，

言胸腹疾作，不果前也。卒不，其恃寵若此。後上與妃鬥茶，顧諸王戲曰：「此梅精也！

賜白玉笛，作驚鴻舞，一座光輝。鬥茶，今又勝我矣」！妃應曰：「草木之戲，誤勝陛下，

若夫調和四海，烹飪鼎鼐，萬乘自有心法，賤妾何能較勝負哉」？上大悅。

會太真楊氏入侍，寵愛見奪，上無疏意，而二人相嫉避道行，上嘗方之皇英，識者謂

廣狹不類！竊笑之。太真忌而智，妃性柔緩亡以勝！竟為楊遷之於上陽宮。後上憶妃，夜遣

小黃門滅燭，密以戲馬召妃至翠華西閣敘舊愛！妃悲不自勝，繼而上失寤，侍御驚報曰：

「貴妃已屆閣前當奈何」？上急披衣，抱妃藏夾幙！太真既至，問梅精何在？上曰：「渠在

東宮」！太真曰：「乞宣至同浴溫泉」！上曰：「此女已放摒，毋並往也」。太真語益堅！

上顧左右不答，太真怒曰：「肴核狼籍，御榻下有婦人履，夜來何人侍陛下寢？歡醉至日

出而不視朝！陛下可出見群臣，妾止此閣以俟駕回」！上愧拽衾復寢曰：「今日有疾，不可視

朝」！太真大怒，遽歸私第。上因覓妃所在！則已為小黃門送歸東宮矣。上怒斬之，遺舄

及翠鈿，命封賜妃！妃謂使者曰：「上何棄我之深乎」！使者曰：「上非棄妃，恐太真之無

情耳」！妃笑曰：「恐憐我觸肥婢怒，詎非棄耶」？以千金壽高力士，欲求詞人效相如作

〈長門賦〉以回上意！而力士方附太真，且畏其勢，報曰：「無人解賦」！妃乃自作〈東樓

賦〉，略云：「玉檻塵生，鳳奩香殄，懶蟬鬢之巧梳，閉縷衣之輕練，苦寂寞於蕙宮，但凝

思乎蘭殿，信漂落之梅花，隔長門而不見，況乃花心颺恨，柳葉含愁，暖風習習，春鳥啾

啾，樓上黃昏兮，聽鳳吹而回首！碧雪日暮兮，對素月而凝眸！溫泉不到，憶拾翠之舊遊！

長門深閉，嗟青鸞之信修！回憶太液清波，水光蕩漾，笙歌燕賞，陪從宸流，奏舞鶯之妙

曲，乘畫鶴之仙舟！君情繾綣，深敘綢繆！誓海山而常在，似日月之無休，奈何忌色庸庸，

妒氣沖沖，奪我分愛幸，斥我乎幽宮！思舊祝之莫得，徒夢想於朦朧！度花朝與月夕，羞懶

對乎春風！欲相如之作賦，奈世才之不工！屢愁吟之未盡，已響動乎疏鐘！空長嘆而掩袂，

躊躇步於樓東」。上閱之泣不能仰！太真奏曰：「江妃庸賤，竟敢以庾詞宣言怨望，請賜

死」！上默默。會嶺表使歸，妃問左右，「何處驛來？非梅使耶」？對曰：「庶邦貢楊妃果

實使也」。妃為之悲咽泣下！上在花萼樓，會夷使至，命封珍珠一斛賜妃！妃辭不受，以

詩付使者曰：「為我進御前也」！其詩曰：「柳葉雙眉久不描，殘妝和淚污紅綃」，長門自

是無梳洗，何必珍珠慰寂寥」？上得詩，悵然如有所失！因命樂府以新聲度之，命名為「一

斛珠」！

後安祿山犯闕，上西幸，太真死於道周！及東歸，尋妃不得，上大悲！謂必兵火後流落他

處；詔有能得之者官三秩，賜錢百萬！久久不知所在，命方士飛神御氣潛經天地以求之，卒亦

觀於上述的一切，可知在唐明皇時，宮廷裡有沒有梅妃其人，確實是一個謎！不過我們知道，世界上的人與事，千奇百怪，無所不有！而歷史的重演，更有無數的事實為之說明；故此所謂梅妃者，不必確有其名，而其身世及遭遇，則在歷代皇室中，已是司空見慣不足為奇！這就是說，梅妃的名義未必真有，梅妃的事跡，則是千真萬確沒有假的！自然傳中記載的一切，未必均與事實一般無二，然而大同小異，有如孿生的兄弟姊妹的容貌，卻是想得到的！還要曉得，戲是以供人娛樂之姿態協助教育感化人群的；它的主旨是彰喜癉惡，教孝教忠；它的功用是表演過去反映現在策勵將來；它所選擇的題材，大多數取自歷史與諸家記載，以及故老相傳之民間故事；即使出於好事文人之杜撰，只要它能刻畫得哀艷頑情景逼真，亦不妨編為戲劇，以備群眾之欣賞！

也就因為是這樣，吾友菰香館主金晦廬（仲蓀），特將曹鄴之〈梅妃傳〉編為平劇，授與善演悲

劇慣造新腔之程四演之！每一演出，無不萬人空巷！它的綱目是：

高力士奉使選佳人　江采蘋入宮邀殊寵

思釵同衾，玄宗肆意，奉命氣餒，漢邸蹴屨。

一怒潛回詭聯鳳烏　三呼不至親幸羊車

梅使希風鞭策怒馬　蘭台罷宴舞作驚鴻

鈿盒訂盟太真入侍　蛾眉見嫉帝子忘情

遣去念奴移恩別院　呼來力士解賊無人

避面潛踪月明林下　傷心握管人倚樓東

變起漁陽腥羶滑夏　情深絮閣鶯燕爭春

賦罷還珠長門梳洗　驚遭捐扇隔院笙歌

胡馬嘶風鏑叢梓闕　溫泉水咽玉瘞梅根

郭令揮戈西京底定　上皇返蹕南內淒涼

念茲在茲人不如故　是耶非耶魂兮歸來

梅妃的單詞是：

（二六板）「手把著瓊杯和玉斗，為承寵命不知羞，諸王蕭靜皆低首，只有那漢邸屢回眸！奉

命賜他三辰酒，石粉銀磚貯數秋。賜他一盞洪梁酒，來從西域美無儔。賜他一盞葡萄酒，賜他一盞生春酒，劍南名產碧如油。賜他一盞洪梁酒，他的舉止漸輕浮！本當面向至尊奏，又怕他兄弟起怨尤！回身且向丹墀走……」

（同上）「下亭來只覺得清香陣陣，我這裡整文洼按節徐行。初則似戲秋千花前弄影，繼則是捉迷藏月下尋聲！耳聽得激繁雷鼓聲漸緊，（轉快板）我不免竦輕軀素襪揚塵。忽騰空好比那鶴翔天，忽俯地好比那鷗掠波心，忽邪行，好比那燕迎風迅，忽側轉好比那鵠落雲橫！渾不似初眠柳臨風乍醒，渾不似舞拓枝偃地成形，轉回身好一似圓珠立定，只膁下貌姑仙花影繽紛。」

（西皮原板）「聽說是那楊妃新承恩寵，怪長時都不見聖駕進宮，終日裡蹙蛾眉私心驚恐，匝月間只盈得夢裡相逢。」

（南梆子）「展望雲箋不由人寸心如剪，想前時侍歡宴何等纏綿！論深情似不應耦絲輕斷，難道說未秋風團扇先捐！也許是戀新歡對奴生厭，或有時尋舊好笑並香肩！只如今經數月翠華不見，悄無言抱珠箔望眼都穿！作此賦怎解得愁腸百轉，待何日訴相思淚落君前。」

（同上）「柳葉雙眉久不描，殘妝和淚污紅綃，長門自是無梳洗，何必珍珠慰寂寥。」

（二簧正板）「別院中起笙歌因風入聽，遞來的笑語聲入耳分明！我只得坐幽亭梅花伴影，看輕烟和初月又屆黃昏！意淒淒聞墜葉空廊自警，他那裡還只管鼓瑟吹笙！對良宵禁不住心傷淚迸，算多情只有那長夜冰衾，本不信水東流君王薄倖，到於今才知道別院恩新。」

（快板）「無端胡虜登金殿，喊殺聲裡火連天，宮嬪傷臥聲淒戰，血濺丹墀紙更鮮，翻身試向梅

林閃，刀光如雪在眼前。」

（倒板接原板）「閃離魂又來到上陽宮外，俯看那一處處破瓦青苔！見上皇已不是當年神采，待現身藉夢境一訴情懷！他蒙塵竟忍心將奴來甩，霎時間六宮內胡馬齊來！走無門慘被那胡兒戕害！可憐我在梅林香骨塵埋！（轉快板）想當年承聖眷情深似海，嘆紅顏猶未老恩寵先衰！雖然是貶東樓君王偏愛，蒲柳姿遭捐棄也是應該！竊自幸無兄弟宮居冢宰，納賄專權自作亂階！又無姊妹蒙恩賣，炊珠饌玉賭樓臺！眼看庶民成草芥，巍然九廟變蒿萊！奸邪誤國難寬貸，試問何人是禍胎？到於今應悟徹骷髏粉黛，願君王加餐飯無病無災！我這裡望宸旒悽惶下拜，倘蒙恩恕妾罪賜檢遺骸。」

我們且不用說程玉霜演此劇時翩若驚鴻宛若游龍之身段，纏綿悱惻哀感頑艷之唱腔！但看吾友仲蓀揭藥的鏤玉雕瓊的綱目，搓酥滴粉之臺詞，亦足以感心動耳，蕩氣迴腸！戲曲感人之深，於此可見。但可惜玉霜發福之後，自恨癡肥如象，不適於扮演「梅妃」！遂將此劇傳授給他與仲蓀創立的北平劇校的某些學生！究竟阿誰獲致程氏之衣鉢，則愚未之前聞！（詢諸出身該校之李金棠，周金福二君，或可得到滿意的答覆。）山左劉貞模女士，係前齊魯大學校長國際公法權威劉世傳先生之掌珠；亦坤票之傑才也。她對程派各劇研究頗苦！可是她輕易不露，人家也不知道，前年才在親友慈惠下，貼演《梅妃》於兒童戲院，由於她一向不聲不響的埋頭苦幹，遂使唱、念、做、表的技巧與程有虎賁中郎之似！一鳴驚人，非倖致也。

聞章遏雲、鈕方雨二女士亦擅此劇，可惜我未經寓目，自不宜於空談。

昨在「國軍文藝活動中心」「陸梅劇展」中，獲見張正芬（飾梅妃）與周正榮（飾唐明皇），李環春（飾郭汾陽），田炳林（飾安祿山），陳復秋（飾楊貴妃），夏玉珊（飾楊忠），吳劍虹（飾高力士），張大鵬（飾陳元禮），楊傳英（飾岐王），馬維勝（飾中王），袁振華（飾漢王），夏維廉（飾寧王）諸藝士合演此劇；其所揭櫫的綱目是：

采蘋入宮　　大排家宴　　侍宴受封

翠華召幸　　梅楊爭寵　　樓東作賦

賜珠還珠　　深宮幽怨　　祿山造反

梅妃殉難　　子儀勤王　　回鑾驚夢

是與金編之梅劇綱目頗有出入，場子穿插及臺詞，亦多有改變之處！特別是：在祿山造反子儀勤王中所增之打武場面；一如文紀所云：「以示邪正之分，忠奸之道，尤具深意」。但平「安史之亂」者，實以子儀，光弼為二大柱石！今只有郭而無李，未免有滄海遺珠之憾！希望「陸光」能於復演時改乏。至其唱詞，則深入顯出，初無佶屈聱牙，平仄倒置，不協音律新缺陷，確是可點可圈！而尤可喜的，即名坤旦張正芬之梅妃，輕盈嬝娜，顧盼生姿，益以風雅多情之做表，宛轉低回之唱腔，頗能畫出梅妃寂處東樓之心境！足見其揣摩功深，絕非臨時「鑽鍋」者所得同日而語！而周正榮之明皇，亦能於唱、念、做、表之中，將這位風流天子既愛環肥又憐燕瘦之矛盾心情和盤托出；確是值得人

談《香妃恨》

在滿清乾隆年間，新疆伊犁地方，有一位艷如桃李凜若冰霜不甘異族欺凌以死保全氣節的偉大女性香妃底史實，是很早就膾炙人口的。

但是不幸，這史實，竟為編劇家們所忽視，久久未經採用，直至二十年前，方始由嗜劇成癖的我，把它編為平劇，播之管絃，命名為《香妃恨》，這確是意外的。

我編此劇的動機，是在老友狄平子先生那裏，看到英國畫家郎世寧畫的一幅香妃戎裝像，——據說他是奉聖旨畫的，因為那時他正在清宮供職——這像端莊而美麗，眉目間含著有英武氣，看了令人不覺的蕭然起敬。

當時戈公振先生正在旁邊，「你不是愛好戲劇的嗎？」公振說：「這位偉大女性可泣可歌的事蹟，極富於戲劇性，如果取作劇材，相信它底價值，是在一般劇本之上的。」

「這我也很知道」我說：「但可惜她底事實，我所知道的實在不夠……」

「這倒不成問題，記得清朝全史什麼的，有著關於香妃的詳細記載，我可以檢出來，給你作參考的。」

「那麼一切拜託，希望你能早一點查來給我。」

「唔，怎麼樣？」平子臉上含著輕鬆的微笑：「你接受了公振的建議，打算把香妃編劇本嗎？」

「我想嘗試一下？」

「那麼我舉兩個手贊成，希望你尅日編竣，搬上舞台，讓老夫先睹為快」。

「我負責供給材料，決不誤事」老戈也很興奮。

由於狄戈二君的鼓勵，我不能不編這本戲了，當將公振所賜的資料攤在寫字檯上，稍稍加以剪裁，藉以適應「場子」的分配，以及演員唱，念，做，打，的技能。

劇情是這樣的！

一個天姿國色的美人，身上還有一種生成的香氣，這在中外歷史上都無前例，但在滿清乾隆時，伊犁回王布那敦的妃子香妃——的確是這樣的。

香妃是哈密人沙丘的女兒，沙丘是個淡於名利的高士，隱居在幽谷中經常的課女栽花，賦詩飲酒，很少與外人交接，只有少數的親友除外。

香妃從小就有父風，雖然也有少數青梅竹馬的小友，但他她們的會見，大多是小友去訪問她，她是很少訪問小友的。

她在讀書與刺繡之餘，喜歡獨自跑到屋後山上去閒眺，這山有很多的梨樹和棗樹，她對那潔白如雪的梨花特感興趣，往往摘下來，放在手上玩弄，間或放些在嘴裡咀嚼，覺得淡淡的別有風味，更有一種引人入勝的清香，她想！「這東西實在不壞，不妨把它當做特種的點心。」

她每天總要到山上去一兩次，去了總要吃一點梨花！棗花開時，她也同樣的摘食！好像這也是她必修的日課！初時並不覺得有怎麼影響，經過一個長時間，她底身上，竟有一種特殊的香氣隱隱的透露出來！究竟起於何時？連她自己也不甚了然，但香氣是女性一致愛好的，何況這香又出自她的本身，豈肯等閒視之。當時心裡一高興，便自取名為天香。

這一傳奇性事實，初時只有她們家裡人知道，後來鄉村鄰舍也知道了，自然誰也沒有負責去替她宣傳，但在豆棚瓜架間，席地聊天，往往要說到它，偶或入城去遇到親友，當然也不例外，由此愈傳愈廣，漸漸的通國皆知。

乾隆是個有名氣的風流天子，聽說回疆有著這樣一個身有異香的絕色美女，並且居處無郎，不期感到無上的興奮，仗著他做皇帝的權威，立即派高天喜為欽使前往伊犁，向布那敦（回王）指名索沙天香做他的——乾隆的妃子。

這時清室名臣紀曉嵐（名昀），因事被謫到烏魯木齊，偶然聽到這事，認為亙古未有的創聞，後來限滿被赦回京，便把這事向乾隆報導出來。

關於這，被派為專使的高天喜，當然不會知道，很高興的前往伊犁，傳達乾隆的旨意。

可是他忘記了紀昀所說的是他——紀昀——謫居烏魯木齊時所知道的沙天香！至他被赦回京，沙天香已因族兄沙明的媒介，做了回王布那敦妃子被封為香妃了！

布那敦認為這是乾隆有意的給他難堪！當即怒髮衝冠，命將高天喜驅逐出境，同時與清廷斷絕關係，不再履行朝貢的義務。

乾隆從來沒受過這樣刺激，一時老羞成怒，立派兆惠、富德、高天喜，率兵三萬，去伐伊犁，不想打了敗仗，三萬人喪失過半，這一來，乾隆真氣極了，於是添兵十萬吩咐兆惠等再去盡力攻打，務要踏平伊犁，斬卻布那敦兄弟，據取香妃回京。

兆惠等得到這樣優勢的兵力，又有回部降將吳忠、苗太、馬如龍願為內應，自然馬到成功，很快的便將伊犁攻破。

這時回王兄弟大和卓木布那敦，小和卓木霍集占，雖然勢窮力紃仍不肯屈膝投降，於是分投鄰近的回部，準備借兵復仇。

但是不幸，布那敦走到巴達克山，就被那裡的酋長吉里哈把他殺了，將頭送到清營去獻功！霍集占亦於同時失蹤！只有布那敦前妃之子哂爾母哂克逃往霍罕（回部名），當被霍罕酋長哈吉收為義子，後來哈吉病故，哂爾母哂克接充酋長，服喪一年，然後起兵為他父叔及繼母報仇，屢戰屢勝，再接再屬，清廷無可如何，只得罷戰言和，賜哂黃金千兩，並對他為回王始得和平了事，然而香妃之墓木拱矣。

原來清兵攻下伊犁時，香妃即已感到即將遭遇的艱險，於是很機警的，選了兩把鋒利的匕首藏在身邊！她底用意是：一、自衛，二、復仇，三、自殺。

兆惠這傢伙，倒是忠於乾隆的，他一佔領伊犁，便到回宮去訪晤香妃，說明他是奉旨要護送她進京的。

香妃當即表示，除了乾隆赦免布那敦不朝之罪，並准他們夫婦團聚外，沒有商量的餘地。

兆惠認為這一點，他根本無能為力，於是多方勸勉，請香妃另提條件。

「那麼你先把吳忠殺了，我就隨你進京」，香妃很乾脆的這樣說。

「這一定照辦」兆惠答應的非常痛快，因為他心目中之降將，恰與貓狗一般，要殺就殺，並無考慮之必要。

然而賣國求榮的吳忠並不知道，他特有內應之功，以為清軍之勝利也就是他的勝利，因之，得意洋洋的走來，意思是要幫兆惠說服香妃，想不到說客還未做成，兆惠就把他殺了，這也是投降者莫大之悲哀。

香妃對這事認為滿意，便履行了進京的諾言，期待已久的乾隆，這一下才獲致了他懷想中之美人，不過他所獲致的是外形不是內心，並連這外形，也只許他欣賞不許撫摩，這真使他感到無限的憂鬱。

為了爭取美人的歡心，他曾採取各種的方式，拋擲無數的金錢，甚至造「回回街」，「望鄉樓」，希望藉以削弱香妃的鄉思！結果，香妃居然以匕首相見，這事確出於乾隆意外，同時又被皇太后聽到，她既擔心乾隆的安全，又對香妃的節烈深為敬佩，於是賜帛讓香妃自盡，藉以保全其貞操，而香妃為國復仇的偉大計劃，亦因以形成畫餅矣。

這就是香妃為國捐軀的史實，也就是本劇命名為《香妃恨》的主因。

編竣看了兩篇，內心感到相當的愉快，但也有點兒擔心，上演時能否博得大眾的歡迎，也許還有問題；這雖繫於劇本之良窳，而藝員們藝術的優劣，也是有關係的。

但就劇本而論，朋友們相互傳觀，沒有不稱許的！而「天蟾」的經理許少卿，「新舞臺」的擋手潘月樵——就是大名鼎鼎的文武老生小連生麒麟童做工就是摹仿他的——更表示著特殊的滿意，很誠懇的要求交給他「排演」這在我並無成見，不過少卿的要求在前，我只好交了給他。

在「天蟾」「抱牙笏的」——就是「後臺」管事——王德全，演技雖不怎麼的高明，分派角兒「排戲」，卻有相當的經驗！他一接到《香妃恨》劇本，立即到我家裡去請示一番，回到「天蟾舞台」便叫「跑宮女的」小尤，給他抄「單片子」即是各個角色唱念的戲詞——「打提綱」——即是全劇「場子」角色分配表——同時把「單片子」分別交給去（飾演）香妃的趙君玉，去（飾演）布那敦的楊瑞亭，去（飾演）霍集占的林樹森，去（飾演）乾隆的李桂芳，去（飾演）紀曉嵐的霍春祥，去（飾演）兆惠的張桂軒，去（飾演）富德的張德俊，去（飾演）高天喜的何金壽，去（飾演）蘭兒——香妃侍婢——的劉玉琴，去（飾演）太后的小寶翠，去（飾演）吳忠的林樹勛等人，陣容確是相當的堅強。

這些角兒們排練既熟，開始演出，居然連賣兩個多月的「滿座」，趙君玉由此大紅，「包銀」竟由八百，陡加到一千四，楊瑞亭等，也得到了相當的優待，這是我始料所不及的。

自然一本新戲，絕對不能永遠的連演下去，可是隔幾天復演一次，依然是「叫座」的，這樣持續到一年以上，少卿是收穫了數字可觀的利潤，只可惜君玉瑞亭，同為×埠某舞臺「挖」去！一時沒有替代的角兒，這齣戲也就沒法唱了。

「跑官女的」小尤，雖是個無足重輕的「班底」，卻例外的還能夠寫幾個字，寫的雖不太好，同

時又有魯魚亥豕的錯誤，但他確有一點鬼聰明，在被派抄「單片子」時，竟偷偷的抄了個副本，這卻使他意外的獲致等於兩年「宮女」的代價。

在君玉等離開上海數月後，著名坤旦張文豔，便從小尤那裏，以一千元的代價，攫取了這個劇本，私下帶到杭州去，唱個富貴不斷頭，這一消息，乃是她的「跟包」，在無意中洩漏的。

距此不久，老牌坤旦金月梅的女兒金少梅，——她是月梅與鄭孝胥同居時生的，為了避免物議故從母姓——又將此劇在北平演出，粵劇坤旦蘇州妹，更把它翻成粵劇，炫耀一時。

抗戰期間，周信芳、王熙春、金素琴等，又在滬港等處，分別演出，但不知他（她）們的底本，是否得自小尤，因為他（她）們的「跟包」們沒有說過。

當他（她）們出演時，我正追隨政府在大後方的重慶供職，故對他們開演的狀況一無所知；根據友人的傳說，始知他們所演，都是掐頭去尾的青魚中段，原來我的本子一共是三十場，除「天蟾」演的是全本外，張文豔等所演，都只有二十場，前九場及未一場根本未見，這是小尤賣關子斷而不予，或是別有原因，我就不知道了。

最近幾年在臺灣獨樹一幟的名坤旦顧正秋，亦曾在偶然的機會下，獲致了這個劇本，她閱讀後，感到特殊的興奮，本擬尅日「排演」，但因本子上錯字太多，有些「詞兒」，竟錯到無從索解，只得暫時擱起。

她並不知道這戲是我的作品，但知我所編的《大觀園》，——賈元春歸省慶元宵，《復辟夢》——恢復共和，《文姬歸漢》，《陳圓圓》，《呂布與貂蟬》等戲，都曾博得社會一致的歡迎。《大觀

園》且為上海各班歷屆年終義演的好戲，為此特將她所得到的以訛傳訛的《香妃恨》劇本，專人送到基隆去，請我代為修正。

正秋一向是以長輩待我的，這事既出於她的請求，我就義不容辭了，不過我對這戲，是早已就淡忘了的，但究因是自己腦汁的產物，一經觸目，立刻就回想到一切的一切，於是破費一週的工夫，把它充分的修正補齊恢復原狀，這與上海「天蟾舞臺」趙君玉等所演的大體上是一樣的。

正秋在這戲裡去（飾演）香妃，她那雍容華貴兒女英雄的「扮相」，不蔓不支恰到好處的「做工」，高平低三音俱備清脆甜潤的「嗓音」，足可與趙四比美，而她的老搭檔張正芬，劉正忠，胡少安，李金堂等，亦各有其專長，與之合作，正如紅花綠葉，相得益彰。因之它們在「永樂」演出，也能連賣一個月滿座，這是事實告訴我們的。

綜計承演此劇的角色，有的已作古人，（如趙君玉、楊瑞亭、張文艷等）有的留在大陸（如麒麟童等），有的生死不明（如金素琴等），現在臺島的，只有顧正秋、張正芬等一班人；但正秋近亦輟演，這齣《香妃恨》，何時才能再見於紅氍毹上，實在很成問題，興念及此，不禁感慨繫之。

管絃聲裏話寒山

「藝近於道」，乃是昔賢昭示我們的。禮、樂、射、御、書、數、號為六藝，但那也只是舉例，更有很多的藝，為我們所未及知而也無法討論的，只好暫時從略，單就我所熟習而且愛好者來談一談，掛一漏萬，那是不用說的。

我近來的寫作，多數與戲有關，本篇也不例外，人們對此也許要認為好事，甚至認為無聊，但那是錯誤的。

因為戲是美的動的綜合的藝術，它既富於表演過去，反映現在，策勵將來的力量，同時又有宣傳感化的性能，它底一切，透過聲色藝，輸入人們腦子裏，不但能起相當的作用，而且印象極深，久久不能磨滅！

在我的朋友中，頗有幾位多才多藝者，寒山樓主鄒偉成便是其中的一個；他是個將級人員，但他底風度，卻是一個學者，他腦子裡充滿著哲理熱情與智慧，隨時隨地不斷的流露出來，他不以文學名，然而家學淵源不同凡響，偶有寫作，亦復辭意奔放，正如鳥雀在天空翱翔，自得其樂，更有兩種特長；即是一，繪畫。二，演劇。──演平劇──讓我來分述於後。

他的繪畫，不局限於一格，花卉，翎毛，蟲魚，人物，山水，可說無所不能，而也無所不精，換句話說，即是他所畫的不管是什麼，都有其獨特的意境，絕不同於流俗，他是以國畫滲入西法，運用精密的素描，配上豐富的情感，投擲到畫面上的，因之一切的形態均極生動，尺度極合比例，資深的老畫家如溥心畬、陳定山對他均極稱許，唐六如的詩說：「閒來寫幅青山賣，不使人間作孽錢」。大可為寒山題照。

他對於劇藝，更有深刻的研究，作風極似余叔岩，但他並不是刻意摹余，而是集合諸家之所長，取精用宏，融而為一的；他的本工是老生，武生戲亦頗擅長，因為喜歡喝兩盅，嗓音有時不免於失潤，但他「字音」的正確，「韻味」的醇厚，「靠把」的穩練，「做表」的生動，都到達了爐火純青的地步，小動作如「水袖」，「髯口」，「甩髮」的運用，靈敏綿密，極見工夫，更有若干「特技」，為他人所沒有的！他嘗說：「戲是美的結晶」——包括「唱」「念」「做」「打」一切的技巧——它不但要有外在的表面美，更要有蘊藏的含蓄美，以待顧曲周郎的發掘，因之一劇，必先了解劇中人的身份個性與環境，才能飾偽如真，控制臺下每一觀眾的情緒，使它底喜怒哀樂完全以表演的情況為轉移，伶界所謂：「裝龍像龍，裝虎像虎」，寒山是把它徹底做到了的。

特別值得一提的，是他對於「音律」的研討！凡與「音律」有關的書籍，例如《廣韻》，《切韻》，《韻略》，《五音法》，《五音集韻》，《韻學驪珠》，《音切指南》，《音學五書》，《音韻日月燈》，《聲律通考》，《樂律全書》，《律呂新書》，《律呂正義》，《律呂新論》，《音韻述微》，《音韻闡微》，《五方元音》，《元音正考》什麼的；他都不惜耗費相當的精神時間與物

力，把它們盡量搜來，加以排比、觀摩、參酌、印證，不斷的追求檢討，對於一字一音，決不肯輕輕放過，因而收穫特殊的果實。反觀某些淺嘗劇學者，偶然拾得一些些皮毛，便像是哥倫布發現新大陸，躊躇滿志，顧盼自雄，其實他所獲致的，等於在海船上看島嶼，觀察所及，止於一個外形的輪廓，對於島的本質與蘊藏，根本一無所知！憑這一點膚淺的戲劇知識，便大膽的談「音韻」，說「尖團」，指鹿為馬，自欺欺人，加以滿口本鄉的土音，根本就不配談論「音韻」，這也未免太荒唐太可笑了。

舉例來說，《賣馬》裡面的「店主東帶過了黃驃馬……」一段，張三唱的是「西皮慢板」，李四唱的也是「西皮慢板」，王五趙六乃至無數唱的同樣是「西皮慢板」，誰也不會把它唱成「二黃原板」或「搖板」，大體上可說是一致的，但你若仔細推求，加以嚴格的分析，則由他們的「咬字」「發音」，抑揚頓挫形成的「腔調」「韻味」，不但涇渭分明，而其距離的遙遠，更令人不能置信，關於這要想尋出確切的證據也並不難，比如手邊有一張譚鑫培的《賣馬》唱片，遇有別一角色貼演此劇時，先把譚片開出來靜聽一番，再去聽那角兒，回來再把譚片復按一下，自能辨別其中的差異，只要你對平劇不是純粹的「外行」的話。

同樣的要想考驗寒山與其他伶票藝術上的優劣，亦可採用此法，把寒山演某戲時之「腔調」「韻味」及「做表」，與另一人的「腔調」「韻味」及「做表」，作一客觀的比較，那麼貂皮狗尾，是不難一望而知的。

寒山嘗說：「關於『做工』及『打武』，誠如『內行』所云，多有賴於『幼工』，──幼年練習

的工夫——我們半路出家的「票友」，「幼工」是沒有的，故對某些動作，嘗感到手生荊棘，力不從心，但要克服這困難，也並非不可能，只要持之以恆！以最堅強的意志，配合最大的努力，一回又一回，復習再複習，這樣不斷的持續下去，只要你不是笨伯，時間與理解力及體力許可的話，沒有不成功的！……」這無疑是他身體力行的經驗之談，雖為「票友」而言，「內行」也不例外。

因之我們可以體驗到，研究劇藝，必須研究到寒山這樣，才能深入淺出，把戲的性能，充分的表現出來，才能發揮戲劇宣傳感化的力量，假使食古不化葫蘆依樣，人云亦云，等於小孩背書，我們就不可能承認它是具有藝術生命的戲劇！我曾贈寒山兩首詩說：

「吾生未睹三王（清初畫家王鑑王時敏王原祁）蹟，醇士（戴鹿床）南沙（蔣廷錫）見一斑，何意蟲身蓬島日，又從畫裡識寒山」。

「是誰隔巷弄箏琶，一曲清歌奠萬譁，刻羽引商誰得似，汪（桂芬）譚（鑫培）而後此名家」。

現在不妨把它作為本文的結論。

（原刊《暢流》第9卷6期）

杜雲紅與醉紅生

醉紅生是我小學時代的同學之一，我們原是同鄉，又同住一條街上，隨時都有接觸的可能，感情的融洽是當然的。

後來他家移居到上海，我家仍居南京，我們才形成了分飛的勞燕。

再後我應魯雲奇兄之選請至滬，擔任他所組設的「中華圖書集成公司」的編輯，（公司在福州路，編輯部在麥家圈）醉紅適在A報館任職，（該報在望平街，與麥家圈僅隔一條橫馬路，否則大可合而為一。）相去不足百步，以此過從之密，遂不亞於當年。

上海是個著名的歐化都市，物質繁榮，甲於全國，但在醉紅心目中，非但不加重視，多少還有一些憎惡的概念！

因之某年的秋季，他竟毫不猶豫的決然捨去，前往古老的北平，當起國務院的職員來，同時並有信寄給我說：

「北平一切的一切，大多與上海成反比例，上海有的是新式建築，此間則有百分之九十九，還是舊式的平房，至物質上之享受，則更不如上海之便利廉美，但有一樁可取，到處都是戲園，並且都有

很好的角兒，票價特別低廉，相當於上海三分之一，這正合了我這戲迷的口味，公餘之暇，它便是我唯一的消遣場所，差不多每天都要去作一次顧曲的周郎……」

我的覆信，除把本身的近況，作了一個概括報導外，並對他有這樣的耳目幸福，表示相當的欣慰。

當我與醉紅魚雁往還之日，也正是杜雲紅扶搖直上之時，她是個兼擅梆子二黃的青衣花旦及老生，搭班於「中和園」，擁有大量的觀眾，聲譽之隆，幾可與老十三旦侯俊山，老元紅郭寶臣，古瑂軒主王瑤卿分庭抗禮，並駕齊驅。講到實際，她在臺上表現的一切，也確有些神似他們的地方，一個年方及笄的女伶，居然有些成就，的確是難能的！

當她唱花旦戲時，儘有若干姚冶的姿態，表現於觀眾眼前，但一「下妝」，便成了艷如桃李、凜若冰霜的女郎，誰也不能干犯！

捧她的人士，數於千計，大半都是有地位有財力的，他們除了排日到「中和」觀戲，盡量的為她喝彩捧場外，並且創立「杜教」（捧角團體的名稱）奉她為教主，以示尊崇！

可是杜雲紅老闆，根本就對它不表同情，她常說：

「他們諸位的捧場，我們是很感激的，不過這種感激，成份非常脆弱，等於電光一閃，很快的就沒有了！因為我們做藝是行業，戲是貨物，我們是賣主，他們是買客，他們買了我們的貨物，滿意就叫聲好，不滿意就叫倒好，我們只有同樣的接受，除了內心一度泛起感激或慚槐的思潮外，根本不容有什麼表示！過此各自東西，彼此毫無關係！所以他們要和我見面，應該在戲園裡，離開戲園，絕無

會晤之必要！現在他們組織的什麼『杜教』？豈不是多餘的？」

由於她有這樣的成見，故當這些爺們屈尊訪問時，她總是勉強的隨著她姐姐小作周旋，隨即起身

走去，讓她姐姐陪客人聊天，人家知道她是生就古怪脾氣，非但不以為忤，並且無條件多方捧她！曾

由某君執筆，填了一闋贈杜雲紅〈滿江紅〉詞，並附以小序說：

坤伶祭酒杜雲紅，年甫髫齡，藝臻妙品，嗓音嘹亮，字正腔圓，有時兼演鬚生，如《探

母》，《斬子》，《江東計》等，亦復情韻兼擅，大足胞吾人耳目之福，白傳所謂「間關鶯

語花底滑，幽咽流泉水下灘」，正可為雲紅題照，蓋彼不必有意於傳神眉嫵，自有一種天然

之生趣流露於外，此其所難能可貴也，緣作〈滿江紅〉詞以贈之，詞曰：「濡跡經年，藉菊

部發抒懷抱，青衣隊幸逢杜若，真成佼佼，奏曲能教香水妒，（小香水係名坤伶），傳神堪

令瑤卿惱，（王瑤卿係當時旦行首腦），嘆芳齡歲律十五週，尚嬌小。羽衣舞，今已邈，金

鏡曲，何從考，笑梨園猶可迷邦懷寶，名借紫雲（姓余係當時青衣祭酒）稱更艷，情鍾紅豆

期還早，願玉人高出教坊中，花長好！」

這闋小詞，在×報上刊出後，立刻引起一般人們的注意，而醉紅生便是其中的一個！因為他到北

平後，雖曾遍赴各戲院觀光，對於角兒之孰優孰劣，姓甚名誰？依然不甚了，看到這闋小詞，方才

知道「中和園」的杜雲紅，是個出類拔萃的坤角，於是連續加以沉靜之考察，發見她唱，念，做，

表，一樣樣適合劇情，無太過不及之弊，而其容顏之美麗完全出自天然，絕不借助於化妝品及衣飾，這在她上妝前，下妝後，都可以看得出來，實在是太可愛了，因之遂有「一生低首拜紅雲」詩句，並署名為「醉紅生」！

他對雲紅之傾慕固然如此，但雲紅的心目中，根本就不知道世界上還有這樣一位「醉紅生」先生！原因是她一登臺，就把全副的精神，完全集中在戲上，對於臺下的觀眾為誰，根本不加注意，向來認識者，尚且視而不見，何況是一面不識之人？

好在醉紅生非常識竅，並不急急的求知於她！他想：「我和她向無瓜葛，又未經過親友的介紹，她不認識我是應該的，可是我見天的到「中和」聽戲為她捧場，她總不能永遠的一無覺察，我只持之以恆，終有受知於她之一日……」

他這樣設想，並沒有錯，約在兩三個月後，雲紅已經注意到他了，常在有意無意間，向他所坐的地方看一兩眼，有時並且看得很認真的！甚至就著戲裡的表情，爾著他嫣然一笑，這更使他感到無上的光榮！然而不幸的事件，已經像定期炸彈，埋在他們身邊了！

某天《國華報》上，突然刊了這樣的一則新聞，標題是：「杜雲紅應聘赴瀋，鮮靈芝提早來平」。內容是：「中和臺柱杜雲紅教主，已應瀋陽×戲園之聘，月『包』三千五百元，打破坤伶歷來之記錄，惟是事前極端的秘密，雖教中人亦無知之者，該伶已於今晨隨妹首途，預料白山黑水面，將有一番驚人之盛況！至『中和』方面，已於杜伶辭班時，預託至友赴天津邀鮮靈芝，該伶已於昨日提前來平，即日將演其拿手好《遺翠花》，『嘗鮮團』（係捧鮮之團體名）員聞之，無不喜形於色

云。」

這新聞射入杜教諸人尊目中，自必引起他們相當的不安，然而不安最甚者，卻是我們的醉紅先生，他把那張《國華報》，緊緊的捏在手中，好像抓著他的生命線，再也不肯放鬆，同時好像跟誰打商議似的自言自語：「這可怎麼好呢？這可怎麼好呢？」

他這一天，連國務院也沒去，只在他所賃的那間房子裡走來走去，嘴裡嘰嘰咕咕，也不知說些什麼？只聽到他最後說：「我一定就這麼辦，誰也攔不住我！」

距此不多幾天，他已自動的辭卻國務院裡的職務，另外找到某要人的介紹書，前去奉天，投奔××上將軍了！

自然，他的動機完全是為跟尋玉人的蹤跡！讓我且把這位玉人的身世，摘要的報導如左。

杜小姐的本名叫麗貞，雲紅是她的藝名，她出生於河間吳橋縣，她的父親，是個忠於職業的糧食商人，杜家糧食店，在吳橋是有名的！

她的弟兄姊妹共有六人，結果只有她與她大姊存在，其餘的均為死神召往另一世界！

而尤不幸的，即是她生才六歲，就喪失了慈愛的父親！她母親痛失所天，不久即從良人於地下。

她姊姊比她大十四歲，這時已經結婚，並且生過一個孩子。

姊夫就是店裡的總賬，招贅在她家的！

她父親留給她們的動產和不動產，為數約值萬金，無疑是中人之產，老人家如尚存在，她是絕對

不會學戲的！

但因家政全權，落在她姊姊手裡，遂由姊姊作主，把她學了這一行。

由於他是天生的麗質，腦筋又極靈敏，任何戲一學就會，會了永遠不忘，十二歲正式登臺，一唱而紅，成了一個凸出的雛齡坤旦，比十三旦之成名，還早一年！

這時她的姐姐，已是三個孩子的母親，但她絕不為孩子們所牽引，毅然千里辭家，守在妹妹一起，盡她做長姐的監護責任！對於雲紅的飲食起居，乃至搭班唱戲，一切的一切，無不竭盡心力。妥為處理，在名義上她們是姐妹，實際則等於繼母，或者竟稱為領家，也許更合式些！

當她與醉紅生目授魂與時，任何人都未介意，她的阿姐則早已洞若觀火，預作防微之計了！奉天×園的邀請雲紅，已不止一兩次了，儘管出著優厚的「包銀」，終因距京甚遠，遭到乃姐的謙辭！及至此次來邀，恰值雲紅與醉紅發生好感，她姐姐為了預防弱妹為醉紅所惑，特地變更故態，立刻接了園方的「包銀」，為了對外要嚴守秘密，連臨別的紀念戲都沒有唱，就匆匆的走了！

就在，臨行的前夕，雲紅特地向她的姐姐，提出一個嚴重的抗議！

「我說大姐！您這是怎麼啦？您接人家的『包銀』，連言語都不言語，這回的戲，是您唱是我唱啊？要是您唱，根本沒有我的什麼事，我也用不著去！要是我唱，那就該叫來人跟我『談公事』！我大小是個角兒，是個人，並不是哈叭狗，不能夠由著人家隨便的牽來牽去……」

她這番話，說的比鋼刀還要鋒利，真叫她姐姐的臉上掛不住，不過這事的確是她的錯誤，只好盡量的容忍，同時裝出笑臉來，帶著抱歉語氣說：

「這個的確是我不是，不過我也就為他們出足了『包銀』，當時心裏一高興，也來不及跟你說，

就把它接下來了，好妹妹，你還不能夠原諒你姐姐嗎？」

「我要不原諒您，咱姐兒倆，打這兒就得分開，誰也不用管誰！無奈咱是親姐妹，我又是您從小兒帶大了的，我可不能忘記了您的好處！再說接了人家的『包銀』再退回去，這是咱們梨園行最犯忌的！我也不忍心叫您受這個罪！只好委屈我自己，跟您到奉天去露一下！可是止此一回，下不為例，我還要聲明一點！往後家裡的事，您可以酌量處理，我的『包銀』，也完全歸您保管，可是我要錢用時，您就得照數給我，不能說什麼旁的！搭班的事，一定要徵求我的同意，不能由您一個人做主，要不然咱們就散，另外沒有什麼說的！」

她姐姐原意也只希望她離開北平，其他無所不可，以此很順利的到達了瀋陽。

登臺後，不但座無隙地，並常有晚來的人，不得其門而入！

而尤可喜的，即是得到某將軍垂青！第一天就點她一齣《梵王宮》，賞了一千袁頭，次日並在寓邸裡為她們姐妹洗塵！

她的姐姐興奮得笑口常開，她卻認為無聊的酬應，根本不感興趣，然而她的快意事也就來了！

某一天她正唱《富春樓》，忽然發現醉紅生在「池子」裡看戲，她這時的興奮，比劇中人周翠屏見到陳魁，還要加強許多。

照例做到「恩縫搭縛」時，先要向四下張望一下，她就乘此時機向醉紅做了一個無言的暗示！醉紅也給她一個會心的微笑。

戲完了，人像潮水一樣的湧，醉紅生當然亦在其中。

「大爺，您好，您是幾時上這兒來的，咱們老板老是想跟您談談，您有空嗎？」

一個穿藍夾袍黑坎肩的矮胖子笑吟吟的迎著醉紅這樣說，醉紅根本就不知道他是誰，可也知道他是雲紅的「跟包」，因為雲紅唱戲時，老是他遞小茶壺！

「好吧」，醉紅說：「我這就跟你去。」

「跟包」很熟練的，叫來一輛「膠皮」（即人力車），請醉紅坐了，自己隨在後面，一會見已經到了！

於是雲紅與醉紅，作了一次正式的談話，並談得非常融洽，彷彿多年的親友一般！

她的姐姐只在房門口走了幾次，但都沒有進去，因為她自來瀋時，受了雲紅那一番責難，已經知道這個小妹妹人大心大，不再是從前那樣好說話了！

當時醉紅曾做了一首感遇詩說：「結佩無端遺杜若，褰裳幾度歷芳洲，薄言采采思盈掬，寄語迢迢怨蹇修，一息自憐依草木，十年誰更辨薰蕕？他時獨立風吹汝，零落寒香泣素秋！」後兩句說的非常淒惻，連他自己也不知道是怎樣想起來的，說一句迷信話，也許是詩讖吧？

當它們倆心心相印時，某將軍正在做著沉酣的春夢，他以為雲紅之來瀋陽，等於送到口邊的鮮果，只要他一張口，即可大快朵頤，不想消息傳來，雲紅的方寸靈臺，竟為某一慘綠少年所佔領，不期感到充分的不安！於是賄通雲紅的長姐，責成她說服雲紅！

雲紅是個聰明而又爽直的強項女郎，當她姐姐試作說辭時，她就很坦白的說：「姐姐，我告訴你，某將軍人有人才，錢有錢財，功名富貴，事事俱全，承他的情抬舉我，打算討我回去，這原是我

求之不得的，只可惜遲了一步，我的身心，已經交給了另一個人，這個您也知道，可不是我造謠言冤人，請您告訴他，恕我不能從命！因為咱們也是好好人家的兒女，不能做那樣朝三暮四的下賤婦人，老實說，假使老爺子老娘不死，我就不會唱戲，這不是實話嗎？不瞞您說，我把身體交給那人後，已經拿定了一個主意，就是再給您唱一年戲，報答您撫養之恩，唱完了，我就嫁他，如果有人想利用勢力金錢來壓迫我，我就要跟他玩命，說不定誰弄死誰！不信您上屋裏去瞧，手槍、小刀、和毒藥，我都預備好了！我別的本領沒有，拚命總還可以……」

她的姐姐也知道她是有戀勁的，只好把這番話改得宛轉些，告知某將軍，準備著挨一頓罵。

這位將軍是有城府的，當時只微微的笑著說：「那就暫時不談，等她自己回心轉意吧！」他嘴裏是這樣說，心裏卻另有打算，他想：「這個小妞兒，所以不肯嫁我，無非是戀著那個小白臉兒，那個小白臉是上將軍新委的一個上校參謀，我只叫他們頭兒楊鄰葛把他調到錦州去，讓他們天各一方，連面都見不著，看她還貪戀什麼？」

距此不多幾天，醉紅生就奉到了調遷的命令，特地走去和雲紅商議，他準備辭職回去！

「這可不行！」雲紅說：「自古道軍令如山！根本不由你自己作主，你要跟他鬧翻了，他只隨便加你個罪名，你就承擔不起，我勸你還是先去一躺，慢慢的再想旁的法子，反正我杜雲紅，生是你家人，死是你家鬼，絕對的不會改嫁，你放心吧！」

醉紅認為她的話非常正確，只得打消辭意，暫時割愛，遄赴錦州，瀕行又做了一首詩說：

滿天風雪賦行之，惻惻驪歌繫所思，

遊子飄零終薄倖，美人遲暮話相知，

青衫漬淚痕多少，翠袖臨風影欲離，

各有天涯搖落恨，相看無語問歸期！

雲紅雖沒有詩，但她內心的傷感，也許比醉紅還要沉重許多，因之醉紅走後，她就抑鬱成病！為了實踐續唱一年的心願，特地自諱其病，照舊登臺，終於躺下了就起不來，她姐姐這才知道她們的相當沉重，即日代她辭班，準備回平進「協和醫院」，路過錦州時，恰值醉紅到車上送客，發現她們姐妹也在車中，心裏感到無限的驚惶，這時雲紅已經沒有說話的氣力，只好把眼睛望著醉紅，由她姐姐，代作一個簡單的說明！

醉紅聽了，不由的淚如雨下，車掌們儘管叫著：「車子就要開了，送客的快下車呀！」醉紅根本沒有聽到，幸有一個同去的朋友，把他拖下車去。

接著鳴的一聲，火車開了出去，而醉紅生的心靈，也就隨著車輪，瞬息千里，根本不知其所屆，

從此如醉如癡，忽忽然不知日影之沒！

當由同袍們替他請了病假，送到療養院裏去，調養了一個多月，方始復原！不過他的愛人杜雲紅，已在北平「協和醫院」中一瞑不視，和他永隔人天了！

就在這時，他忽遠自遼東，寄給我一封信說：

「親愛的老同學，你我在這世界中，恐怕沒有會晤之機了，我至愛的雲紅妹，已經先我而逝，我在這世界中，更無一點生人之樂趣，行將披髮入山，藉著拜佛奉經，結束我這殘餘的生命，自顧行年三十，一事無成，既未揚名顯親，以副高堂之望，而對於國家，更無毫末貢獻，虛生斯世，亦復何為？區區姓名，願隨邈躬以俱隱，幸吾兄代為祕之，惟僕與雲紅妹相愛之痛史，吾兄知之特詳，願藉椽如之筆，一為披露其真相，雲妹有知，必將含笑於地下！附〈悼紅吟〉十章，為我最後識情之作，即認為絕筆，亦無不可，幸吾友留為永念，勿輕棄之！原詩如左：

羌誰怨笛月中吹，孤館沉沉夜漏遲，
往事思量無可語，挑燈含淚寫哀詞。

伊涼一曲鬱幽情，猶記年時惻惻聲，
遲暮忽來知己感，隔花傳語問生平。

細雨黃昏剝啄門，天涯淪落感溫存，
十年長揖人間世，杠受紅顏一拜恩。

微語花間夕露多，霑衣其奈夜行何，

瘦仙為採長生藥，神女親調九轉丹，

謝絕人間煙火食，可憐辛苦勸加餐。

讀了醉紅生的〈悼紅吟〉，我曾不斷的灑下同情之淚，相信閱者諸君，一定也有同樣的激動！但這完全是因事實的本身，哀感頑艷所致，與我這枝拙筆，根本無關，這是我必須附帶說明的。

閒話《劈》《紡》與《戲迷》

近來愛好平劇的人們，似乎有一共同的傾向，即是對坤旦們演的《大劈棺》，《紡棉花》，《戲迷家庭》，特感興趣！關於這三齣戲之來歷，我不妨略談一談。

《大劈棺》，即《蝴蝶夢》，亦名《莊子戲妻》，原本是「秦腔」戲，約在四十年前，老牌花旦郭蝶仙，在偶然的機會下，試著把它改成了「二黃」，卻意外的得到人們的嘉許，於是一般的花旦，競起效之，這就是平劇戲班演《大劈棺》之來源。

這戲裡，主要之劇中人，就是戰國時代的哲學家莊子和他的夫人；按說是一齣歷史劇，但它的劇情，卻與史冊之記載頗有出入。

原來莊子名周，乃是楚國蒙縣一個達觀的學者，他曾做過一個短時期的漆園吏，旋即辭官歸去，從事著述，作品多是富於哲理的寓言，據說：

「他嘗在夢中化為蝴蝶，一覺睡醒，依然是一個人，究竟是他變蝴蝶，或是蝴蝶變他，他自己也不知道！」

相信他心目中之人生，是與昆蟲草木相等的！後來他夫人死了，他的朋友惠施去弔喪，竟發見他

坐在客堂裡，鼓盆而歌，怡然自得，惠子感到相當的不快，他卻行所無事的解釋道：

「我死妻必嫁，妻死我何悲？」

同時在他的大著〈南華〉、〈秋水〉等篇裡，也有不少類似的詞句，這也足見莊生胸襟之曠達！然而編劇的先生見不及此，僅僅惑於化蝶的寓言，以為莊子是個得道的仙人，他既能化蝶，必然能化其他的東西，那麼以人化人，當更不成問題！

由於這一錯誤的推測，遂將劇情演繹為莊子娶了一位年貌美的夫人，心裡感到無上安慰，但對她的貞操，不能深信，有心要考驗她，特地裝做從外面訪友跟來，不斷的搖頭嘆氣，夫人驚問其故，他故意的加重語氣說：

「人情太可怕了，親愛如夫婦，也是靠不住的，剛才我在路上，看見一個年青的婦人，竟在那裡搧墳！」

「搧墳！」

「搧墳？」莊夫人有些莫名其妙，「墳裡有什麼要搧的呢？」

「我也是這樣想呀」，莊子說：「據說墳裡是她的丈夫，他臨死時曾經向她說，『我死之後，你自然是要嫁的，這我並不反對，但在我墳上的土未乾時，希望你不要就嫁！』她當時是應允的，現在她要提早改嫁的時期，所以她要把墳土搧乾！……假使我現在死了，你也要搧乾墳土改嫁嘛？」莊子很頑皮的這樣問。

「怎麼你竟把這種混賬女人來比我呢？」莊夫人有些憤憤不平，「現在我們誰先死還不知道，假使你死在前，我一定追隨地下，還有誰來搧墳？」

「你說的對，假使你死在前，我也要這樣做！」

於是兩口子對天立誓，誓不食言，然而莊先生還不放心！

距此不久的一天，莊先生忽然患病，而且病得相當的沉重，不多幾日，即已與世長辭，莊夫人驟失所天，悲哀是必然的。

某日早晨，莊夫人正在哭奠，忽有一位輕裘肥馬的翩翩公子，一路問訊而來，自稱為楚王孫，是莊先生私淑的弟子，聽說師尊已死，深恨來遲一步，不得親承訓誨，於是拜奠盡禮，並願暫留於此，守孝一月，以誌哀思，莊夫人認為這是天賜的意外良緣，逕自屈尊略分，誘致他與她結婚！沒想到就在結婚的前夕，楚王孫突然病發，輾轉呼號，勢頗危殆，莊夫人急忙問故，據說：「這個是他獨有的怪病，只有人腦汁可以治療，否則有死而已！」

「活人的腦汁是沒有的，但不知死人腦汁能不能用！」莊夫人想了一下這樣問。

「過去吃的，也是死人的腦汁，但要死了未滿一月的才行！」楚王孫呻吟著說。

「這個容易，我就給你弄去！」莊夫人很有把握的說了，即刻走去尋出一柄斧頭來，趕到莊子坟上，掘墓劈棺，準備挖出莊子腦汁來救楚王孫。沒想到棺木劈開，已死的莊子先生忽然活了，並且質問她，「你把我的棺材劈開來做什麼呢？」

這真意外，莊夫人感到無上的驚惶慚怍，也不知該怎麼辦，只好拋去斧頭，糊裡糊塗的奔回家去，偶然向客戶一望，呻吟病榻的楚王孫，早已不知去向，這又給她心靈上一個重大打擊，想想沒法，只好懸梁自縊，結束了她的一生！

依照上述的劇情演出，無疑的生動有致，我們若從正面去觀察，可說它是寓莊於諧警惕末俗的趣劇，反之，若從側面去衡量，也可說是誨淫誨盜的。

因之當秦腔班元元紅、十三旦等，扮演此劇時，即曾受到官方的禁止，及至民初，郭蝶仙把它改為平劇，復受警廳之嚴厲處罰，致郭伶憤而輟演，雖然他這是暫時的，不是永久的，但這齣戲，他已不再唱了！

又誰知道冷淡了三十年後，卻被童芷苓、言慧珠等，竟把它唱得紅的發紫，並且成了一般的坤旦，必不可少的戲，這可是郭蝶仙初意所不料的。

「紡！紡！紡棉花，紡了這邦紡那邦，紡過棉花沒有事，帶著孩子回娘家。」這是四十年前，平津一帶的平民社會，特別是女性的，最愛哼哼的《紡棉花》戲詞。

這齣《紡棉花》，乃是過去名伶小馬五的傑作，也是他自己編的，他一向都在北平天橋戲欄裡獻技，因為他那不登大雅之堂的頑藝，城內的大戲館，根本就不要它！某一時期，城內A街B戲園，因為經濟上起了變化，好角兒紛紛「辭班」，營業一落千丈，幾於門可羅雀，幾個當事人急不暇擇，只好勉強湊點錢，去請小馬五幫忙，同時並將票價，減到最低的限度，以廣招徠！

為此販夫走卒引車賣漿者流，竟像潮水一般的湧去觀劇，小馬五福至心靈，認為這些爺們，都是愛好低級趣味的，為了投其所好，特地別出心裁，編出這齣戲來，它的劇情是：一個辛苦謀生的男人，在外經商，丟下一個年青小媳婦，帶著一個很小的小孩守在家裡，月夕花晨，未免感到空虛與寂寞，在某種的情況下，漸漸做出招蜂惹蝶的事來，為了避免物議，白天總在家裡，以紡棉花為消遣，口裡

隨便哼著「大鼓」，「小曲」，「墜子」，「蹦蹦」什麼的，有一天正在哼著，她丈夫剛剛回來，聽見自己的太太唱小曲兒，不期感到相當的興奮，便小立在門首，聽了好一會兒，本待舉手敲門，忽然想到他自己離家已久，不知道太太在家，有無越軌的行動？就拿一錠銀子，從牆外扔了進去，看太太收是不收！

「喲！這是誰扔進來的？」他太太問：「敢情是張三哥吧？李四哥吧？」

「什麼張三李四？你倒是有多少男朋友呀？」

「我當是誰？原來是孩子的爸爸，我這就給你開門。」於是夫妻相見，吵鬧一番。

這情節確是簡單而又平凡的某種社會之一角，但也有不少逗人笑樂的地方，因之，他一唱就唱紅啦，不過這所謂紅，是指低級趣味之觀眾多，對他表示歡迎，而其他的人士則在例外！

可是我這話得說回來，小馬五的劇藝雖屬粗俗，卻也下過苦功，如果刪去粗俗的部份，也未嘗沒有一觀之價值，例如在這戲裡唱「大鼓」學劉寶全，「梅花調」學何質臣，雖不全像，卻也有個八成！同時唱「梨花片」，滿口都是山東的怯味，唱「墜子」全是河南的土音，關於這一切，後來學他演《紡棉花》的，差不多都辦不到，而把此劇生命特別延長的童芷苓、言慧珠等亦復如此，然而她們號召之魔力，直欲駕小五而上之，因為歡迎她們的觀眾，已不限於平民社會了。

《戲迷家庭》，可算是《戲迷傳》之延長，它是坤伶怪物言慧珠所創造的，劇情漫無標準，反正以戲迷為出發點，隨著角兒的意志，東扯西拉，既無編就的唱白，亦無固定的場子，乾脆說唱到那裡

是那裡，連她自己也說不出究竟是怎麼回事！這種青菜豆腐、線兒粉、番茄、冬瓜、馬鈴薯，亂湊起來的「雜和菜」，當然說不上有何美味，然而「臭豬自有爛鼻子聞」，以此它也照樣的能夠「叫座」！某些坤旦竟把它作「打泡戲」！足見晚近的顧曲周郎，大多數是有嗜痂之癖的。

（原刊《暢流》第 17 卷 9 期）

春江盲啞兩奇伶

戲是一種綜合的藝術，其表現於舞臺上，透過人們的視聽器官，投入人們腦海的技巧，計有唱，做，念，打，四個部門。

當藝員們表演時，五官四肢及喉舌是並用的，如果身攖殘疾，特別是盲或啞，便無疑的喪失了戲劇生命。然而海上名伶中，竟有一個瞎子和一個啞吧，這可不能不認為奇跡。

瞎子雙處字克庭，原本是不瞎的，他是一個好戲成癖的旗籍小官，每逢名角特別是孫菊仙登臺時，他是不論寒暑，不避風雨，一定要到場的。因為他那一副實大聲宏的甜潤嗓音，恰與孫菊仙如出一轍，故他對「孫調」特感興趣，每值老孫演唱，他必凝神細聽，默識於心，小至一字一音，亦不肯輕輕放過，回到家裡，便仿照孫的唱法，復習復習再復習，廢寢忘餐，在所不計，究竟摹仿到什麼份兒，非但局外人無法斷定，連他自己也不甚了然。

但據某一戲迷說：「克庭的唱，大可與孫菊仙畫等號，如果拿他的唱片，標上老孫的大名，相信是沒有人能聽出它是假的！而且老孫的唱雖極佳，做工實無足觀，他那隨便的『臺步』『身段』，就跟人們在家裏一樣，克庭就不肯這樣胡來，往往為了學一個『身段』，甚至『整冠』『投袖』『理髯

口』的小動作，費去十天半月的工夫，所以他的做工雖沒有什麼特點，可也沒有一點兒『羊氣』！」

這位戲迷的批評，不久是證實了。

有一天，在偶然的機會下，克庭居然拜老孫為師，盡量的學起「孫派」戲來，由於他是天生的戲材，加以人為的努力，當然是百尺竿頭，更進一步，雖不說超過乃師，但謂之差不多，也就不會引起人們反響了。

克庭是個小小的京官，前面已說過了，但他並不甘為五斗米折腰，同時他又感到人生與演劇，並沒有多大差別，於是毅然決然的拋卻烏紗，專門在舞臺裏討生活。

但可惜在進行的過程中，沒有老孫那樣的順利，當年老孫「下海」，一唱而紅，竟與汪桂芬、譚鑫培，同被人們尊之為老生三傑，他——雙克庭——因晚出十餘年，雖亦博得社會盛大的歡迎，究未能享有同等的尊號，「包銀」數字，亦較汪、譚、孫不如遠甚，真是有幸有不幸的。

雙處本名叫雙盛，所謂處者，乃是「票友」登臺通用之代名，正與菊仙過去叫孫處，龔雲甫叫龔處，德珺如叫德處一樣，不過人家只用一個短暫的時期，到了正式「下海」，便不再用，他卻一直沿用著，沒有改過，原因是：專制時代的社會，都有一種固執的成見，以為唱戲是下等行業，凡非伶人而亦能戲者，偶然玩票則可，實行唱戲則不可，因之雙克庭雖已「下海」「仍保持著票友」的恣態，雙處本名叫雙盛，所謂處者，乃是「票友」登臺通用之代名，藉以避免親友的非議，然而紙是包不住火的，在他「下海」還不到半年，早已人言嘖嘖，鬧得滿城風雨。他想：「好吧，你們怕我唱戲，連累你門高貴的清名，我就離開你們這些高貴的人吧。」

主意打定，刻日率眷南下，經常在滬漢一帶獻技，永永不再北返，這稱耿介的個性，確是值得欽

佩，然而對他做藝的前途卻是很不利的。

原來清末民初，「京朝派的角兒，特為各地人們所重視，舞臺主者，為了滿足顧客的願望，每隔一個不算太短的時期，必要邀請一兩個京角，以資號召，這種京角，大都藝術精湛，其所具備的條件，率在水平線上，確比狂喊亂跳，以「灑狗血」為能，欺騙顧客的「外江派」要高明些；自然「外江派」中「亦有長於劇藝不『灑狗血』的，但可惜為數極少，又不幸派非京朝，當然就被人們等閒視之了。

且所謂「京朝派」者，大都聲價自高，輕易不肯南來，來了也只肯唱一個短時期即又北返，因為留給人們一個「為時所限，未盡其長」的概念，這也是「京朝派」特別「跑紅」的一個原因。

雙處老板之為「京朝派」是無疑的，但因離平太久，又不善自抬聲價，經常搭在一個班子裏唱戲，無形中已經成為「班底」的一員，任他的劇藝如何優越，大量「包銀」及「四管」——管接、管送、管吃、管住——他是享受不到的。

幸而雙老板豁達性成，絕不以此為意，每日登場，總是聚精會神「滿宮滿調」的從事演唱，充分滿足顧客的願望，因之，他雖受屈於梨園，顧客對他，總是表好感的。

也許是雙老板賣力太過吧，在某一年的秋天，他竟生起熱病來，病後瞳仁反背，成了一個「睜眼瞎」，誰不認為雙克庭完蛋了呢？

誰知他只稍為休息了幾天，依然粉墨登場！一般的顧曲周郎，都為他充分憂慮，以為瞎子絕對不宜於演戲，而其實是多餘的，原來他盲於目而不盲於心！在某一齣戲裏，某處該「念」，某處該

「唱」，某處是何「身段」，某處作何「表情」，他都成竹在胸，一樣樣依序做到，絕不借重於雙

目，人們如非對他那雙失明的眸子注意觀察，是決意識不到他是瞎子的。

至於唱戲的啞吧，那就是大名鼎鼎的「捽打花臉」王益芳，揆諸實際，他是止做不唱的，而我竟

云云者，因為一般社會的慣例，對於所有的劇人，統稱為「唱戲的！」我既不能因益芳一人，對這由

來已久的稱謂，普遍的加以修正；就只有從眾依舊之一法，這是我要附帶聲明的。

按說啞吧就不能唱戲，然而王益芳卻是例外，因為他是「武行」前輩王大喜之子，同時也是天生

的伶材，在他很幼小時，他的母親就擔心他是啞子，不能繼承乃父的衣鉢登台獻技，可是他父親不以

為然。

「兒童的開始說話，本是早遲不一的，孩子才這麼大，你又怎能斷定他是啞吧呢？」

這話自然也有相當的理由，不過事實證明，王益芳確是啞子！當他行年到五六歲時，非但不能說

話，並且不斷的指手劃腳，顯出啞吧跡象來，他父親這才感到失望與悲哀。

可是王益芳並不知道，他因生長於唱戲人家，經常接觸，差不多全是劇人，戲院又是每日必到的

處所，戲當然看得多了，儘管沒有人教他扮演，而他又是能看不能聽尤其不能說話的；但對劇人在舞

臺上的「臺步」，「身段」，「眼神」，「表情運用」，「髮絡」，「髯口」，「水袖」的小動作，

跨馬，乘車，駕船的姿態，特別是武行們的「交手」，「對壘」，「刀槍把子」，「折跟頭」，「拿

大鼎」，「走搶背」，「劈排叉」，「甩踝子」，「甩葉子」，「抽虎跳」，「槓腰」，「甩腰」，

「下腰」，「扳朝天橙」，「前橋」，「後橋」，「轉攸攸」，「臺提」，「臺漫」，「走小翻」，

「甩小翻」，「串小翻」，「烏龍繞柱」，「鯉魚拈斤」，「蝎子扒」什麼的；心靈上感到特殊的興趣，由於好奇心與摹仿性的導引，他就把這一切，盡量的默識於心，回到家裏，便把院子當舞臺，一樣樣試演出來，事屬兒戲，當然做得不怎麼正確，但大體上，也還有個譜兒！他父親偶然看到，不由的大喜欲狂，認為他有演劇的天才，不學戲是可惜的，可是他──大喜──又想到，「任何角色，在戲裡都要唱念，只有「武二花」唱念極少，而對益芳的體質個性也很相宜，那麼就讓他學「武二花」有什麼不可以呢？」

這辦法決定之後，他就把「武二花」在各戲裏扮演的角色，例如《大興梁山》的關勝，《花蝴蝶》的鄧車，《戰宛城》的典韋，《白水灘》的青面虎，《嘉興府》的鮑自安等，所有的「場子」，「做派」，打的「套子」，勾的「臉譜」一切，盡量的傳授給他。

這在大喜老板，無疑是嘗試性質，不料他這天生聾啞的令郎殘而不廢，任何難演的戲，同樣的一學就會，會了永遠不忘。

大喜老板在得意之餘，進一步為他──益芳──設計，叫他上演時，把有唱念的「場子」，乾脆「掃」去，──例如演《白水灘》「掃」公堂一場，演《嘉興府》「掃」法場一場，──以免麻煩，其有不能「掃」者，就煩「架子花」一為捉刀！兩人勾著同樣的「臉譜」，穿著同樣的「行頭」，使著同樣的武器，座客是不容易分別尹伊的，到了「開打」的「場子」，例由啞老板親自登場，在這樣「場子」裏，間或也有一兩句「話白」，──例如「來將通名」，「放馬過來」什麼的──他就動著嘴唇，做出說話的模樣，自然聲音是沒有的，好在「摔打花臉」，側重「打武」，唱念的有無，並沒

有多大關係，況且他的聲啞，人所盡知，故對他的用嘴唇虛張聲勢非但不加非議，並給予莫大之同情，盡量的鼓掌喝彩為他「捧場」，而我們的啞老板，也確有些出色驚人的武技為他人所沒有的，例如演《收關勝》能在五張檯子上用「臺提」倒撲下來，演《白水灘》能夠一連甩上十幾個「踝子」，都是一般的「捧打花臉」辦不到的！這還不值得顧曲周郎，為之一捧嗎？

國劇的「場面」

「場面」是樂器樂工混合的名稱，演劇之需要「場面」，恰與人生之需要空氣、陽光與衣食一樣，它是永遠不能分開的。

「場面」有文有武，「武場」以「鼓」（這是「小鼓」亦名「單皮」就是古時的「羯鼓」，因為「打鼓老」兼司點「板」故又混稱為「板鼓」，其實「板」，為另一樂器它與「鼓」是各有其用的）為主腦，「小鑼」「大鑼」次之。

「文場」以「琴」（胡琴）為主腦，「月琴」「三絃」次之，「琴師」照例兼司「笛子」與「小鉢」（亦名水鈸），操「月琴」的兼司「大鉢」，操「三絃」的兼司武戲的「堂鼓」（就是大鼓），「月琴」「三絃」又共帶「鎖吶」「海笛」，全場以六個人為定額，近來有些舞台，專用一人掌「大鉢」，但這是仿「梆子班」辦法，「皮黃班」過去是沒有的。

晚近有些角兒更自動的加用些「二胡」「揷鐘」（就是星兒）等樂器，這在調和音浪上是很有幫助的，不過全場六人的規定，今後將不再適用了。

「場面」以「鼓老」為總司令，不但全體樂工，須聽他的指揮，便是「角兒」的唱做一切，如有

錯誤，他也有權來加以糾正，據老嫗長孫十三爺幼山說：「從前『三慶』的『鼓老』是程章甫（長庚之子），兼唱老生武生的楊月樓，劇藝極佳，但因過於賣力，有時不免犯野，章甫往往要拿鼓箭子觸他一下。……」

「鼓老」所坐的地方叫「九龍口」，那是神聖不可侵犯的，因之唐明皇說：「羯鼓為眾樂領袖」，可見「鼓老」之尊嚴，在唐時早已就奠定了，然而現在的「鼓老」「琴師」，多已成為角兒專用的僱員，當「鼓老」的還能指正「角兒」的錯嗎？

可是我們知道，當一個「鼓老」並不是簡單輕易的事，他要熟知各戲的情節，更要了解主要「角兒」的心性及其技能，方能得心應手，息息相通，所開的「點子」，既要快慢適宜，又要簡潔大方，不落小家氣派，手腕必須靈活，鼓聲必須清脆，能令聽眾一個個心曠神怡，同時助長劇人的精神，特別是對於武生，武淨，武旦，武丑，要使他們的一舉一動完全合「傢伙點！」說得明白些，即是要引導他們的動作，處處與鑼鼓聲相呼應，好像他們的肢體，就是鑼鼓的槌子，這樣演者既感到精神百倍，觀者亦眉飛色舞，愉快異常，但某些人對於武戲的鑼鼓，認為喧聒震耳，亟宜廢除，這也不能怪他，因為他對戲的組織上，知道的是太少了。

大抵聲音總以調和為原則，有了男性的咽嗚咤叱，就有女性的燕語鶯聲，正如天空有清風明月，必有雨雪雷霆，才能調節氣候，分別四時。地面有高山大河，又有小橋流水，一以啟發壯士的雄心，一以適合詩人的欣賞。就政治說，有文事必有武備，這是至聖先師孔夫子早已就說過的。因之舞台上既有「文場」的管絃咿啞，就不能沒有「武場」的鑼鼓喧天，唐詩「醉和金甲舞，雷鼓動山川」，

就是一個很好的說明。而且號稱陽春白雪的「文班」（就是崑班），雖慣用「得登得登……」於底

底……」的雅樂伴唱，但對大鑼大鼓，也並沒有廢除，何況是皮黃呢。

向例在未「開戲」前，先由「文武場」聯合「打通」！（俗稱打鬧臺）「打通」的鑼鼓共須三

次，頭兩次照例要打「七棒」，它底「點子」，是由「高腔班」傳下來的。第三次加吹「鎖吶」，名

曰「吹臺」，行話叫「按哨子」，吹的是〈柳搖金〉，〈將軍令〉，和〈哪吒令〉（秦腔班吹一枝

花），過去「文場」教徒弟練習手指，總是教他用「鎖吶」吹這幾個「曲牌」，可是現在「文場」

裡，能夠吹全這些「牌子」的已不多了。

又新年的鑼鼓，講究打「大十番」，所謂十番，是指所用的十種樂器，即是一「簫」，二「管」，

三「笛」，四「三絃」，五「提琴」，六「雲鑼」（即九音鑼），七「湯鑼」（就是大鑼），八「木

魚」，九「檀板」，十「堂鼓」（樂器店的招牌上所謂十番響器也就是指這幾樣說的）打出來的「點

子」，有〈花信風〉，〈雙鴛鴦〉，〈風擺荷葉〉，〈雨打梧桐〉等名目，據說這是我國最早的音樂，

也是最能悅耳怡情的。記得某年我到北平去探望兄嫂及諸姪，被留在那邊度歲，很幸運的聽到這樣古

雅的音樂，回到南方，便不再有這樣的耳福，因為南方的新年鑼鼓，樂器既沒有那麼多，打的也只有

「七字鑼」一類簡單的「點子」，聽了根本就不感興趣。據老琴師孫佐臣說：「大十番的奏法現已失

傳，不但一般的人們不大知道，連『場面』的從業員，知道的恐怕也不多了。」這話也許是真實的。

關於「打通」的來源是這樣的！過去戲是皇家御用品，老百姓是無權享受的，儘管各處都有三兩

個江湖戲班，但並沒有固定的開演地點，靜待鄉村農閑時，大家湊一點錢，以酬神的名義，約他們去

唱幾天，所用的臺，總是在空地上臨時搭蓋的草臺，因之這種戲班又叫做「草臺班」！那時既無「海報」（就是戲報條），更無報紙可登廣告，每逢演戲，要使大眾週知，只有利用鑼鼓響聲之一法，這與過去賣糖的敲鑼，用意是一樣的，相沿既久，蔚為風氣，遂使城市的舞臺，截至現在為止，開戲前依然還要「打通」。

「鼓老」在「場面」中，雖有指揮群眾的威權，可是他的姓名，也和其他的樂人一樣沒有無聞，因為「海報」及報紙上所登的廣告，照例只有戲名及演者姓名，「鼓老」「琴師」等人並不在內！我所耳熟能詳的打鼓高手，計有老顧，程章甫，李五，郝六，何九，（非唱黑頭的何桂山）李大，劉順，沈寶鈞，唐春明，鮑桂山，王景福，侯長山等；他們都能打幾百齣戲，「角兒」對戲有不明白的地方，往往要請教他們，現在當「鼓老」的，恐怕沒有這樣通品吧。

胡琴對戲的關係，其重要性，並不亞於「單皮」，凡操琴者，除「指音」出於天賦無法強同外，大抵「弓法」要靈活而有規律，要剛健而不粗俗，沒有一點斧鑿的跡象！「花點」是取悅聽眾藉以博彩的技巧，只可在「角兒」得彩之後偶一為之，決不能繼續賣弄，以致喧賓奪主，貽笑大方！過去胡琴名手王曉韶，樊三，賈三，李四，韓明，梅雨田，孫佐臣，琴票聖手陳彥衡，陳道安，及現存的徐蘭元，趙硯奎，王少卿，楊寶忠，單則圃，琴票劉源圻，郭筠峰，郭仲逸，李蓋誠等；都能確守這種無形的規律，可是有些「琴師」，不管「角兒」有沒有得彩，先把自己所有的「花點」，盡量的施展出來，甚至把大鼓調加在「過門」裡以飽座客，這也未免太無聊太可笑了。

大抵「弓法」出於天賦無法強同外，特別要能夠「隨腔」「墊字」，與演員的「嗓音」「氣口」相吻合，沒有一點斧鑿的跡象！

據我所知，王少卿與徐蘭元同是胡琴名手，同為梅蘭芳操琴，但因蘭元是他的姻長，他便自動的改操二胡，後來與乃弟幼卿（唱青衣很有名的）合作，方才專操胡琴，他所拉的「花點」，特別的新奇動聽，受人歡迎，可見他並不多用，人們要想聽他的「花點」，先得給幼卿喝幾聲彩，少卿才肯把它使出來，一飽聽眾的耳福，有人問他為什麼要這樣做？他說：「我跟他雖是弟兄，但在臺上，究竟他是『角兒』，我是『隨手』，在他沒有彩時，我又怎能搶先要彩呢」？我不知一般亂拉「花點」的琴師，聽了這話，心裡作何感想。

特別值得一提的，就是過去的「文場」，都講究能「吹」，能「拉」，能「彈」，（即是要能吹簫、笛，拉胡琴、二胡，彈三弦、月琴），若有一樣不會，那就叫「半邊人」，誰也看他不起。反觀現在的「文場」怎麼樣呢？大抵為「琴師」者，其技止於操琴（胡琴），對琴以外的樂品，根本就是不能動，假使戲裡有一段「小吹打」，那就非得請「笛師」幫忙不可。更有一些專門幫角的「琴師」，他們非但不能動別動樂器，連著本工的胡琴，也只能配合某一「角兒」的唱，假使換一個人，他就對付不了，大概也真似唐詩的「古調雖自愛，今人多不彈」吧。

最後我還要提出一點，胡琴雖居「文場」的重要地位，但必配合清脆的月琴，幽雅的三弦，才能收疏密有致剛柔相濟之效。鑼鼓響器對「單皮」，亦有同等的幫助，特別是在武戲中，它們力能加強大將的威嚴，千軍萬馬的聲勢，這頑藝怎麼可以廢除呢。

關於傀儡的一切

關於傀儡的一切，相信是任何人都很願意知道的，請讓我這一知半解的識途老馬，來寫一篇抽象的報導。

傀儡就是本製的偶人，它是僅有軀殼沒有靈魂的！但在某種情況下可以做戲。

自然我們知道，木頭究竟是木頭，它根本就不會動，其所以動，是有一個利用它騙錢的人，站在幕後牽著它去動而已。

這種利用木偶騙錢者，差不多百分之百都是游手好閒的市井無賴，任他冒用著人的名義，但與真正的人一對比，他就顯得卑卑不足道了。

木偶就木偶吧，為什麼又要叫傀儡呢？這卻有著下列的原因。

原來古時殯葬的儀式，有著一個彈性的規定，死者雖是平民，也准用朝衣朝冠，三寸之棺，五寸之槨，出殯時，靈柩前面，並且許用兩個木製的「魁壘之士」，（即是壯士，也就是帝王貴官出外時用以侍衛的武士，因為死者不能以生者侍衛，故以木偶代之）以壯觀瞻，正如隋書所云：「加等飾終，抑推令典。」

人們對語言文字，總是喜歡刪繁就簡的，於是「魁壘之士」「遂一簡而為「魁壘子」，再簡而為「魁壘」，又因「魁壘」的本身不起作用，定要有人在旁邊推動，才能有所作為，於是把它身上原有的斗士一併去掉，同時代以人旁，這就是「傀儡」二字的來源，這種「傀儡」是專備出殯用的。

至以「傀儡」演劇，則始於周穆王時之偃師！他因要博穆王的歡心，特地獨出心裁，造出一些眉目清秀顧盼生姿的「傀儡」登場歌舞，這無疑的，歌要由偃師代勞，舞也是要偃師持其柄而舞之的；（按那時所唱的歌，乃是「黃竹子歌」，也就是後世所稱的「吳歈」，歌詞是「江邊黃竹子，堪我女兒箱，女兒去不返，遺我淚盈眶。」李玉溪的「瑤池阿母綺窗開，黃竹歌聲動地哀，八駿日行三萬里，穆王何事不歸來」詩句，就是一個很好的說明。）但觀光者從遠處觀察，就像「傀儡」在歌舞一般，這也足見偃師之聰慧。

然而馬屁拍到腳上去了，因為「傀儡」的動作太像真了，常穆王帶著他的后妃光降時，那「傀儡」的一隻桃花眼，竟不斷的向著王妃的面部瞟來瞟去，因之激起穆王的反感，認為偃師這樣的做法，不但侮辱妃嬪，並也干犯王室的尊嚴，於是喝教侍衛的武士，把他囚禁起來，玉溪生的「不須看盡魚龍戲，終遣君王怒偃師」詩句，就是指著這件事說的。

這位老伶工，絞盡腦汁，造出這種頑藝，結果是把他自己送進天牢，自然非他初想所及料，然而後世唱「傀儡戲」的，必將以他為鼻祖，則已不成問題，這卻是他大可用以解嘲的。

後來六出奇計的陳平，居然利用這頑藝，解了漢高祖平城之阨，（根據《樂府雜錄》的記載，「漢高祖在平城為冒頓所圍，其城之一面，即冒頓妻閼氏，兵強於三面，壘中絕食，陳平閼氏妬忌，

即造木偶人，運機關舞於陣間，閼氏慮其下城，冒頓將納為姬妾，遂退軍！……」木偶人——「傀儡」，能起這樣偉大的作用，的確是意外的，但也只此一次，之後它便成了民間的娛樂工具，所以唐玄宗〈傀儡吟〉說：「刻木牽絲作老翁，雞皮鶴髮與真同，須臾弄罷寂無事，還似人生一夢中」。

這玩藝由殷周間流傳到現代，已經有了二千餘年的歷史，在這二千年中，當然有過很多的演變，然而書本上既付闕如，我們也無從查考，據我的觀察，它有大小兩種，小的長不盈尺，流行於大江南北，俗名叫「木人戲」！因為搏弄時需要用繩索牽引，故又叫「提線戲」！根據明皇刻木牽絲的詩句，可知古時也是用線來牽弄它的，不過沒有「提線戲」這一名稱罷了。

山東老鄉們，多以唱「傀儡戲」為副業，他們利用農閒的時間，購置一副木人，用細蔴線把它們懸在附有雛形戲台的藍布蓬上，挑到任何一處的街上靠著人家的牆壁把它撐開；自己躲在裏面，一方牽線驅傀儡演戲，一方代它歌唱，（他們唱的多是侉侉調山東梆）看的人常會哈哈大笑，丟給他幾個錢的。

另有一種「傀儡戲」，流行於珠江流域，製法已有相當的改進，它們是用鉛絲牽著木人的頭部腰部與手足，外加幾根較細的鉛絲控制木人的眼睛唇舌，在布蓬裏耍的，唱是「廣調」「桂調」，聽去倒也有板有眼，只是嘎嘎嘎呵呵呵的，很不容易辨別它唱的詞句；自然他們粵桂人是知道的。

更有一種製法簡單的「指頭傀儡」，也是他們，粵桂人玩的，這種「傀儡」，止須把木頭雕成一個人頭，配上一個上行的座子，這座子直的部分是頸項，橫的部分算肩膀，你只給它披上一件古式的衣服，袖口上綴上假手，配上一個布蓬，便什麼都完備了。

但是有一利便有一弊，製造它們的方法雖極簡單，選用的投巧卻是很繁難的！原因是搏弄時要把食指放在「傀儡」頭頸的後方，拇指插在它的左邊袖管裏，中指無名指插在它的右旁袖管裏，這樣才能夠操縱自如，使整個的「傀儡」，隨著人的活動而活動，例如要它點頭，你只把食指推它一下就是！若要它左右搖擺，那麼你用拇指中指夾著它的頭頸，同時拇指帶控制它的左手，中指無名指小指控制它的右手，這樣一上一下，一開一闔，任什麼舉手投足，左顧右盼，一點沒有問題，不過動作的時間相當長久，手腕（人的手腕）懸在空中，那就非有充分的氣力不可，這是要預先練習好的！至於歌喉要清脆，並要忽男忽女，有高有低，如果同時用兩個「傀儡」，那就需要左右手各執其一，按著各該「傀儡」所扮的身份分別搏弄，絕對不能有一點錯兒，你想這玩藝容易不容易呢？

大的一種叫「托偶」，北人則稱為「托吼」，因為它是要托著吼著做的，又因同光年間性耽逸樂的西太后，（就是同治的母親慈禧太后）時常把它召到宮裏去搬演，因之人們又稱它「大台宮戲」，其實還不是耍木人的。

不過這種木人相當的長大，等於一個六七歲小孩，開演時需要一間大屋，圍以高與人齊的布幕，人在內幕，很熟練的托著它，做出週旋揖讓口角鬥爭種種狀態來，同時代它歌唱，（也有另外僱別人唱的，過去伴唱，只用一把胡琴，從西太后「傳差」後，方才擴大組織，改用六人一組的「場面」，而唱的人也把生旦淨末丑分開，一人止唱一角，以免顧此失彼，攪雜不清。）大體和「平劇」不差什麼，不過彼用真人，此是「傀儡」，價值是不同的。

這種「傀儡」活動的區域，原止平津一帶，民國初元，張作霖應召入關，才把它帶到關外去的。

過去有人從美國的芝加哥回來，據說：那裡也有「傀儡戲」，並有一個專用的戲臺，建築在最有名的「瑞典大酒店」旁邊，設備相當的精美，上演的方式，和中國的「傀儡」，不過中國的「傀儡」，一貫是由人控制，音樂歌唱，也都由人在幕內替代，芝加哥就不同了，他們那裡的劇人樂隊，完全都是「傀儡」，控制「傀儡」的，是電機而不是人！可是控制電機就非人莫屬，而充舞臺總監，佈景，服裝，燈光管理者，也不例外；他們「傀儡」的形狀，概以歐美劇人為標準，歌曲音樂，都是歐美的，至樂歌的替代品，則是收音機唱片，不需要直接用人！這也是與中國不同的。

有人說，芝加哥的「木人戲」，是向中國傳過去的，也有人說，是他們自己發明，中國摹仿他的，我想這事既無證明的文件，大可置之不論，是雞生蛋或是蛋生雞，尚有待於專家之考證，那又何必嚕嚕不休呢？

我認為他這話對，但有一點要知道，美自開國到現在，還不足二百年，而我國之有木偶，則遠在公元以前，關於木偶之發明，我在前而美在後，確是無疑義的。

根據過去山東社會的傳說：唱「傀儡戲」的陳三，是個兼擅雕刻木人的，他因居傍山林，易於獲致應用的木料，便在空閒時間，不斷的從事雕刻，日積月累，愈雕愈多，他所居住的幾間草房，竟變成了木人的世界。

他的太太感到相當的厭煩，很自然的提出抗議來，「木人兒只要夠用也就行了，你這樣拼命的做，不是白費木料嗎？」

他頭也不抬，依然雕刻著說：「這不會的，木人兒越多越好，俺可以挑好的用多掙錢；用舊了當

柴火燒，怎麼會白費呢？」

他的太太對他的解釋很為滿意，因為「傀儡」是用堅實的栗木雕的，這種栗木燒起來，不但火旺，而且持久，任你烹調到多少時間，它是不會熄的。

也正因為是這樣，竟招致了意外的厄難，結束了他一家人的生命。

是一個月黑雲橫的晚間，他的太太習慣的用舊木偶人燒飯，飯燒好了，木偶的火頭尚旺，太太很隨便的拿柴灰把它蓋上，隨即捧肴饌去闔家同享，飯後息燈就寢，這都是照例的。

但是不幸，不知道什麼時候，起了一陣大風，把那灰下的木人給吹燃了，同時又從灶裡掉下來，竟把堆在旁邊的柴草木人通統引著，火是朝上冒的，於是低矮的草房，恰成了它底尾閭，在很快的一瞬間，全部都燒著了，他們一家人正在夢中，當然不會知道，及至驚醒，草房已經倒塌，把他們給壓住了，結果，一家大小，化為灰燼，事後經鄉隣們一打掃，便什麼也沒有了！」這無疑是唱「傀儡戲」的，意想不到的悲哀。

一齣慘絕人寰的悲劇 《魚藻宮》

時不論古今，地無分中外，每一個顧萬趾之人，在生活的過程中，決不能遺世獨立、離群索居，故人與人相互間，隨時隨地，均有接觸之可能。由於彼此之接觸頻繁，遂不免有利害之衝突，恩怨之存在；更以恩怨之耿耿於懷，思所以報，那是很自然的。

不過是事實告訴我們，關於恩的方面，知恩報恩者固然很多，而事過境遷忘恩負義者亦復不少。至於怨的方面，那就大不同了，除了少數因為特殊的關係（類於對方勢強，或本身力弱）只得置不與較外，大多數但有可趁之機，沒有不報復的。至其報復之手段，無異是予對方以打擊損害，最大限度，亦不過毀其生命，如是而已。若於毀其生命時，預先摧殘其肢體官能，同時飲以啞藥，迫使受盡種種特殊之痛苦而不能言，終於殺之以取快，則當以漢高帝之呂后為第一人。事實是這樣的：

呂后名雉，係單父人呂公的女兒，她與漢高帝劉邦（字季子，沛縣人）是一對貧賤夫妻。早期的劉邦只是一個小小的泗上亭長，俸入甚薄，呂后食貧茹苦，安之若素，並給他生了一個兒子，名叫劉盈，（按即後此之惠帝），他們一家三口，一向都是融融洩洩的。

後來高帝被舉為沛公，起兵抗秦，由於秦政之暴虐民不聊生，遂使高皇帝義旗所指，民眾爭往從

之，漸漸形成一支強大的軍隊。於是奉義帝詔，率師伐秦入咸陽，與父老「約法三章」，民眾表示無上的歡迎。接著高帝又大破項羽於垓下，遂即帝位，以妻呂雉為皇后，子盈為太子，同時並納戚夫人（就是戚姬）為妃。

戚氏是一個慧美而擅歌舞的少女，高帝於多年戎馬之餘，獲此佳麗，愛寵是必然的。為此特覓巧匠，建一輝煌高敞之「養德宮」以居之；又因宮在「魚藻池」上（池在長安縣北，時為禁苑池沼，池中有山，宮即建於山上。）遂更名為「魚藻宮」。在這期間，高帝除了早朝聽政外，整天的都在「魚藻宮」中，和戚姬泡在一起，呂后所居之正宮，他就很少去了。過了不久，戚誕生一子，高帝命名為如意，並即封他為趙王，鍾愛之情，更是在太子劉盈之上。

之後，高帝往淮南討平英布，振旅還都，欲廢盈而立如意為太子以悅戚姬，周昌與叔孫通力諫之，高帝怒不可遏，竟親自動手把周昌打了一頓。呂后聞訊大驚，急忙叫她老弟建成侯呂釋之，代向留侯張子房（良）求計。留侯教他設法去請「商山四皓」（按即當時隱居於商山，屢徵不起之東園公、綺里公、夏黃公、角里先生四高士）來，陪同太子謁帝，以示人心之歸附劉盈。高帝亦不欲顯違民意，遂中止其易儲之計劃。回到「魚藻宮」後，便勉強的命如意出京就封。

過了不久，高皇帝龍馭賓天，惠帝劉盈繼立，呂后即以太皇太后之身份，派人把戚姬抓去，加以「蠱惑先帝，謀害嗣君」之罪狀，打入冷宮；去其耳目手足，號為「人彘」，鎖禁於「魚藻宮」之廁中。同時命趙王（如意）入京待罪，意欲毀彼母子之生命。惠帝與周昌極力勸諫，呂后置若罔聞，終於毒殺如意，而斬戚姬之首。惠帝感到無限的悲哀，鬱鬱成疾而歿，周昌亦以此掛冠隱去。整個故事

的經過就是如此。

我以為呂后基於妒恨之一念，於高皇帝賓天後，採取如此毒辣之手段處置戚姬母子，確有些不近人情；但一考其癥結之所在，則戚夫人本身，亦應分擔相當之責任。原因是她入宮後，即獲致了高帝的寵愛，衣食住行遊樂之物質享受，無一不遠優於其他嬪妃，白香山〈長恨歌〉裏說的「承歡侍宴無閒暇，春從春遊夜專夜，後宮佳麗三千人，三千寵愛在一身」，大可為她當時處境的寫照，可知當時對她妒恨的，並不止呂后一人，大概所有的妃嬪都不例外。而她本人尚不以為滿足，更進一步要為她所生的趙王如意爭作儲君，這事自然深深地傷了呂后的心。可見呂后對她的殘忍報復，她自己也有責任。

余友陳墨香亦同此見，故他為荀留香（慧生）所編之《魚藻宮》一劇，特地將戚姬恃寵而驕，開罪於呂后諸人之事實，盡量的編入戚姬唱詞之中，以紀其實。如所唱之〈西皮元板〉云：「身入宮庭十數秋，朝朝暮暮樂無憂，六宮粉黛無顏色，萬國衣冠拜冕旒。」雖只二十八字，已將戚姬之寵冠六宮，目空一切之驕態，充分的披露出來。

又如〈二六板〉云：「為立儲君結仇恨，他人本是虎狼心，你父皇主意拏不定，要廢劉盈又怕諫爭，文武群臣多議論，商山四皓下了山林，我兒的儲位成畫餅，可憐我母子兩離分。千言萬語說不盡，從今步步要留神。」更將戚姬為如意求為太子，由於四皓之擁護劉盈，以致功敗垂成，如意且以此被遣就封，一切過程，和盤托出，可謂刻畫無遺。

其次如〈快板〉云：「入宮見嫉無好醜，何況彼此有深仇，跪在塵埃忙叩首，無言可辯只哀

求。」這是描寫戚姬被拘時心境，並非閒筆。

復次如〈搖板〉云：「奴本是定陶縣名門巨姓，遭不幸幼年間喪了雙親，你若問他人事奴不詳盡，但問到戚姬事奴卻知情，她不是民間的庸脂俗粉，實相告奴就戚氏夫人。呂太后她與我因妬成恨，可憐我無過失犯了罪名！穿囚衣戴鐵鍊冷宮拘禁，眼睜睜這性命難以保存。」〈快板〉云：「周昌正直無偏向。呂太后她不饒我好狠心腸，充其量粉頸加兵頭離項，她她她手提著血淋淋的人頭還帶脂粉香！拼微軀血似桃花樣，蠑首蛾眉任被摧殘！可憐我子死身又喪，不怨旁人我就怨先皇。」

這幾段唱詞，是把她——戚姬與呂后歷年結怨之過程，解釋得更明顯了。從知呂后此舉，完全是為發洩其累積達十餘年之久之仇恨，戚姬之死，是有其必然性的。但將她梟首之前，先行挖眼、割耳、斷手、削足，造成「人彘」之慘狀，然後飲以啞藥置之廁中，使她受盡人世間不堪之苦，終於置之死地，這種慘無人道之野蠻作風，確是史無前例。足見怨毒之於人，是不能以常情衡量的。

聰明之荀二，對於這當然是了解的，故於扮演戚姬時，前半齣作風，完全是獨擅寵恩目中無人之驕態；後半則極力表現其白雲蒼狗炎涼易位之悲哀，唱腔亦隨之淒淒切切，有如巫峽猿啼，加以若干細膩之內心表演，處處扣人心弦，這一齣歷史悲劇，是的確被他唱活了。

舉例來說，如唱「不怨旁人我就怨先皇」句之音調，極哀怨淒涼之致，同時微側其首，拱手當胸，表示其忘了過去之驕恣招冤，但恨高帝不從其易儲之請，致有今日之禍，的確有傳神阿堵之妙。

寶島中號稱荀派之伶票頗不乏人，荀劇如《紅娘》、《元宵謎》、《釵頭鳳》等，均曾一再演

之，而能演《魚藻宮》者殊不多見，且演出時之「場子」「穿插」多有異同，尤其可怪的是沒有「準詞」，也不知道他們是怎麼搞的。爰將荀郎表演之概況摘述於上，以備演者之參考。

此是歌臺君子花——為女藝士徐蓮芝塑像

花有出污泥而不染者，其名曰蓮，亦即先正之所謂「君子花」也！故周茂叔（敦頤）先生的〈愛蓮說〉云：「菊，花之隱逸者也！牡丹，花之富貴者也！蓮，花之君子者也！出污泥而不染，濯清漣而不妖，亭亭淨植，可遠觀不可褻玩……」

我為什麼忽然間想到這個花呢？蓋緣近幾年來，坤旦中後起之秀徐蓮芝的大名，不時震蕩著我的耳鼓！大家都說她是：「慧美而又好學的菊部奇葩！青衣，花旦，刀馬旦，武旦，小生，武生皆，優為之；『扮相』既極韶秀，又有清脆歌喉，唱則玉潤珠圓幽揚應節，做則花枝招展小鳥依人，眼神特別靈活，清如秋水，明若懸珠，流轉生光，一息不停；（自然青衣戲不在此例），『武工』『把子』，尤有可觀！雖未臻爐火純青之境，但稍假以時日，登峰造極，可拭目以待也！」也就因為是這樣，每值蓮芝登臺，我總要在可能範圍內，去作一次愉快的欣賞！她的「拿手戲」如《拾玉鐲》，《文章會》，《五花洞》，《溪皇莊》，《樊江關》，《楊排風》，《穆桂英》，《十三妹》，《蘇小妹》，《春秋配》，《虹霓關》等這幾齣戲，差不多我都看過！認為她唱腔作派，多與過去之名乾旦筱翠花（于連泉）相彷，而嗓音則又過之。「這真奇怪」！我心裏想：「按照

她的年齡，比連泉要差五十來歲，怎麼會學的這樣像呢」？詢諸楊峯老弟，才知道她的玩藝是她的大

嫂燕俠給她說的：；燕俠係故名伶劉玉琴的門徒，並曾請益於于連泉的！那就無怪蓮芝的作風很像于連

泉了。

特別值得一提的，即是她——蓮芝出身於梨園社會，竟未沾染任何不良的習慣，對於演戲必需之

條件（包括唱念做表及武工特技），則皆具之！原來她家是梨園世家；她父親藝名振山，是由秦腔轉之

皮簧文武不擋的資深名丑，雖不能說任嘛戲都是「總綱」！但對若干冷門戲他都知道卻是真的！他生

有三子，長名春生工老生，燕俠即其妻也。次名春福工胡琴，與王少卿相彷彿。三名春祥亦工丑，玩

藝兒大有可觀。蓮芝是他的幼女，自幼即與戲為緣！耳濡目染，浸淫衍溢，有不知其然而然者。故她

的能戲特多！青衣戲如《祭江》，《祭塔》，《武家坡》，《探寒窯》，《大登殿》，《龍鳳閣》，

《宇宙鋒》，《機房訓子》，《六月雪》，《二進宮》，花杉戲如《鳳還巢》，《甘露寺》，《迴荊

州》，《春秋配》。刀馬戲如《穆桂英》，《花木蘭》，《金山寺》，《樊江關》。花旦戲如《鐵弓

緣》，《拾玉鐲》，《打櫻桃》，武旦戲如《泗州城》，《青石山》，《楊排風》，

《盜仙草》，《大補缸》，《搖錢樹》乃至宗荀派的《紅娘》，《荀灌娘》，宗王派的《十三妹》，

以及小生戲如《虹霓關》之王伯黨，《岳家莊》之岳雲，撇子武生戲如《鐵公雞》之張家祥，《白水

灘》之莫玉溪，共計六十餘齣；演來頭頭是道，各擅勝場。

關於她演各劇之優點，文友龔德老、馬沛老、陳定公、焦文紀、江石江、朱滌秋、高天行、孫克

雲、黃慕峻及楊峯諸君子，多已作過縝密的評介；自無俟於筆枯墨澀之下走狗尾續貂！而我不能已於

言者，蓋緣蓮芝之敏而好學為藝術而藝術不避艱苦之精神；及其孤芳自賞不事浮華之個性！殆非一般的坤伶伶所能企及。她在家居時，布衣無華，從事針指，見人輒俯其首，默默無言，溫柔沈靜兼而有之！我稱她為「君子花」，也就是這個原故。

她在臺上表演的姿態，一以劇情及劇中人之身世，個性，立場，環境，為轉移；有的是正襟危坐形同化石！（如《六月雪》之竇娥），有的是翩驚鴻宛若游龍！（如《穆柯寨》若之穆桂英）有的是刁鑽古怪異樣頑及！（如《文章會》之丫鬟），有的是拜月焚香特別貞靜！（如《武家坡》之王寶釧）有的是潑辣狠毒如母夜叉！（如《鋸大缸》之王大娘），有的是溫文賢淑如女學士！（如《教子》之王春娥），而其唱腔之剛柔徐疾喜怒哀樂，均與之為正比例；間或易釵為弁作小生，如《樊江關》之薛丁山，《虹霓關》之王伯黨，亦復英俊拔俗瀟灑不群！俗所謂裝龍像龍，裝虎像虎，蓮芝女士把它做到了的。

不過是人非萬能，巧於此必拙於彼，有所長即有所短！以此演員之身材，劇藝，及個性；宜於劇中人之A者，未必更宜於劇中人之B！而對自己以下劇中人亦然！以蓮芝之輕盈嫋娜，顧盼生姿，以之飾趙飛燕、林黛玉，自必飾偽如真勝任愉快；若以之飾楊太真、薛寶釵，那就不對工了！猶憶三十年前，愚曾徇上海「天蟾舞臺」主人許少卿之請，替他編了一齣《大觀園》（元春歸省慶元宵）曾經鬨動一時，連賣了一個半月的滿座！但也有一點不甚如意！即是我在編排此劇時，原本指定以「北梅南趙」之趙君玉飾元春，兼工武生老旦之楊瑞亭飾賈母，霍春祥飾賈政，林樹森飾賈璉，李桂芳飾賈寶玉，劉玉琴（係一有名乾旦，現在寶島之坤旦小劉玉琴、徐燕俠，都是他的門徒。）飾林黛玉，小楊

月樓飾薛寶釵，劉慧霞飾賈探春，沙香玉飾王熙鳳，周五寶飾詹光，林樹勛飾單騁仁，……我這完全是因材器使，絕對沒有其他的涵義！然而小楊老闆，卻因在這戲裏因黛玉的地位重於寶釵，而他自己的名牌在玉琴上，雅不欲屈居人下！再三的向我要求，要與劉玉琴易地而處（即是由他飾黛玉，玉琴飾寶釵，由劉玉琴飾寶釵。）愚不得已而許之！詎竟以此招致觀眾之非議，謂：「月樓肥碩應飾寶釵，玉琴瘦削應飾黛玉，奈何適得其反！且以月樓搔樓首弄姿自命不凡的作風，直把瀟湘館主，形成一個放蕩無知的女郎，實在是要不得的！……」這個雖是前此歌場之一節趣事，今之為演員者，正不妨引以為戒。

基於上述之原因，故愚對於蓮芝之反串撇子武生《鐵公雞》之張嘉祥，期期以為不可，儘管她所表現的亦有可觀，較之專攻撇子武生者，終不免稍有遜色！與其多而不精雜而不純，毋寧守在旦行崗位上，日夕鑽研力求其真善美之為得，可不是嗎？

總而言之，蓮芝是個上選的伶材！聲色藝俱臻上乘；而其沈靜溫和孤芳自賞之個性尤足寶貴！她所具備之作劇技巧，除不適於撇子武生外，對於旦行及小生應工之戲，一經演出，無不得心應手左右逢源！近又拜在坤旦翹楚「四塊玉」之一白玉薇女士門下；研精鍊都，不遺餘力！行行可百尺竿頭更進一步；前此名震一時之「四大坤旦」，恐怕還免不了要對她望而生畏呢。

《六月雪》的故事

「平劇」裡的《六月雪》，一名為「羊肚湯」，它就是「漢劇」的「斬竇娥」，也就是「元曲」的《竇娥冤》；是一齣哀感頑艷非常動人的「青衣旦重頭戲」！一般的仕女，大都欣賞它的。但若問到此劇的來源卻很少人知其底蘊。

據我所知，《竇娥冤》是「元曲」作家關漢卿根據《前漢書》裡「東海有孝婦，少寡無子，養姑甚謹！姑欲嫁之，終不肯！姑謂鄰人曰：『我老奈何累丁壯』？乃自縊死！姑女告吏曰：『婦殺我母』！吏戲之急，孝婦自誣服！具獄上府，太守竟論婦死！郡中枯旱三年，後太守至，自祭孝婦墓，天立大雨！歲豐。」那一段記載加以剪裁與穿插構成；這從他的唱詞「莫道我念亡女與他減罪消愆，也只可憐見楚州郡大旱三年，昔夫公曾表白東海孝婦，果然的感召得霖雨如泉！又豈可推委道天災時有，全不想人之意感應蒼天，今日個將文書重行改正，方顯得王家法不使民冤……」語氣上，亦可知其「劇情」之一斑。

「漢戲」脫胎於「元曲」，情節是一樣的！

「平劇」則與「元曲」小有出入；朝代人名亦有所變更！它的情節是：「明穆宗時，山陽的讀書

人蔡昌宗，曾以金鎖為聘，娶竇娥為妻，（按年前去世之程硯秋，曾將此劇前後增加數場，易名為《金鎖記》，即以此故。）後來赴省應試，一去杳無消息，而竇娥孝事衰姑，並無去意！鄰有無賴子名叫張驢兒的，看見竇娥貌美，男人又不在家，不由的垂涎三尺！就慫恿他的母親張六娘，不斷的到蔡家去，遇有機會，就獻一點小殷勤以示親善；會蔡母小有不適，口中乏味，想吃一點羊肚湯，張大娘即刻回家，叫驢兒買了送去，驢兒認為這是一個用計的機會，便把那羊肚湯腥臭難聞，僅僅和嘴唇碰了一下，就把母毒死。以便欺騙孤苦無告的竇娥！沒想到蔡母嫌那羊肚湯腥臭難聞，僅僅和嘴唇碰了一下，就把它推在一邊。貧苦出身的大嫂，認為這一大碗帶湯的羊肚，棄之可惜，便拿過去一口氣代她吃了，抹抹嘴告辭而歸，心裡正自高興，以為做了人情又飽了口福，那裡知道她兒子暗中下的毒藥，已經起了重大的作用，就此結束了她的老命！而萬惡的張驢兒，藉此又生毒計！竟誣衊蔡家姑婦，毒殺他的老母，除非把竇娥給他！否則縣相見決不干休；這樣違法的要求，當然非蔡家姑婦所能接受！於是張驢兒因愛成仇，竟往縣衙控訴，誣指竇娥以戀姦謀斃婆母，誤斃了他的母親！那位縣太爺也真糊塗！他只照例的問了一堂，隨即根據原告（張驢兒）的供詞，定了竇娥的死罪通詳上去；等到蔡母扶病去探監，刑部核准的回文已經到了！縣太爺毫不猶豫，就決定了第二天午刻行刑！蔡母聞訊急忙帶了紙錢，去與她那賢孝的媳婦訣別！竇娥一見這滿頭白髮步履惟艱的衰姑來到，不由的悲從中來放聲大哭！連那頑劣的禁媼都為之灑下同情之淚；時當盛夏，天氣忽然冱寒，下起鵝毛一般的雪來！恰值巡按海剛峯到達，眼看夏日降雪，認為該縣必有特殊的冤獄激成天變！當即下令停刑並提原告來親自審問，究出真實案情來；於是釋放竇娥，而處張驢以死罪，並將該縣令革職查辦！這時蔡昌宗已自狀元

方面，較之任何劇團，略無遜色。

日昨往托兒所觀該隊晚會演出；愛蓮演出其得意之作《六月雪》！監房一折，出場〈二簧搖板〉！「聽說是喚竇娥愁鎖眉上……」便獲一滿堂彩！「我哭哭哭一聲禁媽媽，叫叫叫一聲禁大娘」！「聽說是喚竇娥愁鎖眉上……」兩句，不惟行腔吐字極見技巧，而唱唸含有豐富情感，幾乎是一字一淚，令人聽之鼻酸。我覺得愛蓮演戲，已經能夠理解劇情！把自己的情感，攝入劇中人身上去，這是一個成功演員做到忘我境界的始基，最為難能可貴！在唱慢板時，台下千餘觀眾，幾乎沒有一點聲息，莫不聚精會神的聽她美曼的歌唱；這稱情形，過去在大陸，聽名角演唱，是常見的現象，但在此時此地，卻不常見。愛蓮的歌唱，對觀眾有此影響力，真不容易。「未開言不由人淚如雨降……」大段慢板，無論運腔技巧與板槽之準，歌來如杜鵑泣血，極盡低徊淒婉之能事！自然是一句一好。論唱工，後起之秀學程者，愛蓮允稱第一！果能努力不懈，自可青出於藍，進入淨化階段。

從《一捧雪》說到某些國劇的「劇情」「戲詞」急須修正

《一捧雪》即《雪杯圓》，一名《雪艷娘》，（包括〈莫成替死〉〈審頭刺湯〉等折）是表演明嘉靖時，權奸嚴嵩父子，專權納賄殘害忠良的一齣悲劇。

此劇在明末清初是「傳奇」，至滿清乾嘉，年間，始由「徽班」伶人，把它改成「二簧」它的「劇情」是：

「明嘉靖時，已退休之太常寺卿莫懷古，家藏一白玉杯，名叫「一捧雪」，乃是一椿祖傳的瑰寶，太常視之為第二生命，什襲珍藏，輕易不給背外人看見！他的門客湯勤（外號為湯裱褙，因為他是裱匠出身，故有此稱。）卻在偶然機會下見之！後因品行不端，被太常揮之門外，湯勤心裡感到相當的憤恨！未幾他因友人的紹介，做了奸相嚴嵩的門客，特地向嚴獻媚語：「莫某家有『一捧雪』玉杯，乃是大內寶物，稀世奇珍；太師何不索來，以供清玩！」

嚴嵩，聞之不勝欣羨，當即人派向太常惜觀！太常已知其意，但不願捨祖傳之寶物，便把一個形似「一捧雪」的白玉杯送了給他；嚴介溪倒也不知其偽！卻被站在旁邊的湯勤，指出它的假來！於是乎嚴嵩大怒，立刻就拿莫須有的事，把太常下在獄中！

當時為莫惶惶營救的，除了他的如夫人雪艷，還有義僕莫成，錦衣衛的指揮陸炳，和南塘總鎮戚繼光等人！無奈嚴分宜志在得寶，必欲置莫懷古於死地；雖陸戚亦無如之何！所幸那莫成貌似太常，自願為主人替死！繼光就勉成其志，俾太常逃往河北避難。

同時湯勤又欲得雪艷為妻，雪艷欣然應允，而於新婚之夜刺殺之！這是陸炳授意，教導她這樣做的。

當時外間的都傳說莫懷古冤枉服刑，絕沒有人知道滾釘版上法場的乃是莫成！即莫夫人傅氏，亦誤認太常已死，而葬莫成遺骸於薊州郭外柳林之祖塋。

同時又有人說：「皇上聽信嚴嵩的讒言，認為莫太常罪浮於死，恐怕還要拿問他的家屬！」太常的公子文豪，正因乃父之臨年被戮俯仰生悲；忽然聽到這消息，真如萬箭穿心，急忙入內向老母稟報，意欲奉母出亡！太夫人搖搖頭說：「出亡是你的急務，我卻不能同行！因為我也近七旬本是死亡無日的；如果現在被殺，正好到你父親身旁去分擔夜台的岑寂！若不被殺，那就留在這裡，照管一切家務和祖先墳墓！天幸他日事平，我母子還有聚首之望，千萬不要為我誤了行程，你就快點走吧！」說著不待文豪的同意，就強將他扮作青衣小帽的負商販人，揹著一個小包袱夜出逃！

莫老夫人於此，既悲良人慘死，復傷愛子出亡，獨處空庭，對於月明星稀，鳥啼花放一切，都感到淒涼慘淡！萬分無奈遂以莫成之子文祿為螟蛉，愛護有如己出。清明日帶往柳林掃墓，忽睹懷古，不由的驚喜交集！互詢之下，才知道過去李代桃僵的一切，現因嚴氏垮臺，特由繼光那裡轉回來的。

這時太常夫婦，自不免破啼為笑！文祿則悲從中來，泣不能仰！太常夫婦力慰之，文祿感其撫育

之恩亦遂安之！

他日繼光以懷念老友，特請太常作平原十日之聚。值新巡按蒞任，繼光循例往迎。巡按以感冒口中渴燥，遂入繼光衙小憩，繼光即以「一捧雪」斟茶奉之，不料此巡按，即是當年出亡避難之文豪，故一見玉杯（一捧雪），立辨為己家物，遂疑繼光為與嚴嵩合謀以陷其父者；立命旗牌執繼光，掣尚方劍欲斬之！繼光以理直氣壯，大聲抗辯不稍屈。太常公急出證明其事，文豪喜出望外！適陸指揮使因公過訪，繼光益加興奮，立設盛筵，慶祝太常之父子重逢！席間陸炳以愛女許字文豪，繼光則以女許字文祿，各訂婚約而別。

觀於上述「劇情」，可知其與當時之事實頗有出入：滿清初葉，遼陽劉廷璣之《在園雜誌》，即有一篇關於此事之記載；略謂：「明嘉靖中，太倉王思質抒，家藏右丞（王維）所寫之「輞川真蹟」，世蕃聞而索之！思質愛惜世寶，與以摹本！世蕃之裱工湯勤者，向在思質門下，曾識此圖，因於世蕃前陳其真膺；世蕃心銜之而未發也。會思質總督薊遼軍務，武進唐應德（順之）以兵部郎官奉命巡邊，嚴嵩囑之於內閣，微有不滿於思質之言，應德領之。比至思質軍，欲行軍中馳道！思質以己兼兵部堂銜，故難之；應德怫然，遂參思質以軍務廢弛，糜耗國幣！累累達數百言。先以稿呈世蕃，世蕃從中主持之；逮繫思質至京，論法棄市。後此世蕃伏誅，思質之子鳳洲（世貞）麟洲（世懋），預賄行刑者斷其一股，持歸熟之。以祭思質，然後兄弟共啖之。傳奇所謂莫懷古，蓋寓勸戒於姓名。以一杯之微，而致殺身，殆作者自言其意，情節雖略有變更，事實固依稀可溯也。至玉杯之名「一捧雪」者，係當時封疆大吏，作苞苴以瞞世蕃，籍沒之後，流轉於權貴家，廷璣曾一見之！玉色純白無

疵，就日視之，則其中霏霏，宛如　雪！洵是寶物。蓋傳奇合二事而附會者也。

這位廷機先生之評論，我認為是正確的。因為編戲不同於修史，絕不能膠柱鼓瑟據事直書；只能以某一故事為題材，因而就題發揮，添枝加葉，酌為剪裁，寫出一篇光芒萬丈的鴻文振玉鏘金的「劇本」來！俾演員盡所長，負起表揚正義啟迪人群的職責；盡量的扮演過去，反映現在，策勵將來，以補教育之不足。故戲中之人與事，只要大體上無傷於情、理、法、其他的細枝末節，還不必加以限制！

　但是有一點必須注意；那就是一切「劇情」，除了「玩笑戲」外，一定要切合實際，凡是實際上不可能的，都在摒棄之列！類如這齣戲裡，把王思質易名為莫懷古，並且添出一個莫成，一個雪艷以及文豪，文祿來；又把某疆吏送與嚴世蕃的「一捧雪」替代思質家藏的「輞川真蹟」，把思質的薊遼總督改為太常寺正卿，把唐順之抹去換上一個陸炳；這都未為不可！但把思質（即是改名莫懷古的）之被參逮京，改為易服潛逃，這就是個很大的漏洞！試思以嚴介溪之老奸巨猾，他要害一個人，一定先有一番嚴密的佈置，決不會讓他逃去！況且處在閉關自守的專制時代，以嚴之權傾朝野，全國都在他勢力範圍之中，何況汴京與河北相距匪遙，反豈能容一逃亡之顯宦潛藏於彼？這不是很明顯的事嗎！

　再說懷古之賈禍，完全是因不捨玉杯「一捧雪」而起，那麼他在出亡時，將此玉杯寄存於戚繼光處，繼光必然要為他慎密收藏！當新巡按來衙少憩時，絕對沒有用它來獻茶之理！且身為懷古令郎之新巡按，睹物傷情固在意中，但決不能因一時疑忌，就要用尚方劍殺一鎮守疆之重臣；因為巡按即是

古時刺史，他既修不上受尚方劍，更沒有殺戮將帥之權！而編劇者，竟將「劇情」處理到這樣，這豈不是不合理嗎？

邇來朝野名流，鑒於「國劇」為一崇高之綜合藝術，亦為國粹之一環，徒以後起乏人，且受「電影」、「電視」、「話劇」之影響，遂呈衰微氣象，欲糾正而振刷之，用是有「國劇欣賞委員會」之組立！良盛舉也。

筆者以為「國劇」組織之成份，唱、念、做打，之技巧，係有千錘百鍊中得來，非但不宜削弱，且有盡量保存發揚光大之必要！惟原有之「劇本」中，往往有不合理之「劇情」，如上述之「雪杯圓」（即一捧雪）者，卻非徹底的加以修正不可！又如人在水裏說話（《廉錦楓》），或在馬上耍槍（很多的武戲都是這樣），以及說不可通之「戲詞」，都有糾正之必要！例如《胭脂褶》（失印救火）永樂上場念的〈定場詩〉：「平頂冠上一枝花，太陽一出照烏紗，殿前士子千百對，孤乃萬民第一家。」白「寡人乃大明成祖，國號永樂在位……」（唱西皮搖板）「先皇命初登基南京即位，全憑著文武官保定華夷，文憑著劉伯溫陰陽有準，武憑看老徐達保定帝基，孤本是皇四子初登王位，姚度孝勸寡人兵下燕磯，朕皇姪號建文讓了帝位，因此上都北京坐了華夷。……」又白簡唱〈西皮慢板〉「有白簡在店房題詩看卷，心問口口問心苦讀聖賢，但願將此一回中在皇榜，那時節多榮耀回返家鄉。……」還有《青風亭》（即《天雷報》）裏張周氏白：「好好的兒子，不該趕門在外。」（唱四平調）「雖非我親生的小嬰孩，虧我撫養一十三歲，眼前若有繼保在，萬事全休兩丟開！」及張元秀唱的：「這才是年紀高邁血氣衰，前生欠下兒女債，你苦苦的為我撒賴，活活的逼我上賜臺？」諸如此

頻，不一而足！又把一些平凡的俗話，當作至理名言，胡亂應用！而用不得當，它卻不曾知道！例如「三娘教子裏薛倚哥逃學回家，因為背書不出，三娘怒而笞之！倚哥用力把她推開說：「媽呀！你要打養個兒子去打，你打旁人的兒子，好不害燥哦。」三娘白：「兒呀！這話是那個教你講的？」倚哥哥白：「我飯也會吃，路也會走，這兩句話也不會說嗎！」三娘白：「話倒是兩句好話，可惜爾講遲了。」聽了真令人莫名其妙！又在某些戲裏把「飛揚浮燥」念成「飛煙夫操」，「唾手而得」，念成「垂手而得」，這無疑，也是須要改正的！愛好戲曲的諸君，你說是嗎？

寫在《雅歌集六十週年紀念特刊》前面

所謂戲劇即是把某些故事搬上舞台去扮演出來供人欣賞的一種綜合的藝術；它的主旨是彰善隱惡，教孝說忠，它的功用是表現過去，反映時代，策勵將來；至其富於各種的詩情畫意，以及供人笑樂的插科打諢還是餘事。

凡習於此項藝術而以為業者，世俗即謂為伶人，那又為什麼呢？原來是皇帝時，曾命伶倫造音樂，倫特取竹於嶰谷，斷而為筒以吹之，陰陽各六，筒有長短，故音，有清濁高下之分。因以定律呂（即陽六律，陰六呂）而正五音（即宮、商、角、徵、羽）！以此後世對樂宮及演劇者一慨稱之為「伶人」。（關於這一切，《風俗通》上，誌之頗詳，茲從略。）故《晉書》〈戴逵傳〉云：「逵對使者碎琴曰：戴安道不為王門伶人！」

至非伶人而亦從事演劇者，則稱為「票友」！而由票友組合習劇之場所，則稱為「票房」，這是大家都知道的。

若問它這「票」字之來源，恐怕就有很多人不知道了！竊查諸家記載，藉知滿清雍乾時，大小金川（在四川北邊境）的土司（即領有蕃苗，搖蠻之地的土官）莎羅奔、索諾木先後反清，清將阿桂率

師討平之，歸時特命記寫寶恆字小岔者作凱歌，俾軍中八旗子弟歌之，歌聲佳者獎之以「龍票」，而美其名曰「票友」；（稱這種「龍票」，我們雖未見過，推測起來，必是給有龍紋的錢票，其作用等於現代之紙幣。）唱時一手執「八角鼓」（即是單面蒙皮作八角形之小鼓，每一角安小鈸三，以像三八二十四「固山」之義！「固山」為滿洲語之美稱，其加於爵位之上者，如「固山貝子」，「固山章京」是也。）稱之作擦擦聲，而以一手之中指彈之作崩崩聲。後世者更加「三弦」以協音。其唱詞每一段落，攝加一太平軍或軍太平之字句，故俗稱「太平歌詞」，亦名「八角鼓子弟快書」，因制詞人字小岔，故又呼為「岔曲」。其後愈傳愈演，唱之者，已不限於八旗子弟，其唱詞亦不再是軍歌。例如「五聖朝天」純係一種滑稽的神話，而「陌頭楊柳」，則是把「閨中少婦不知愁，專曰凝妝上翠樓，忽見陌頭楊柳色，悔教夫婿覓封侯。」的詩情演繹而成。這個就是大鼓書的前身。又當阿桂部下之八旗子弟回京後，偶應民間之邀請歌唱，只受飲食招待，不受金錢，這就成了後來一般「票友」（指非伶人亦稱習戲者）獻技之原則，很快就傳遍了北方的五省。

至其傳到南方的上海，則在滿清光緒的三十三年，由夏禹颺、管海峰、陳玉麟三位先生所發起具體而微之「市隱軒」、「票房」，會友只廿餘人，大多是商略知名之士對劇藝研究有得的；曾假「大觀園」「會串」三日，售資四千餘元，悉數捐贈「華洋義賑會」，實為春江「票友」破天荒之盛況。所可惜的是，他們基本的會員原已無多，關中又有幾位，由於業務的關係先後離滬，「票房」遂因而解散，這是滿清兒皇帝宣統元年的事情。

繼之而起的是管西園、鄒稚林、陳玉麟、席少蓀、羅澹之、許黑珍諸子所發起之「雅歌集」，按

說它也是個研究「皮簧」的「票房」，不過它還附帶著有「遊覽部」（旅行部）、「文藝部」（書報室）、「話劇部」、「奕棋部」，及「打球室」之設備；可算是個規模廣衍的業餘消遣研究文藝，提倡體育的組合，若但稱之為「票房」，那是不甚恰當的。

為此獲致各界人士之踴躍參加，而以周理安、朱聯馥、李星槎、沈豹臣、徐宗達、徐毓麟、胡仲齡、許良臣、王連福、夏禹颺、吳潤身、林植齋、陳景塘、陳似蘭、劉抱冰、屠開徵、黃寶鏞諸君為中堅，特別是聯馥兄，他從民國十二年，被推為副會長後，即似擴充會務贊助義舉為己任，特地於「雅歌集」成立十五週年時，發起徵求大會，登高一呼，群山嚮應，當時入會者有翁瑞午、戎伯銘、古達程、裘劍飛、陳定山、江一平、鍾啟英、朱少雲、曹曾禧、李浮生、李麗明、吳梅魂、吳老圃、胡亦孟、黃聞鈞、陶菊隱、楊菊洲、張醉菊、張渭鳴、屠開徵、金兆旭、周惜陰、徐亦樂、王鍾呂、王準臣、王葭安、潘念蘇諸子二百餘人；筆者亦在其中，聯馥兄的不棄，派充文牘兼編審，才疏學淺的我，是有些當之有愧於厥心的。

每值長江南北地方有水、旱災，聯馥兄尤必不辭勞瘁奔走號呼邀集諸會友演義賑戲，同時各解私囊，購米以濟災胞，因之義聲四播，資深報人汪了翁先生，特作七絕兩章以美之云：

結社於今十五週，承平雅頌足千秋，
規模宏遠無傳匹，共道河西是善謳。

巍然巨摩實空前，況譜新聲入管絃，

聞道年來多義舉，諸君高義薄雲天。

特別值得一提的，即是在民國二十七年×月間日閥不宣而戰突入中原，而自以為戰鬥力特強，消滅我軍，不費吹灰之力，又豈知我們黃帝子孫，在今總統蔣公領導下，充分的發揮了再接再厲不屈不撓長期抗戰的精神毅力，使他們日軍陷入泥沼，愈陷愈深，終於受到美軍的原子彈轟炸，只得請求無條件投降。其時雅歌集會員，大多因聯馥兄之號召，追隨國府遷到陪都（重慶）去復會。自然那時恢復的只是「票房」，其他的部門並不在內，但在抗戰期間，這可是一個奇蹟，及至勝利後，各部門一律恢復原狀，那就不用說啦！

又誰知狡黠如狐之中共，趁著國軍在八年的英勇抗戰之餘，雖獲致了最後的勝利，實已筋疲力倦，特別需要休息的期間，竟在蘇俄支持下突起跳樑，遂致大陸變色，全國人民，除了最少數幾個人渣向中共靠攏外；最大多數之公民，無不渴望隨國府遷居寶島，但因經過八年的長期煎熬，人力、財力、物力均已缺乏，若再遠自數千里外之內地移來此間，則有百分之九十九力不從心。吾雅歌集諸會員，當然迫不例外，顧雖如是，就在中共將次渡江之前夕，尚有雅歌集會員，不顧一切的，湊集少數旅費與家人遷來寶島，除各從事於原有之事業外，並將「票房」恢復，以備業餘消遣，自然主其事者，仍為朱聯馥兄，以此登高一呼，眾山嚮應，老會員之歸隊者，計有陳定山、江一平、徐宗達、李浮生、李松泉、李麗明、古達程、陳似蘭、梁小鴻、吳梅魂、曹曾禧、鍾啟英、龍毓珊、溫祖培及筆

哀梨室談戲

聽戲是我生平唯一的嗜好，從十三歲到現在幾乎沒有一天不到戲園裡走動（這是指每天晚上而言，白天是辦正事的）。又仗著膽大臉厚，能做幾句似是而非的歪文，於是平道聽途說，大做戲談，送到各書報上去登載，自以為得意極了，其實那種戲談，對於戲的本質，可算是南轅北轍，背道而馳。要問戲是什麼東西？戲裡面何者為「崑」？何者為「亂」？「亂彈」裡何謂「西皮」？何謂「二簧」？何謂「腔調」？何謂「板槽」？何謂「檔容」？何謂「身段」？我那時完全莫明其妙，只曉得人云亦云，聊博一時的虛譽。類如前輩談戲，動不動就說「五音」「六律」，我因習見其然，便也把他寫在戲談上，大言欺世，要問我何謂「五音」？何謂「六律」？我可要敬謝不敏了。又見人家把他寫在戲談上，大言欺世，要問我何謂「五音」？何謂「六律」？我可要敬謝不敏了。又見人家把「黃鐘」「大呂」，靡靡之音兩句話，形容孫（菊仙）譚（鑫培）「嗓音」的大小，我也依樣畫葫蘆，把他來做孫譚「嗓音」的批評，要問這兩句話的恰當不恰當，我又不能夠下斷語了。後來常到各家票房去走動，又和一班老伶工來往，稍為研究了一下，才知這兩句話完全說錯了。原來「六律」本「十二律」，內有陰陽之分，陽「六律」，乃是「黃鐘」、「太簇」、「姑洗」、「甤賓」、「夷則」、「無射」，陰「六呂」，乃是「大呂」、「夾鐘」、「仲呂」、「林鐘」、「南宮」、

「應鐘」（陽作正解，陰作間解）。「五音」也有兩種，一為「音律」的「五音」，就是「宮」、「商」、「角」、「徵」、「羽」，也就是現在的「工」、「尺」、「上」、「四」、「合」，另有「變宮」、「變徵」二音，乃是後人加的，所以近代的「工尺」，也拿「工」、「尺」、「上」、「四」、「合」作為五種正音，「乙」、「凡」二音，只算是間音，大抵「宮音」居中，「商」、「角」二音，以次加高，「羽」、「徵」二音，以次減低，後來所加的「變宮」、「變徵」，卻是一個最高，和一個低的。現在我且把古今「音律」列表如下：

工字調
六字調

音	工字調 六字調	音名
最高	凡尺	變徵
次高	工上	角
高	尺乙	商
中	上四	宮
低	乙合六	變宮
次低	四五凡	羽
最低	合六工	徵

一為聲音的「五音」就是「唇」、「齒」、「舌」、「喉」、「牙」，《通考》說「黃帝使伶倫取竹於嶰谷，生而空竅厚薄均者，斷而吹之，以為黃鐘之宮，增損長短之，製十二筒，以成十二律。

於是文之以五音曰：「宮、商、角、徵、羽」，以高下分之，可見「黃鐘」「大呂」者，乃是「六

律」中一種名詞，只能代表「音律」的高低，卻不能形容唱者「嗓音」的大小，還要曉得「六律」所以有陰陽兩種，就是分別「調門」高下的。類如「黃鐘」，就是現在的「正宮」，「大呂」也就是現在的「六半」。那麼我們拿「黃鐘」「大呂」，形容「嗓音」的大小，豈不是笑話嗎？著名琴師孫佐臣常說，程大老板，唱的是「乙字調」，大頭、叫天、菊仙都在「正宮調」上下，可見除長庚外，汪譚孫的「調門」是一樣的。「調門」雖然一樣「嗓音」大小，卻又各別，那麼，我們把大小當作高低，說老譚靡靡之音，不又是笑話嗎？為是這樣所以我這幾年關於戲曲的文字，輕易不敢動筆，間或有一兩篇，登在書報上，也是受了朋友的委託，並不是自動的。即如此番本會要出這個紀念刊諸位會友。因為我向來是在文字中討生活的，便又把一個編輯名義加到我頭上來，我既責無旁貸，當然要獻醜了，不過我對於戲劇的知識，非常薄弱，萬一說出牛頭不對馬嘴的話來，還要請大家原諒。

人們大多知道，扮演平劇的演員分別為：生旦淨丑，生是老生、小生及紅生，而老生實居首要，蓋緣老生唱唸做表，差不多純任自然，無嬌柔造作之弊，故能博得廣大群眾之同情。而吾人往歌場多喜選擇有好老生的地方，就是這個緣故。於聽戲人們的程度，可分為三個時期。一是滿清末葉，二為民國初元，三為民十以後。第一時期程度最高，那時既講「韻味」，又要「嗓子」之特別。「跑紅」的老生，只有汪桂芬、譚鑫培和孫菊仙等幾個人。第二時期的程度特低，一門頭講究「嗓子」，至於「嗓音」的清濁，唱的有無「韻味」，他們卻一無所知，白文奎、龍長勝、李吉瑞等都在那時候大出風頭。第三時期的程度較之第二期要好一些。因為他們已知道講求「韻味」，但因偏重「韻味」，

竟將「嗓音」的大小置之度外，使一班「倒倉」的「生角」大行，其實這可也是前輩顧曲家所意想不到。所謂「倒倉」行時的「生角」都是誰呢？頭一次是余叔岩，他的「嗓子」初上場只能唱軟連「六字」都唱不上，只能勉勉強強的唱「凡字調」，他們要在從前只好在家裡歇著，那裡敢上台「六字調」，唱了一兩段後，才能慢慢的唱長到「六半」；其次如馬連良、譚富英、吳鐵菴等，好像唱戲，但這話說回來，他們這幾個人的「嗓子」雖然不好，味兒卻是有的，比較第二時期「角兒」已經好得多了。至於早期著名的「鬚生」，像余三勝、程長庚、張二奎、王九齡、王洪貴等，在下謹謹聞名，並未見面。桂芬的面，我在幼年時好像見過兩次，但他唱戲的味兒如何？我腦筋裡連一點影子也沒有，倒是孫、譚二位的戲，我在清末民初聽過一些，現不妨就我管見所及的胡亂寫在下面，請諸位多多指教。

孫老菊的唱工是再好也沒有了，他那一副天賦的歌喉「唇」、「齒」、「舌」、「喉」、「牙」五音，沒有一樣不好，並且高下徐疾圓轉自如，所以他使起腔來抑揚頓挫可以惟心所欲，低處細微如絲，高處洪亮如鐘，發音時凌空而起，令人莫測其源，「收音」時勒馬懸崖，更是出人意外，「嗓音」寬大還不足奇，所奇的就是清脆，他又善用「輔音」，「板槽」極純熟，他那「要板」的地方，「嗓音」寬大還不足奇，他其實並不曾脫，這個名字就叫做「活板」，（板是梨園中一種既險且巧，聽著好像要「脫板」，而其實並不曾脫，這個名字就叫做「活板」，（板是梨園中一種行話，其實就是唐牛僧儒所說的節奏，這節字用的很有意思，譬如竹節，遠看似極均勻，而其實長短不一，板也是這樣的，所以同是某一種尺寸，內中還有快慢之分。）試問一般的劇人有幾個能這樣的，但可惜他（菊仙）的「身段」不脫「羊氣」，「唸白」又不「上韻」，（這是指他唱普通的戲而

言，若是唱《清官冊》，他那韻白又比人家好了）「唱工」固然極好，無奈「字眼」太不考究，十個字裡總有七八個帶著天津土音，要不然伶界大王的徽號，只怕還派不到老譚身上呢？

老譚的藝術就我個人的眼光看來，似乎要算近代第一個名伶。他的優點幾於指不勝屈，但是諸位顧曲家已經說過的事，我就毋庸贅述，謹就他們所未經道或是略而不詳的為諸君擇要述之。老譚「嗓音」與菊仙不相上下。他的「唱工」，人家都以為柔，而其實非常強硬，他使的「腔」聽到的人們多認為「工尺」太多，而其實他的「工尺」比人家還要少些，這是什麼緣故呢？因為他善於「含字」，一般的劇人卻缺乏這個工夫（含字的難處我有兩個比方，其一是譬如雀燕唧泥窠，窠裡所有泥處都很勻靜，可見他唧的泥輕重大小都有一定的分量，不是胡亂唧的。其二譬如是老貓唧著小貓，跳上跳下，貓並不受傷，這個當然總有一種絕妙的唧法，因為他要像御老鼠時那樣的使勁，小貓絕對承受不起，若不使勁又不能唧著小貓跳躍呢？）老譚之用「輔音」比菊仙更進一層，幾於隨處都有，所以他的唱特別受聽，令人不知不覺的拍案叫絕。你道「輔音」是什麼呢？原來他是在正音之外，另加一種輔佐的音波，不落平直的途徑，如唱的時候，常常有一個字拖上一兩板，如果沒有「輔音」豈不像氣管放氣，直率無味？諸位有聽過白文奎的，應該知道他的「嗓音」極高，可是唱起戲來一點兒也不受聽，這就是沒有「輔音」的緣故。還要曉得「輔音」和「板眼」有很密切的關係。凡是沒有「輔音」的劇人，唱起來一定「坐不住眼」，所以戲又叫曲，可見等這個玩藝原是不要平直的。（譚孫之下輔音最多的要算是余叔岩了。所以他憑著一副啞嗓也能夠傾動時，這不是有「輔音」的好處嗎？）「倒字」是伶人難免的事。據一般老於顧曲的人說，雖號稱伶聖的程大老板，亦有時而不能免惟老譚「倒

字」極少，間或有一兩個，也是出於萬不得已的，（類如有一個字要想把他唱準，那個腔決不受聽，否則與曲理不合或是工尺不協，這個字就不能不倒了。）譬如「捉曹」裡「一輪明月照窗下」，那個「輪」字本來是陽平聲老譚卻把他唱做陰平，有人問他為什麼不把他改正，他說這就叫玉皇拉矢，從上例下來的，原來他這一句的唱法是學程長庚的，聽說從前余三勝因為不願把「輪」字唱倒，特地用「滿江紅腔」唱十三個一字來挽救他，「輪」字是唱準了，可是一字已經唱成陰平聲了。要曉得「崑曲」裡有個「逢入必斷」的忌諱，（北曲不然）這四個字的解釋，就是說入聲字的字音是斷的，要想和旁的字唱成一氣，那就非常的困難。「二黃」戲裡，雖然用入聲字，但唱的時候，依然要把他歸到平上去裡，偶然有一兩個唱入聲的字，例如：《五家坡》裡「我把大嫂書信失」，《空城計》裡「二來是將帥不和失街亭」，這兩句的「失」字就是用入聲唱的，但那是例外，決不能一概而論，所以一輪明月的一字，三勝用「滿江紅腔」唱一為衣。是陰平老譚唱一為意，便是去聲了，老於顧曲者都說老譚對四聲的「陰陽平」，以及「上」「去」「尖」「團」（尖音即邪齒音，團即正齒音），分得非常的清楚。許多人都不相信，現由這幾處看來，可知前輩顧家所言的確是不錯的。

還要曉得戲無論「崑」「亂」「唸」「唱」，都要用「中州韻」，而在「唸」「唱」時用的是何支的「音」也有考究，類如「崑戲」分「南曲」「北曲」，「南曲」的「唸」「唱」用「蘇州音」；「北曲」卻用「北音」。「二黃」也分二派，一是「徽派」，一是「漢派」，「唸」「唱」用「安徽音」，程長庚、王洪貴、王九齡等就是這一流的。又其一是「漢派」，「唸」「唱」用「湖廣音」，余三勝就是這一派的。故凡（唱二黃者不用徽音，便要用湖廣音，假如攙用京音，那個名字就叫京二黃，人家聽了就

要差點勁了。）大底「唸」比「唱」還要艱難，所以行話才有「千斤話白四兩唱」那句說話，老譚的「唸」是攙合徽漢二音，兼法程余二伶的，他那「吐字」的準確「韻味」的醇厚，聽去真比唱還要悅耳，娛心像《胭脂褶》那支戲，只有四句〈西皮搖板〉，「唱工」當然是無於見長，要見長首先就靠「唸白」，其次「身段」與「神色」，也很重要。老譚扮演此劇另有一種特長，能把手裡扇子使出種種拿法來，連「唸」帶「做」，無不得心應手，並且「臉上有戲」；把一曲冷靜的戲做得有聲有色，非常熱鬧，使人視聽都來不及。（鬚生余叔岩亦擅此劇，「唸」「做」都有精彩，講到使扇的式樣就不如老譚了。）此外還有《賣馬》的「耍鐧」，《翠屏山》的「耍刀」，《珠簾寨》的「接箭」，差不多都要失傳了，可是十個「鬚生」自命為「譚派」，為什麼對於老譚這一類的特長，竟不肯加以研究？還要曉得「鬚生」向來是分三種的，一曰「安工」唱，《二進宮》《上天台》《天水關》那一路的戲以「唱工」為主，「做工」並不考究。二曰「靠把」唱，《定軍山》《鎮壇州》《九龍山》那一路的戲，乃是在「唱工」外，兼重「武工」的。三曰「衰派」唱，《南天門》《天雷報》《桑園寄子》那一路的戲，乃是注重「做工」，不必以「唱」見長的，但這只是就大體而言，到了實行唱時總要處處顧到，決不能唱「安工戲」，而在「唱」上用工，而把「做工」隨隨便便的，弄得不成模樣。唱「衰派戲」就在「做工」上賣力。把「唱工」置之腦後，為的是這樣，所以老譚才有「文戲武唱」的發明，如《連營寨》《王佐斷臂》《打棍出箱》等列，都做得活活潑潑的，每一支戲有一支戲的「身段」，彼此迥不相同，並且處處都為戲中人設想。在表演時，儼然人即其人，事即其事，使座中人不覺他是唱戲，又如唱《南天門》那齣戲，一般的伶人，總要把「男兒頭上有三把火」那一

閒話樊樊山

樊樊山與端午橋

樊名增祥字雲門，別署樊山，他是湖北省恩施縣人。他們樊家是個有名的書香門第，所有男丁，差不多全體是讀書的！但是讀書的雖然很多，成名的卻又極少。而如樊山之以科第起家位至方伯，竟以「捧角」享大名，成了伶界崇拜的偶象，至今膾炙人口的，更如鳳毛麟角，不可多得。

他與滿洲名士端午橋（方），同為滿清權貴榮祿（時為東閣大學士，係西太后那拉氏的倖臣。）的門人，但榮的學殖，做他兩人的學生都不夠格！而在實際上，他倆卻是榮祿的學生。官場事大多如此，這是很可笑的。

就在滿清政權將被推翻的前夕，端方以榮中堂之保奏，被簡為兩江總督南洋大臣！下車伊始，即便專摺奏調樊山為江寧藩司！因為他倆既同出榮氏門下，又是同樣的官僚名士，一貫是同一鼻孔出氣的。

端午橋計「拒」拒賭會

時有資深道員徐積餘，也不知為了什麼，對賭博表示極端的憎惡！便一面邀集同黨的道府，共同組織「拒賭會」，一面走謁樊山，請他以方伯身份，授意於保甲局及府（江寧府）、縣（江寧縣上元縣）出示禁賭！

「這個兄弟一定效勞！」樊方伯說：「不過積翁須先上轅去稟明制軍以免誤會。」

徐觀察認為他說的對！當即上轅稟見，痛陳賭博之害。

「你說的對！」端制軍點著頭說：「大凡賭博，不但是耗財傷神，並且很容易發生爭端，那是很不好的！少年時，偶然也和親友打幾圈玩兒，但是總打不好，連和頭也不會算！服官以後，越發丟生疏了，不過我還記得，麻雀牌每樣都是四張，只有『白板』是五或六張甚至於八張⋯⋯」

「非也非也！」徐觀察忘形的說：「白板也是四張，其所以多置數張，乃是預備別的牌有丟了的，就拿它刻了湊數！」

「承教承教！」端制軍似笑非笑的說：「原來足下也是方家！」說罷「端茶送客」。把個徐觀察直燥得面紅耳赤鞠躬而退，再也不談「禁賭」的事了。

吃湯圓譏諷段芝泉

某一時期，午帥受了樊山的慫惠，奏請舉辦「南洋勸業會」發揚南洋的商務；以出身於「陸師學堂」之新派道員陳祺字蘭薰者為督辦！滬商翹楚虞和德（即阿德哥虞洽卿）氏為總辦，王一亭與徐乾麟為會辦，會場在三牌樓鐘鼓樓之間；輝煌高敞，佔地一千餘畝！並把會場附近之荒涼街道，改造成商賈雲集的繁盛市區！自晨及夕，車水馬龍，遊人如織！而樊山也不例外。與樊同遊的，計有江北提督段芝泉（即祺瑞，即民初之段執政。）、江西巡撫余壽屏（即誠格，即易實甫先生「王之春賦」裏所謂「石頭長巷，繩匠胡同，帽兒變綠，頂子緋紅，門多帶馬之人，新交壽老！座有吹牛之客，綽號眉公。」壽老即指此公，眉公則指陳筱石制軍。）他們都是現任的達官，陳督辦（蘭薰）怎敢怠慢？

聽說他們來了，即刻迎出會場，追陪左右！並把路旁的商店，隨時作一簡單的說明。偶然經過一家湯圓店，看見裡面吃的人特別擁擠！余中丞嘖嘖稱奇。陳督辦鑒貌辨色急忙走過去說：「這個店裡的湯圓與眾不同！董素鹹甜，無一不備，厥味之美，迥異尋常！諸公何不試之。」

「壽老以為何如？」段芝老聳著歪鼻子說：大概他已聞到香味。

「這個有失官體，還以不去為是！」余中丞微笑著說：

樊方伯忽然很興奮的說：「算了走吧，我有一闋新詞，請諸公教正！」

「什麼詞呀？」段提台殷的問：

「請等一等!一會兒就好。」樊雲老說:接著就把他那腦滿腸肥的大腦袋搖晃起來,這個無疑是推敲詞句!隨即把手一揚,很得意的念道:「可惜好湯圓,門外垂涎!雖然小道頗堪觀,只怕中丞心不願,我也為難。相遇會場間,躲在旁邊,若教劈面打三拳,只恐鼻梁東倒處,轉向西偏。」芝老聽了,恨不得打他幾個耳光!但也就為了怕失官體,只好付之一笑。

賦長歌力捧朱琴心

未幾滿清垮台,民國成立!樊山即以遺老之姿態,故意的不修邊幅,做出名士派來,一味的聽戲「捧角」飲酒賦詩;不過他所捧之角,限於「旦行」!其他的角色,不在此列!因之近數十年來,每一成名的旦角,差不多都受過他詩文鼓吹的幫助!前為國立藝校教師朱琴心,就是其中的一個!朱是北平協和醫院的學生,也是擅唱「青衣」的「票友」,但初「下海」時,並無赫赫之名!某一天演《關盼盼》,適為樊山所見,傾倒得如醉如狂!當即做了一首〈燕子樓歌〉:

徐州城中兩盼盼,由兩得三今始見,
中唐盛宋到於今,千三百年三女桀!
朱郎故是美少年,薄施鉛黛效嬋娟,
身如燕子樓上燕,家近鴛鴦湖上鴦!

教歌學舞初成就，車馬五方來輻輳，

雙調能翻絳樹聲，千嬌艷奪珠簾秀！

家世錢王十錦城，西湖銷盡幾鍋金？

裙衫愁帶煙波色，竹肉俱偕雅頌音！

建封歌伎嬌無比，九疊霓裳誰得似？

日下今惟竹垞孫，黃樓宋有名駒子！

欠伸莫復倚欄干，（陳後山詩：「於今剩有名駒子，倦倚欄干一欠伸」，蓋為馬盼盼之女作也！）艷曲新編入

管絃！

休將寡鵠陶嬰女，誤作翩鴻洛浦仙！

建封昔鎮淮徐日，郡國繁雄稱第一，

第一州中第一仙，小名盼盼傾城郭！

旌節花爭玉貌妍，珠歌翠舞送華年！

生平愛誦香山集，賓席能歌長恨篇！

舍人書劍遊淮泗，幕府張筵款朝貴，

青蓮得聽寵奴歌，綠珠原不安仁避！

東南賓主美無瑕，翠袖翩翩舞態斜，

他日霜凋白楊樹，此宵風媚牡丹花！

舍人去後尚書死，春雨梨花粧主洗，
妾視一死鴻毛輕，好色恐貽郎面累！
從此孤棲燕子樓，鴛鴦拚作此生休！
舞時鈿暈羅衫色，銷向金箱十一秋，
十一年來春恨重，玉壺盛淚紅冰凍，
人間天上極相思，魂魄也應來入夢！
慧業朱郎製曲工，文章避實善凌空，
出場縞素俄金翠，全齣精神寄夢中。
夢中忽入繁華境，幻出尚書舍人影，
乍展流蘇孔雀屏，深籠寶帳鴛鴦錦！
大垂手舞緩聲歌，都為朱郎喚奈何，
顛倒眾生凭一夢，夢醒霜月透簾波。
此時重掩鮫綃淚，燕不紅襟人縞袂，
斷送樓頭不食姑，能詩白傅誠多事！
吁嗟乎，盼盼之貌白玉蓮，
盼盼之節湘筠堅！朱郎描繪盡其妍，
願君莫歌劉倩倩，願君莫唱陳圓圓，

更願君為馬盼盼，抑揚開闔四字可以傳。

樊山先生這一首長達五百餘言繪聲繪影音韻鏗鏘的古風在報紙上發表後，琴心便變成了賣藥的韓康；連在小學讀書的小學生，提起他來，也沒有不知道的。

但要曉得，樊山做這樣的名士派遺老，為時不過年餘，便因黃皮黎公（元洪）的推戴，與李宣倜、易實甫諸子，做了老袁竊位時代的參政、諮議等官；燕京報人邵飄萍，曾對他們的袍笏登場，做過一篇俏皮的報導，標題是「西山薇蕨吃精光，一陣夷齊下首陽！」其實他們根本就沒有吃過薇蕨！

檀板鏗鏘的花酒，倒是經常吃的。

後來老袁以帝制自速其死，他們也就跟著被打入冷宮！

念舊惡段芝泉袖手

未幾合肥段芝老執政，樊山自恃與段有一日之雅，便一面移居天津，一面託人向段公說項，其意蓋在於出山。

「以他那樣的犖犖大才，我也希望他能夠出山幫我做一點事；無奈我的鼻子，經不起他的劈面三拳！以此不敢承教。還是讓他在天津徵歌選色，飲酒賦詩，做他的老名士罷。」原來段公還沒有忘記以前在「南洋勸業會」某湯圓店門首、受他調弄的故事；故對該說項者如此云云！而樊山翁政治前途

之黯淡，這也是個很好的說明。

也就因為是這樣，他的老友夏午詒（壽田）太史，特為他抱不平說：「以公之才，何施不可？在這樣盛名之下，公若登報賣字，管保你戶限為穿……」

這位夏太史，確是很愛友的，他也不待樊山的答復，逕自在津報上，代他登了一條「樊山尚書書例」的廣告！一時請樊寫字的，居然踵接於途！然而洩氣的消息也就來了。

原因是已經垮台的兒皇帝宣統（溥儀），蹲在紫禁城的角落裡，所虛設的小朝廷，也還設著一個雖有若無的「內務府」！也不知怎樣一來，這個不為人知之「內務府」，突然作了一次類如垂死之呻吟！竟在同一報上，登了一條廣告略謂：「查已革江寧藩司樊增祥，官止監司，並非尚書！今竟冒充尚書，迹近招搖，實難緘默！特此聲明，以免誤會……」

這一下，竟把樊山先生，氣得小鬍子直翹！即日束裝南行，只在上海做了兩年無聲無臭的寓公，已自修文地下了。

張勳復辟與愛妾私奔的一幕——我編《復辟夢》在上海公演之回憶

民國六年的夏秋之交，由於北平政府院共和（府指代理總統黎元洪，院指國務總理段祺瑞）段總理不辭而去，引起「督軍團」的騷動來；因緣時會虎踞徐州之變將張勳，受了「保皇黨」人康有為、鄭孝胥、世續、陸潤庠、陳寶琛、萬繩栻、梁鼎芬等之鼓動，突然以「督軍團」首領之姿態，帶了一萬「辮子兵」入駐北平，名為調停國是，實際是擁兒皇帝宣統「復辟」！一面先把那位掛名總統黎黃陂趕走（其實並沒有走，只是蹲在法國醫院裡不敢出頭。）一面擁護傅儀，唱起特別改良的《大登殿》來，不過僅僅鬼混了一十三天！就被段合肥「馬廠誓師」，率領李長泰等大隊的人馬，打著「討逆軍」旗號，像暴風雨一樣的打到北平，竟把張「辮帥」的「辮子兵」，打得東逃西竄，雨散雲飄！傅儀（就是宣統）跟他的爸爸載灃，躲在「紫禁城」裡，裝聾作啞，反舌無聲。張勳則由「外交團」出面調處，請「討逆軍」認張勳為「國事犯」，准他暫在荷蘭水瓶（荷蘭公使館）裡藏身！當時有人問張勳「作何感想」？張勳嘆口氣道：

「現在還說什麼呢？人家個個都聰明，只有我是個傻子！這件事如果成功，自然是宣統皇帝坐龍廷，大家跟著享福！弄壞了，就讓我一個人來受罪，與他們全不相干，這不是邪氣嗎？」

他這一番談話，無疑是說那些投機取巧的亡國大夫，言雖粗鄙，卻是實情！但他又那裡知道，除了這些亡國大夫外，還有個趁火打劫反臉無情的人，那就是他所視為瑰寶的第二如君名坤伶王克琴！就在老張逃往荷蘭使館時，席捲其南池子公館裡的財物，和她心愛的馬弁舒成，公然乘車赴上海，做了一對無名的夫妻！名記者邵飄萍君，作一聯以嘲之云：

（按張之第一如君小毛子，係秦淮河有名之歌妓，時已以肺病歸泉壤矣。）

往事溯從頭，深入不毛！子夜淒涼常獨宿。

大功成復辟，我戰則克！琴心挑動又私奔。

竟將毛子與克琴芳名，一並嵌入聯內，亦可謂謔而虐矣。

上海「天蟾舞臺」的主人許少卿君，腦筋是靈敏的，他認為這是一個特殊的戲劇題材！便與後臺管事王德全，同到卡德路的敝寓，請我撥冗給他編一齣擬名為《復辟夢》的時事新劇；少卿和我本有相當的友誼，過去我也為他編過幾本戲！如《大觀園》（賈元春歸省慶元宵）、《陳圓圓》、《呂布與貂蟬》、《文姬歸漢》什麼的；故對他這一要求，根本就沒有推辭！按說這事應該是一雙兩好沒有什麼問題的，然而事實上大謬不然。

因為我編這齣《復辟夢》，是把該臺所有的角色，一齊安插在內的，但也有兩個例外，一是掛頭牌的小達子（李桂春），我沒有把他放在這齣戲裡，原因是他的腦筋遲鈍，不適於扮演新戲。二是扮

演張勳的角色，我認為在該臺的原有藝員中並無其人；最好是把德全的令兄焦文通老闆請來幫忙，擔任這個腳色。因為他的面貌和張勳有虎賁中郎之似，同時又是一個資深的文武老生，由他扮演當然是合式的。儘管他已輟演了二十餘年（因為他在三十七歲時嗓音塌中，所以中止了演戲。）我相信以他那樣的駙輪老手，駕輕車而就熟道，必能勝任愉快！（這我還要附帶的說明一點，文通與德全是親兄弟，他家原本姓熊，德全之所以改姓為王，因為他是從小過繼給「武行」前輩王大喜做螟蛉的。）我向來是想到就做的，適值少卿與德全來訪，我就很坦白的把這計劃向他們說明。

「承您的美意，舉薦我大哥，擔任這個重要的腳色，這是再好也沒有的，如果許老闆同意的話，我就去把我大哥找來，讓他來跟大夥兒湊湊熱鬧。」德全很興奮的這樣說：

「那就我一切費心！我是眼看捷旌旗，耳聽好消息。」少卿也很高興，隨即與德全告辭而去。

但很意外，第二天他──許少卿──又到舍下來向我說：「德全昨天，碰了一鼻子灰！熊老闆非但不肯幫忙，並把德全臭罵了一頓說：『你也太糊塗啦！咱又不是家裡等著錢買雜和麵！幹嘛把我這多年不唱的人拉去唱呢？再說這齣戲是新編的，任嘛角色，都得要現排現練，我連鬍子都白啦，幹嘛還要去受這個罪？……』又嘆了一口氣說：『看這樣子熊老闆決不會來；咱們這件事該怎麼辦？」

我很從容的搖搖手說：「你先別忙，我想這裡面一定還有文章！也許是德全去說時，正趕上文通有什麼事不樂意，一時憤無可洩，遷怒到德全身上，給他碰了釘子。也許是德全說錯了話，招致乃兄的反感，所以虛此一行。因為文通是一個非常隨和的人，即使他不願再作馮婦，也不至說話傷人！等我明天到西門去訪問他，也許還有商量的餘地！萬一他決心不幹，咱就另外派人！好在這是最新的時事

戲，並不專靠某一個角兒招徠；我所以要你請他來幫忙，就因為他的長相很像張勳，如果由他來扮演，必能助長觀眾的興趣，假使他不肯來，那就另派一人亦無所謂！」

「那就勞您的駕，去跟他接洽一下，假使他有什麼要求，只要是合乎情、理、法的，您就代我答應他好啦！」

尋繹少卿的語氣，相信他之希望熊文通參加演出，亦正不亞於我！因之，我更不能不到西門去一訪文通。事有湊巧，當我到達他家時，文通剛剛從外面回去，彼此照例寒暄了一番，我即說明來意！

文通很誠懇的向我說：

「這個事德全昨兒已經來說過啦！我當時沒敢答應！因為我已經把戲丟開二十幾年，如今再上舞臺，是不是還能勝任，我實在沒有把握！因此我就乾脆的回他不唱；後來仔細一想，這是一本簇新的時事新戲，唱腔做派，不妨隨著自己的意見自由運用，比較的要好唱些！再說這支戲出自您的手筆，您把這個重要的腳色派我扮演，自然是捧我的；我要是拒絕不唱，豈不是辜負您的盛意？為此正在這兒後悔，又驚動您的大駕下顧茅廬，真叫我慚愧極啦！這個戲無論如何，我要『就地揀雞毛，湊一回撣子』，好在有您的大名罩在上面，角兒的高下沒有多大關係，過去您所編的幾齣戲，一齣比一齣紅，這就等於給了我一張包票，我還怕什麼呢？話雖如此，能夠把自己的弱點藏起來豈不更好？為此我想要求您，把我的『唱詞』減少，『白口』加多，『做工』『表情』，我會照您安排的『場子』酌量做的！另外請您關照許老闆，不要拿我當做正式的角兒，門口也不要給我掛牌，只要拿一張紅紙，寫出我是友誼的幫忙『客串』，那麼我就唱的不合格，人家也有個原諒。還有一樣，我這點鬍子，

已經留了十幾年啦，如果把它剃丟，豈不要惹人譏笑？不剃又怕掛『髯口』不大方便！您看怎麼辦呢？」

我忍不住的笑道：「你弄錯啦！咱們這是眼前的時事，扮的是現在的人，根本就用不著掛什麼『髯口』！而且那張勳的小鬍子恰和你長的一樣；不過他是黑的，你是花白，你只要把它染黑，你就是個不折不扣的張勳。」

「既然如此，我就準定扮張勳做這個夢！」文通說著也哈哈大笑。

關於煩熊老闆扮張勳的事，這一來就決定了。

但還有一樣棘手！就是我這齣戲裡指定扮演的人，李桂春（即小達子）老闆並不在內！其原因一如前所云云，而他自己也頗有自知之明，認為唱新編的戲非其所長，自以不演為是！不過他又想到，不唱新戲唱舊戲原也沒有什麼；可是他這「戲碼兒」排在什麼地方？卻是很難解決的問題！因為這支《復辟夢》，要唱三個小時，如果把「戲碼」排在《復辟夢》前，就形成了「開鑼戲」！這是掛頭牌的大角兒絕對不能忍受的！若排在《復辟夢》後，則所有的觀眾，都是為了《復辟夢》來的，又誰能擔保他們，看完了這支新戲不「開闆」呢？關於這一問題，如果「抱牙笏的」（就是後臺管事），沒有一個妥貼的解決方法，他就不能不告退了！這雖是李老闆內心的感想，也許他跟家裡人說過，致被「跟包的」夥計洩漏出來！輾轉傳到王德全耳內！他就跑到「前臺」去報告少卿，問他該怎麼辦！少卿亦為之一籌莫展。但其時我亦在座，便笑向許王道：

「你二位都不用忙，這是不成問題的！咱不妨把《復辟夢》一分為二，作為上下兩本，到開演

時，只演了上本即行「打住」，讓李老闆唱他所愛唱的《獨木關》，《銅網陣》，《泥馬渡康王》，或《風波亭》《請宋靈》什麼的；等他唱完，再行唱下本的《復辟夢》，讓他們角兒，分工合作，各得其宜，這問題，不就解決了嗎？」

少卿聽說大喜！即煩德全去向李桂春說明，桂春也表示同意！事情就這樣的解決了。

少卿於興奮之餘，就在各大報登起廣告來說：

「本臺特請文學鉅子票界名人劉某某先生，新編有文有武多彩多姿之時事好戲《復辟夢》。並煩貌似張勳之老生名宿熊文通老闆串演張勳。又煩天生伶才，聰明絕頂之娃娃生小玲童，扮鬧復辟之兒皇帝宣統。儒雅小生李桂芳，扮宣統的生父攝政王載灃。天仙化人之美麗名旦趙君玉，扮張勳的愛妾王克琴。超等武生楊瑞亭，扮那剛愎自用之段祺瑞。張桂軒，扮助段討逆之李長泰。高級文丑周五寶，扮那慫恿復辟之文妖康有為。何金壽扮那助康造逆之萬繩栻。著名武淨段春虎，扮張勳的都將王統領。外號胖皮毯的小寶翠，扮那貴為太后行似村嫗之隆裕，實為一最理想之人選！他們各有「拿手」各擅勝場；益以各種新奇的宮庭佈景，特別美觀，現已排練純熟，即將擇吉開演……」

這廣告一經刊出，就把整個上海地方給鬧動了！每日到「天蟾」去探問演期的，也不知有多少人？而捕房的「三道頭」（即巡捕頭兒）亦在其中！據說：「奉總巡諭！該舞臺新排之《復辟夢》劇名刺目，恐有礙於中英兩國之邦交，非經本捕房核准不得開演……」

這一突如其來之意外打擊，確非少卿籌始料所及！幸而文通的令郎子英，就在該捕房充當翻譯，當即由乃叔德全託他去設法疏通！那總巡倒也不為已甚，只叫把戲名改為《恢復共和》也就算了。

這支戲改名之後，吸引觀眾的力量，非但沒有削弱，並且特別加強！開演之日，太陽還未下山，樓上下均以人滿為患！除了原有的二千七百餘坐位完全售出以外；還增加了二三百臨時坐位！同時關上鐵門（其實是鐵柵欄），掛出「客滿」的牌來，藉免後來觀眾之爭競！那種盛況，可說是空前的。

（當時海上的風氣，每一新劇開演，必能鬨動一時！賣座之盛，由三數日以至十數日不足為奇；可是持續到百日以上，始終賣座不衰，則當以此劇為創例。）

此劇開演之結果，除少卿君獲致大量利潤外，並使輟演多年久為人所淡忘之老名伶熊文通，再度大紅特紅，成了觀眾特別歡迎之偶像！雖說老角兒駕輕就熱，一切技巧，均在水平線上；而其扮相之酷肖張勳，亦為一大因素，卻是無疑義的。

因為每值熊老闆粉墨登場，臺幃一掀，就有一個「鬧堂好」！繼之而來的，照例是：「張勳來了，張勳來了！」……

「這跟我在某處看到的張勳一般無二，到底兒他是張勳還是熊文通呢？」

「這位熊老闆一定是會魔術！要不然怎麼扮的這樣像呢？」

觀於此，可知任何角色，但使具有精湛之藝術，隨時隨地均能獲致觀眾之歡迎，而他的聲容笑貌，若能與劇中人相吻合，則尤適於群眾之需求。

被稱為「北梅南趙」之趙君玉，原是一個傑出的「花衫」，由他來扮張勳之如夫人王克琴，確是最理想的，因之他所表現的神情動態，均與王克琴不謀而合！特別是演到張勳為段軍擊敗逃入荷蘭使館時，王克琴（其實是趙君玉）眉頭一皺，計上心來！即刻席捲所有，挾其心愛的馬弁舒成，雙雙遠

走高飛時，所唱的〈南梆子〉云：「想當年捨情人嫁此老醜，無非是貪富貴錯轉念頭，他既然為復辟自掘墳墓，我何不沖天去還我自由……」云云；幽揚應節，字字叩人心弦！加以靈活之「表情」「身段」，處處都與「戲詞」相呼應，實在是太好了，因此竟不斷的獲致大量的彩聲，為本劇生色不少。

文妖康有為一角，我是派了名丑周五寶扮的；沒想到上演期間，五寶患了惡性的瘧疾，一會兒苦熱，一會兒畏寒，鬧得他們一家人寢食不安，這時要他來唱戲，當然是不可能！如是改由林樹勛承乏。

這位林老闆倒是很忠實的；他自接了我所發的「單片子」（即是各個角色個人唱念的詞句），就把它當做隨身的法寶，人到那裡，「單片子」也到那裡，只要得到片刻的空閒，必要把它拿出來背誦一番，惟恐怕上臺弄錯！但是不幸，在第一次上演時，竟把「定場詩」裡「忽灑龍縶翳太陰，紫微昏暗帝星沉，小臣辜負傳衣詔，碧海青天夜夜心！」的「夜夜心」誤讀為「好傷心」；（按這首詩，是康有為「戊戌變法」失敗時作的）一般的觀眾多未介意，卻被名票友羅亮生君，聽出他的錯誤，毫不留情的喝道：「我給你傷心！」

林樹勛受了這個打擊，氣得回去連消夜都不曾吃，躺在床上手拍胸膛說：「真是渾蛋，成天都放在嘴裡念的『詞兒』，怎麼會弄錯的。」大概這一夜他也沒有好好的睡過！待到第二天再念此詩，他已自行改正，不再念「好傷心」了！

還有那位痴肥如象外號「胖皮毬」的筱寶翠藝員是個特殊的角兒；此君天賦的資質既欠聰明，人為的努力亦苦不足！因之淪為「掃邊」的「貼旦」，但在這支戲裡，扮演那既不能令人又不受命的隆裕

太后，卻是一個理想的人選！

原來隆裕是西太后（就是慈禧太后）的姪女，畢生行實，均以慈禧為準繩，只可惜學的不像！除了寵信奸閹小德張，與西后之寵信小安子（即安德海，因犯太監出京之禁例，致為魯撫丁寶楨處以極刑。）頗相似外；餘皆婢學夫人，百無一似！筱寶翠以憨頭憨腦之姿態，表演其昏庸自信之作風，恰如其份！這確是意外的。

扮傅儀（就是宣統）的「娃娃生」小玲童，確是很聰慧的！他年方十歲，恰與傅儀的年齡一樣，他所表現的以小孩摹仿大人之語言行動，突梯滑稽，令人看了不得不為之失笑；恐怕登基大哭，呆若木雞的真傳儀，還做得沒有他好呢！

此外如李桂芳之載澧，楊瑞亭之段祺瑞，張桂軒之李長泰，何金壽之萬繩栻等，亦各竭盡所有之技能，就其所扮之劇中人的身世，個性及立場，去作一些合理的表現，正所謂裝龍像龍，裝虎像虎，充分的發揮了戲劇性能，故能使改名《恢復共和》的《復辟夢》，獲致無上之榮譽以及豐盛的成果！

所可惜的是距此不久，熊老闆因病不能登臺，而少卿君又因病去世，因之臺主易人！「後臺」管事及承演的角兒，泰半風流雲散，此風靡一時之歷史性時事新劇，遂不再見於紅氍毹上！雖事隔多年，想起來還是很惋惜的。

王壬秋大可不必

湘綺樓主王闓運先生，字壬秋，文如班馬，詩擬少陵，當清末民初，時人仰之如山斗。但此公少時放蕩，老尚風流，趣事流傳，亦殊耐人尋味。

他在清季長教於「船山書院」，門牆桃李，大多為一時之選。有曾某者，年未及冠，詩文已自可觀！壬翁特愛重之。翁有一女甚美，曾生驚為天人，往往形於夢寐。嘗取素紙，摘錄白樂天〈長恨歌〉中「芙蓉如面柳如眉」詩句，到此如何不淚垂，而易「淚垂」二字為「夢遺！」偶被壬翁見之，大笑，即於紙尾加一小批云：「大可不必」！一時傳為笑柄。

翁家有僕婦曰周媽者，徐娘雖老，風韻猶存，壬翁常竊就之。會夫人病歿，周媽代司家政，翁特闢一精舍以處之。曾生不忘前事，因戲榜於其門曰「大可不必」！翁亦不以為忤，一笑置之。

民國初年，項城袁氏專政，為籠絡耆宿，特任壬翁為國史館長，電促赴平。翁即欣然攜周媽就道。曾生雅不謂然，顧謂人曰：「這也大可不必」！

民國六年壬翁去世，周媽在王家以無名分，不免惶然失恃。時有湘中某名士代周媽輓以一聯云：

忽爾出，忽爾歸；忽爾向清，忽爾依袁；恨你一事無成，空有文章驚四海。

是君妻，是君妾；是君執役，是君良友；嘆我孤棺未蓋，憑誰紙筆定千秋。

隨而，周媽返湘潭七里舖故居，好事者撰一諧聯將「周」、「王」兩姓氏崁入，以嘲之云：「講船山學，讀聖賢書，名士自風流，只恐周公來問禮；登湘綺樓，望七里舖，美人今宛在，不隨王子去求仙。」是亦「大可不必」之尾聲也。

葉楚傖詩諷劉麻哥

民國初年，筆者在上海耍筆桿時，曾經認識幾位出類拔萃的麻面先生。那就是名畫家鄭曼陀，新聞記者顧執中、邵仲輝（即邵逆力子）。南洋煙草公司的總務主任梁相樹，《新申報》的發行主任華梨雲，與夫名聞全國之上海三大亨的首腦黃錦鏞，吾老友沈泊塵（係名畫家）的令弟「無事忙」沈吉誠，及吾家天臺山農等八人。

他們各有千秋，而面麻則一。鄭曼陀肥矮，人多呼之以「麻團」；顧執中瘦長，人因謚之以「麻繩」；梁相樹雅好修飾，人皆譏之以「麻相公」；黃為俠林元老，人皆尊之為黃老太爺，背後間有呼之為「老麻皮」者；沈吉誠為「春江三小」（即沈與小抖亂葉仲芳，小東洋黃文農。）之一，人皆呼之為「小麻皮」；華梨雲則長袖善舞，到處吃香，人遂呼之為「小磨麻油」。

至於劉山農則工書擅歧黃，而諱言麻，人無敢犯之者。惟葉楚傖先生（時亦在上海新聞界）不之顧，仍常以「麻哥」呼之，山農竟不敢較，蓋知葉先生能言善辯，若加詰難，彼必有無數妙論層出不窮也。某日同飲於市樓，筆者亦叨陪末座，山農面部，似塗有雪花膏，楚傖先生睨之微笑，旋即口占一律云：

不揚何必飾鉛華？即飾鉛華亦莫遮；

嫁得胡麻非兩好，比來玳瑁卻無差，

鬚眉以外留鴻爪，口鼻之間帶玉瑕；

豈是簷前貪午睡，風吹額上落梅花。

山農面為之赧，託言小解，不辭而去。楚傖先生後貴為黨國元勳，其早年亦風雅之上也。曾讀本刊《藝文誌》第三期，刊有〈葉楚傖先生的雍容〉一文，因憶及前事，爰筆誌之。

（原刊《藝文誌》第 5 期）

王繼維詩有「糖」氣

筆者曩年寓滬，公餘無事，常與老友范烟橋閒聊，上下古今，詩文趣事，往往無所不談。據云：蘇州護龍街上，有王繼維先生者，自命是個才壓元白，氣吞少陵的詩人！他之取名「繼維」，也就含有承紹摩詰先生的志意。

此公既愛做詩，又喜改古人的詩，嘗將〈王輞川酬張少府〉的五律，改作〈書所見〉云：「生平無別好，此事劇關心！青紫非吾願，嬋娟是我鄰！風前看解帶，月下聽鳴琴，遙想三更後，漁郎入浦深。」嘗持示人沾沾自喜，謂不亞於摩詰。

有一天，此公大宴詩人；特地把生平傑作，預先選出幾首來，高高的貼在牆上，指給大家看道：「我對於此道，已經下了三十年苦功！不知怎樣，到現在還沒做好，所幸還有一點兒唐氣……」他的話還未說完，就有另一詩人大叫道：「繼翁先生！快點拿個梯子來給我用用！」王先生倒也莫明其妙；當即叫人把梯子拿來，那位先生就爬了上去，用舌頭舐著詩上的字聞了一聞說：「是有糖氣，只可惜沒有甜味！」真是妙語解頤。

張懷芝「抓」「派」趣談

民國初年，袁世凱因緣時會，竊據中樞，全國三十餘行省，泰半為袁之狐群狗黨所盤踞，張懷芝即其一也。

張是老袁小站練兵時隸入尺籍的一個士兵：也不知以何因原，竟為老袁所賞識，把他不次的拔擢，一直升到山東督軍。

這位張督軍，是有些蠻不講理的，他於視事之初，即視省長孫發緒為眼中釘，過了不多幾時，他就毫不猶豫的派兵將孫逐去，取其省政而代之，自稱督軍兼省長。老袁雖不謂然，卻也並沒有另派省長，任他糊裡糊塗的兼了下去。

他雖貴為一省之軍民首長，可是草包的脾氣依然如故，什麼皮呀鳥的，張口就來，根本不以為意。

某一天有個名叫徐順的，形似駕車的粗人，卻穿著長袍馬褂，裝做紳士模樣，拿著老袁長子袁定克的介紹書來見督軍；懷芝把小袁的信拆了一看，便向徐順問了幾句照例的話，隨即微笑著說：「你先回下處去，我這就給你派事」，說罷端茶送客，徐順就鞠躬而退，靜候張大督軍的委任。

這在老張的本意，是要把這個徐順派在參謀處，假使他把這事交給秘書處，秘書們是會照辦不誤

的。然而張督愚而好自用，特地提起筆來，寫了一個手令「著即將徐順抓在參謀處！」

他這個「抓」字，無疑是「派」字之誤，可是參謀處見不及此，竟照「抓」字之意義，把那徐順捉了關起來，以待後命。

身當其衝的徐順，乃是袁大三姨太太的令兄，一旦被囚，豈肯默爾而息？當即賄通看守的士兵，代他拍電向袁大告急，因之袁大特電向老張質問：「前薦徐順備執事馳策；未蒙委用，突被拘囚！敢請其故……」

老張接到這電報，氣得雙腳直跳說：「豈有此理？這是誰把他關起來的？你們快去把他們「鳥謀」（按即參謀，但張督軍偏要這樣叫，誰又能阻止他呢？）叫一個來！」

馬弁們嗾聲而去，稍時回來報告：「幾位參謀官都公出啦，只有參謀長在家……」

「什麼長不長的？你就給我叫他來好啦！」張督軍怒吼著說。

該參謀長來了，張督軍滿臉潑朱，先賞了他一個耳光說：「你真渾蛋！這個徐順，是我就要委用的上校鳥謀；誰叫你們把他關起來的？」

「督帥手諭上……不是叫……把他抓在參謀處嗎……」參謀長礫礫巴巴的說。

「豈有此理？」張督軍又一次說：「我說『派』在參謀處，幾時叫你『抓』的？快去關照王秘書，給我寫任狀，委他上校參謀！」

由此，可見軍閥時代之粗野蠻將，無理取鬧之一斑。

張宗昌的姨太太和麻將經

北洋軍閥時代，北方諸省封疆大吏，多是憑「槍桿子出政權」，各霸一方！山東督軍兼省長張宗昌氏，就是其中之一個。

張嘗自稱是「綠林大學」出身，胸無點墨，倔強如牛，一切道義理法，概非所知，凡百舉措，大都以意為之。不時的鑄成大錯，亦有時無理取鬧，鬧出一點橫理來，那可說是奇跡。

傳說張有三不知：不知他的兵有多少？不知他的錢有多少？也不知姨太太有多少？總之，他既擁有大量的蠻兵，又有不少花枝招展的小姨太太，那些美麗的雲雀，都在他的金錢與權力威脅之下，滿足了他的佔有慾，這點和其他的人卻也無甚差別。所不同的是他在某些情況下，還能夠開籠放鳥，任彼翺翔。

他曾在偶然的機會下，撞破了某一如君與其馬弁的姦情，當時那位如君嚇得面無人色！他卻滿不在乎的微笑著說：

「你這臭娘們真是懦種；既然如此害怕，為什麼又要犯奸？你不是愛上這小子嗎？那你乾脆就跟他滾蛋，是你屋裏的東西你都拿去，別叫我看著生氣。可有一樣，你得趕明天離開濟南，假使你不離

開，有天被我看到，你就不用再打算活啦！」

他的妙事，蓋不只此。即如打麻將，他也常常不遵牌規，充分露出其唯我獨尊的優越感。據說有

一次，張與幕友等人作方城戲，八圈將過，張因手風不佳，負虧甚鉅，但牌局仍在繼續進行中。有一

牌，張是清一色的索子，弔一索，輪迴數四，總摸不著，他人亦扣留不出，心殊急急。在他的下手某

君，也是一手餅子，和一四餅滿貫，張亦揣知。其時張的上手適打出一餅，張情急智生，乃趁勢將一

索配一餅和牌倒下，聲言這是大滿貫。坐張下手的某君即問曰：大帥弔的是一索，怎麼能和一餅呢？

張答曰：這叫做「雀啄餅」（一索牌上面通常刻一隻小麻雀形的花紋）還要加一番計算。在座者均知

張之脾氣，莫不為之啞然，只好數過籌，某君尤懊喪不已，自恨倒霉。

又過數圈，某君亦照張如法泡製，將一索弔一餅和牌。張謂不可，某君詰故。張說：小麻雀啄餅

剛才已經吃飽了，只可啄一次，不能再吃了，所以你的牌不能和。眾人無不大為捧腹，某君怵於其聲

勢，亦莫可奈何！

李鴻章的女婿張佩倫

李鴻章是滿清末葉名聞國際的風雲人物，他以淮軍為清室摧毀太平天國，因而被封為侯，榮任協辦大學士，歷充出使各國欽差大臣，遇有外交事項，都由他代表清廷全權處理，他的畢生行實，為罪為功，國人早有公論，用不著我來多說。

他的東牀張佩綸是們翰林出身的御史，寫出兩篇文章來，也和李少荃不差什麼，但有一點神經質，他那一種戲劇性政績，多與中國的大局有關，似乎還有一述的價值。

他——張佩倫向不知兵，但是好看兵書，一部《孫子兵法》，經常的帶在身邊，比關夫子看《春秋》，還要看得起勁，他自命為武鄉侯第二，但因身為文人，沒法兒躍馬橫戈，退而求其次，只好憑藉御史的職權，拚命的寫本參人，聊洩其胸中不平之氣。

和他臭味相投的，計有張之洞、潘祖蔭、黃體芳、寶廷、劉恩溥、陸寶琛、鄧承修等，他們曾在明儒楊椒山先生故宅松筠庵裏，設了一個「諫草堂」，每逢有所論列，就到那裏去開小組會議，結果總有一個個官僚倒霉，尚書賀壽慈、侍郎長敘、布政使葆亨等，就是在他們吹求之下罷官的。

一八八四年，（即清光緒十年）「法蘭西」人為了向東亞伸展勢力，企圖征服「安南」，做它的

屬國，突然派兵至「諒山」，致與中國駐軍馮子材、蘇元春部，不斷的發生衝突。

張佩綸抓住這個機會，便與張之洞、潘祖蔭等，一股勁主張用兵。

這時李少荃和他——張佩綸並不相識，但是很喜歡他的文章，素喜談兵，以為他對軍事，總有相當的研究，認為他是司馬長卿的流亞，又因他督師備邊。清廷因李是個老成持重的大臣，以為他所保的人一定不錯，於是派張為會辦海疆大臣，教他督軍至福州，駐軍馬尾，遙為安南的聲援。

當時法國，蓄意要嚇退中國，特地派孤拔（Courbet）等率領大批的軍艦，很迅速的分別駛入福建臺灣的近海，伺機行事。

孤拔是個牛皋型猛將，一到福州，就把「哀的美敦書」送到中國主將的坐艦上去，時我們的張督師，正在效法武侯的綸巾羽扇，好整以暇，他根本不懂得什麼叫做「哀的美敦書」，當即扔在一邊，毫不介意，孤拔的軍艦逼近馬尾，他也不加阻止，只在坐艦旗桿上，掛了「免戰」二字的木牌就以為沒有事了，直至法軍的砲彈飛來，他才張惶失措的棄艦而逃，把靴子都跑掉了，至今馬尾崖石上還有「張佩綸隻靴逃此」的字樣，就是福建人給他留的紀念。

當張督師隻靴逃命時，中國軍艦的某一砲手，很快的還了法軍一砲，竟將孤拔的旗艦擊沉，孤拔與全艦官兵，同樣生瘞於水底，一個也沒有活的。

同時「諒山」方面的法軍，也被馮子材等，殺得七零八落，望影而逃。

駛到臺灣的軍艦，又被臺撫劉銘傳迎頭痛擊，連喘氣都來不及。這次戰爭中國得到這樣輝煌的成

果，確非法國人始料所及，然而怪事來了！

就在諒山臺閩中國軍隊一連串的奏捷時，北平紫禁城裡，那位母以子貴被尊為皇太后坐在金鑾殿上垂廉聽政的那拉氏；（即西太后亦稱慈禧太后），好像中了誰的催眠術，突然以戰勝國，反向戰敗的敵國求和，派李鴻章為專使，簽訂割地賠款的和約，既降低了在國際上的地位，又損失了無限的國力，的確是意外的。

佩綸在做御史時，是最歡喜參人的，此刻卻也被人參了一本，說他「未戰先逃，喪師辱國，應伏斧質之誅……」本中並把老李帶上了一筆，於是上論「著將張佩綸遣戍新疆，將李鴻章褫奪黃馬褂，摘去雙眼花翎。」

京戲班裡有個唱小丑的劉趕三，當即借題發揮，唱起「忘八表功」來，當老鴇責備他時，趕三瞪著眼說：「我沒有得罪過誰，幹嘛為了一點兒小事，奪去我的黃馬褂摘去我的雙眼花翎！」

當時老李的令姪伯行正在座中，不覺怒形於色，即日授意於巡城御史，叫把趕三捉去打了四十大板。

趕三在被責後，坐洋車回家，用手摸著疼腿說：「你除非把我宰了，要不然我還得說，誰叫你們喪權辱國呢？」

李對佩綸的才藻，是打心眼裡歡喜起的，故雖為他的事，受到褫去黃馬褂處分，心裡依然偏向著他。

之後佩綸以特赦賜還，李正以大學士兼領北洋大臣，直隸總督，特把佩綸留在幕府裡代辦奏疏。

某一天，李有小病，佩綸到內書房去看他，見有一個少女在那裡，瞥眼看到男客，即刻走了進去，雖只匆匆一面，覺得她面部輪廓好像很美麗的。

「這是小女」，老李說：「她很歡喜做詩，才氣是有一些，但是談不到工穩，這是她的詩草，你有空不妨給她改正一二。」邊說邊從枕下拿出一本詩稿來。

佩綸很興奮的接過去逐篇捧讀，見有一首〈馬江感事〉說：

「雞籠南望淚潸潸，聞道元戎匹馬還，一戰豈容輕大計，四邊從此失天關，焚車我自寬房琯，乘障伊誰任狄山，成敗由來難逆料，更無霍衛濟時艱。」他一面讀著，一面流下淚來。

「你這是怎麼啦？」李少荃有些莫名其妙。

「女公子以晚生比房琯，慨嘆時無霍衛，可謂語語切實，女公子真晚生之知己也。」

「你在福州的事，她又何從知道，也不過是道聽途說吧。」少荃微笑著說：「不過小孩子長的還不算壞，你可代我留心，物色一個快意的女婿，第一要有相當的學殖，家世還在其次……」

「原來女公子尚未字人，晚生斷絃未續，已及三年，但不知可許蒹葭倚玉否？」佩綸很誠懇的跪在李少荃面前，用乞憐的眼光望他說。

「這倒未嘗不可！」李少荃用手理著鬍鬚說：「你就早點請大媒提親，了我向平之願吧。」

佩綸喜出望外的拜謝而出。

距此不多幾天，這位自比武侯致有馬江之失的張督師，竟與「焚車我自寬房琯」的李小姐成就百年之好！有人半開玩笑的送他一副賀聯說：

戲班裡的丑角

時不論古今，地不論中外，但有一個戲班，便無疑的有個丑角的存在，因為他那滑稽的語言狀態，能起調和空氣安慰精神的作用，戲班中少不得他。

即論一般社會，亦嘗有少數滑稽突梯的人物，雜在人群中嬉皮笑臉，度過一生，人們對他亦多呼為丑角。

丑角即小花臉，亦即古時的俳儒，把鼻子上抹些粉，做出怪模怪樣來引人發笑，中外是一致的。

東方朔說：「臣朔饑欲死，俳儒飽欲死」。足見此項角色，很早即已受人的歡迎。

他所負的使命是「插科打諢，逗人笑樂」，而尤要的是「寓莊於諧，發人深省」。司馬遷的〈滑稽列傳〉說：「談言微中，可以解紛」，一點兒也沒有錯。

秦始皇併吞六國之後，威權蓋世，為所欲為，沒有誰敢於批他的逆鱗，試行諫阻，獨優旃不在此例，當秦始皇準備建築苑囿時，優旃很幽默的說：「對的對的，錢積多了沒有用，應該建築苑囿，把許多的禽獸放到裏面去，遇有外來的敵寇，就叫苑裡的鷹準去啄死他，叫麋鹿去觸死他，叫虎豹去咬死他。」始皇聽了大笑，這計劃就打消了。

近代名丑劉趕三，頗有優旃的作風，他本來是讀書的，偶然看到《列國志》優孟演孫叔敖的故事

說：「孫叔名敖，楚之賢令尹也，生時治國，涓滴歸公，死後家無餘財，其子安，貧至負薪以自給，

優孟憐之，遂為孫叔衣冠，摹其語言舉止，大見莊王，王大喜曰，孫叔別來無恙？其仍佐寡人治楚國

乎？對曰，臣為優孟，非孫叔也，莊王曰，寡人見汝，如面孫叔，汝為令尹可也，優孟堅辭，王愕問

故，對曰，臣妻料大王必將以臣為官，曾作歌以止之曰：「廉吏可為而不可為，貪吏不可為而可為，廉

吏可為者清且潔，而不可者子孫衣單而食缺，貪吏不可為者污且卑，而可為者子孫乘堅而策肥，君不

見楚令尹孫叔敖，生前私殖無分毫，一朝身死家淩替，子孫短褐依蓬蒿，勸君莫學孫叔敖，君王不

念前功勞。」王感泣曰。「孫叔立功，寡人不敢忘也，遂封孫安以寢坵。」

他想「還是值得效法的！」由此棄儒為優，專工丑角。

他的本名是寶山，因為能唱能做，博得社會盛大的歡迎，每天都要趕到城內外三處戲場去唱戲，

因之人們都叫他趕三，他想：「這也不錯，我就叫趕三吧。」

他做丑角的特長，就是借題發揮，譏諷時事，一點不露痕跡！例如清季的少年皇帝同治，是患梅

毒死的，西太后認為有沽國體，手諭大小臣工，「應諱梅毒為天花，有敢違著殺無赦」。趕三偏不買

賬，特地在阜城園，貼演《老黃請醫》，自扮醫生，而煩另一小丑扮老黃，當老黃去請他出診時，他

就說：「府上不是住在東華門嗎？」老黃說：「是」，趕三說：「東華門我可不去，因為那兒有個闊

人兒請我治病，他害的是楊梅瘡，我只當他是天花，一劑藥給治死啦！我要再到那兒去，叫他家裡人

瞧見，我還想活嗎？」

他說這話時，許多人為他就憂，他倒滿不在乎，結果也沒有什麼。

乙未年中日之役，張佩綸失陷馬關，被清廷革職拿問，他的丈人李鴻章，曾經保舉過他，因之也就得了摘去頂戴和黃馬褂的處分。趙三認為是他借題發揮的機會，當即貼《丑表功》去（飾演）王八，在受鴇母責罰時，他故意的加重語氣說：「我沒有得罪過誰，幹嘛為了這點兒小事，奪了我的黃馬掛，捐去我的雙眼花翎呢？」

李鴻章的姪少爺伯行正在那兒聽戲，當即拂袖而去，第二天就叫巡城御史把趙三揍了八十大棍。

趙三在僱洋車回家時，一面摸著疼腿，一面說：「你除非把我宰了，要不然我總得說，誰叫你們爺兒倆，把馬關送給日本人呢？」

王長林──小名拴子──與蕭長華──小名二順──也有突梯滑稽的天才，就是沒有趙三那樣的勇氣，得罪權貴的話，多半是不敢說的。晚近丑角中葉盛章是最好的一個，他的武功，比他老師王長林及名武丑張黑、戈處、傅小山還強。演文戲也有許多詼諧幽默的地方，我最賞識他的《連升店》，描畫店家的勢利狀態，傍敲側擊，入木三分，類如他說：「噢！你還是個秀才，那我可失敬啦！但我要考你一考，你可知道孔夫子是什麼人？」秀才說：「誰不知道孔夫子是個聖人，這個還用問嗎？」店家──就是葉盛章說：「不對不對，他是一個逆子」秀才說：「你這話可有根據？」店家說：「當然有呀！四書上不是說他在陳絕娘嗎？你想兒子要跟娘斷絕，還不是逆子嗎？嗯！我再問你，孔夫子有三千門弟子，七十二賢人，你可知道這七十二位，幾位有老婆，幾位沒有老婆？」秀才說：「不知道」店家說：「你連這都不知道，待我來告訴你，他們有三十位有老婆，四十二位沒有老婆，四書上說，

冠者五六人，童子六七人，冠者就是小學生長大成人，戴新帽穿新衣娶新娘子的代名；五六得三十，所以我說他們有三十位有老婆。童子就是小孩，小孩是不會有媳婦的，六七得四十二，所以我說他們有四十二位沒有老婆」。秀才說：「承教承教」店家說：「你們讀書人，最愛說君子小人那些話，究竟誰是君子，誰是小人，你知道嗎？」秀才說：「不知道」店家說：「當當的是君子，做漆匠的是小人，」秀才說：「你這話從何說起？」店家說：「這也是四書說的，君子嘗當當，小人嘗漆漆嘛。」

他這一類的笑話，大多在無理中有道理，這是要觀眾隨時注意，自己去發掘的。

漫談上海的野雞大王

過去我們中國，由於滿清末葉的政府腐敗無能，形成國際帝國主義者共同垂涎之鮮美食物；它們隨便抓著一個不成理由的理由，硬行強迫我國把某些地方闢作通商口岸，以遂其經濟侵略的企圖！美其名曰租借，而租期九十九年，實無異於割讓。

上海是我國開闢最早之通商口岸，也是世界五大都會之一！致被公稱為中國之倫敦。因之上海人們之語言習尚，往往影響到全國各處！成為公共的語言習尚。上海人對於未領牌照的私商，一概稱之為野雞，例如拍客有野雞，菜販有野雞，馬車包車有野雞，而最奇怪的是賣靈肉的妓女亦有野雞！諸如此類的野雞，它們除了無牌照以外，質量上並不比有牌照的差點什麼，甚至於駕而上之也說不定！至於「野雞大王」，則無疑是雞群之代表！據我所知，「野雞大王」有二，一是女性，又其一是男性的。

男性的「野雞大王」徐敬吾先生，是個不可方物的畸人，他是富於革命思想而又玩世不恭的！他在民國紀元前十年，即由廣東香山移家到上海，自動的宣傳革命！經常帶著女公子寶姒，各提一包革命性書報如《警世鐘》，《女界鐘》，《自由血》，《猛回頭》，《革命軍》，《黃帝魂》，《青燐

屑》，《烈皇小識》，《揚州十日記》，《嘉定屠城記》，《三十年落花夢》之類；拿到福州路（即四馬路）昇平樓和青蓮閣去兜售；同時並將各該書報之含義摘要的口頭報導，滔滔不絕，能使聽到的人，本沒打算買書的，也要買一兩本去看看；這些書都是一般的書店，不肯賣而也不敢賣的。

每逢星期日，他必要借安墾第味園純（張園）開一次講演會，一面批評時政，一面發揮，革命的理論！聽的人沒有不感動的。

他那時曾否加入本黨不可知，但他冒著生命的危險，不斷的宣傳革命卻是事實！章太炎嘗稱他為鼓上蚤時遷，無疑是推崇他的。

某一時期，上海的斗方名士，都在忙著為「長三」（上等妓女）「么二」（次等妓女）製造「花榜」；他卻不聲不響的單獨籌備「野雞」（下等妓女）的「花榜」！做了許多捧場的文字，送到某些小報上發表，這在他無疑是煙幕彈！但一般人不了解，竟給他加上一個「野雞大王」的徽號！他想這也不錯，我就做「野雞大王」吧。

儘管他已放過這種煙幕彈，然而一般的滿奴，特別是做兩江總督的端方，視他如眼中針，特地派人把他騙到南京去，準備置之死地！幸得一些有地位的同鄉人多方營救，端制軍方允釋放，但仍責成他帶罪立功。（即是做反革命的宣傳）他雖沒有照做，卻也沒法兒再像從前那樣販賣《自由血》《革命軍》，《猛回頭》，《黃帝魂》，《女界鐘》，《揚州十日記》，《嘉定屠城記》那些書了，因之春申江上，遂不再見徐敬吾先生。

女性的「野雞大王」，確是山梁之雉！姓什麼我不知道，根據滬報之記載，才知她名叫素貞，是

個明眸皓齒儀態萬方的美人胎子！她的出賣靈肉，也和其他的妓女一般樣的。

但她有幾個特點！即是一，自視甚高，客人完全要由她自行選擇，否則揮之門外！二，夜度資定價奇昂，比「長三」還高得多，假使遇到理想的狎客，她也可以無條件抱衾與裯！三，一般的雛妓，大多是在惡鴇監視下，由下午一二時起，不斷的在「青蓮閣」「昇平樓」或馬路邊弄堂裏秘密活動；素貞卻不是這樣！她只擇於華燈初上時，濃裝艷抹，乘著自備的鋼絲包車，向泥城橋跑馬廳一帶，去作一次迂迴的巡禮！由於治容的魔力，能使每一個行路的人，都為之駐足凝視目不轉睛！憑著固有的經驗，她能於一瞬間，窺透諸人的心理，誰是對她作非非想的！只要其人不是醜惡的威施！並且具備某一些條件；她便報以微笑，下車去略事攀談，即將包車讓坐，己身改乘街車，相率至香巢，達成雙方之目的！

我的朋友鄭曼陀，是以畫月份牌美女著名的！他所畫的美女，眉目生動，體態輕盈，與真人並無二致！當然他是照「模特兒」畫的！但那時候中國的女性，誰也不願意做這種事！而他又非此不可，只好變通辦理，求之於青樓中人！

因之秦樓楚館中，常有曼陀的足跡！而他的美女畫，也就日新月異，層出不窮！某日曼陀在偶然的機會下發見素貞，認為是個典型的尤物！不由的目眩神移！

同時素貞看他，除了面帶痘瘢，稍有缺陷外；其他的一切，都夠條件！因之他倆相互間，很快的就產生了相當的感情。

從那時起，曼陀即以素貞，為固定之「模特兒」，而他的畫法，也在百尺竿頭更進一步；博得人

們一致的歡迎！任何一家臥室中，差不多都有鄭畫的美女，好像少他不得！它們同樣止知它畫的精美，對它以號稱野雞大王之素貞作「模特兒」卻是不知道的。

自然曼陀也諱莫如深，不輕為他人道！後來不知怎樣，被《大晶報》編者馮夢雲君知道了，竟在該報發表了一首小詩說：

「浪跡春江老畫師，畫中仙子最趨時，誰知佼佼山梁雉，竟是先生模特兒」！

這在夢雲是信手拈來，聊博閱者一笑，不料竟影響到曼陀的盛名，由此一落千丈！過去對他的畫，求之惟恐不得者，現已去之惟恐不速了。

歸納起來，曼陀之以畫致富，「野雞大王」素貞固不為無功！可是招致不良的後果，亦以她為主因！成也蕭何敗也何，可不是嗎？

（原刊《藝文誌》第75期）

記「桃花旦」歐陽予倩

早年號稱「北梅南歐」的歐陽予倩，在劇藝圈裡原甚響亮，不幸其人捨正道而不由，專走邪門，晚年乃至投靠紅朝，抑鬱以歿。筆者與他原為滬上時之老相識，知之匪淺，特就其在影劇方面的浮沉故實，略道一二。

花花公子吊兒郎當

予倩原是三湘七澤間一個有名的世家子弟，也是很早的就在日本留學法政的，他籍隸湖南瀏陽，乃是清季廣西學政歐陽中鵠的令郎，這位中鵠先生，是個庸中佼佼的文人，他雖是由科甲出身的官員，卻沒有沾染腐敗官僚的惡習，並具備著一副新腦筋與新思想的革命性；對於清季政治之腐敗，認為有大加改革之必要，而他的及門弟子戊戌殉難之譚嗣同，庚子起義之唐才常，均無疑的是受了他老先生的影響。

予倩既出生於這樣的家庭，他的腦筋思想，自然也是介於新舊之間的。他在十七歲時，就自費到

日本去學法政，那時留日學生有甲乙兩派，甲派是在國父孫公領導下從事於「國民革命」；乙派則附和康梁，計劃「君主立憲」，予倩就是屬於後一派的。

他除了學習法政鼓吹「君主立憲」外，對於各種遊樂如「棒球」、「籃球」、「橄欖球」、「足球」等亦皆樂於從事；又參加了「話劇」、「平劇」、「電影」等組合，而對於「平劇」尤感興趣。他所習的是「花衫」，舉凡唱、念、做、表，以及「飛媚眼」、「走浪步」、「扭屁股蕩子」，那些玩藝兒皆優為之。而於「文場」之「胡琴」，他也能夠對付著拉它幾下！經常的自拉自唱，來一段「王春娥在機房自思自想，想起兒的父好不慘然……」或是「蘇三來到洪洞縣，雙膝跪跪大街前……」多少也還有一點味兒，可是「多而不精，雜而不純」，只能「聊備一格」。

黃宋之門不得而入

辛亥年武昌起義，各省風從，滿清政府垮臺，民國成立，黨國元老中如黃克強（興）、宋漁父（教仁）、譚組菴（延闓）、何芸樵（建）諸先進先烈，都和他是老鄉，間或還有一點親戚的關係！他認為這正是他脫穎而出的時機，毅然以鍍過金的法律政治學家之姿態翩然歸國；滿指望一登黃宋諸公之龍門，立刻聲價十倍，成為政治舞臺的要人。可是他忘記了，他所附和的「維新運動」，恰與黃宋諸公冒險犯難悉力以赴之「國民革命」南轅北轍背道而馳！因之，黃宋諸公對他的拜謁，雖沒有享之及閉門羹，可也不願把這位宗旨不定的浮躁青年招到身邊來搗亂，結果，同是送他幾百元叫他回

去；理由是：「一時沒有相當的位置，等有機會再請他出來」。

他在這方面既搞不通，只好回湖南去，準備在長沙城裏，賃屋掛牌做律師。可是他又想到「律師是為人們代理訴訟保障法益的；這個當然以老成練達為貴。而他那時候年方二十三歲，有誰來請教他這嘴上無毛的大律師呢」？想到這裏，他便把做律師的計劃一筆勾銷。好在家有祖先的遺產足資溫飽；並不需要他掙錢養家，他就乾脆回到瀏陽家裏去，做了一個時期的飽食終日調兒郎當的公子哥兒。

棄卻官場走上戲場

慣於見異思遷的歐陽予倩，又動起腦筋來了，他心裏想：「政治舞臺上既然沒我的份，我何不到戲劇舞臺上插一腳呢」？想到這裏，他便毫不猶豫的束裝赴滬；住在靜安寺路一個姓易的同鄉家中，就此常與應雲衛、田漢、夏衍、陽翰笙、易笑儂等，從事於編演「新劇」（就是現在的話劇）及「電影」；同時又跟吳我尊（伯喬）先生研究「平劇」的「青衣」、「花旦」，我尊的「青衣」、「花旦」，是由海上 Ａ「票房」的 Ｂ 教師開蒙，由老名旦筱喜祿（姓陳名香雲，喜祿是他的藝名。）把他教導成功的。因之予倩也可算是喜祿的再傳弟子，不過他所學到的，只是喜祿唱、念、做、表的一些技巧；對喜祿那種柔腸俠骨從井救人的英勇作風，我尊確實受了相當的影響，予倩則一點也不相干。

人面桃花不知何處

曾經在十里洋場（上海）曇花一現的「南國社」，乃是予倩與田漢、夏衍、陽翰笙、應雲衛、易他（她）們在那裡搞些什麼玩藝？局外人是莫名其妙的。笑儂他（她）們組織的「話劇」集團；社址就在法租界某一小俤堂裏，進進出出的人著實不少，究竟

人們大多知道，「恩派亞」是個具體而微的小電影院；那裡面的戲臺是扁潤的，這個張起「銀幕」來放映「電影」自然沒有問題，若用以「演戲」，就覺得捉襟見肘，侷促不堪，但予倩等因為它租價低廉，又與它們的社址接近，就租了它，開演它們新編的「話劇」——《人面桃花》。

這本「話劇」，是根據《麗情集》與〈本事詩〉記載的「博陵崔護，清明日，獨遊郡城南，見莊居桃花繞宅，叩門求漿，有女子開門，以盂水飲護，四目注視，屬意良殷；來歲清明，護復往，門已局鎖，因題其門曰：「去年今日此門中，人面桃花相映紅，人面不知何處去，桃花依舊笑春風。」他日復往，聞哭聲，一老父曰：「子非崔護耶？吾女見子題詩，絕食而卒」！崔大感動，請入哭之曰：「護在此」！須臾復活！旻即以女歸之。」的故事編出來的；但書中並未註明莊居老人父女之姓名。

侍婢更不用說，今劇中竟稱此老為姜居仁，女名碧桃，婢名小紅，當然是假定的。（豁按《元雜劇》中有「崔護覓水」，亦不曾言莊居老人父女之姓名，惟該《雜劇》之「劇本」久已失傳！今已無從查考矣。）

它們扮演的腳色，係以田漢為崔護，予倩為姜碧桃，應雲衛為姜居仁，易笑儂為小紅，並備有桃花庭院之「佈景」「道具」及古裝衣物；表演的那一對少年男女，一見鍾情的狀態，纏綿悱惻，不即不離，特別是在「崔護求漿」時，予倩與田漢所表演的極為認真，恐怕用作給「恩派亞」的租金還不夠呢。春，吉士誘之」之警句！足見它們的演技真不含糊。也許是宣傳工作的不得法吧？前去欣賞的觀眾，不過五六十人，所售票資，恐怕用作給「恩派亞」的租金還不夠呢。

距此不久，予倩又與陽翰笙、應雲衛、夏衍等，組織了一個「新華影業公司」。所有職員，概由它們「窩裏雞」分別擔任。首先由兼充編、導，及演員的予倩絞腦海汁，耗心房血，辛辛苦苦的編了一個《桃花扇》「電影劇本」。

這一「電影劇本」，完全是襲孔東塘編《桃花扇傳奇》之故智！以方興民代表本黨的革命先進，以謝素芳代表本黨之女性英雄，以張德凱影射橫暴的北洋軍閥，以孫道成影射賣黨求榮的黨員渣澤，以刁俟軒影射走狗式政客，以謝母影射一般庸俗的家長，以魯步同影射趨炎赴勢的洋行買辦，加上吳祥發等幾個小丑夾雜在裡面，跑進跑出，插科打諢，看著倒也有趣！至謝素芳所唱之「桃花扇」，題材故事，完全是孔東塘的老樣子，不過把「傳奇」改作「皮簧」而已；時值蔣介石完成北伐的偉績！北洋軍閥，一個個瓦解土崩，國人對軍閥們殘民以逞之憤恨方興未艾；故該「電影」放映時，滬人士扶老攜幼空巷往觀，這可說是「國片」的空前盛況。不過它止熱鬧了一個時期，過此亦歸於平淡。後此他又編導了某些影劇，票房記錄，類皆不如《桃花扇》遠甚。因之時彥就說他「命犯桃花」，言雖近虐，而予倩先生從事「電影」、「話劇」之成績，亦於此可見一斑。

歐陽子既不得志「電影」、「話劇」，就此改弦更張，專向「平劇」一方面力圖發展；當由他的好友唐××介紹他在舞臺「客串」三天，如果這一砲能夠打響，就請他正式「下海」唱一個時期；每月「包銀」一千二百元，並且管吃管住，這樣待遇，可算是很不錯的。

也許是他的戲運還未亨通，第一天的「打砲戲」就「唱砸啦」！他那天唱的是《虹霓關》去（飾演）丫鬟，在唱「見此情不由人心中暗想，背轉身來自思量，老爺在陣前把命喪，夫人領兵就上了戰場，在陣前會到王伯黨，一心心要想配鸞凰……」那一段「二六」時，剛唱了「見此情不由人心中暗想」，就忘記了下面的「唱詞」，又不會「放水」、「煞黃」，只急得瞠目張口痴若木雞，這時伯喬兄正在給他「把場」，便輕輕的提他一句道：「背轉身來自思量」，而予倩正在發急，根本就沒有聽到！忽然用湖南鄉音自言自語道：「這何是搞的」？引得臺下的觀眾哄堂大笑！他這才想起下面的「唱詞」勉勉強強的繼續唱完，又鬧了個「折腰」的笑話！因之，第二天的《汾河灣》，第三天的《貴妃醉酒》都沒有唱；而談不到正式「下海」的事了！不過這是我們知道，「吃螺蜥」乃是一種偶然的錯誤，就是他們內行，亦有時而不能免！不過他們都善於「放水」、「煞黃」，不容易被人發覺，如此而已。

北梅南歐殊不相伴

說到「北梅南歐」，這可就與南通州張四先生（名謇字季直）大有關係。

四先生是出生於南通州一個清寒的農家子弟，攻苦食淡卒底於成的飽學通儒，也是不求聞達盡心桑梓的大實業家，他自甲午年大魁天下之後，即以「在籍修撰」，從事於墾殖，紡織，導淮等事業；名聞全國之「大生紗廠」，即為其中重要之一環，復以餘力創立「更俗劇場」及「伶工學校」；後此名震一時的王芸芳、戴南芳等，即是該校造就之劇人，而予倩即為該校之校長，伯喬兄則為學監兼主任教師。

原來予倩與張季老有世誼，他雖是個由「票」「下海」的劇人，也是腹有詩書的少年英雋，故季老頗愛重之，以此派他為劇校校長，兼充劇場的當家「花衫」；至伯喬兄之加入該校，則是予倩向四先生推薦的。

在這期間，予倩特地把他與伯喬所合編的紅樓劇《寶蟾送酒》、《饅頭菴》先後搬上舞臺；獲致南通仕女之盛大歡迎。又把他前此在滬所編的「話劇」《人面桃花》改為「平劇」；場面相當的緊張哀艷，一朝上演，便瘋魔了整個的南通社會，連那一些「鋤禾日當午，汗滴禾下土」的鄉下老農，都把辛苦得來的血汗錢，拿到「更俗劇場」去，作著予倩的《人面桃花》之代價；此項盛況，確是空前，好事者遂稱之以「桃花旦」而不名。

因之，張四先生就把予倩當做鳳凰蛋一般高高捧起；惟恐怕風吹草動碰壞了他。較之某一時期之捧「針神」余沈壽殆又過之。（關於張四先生與余沈壽畸形戀愛之過程，有「暢流社」出版之《張謇與余沈壽》記載頗詳，故從略。）這可算是予倩的黃金時代。

其時以旦行翹楚領袖梨園之梅郎蘭芳，與王鳳卿、姜妙香、姚玉芙、鮑吉祥諸名伶，適應上海
B

舞臺之聘南下獻技；廣告一出，不但鬨動了淞滬全境，即與申江接近的蘇、杭、崑、鎮、石城，與邗江之人，亦不辭舟車勞頓前去觀光。

這消息傳到南通，張四先生不由的見獵心喜，當即以親筆信派人去上海，邀請梅等至南通一遊。

當然梅等也是樂於從命的，遂於上海演期終了時遄往南通，做了張四先生的特種貴賓。

長袖善舞之張四先生興復不淺；除設盛筵為梅等洗塵之外，並於劇場門首，裝一座輝煌高大狀如萬點明星之電燈牌樓；橫榜「三疊霓裳」四個大字，而將蘭芳、予倩、鳳卿之名牌，作川字形並列於榜下，開歌臺從來未有之奇觀。又將樓座後面的三間客廳大加粉飾；親書一「梅歐閣」之扁額，掛在門楣上面，備梅、歐、王、三人休息會客之用，這也足見四先生對這三位名角，特別優待之一斑。

當然梅歐王諸人也都明瞭四先生優待他們的目的；好在各人有的是戲的藝術，便把所有的拿手傑作〈私房錢〉，如梅之《廉錦楓》、《木蘭從軍》、《麻姑獻壽》、《天女散花》、《嫦娥奔月》、《千金一笑》……歐之《人面桃花》、《黛玉葬花》、《晴雯補裘》、《寶蟾送酒》、《饅頭菴》……王之《蘇武牧羊》、《柴桑口》、《文昭關》、《華容道》、《捉放曹》……等劇，盡量的供獻出來；一方滿足觀眾之願望，一方達成四先生建立劇場之企圖，他們表演的方式，五花八門，應有盡有，五雀六燕，銖兩悉稱，再好也沒有啦。

然而某些有周郎癖者，尚不以此為滿足；紛紛致書於「更俗」主人，請將梅歐兩劇人，同時派在《樊江關》或《虹霓關》、《斷橋會》那一類型的戲中；讓梅歐面對面的演唱一較低昂。張四先生認

為這也是增加觀眾興趣之一法，很快的就照做了。

那天梅歐合唱的是頭二本《虹霓關》；在頭本裏歐去（飾演）東方氏梅去（飾演）丫鬟，二本則歐去（飾演）丫鬟梅去（飾演）東方氏，先後互易地位，作了一個正面的對比，給觀眾平添無限的興趣，至他兩人相互間，表面上雖極融洽，但因同是「花衫」，同在一個臺上演一齣戲，「吃戲醋」是必然的，故在唱、念、做、表上、鈎心鬥角，竭盡所長，同樣的顯出無數的精彩，同樣的獲致大量的彩聲。然而考究起來，予倩之「扮相」，實不如男生女相之蘭芳之美，而且蘭芳扮夫人有做貴婦人之姿態，扮丫鬟有做婢女之神情，妙造自然，毫不牽強，這一點更是予倩望塵莫及的。誠如吾友陳定公所云：「梅蘭之芳，固勝於桃李之艷也。」

張四先生對於他，始終是信任的！後來不知怎的，忽然發生了裂痕，這位「桃花旦」予倩，居然發起公子哥的脾氣來；逕自檢點行裝，不辭而別。

名為新貴實屬弄兒

距此不久，他心血來潮，突然跑到廣西去，組織「戲劇研究所」，從事「改良桂劇」，大概改則有之，良則未也。接著他又轉到福州去投奔蔣（光鼐）蔡（廷楷），做了所謂「人民政府」的代表！

究竟他們在搞些什麼？不是孤陋寡聞的筆者所敢知了。

大陸變色以後，獲充中共「中央戲劇學院」的院長，及所謂「全國人民代表大會」的代表，成了

秧歌王朝的新貴！拼著老命，努力於本位工作，每日操勞，恒達十一二小時之久，以此積勞致疾，患了動脈硬化性的心臟病；於民國五十一年九月二十一日，死於北平，時年七十四歲。

（原刊《藝文誌》第44期）

歷史名劇《完璧歸趙》——《澠池會》

早一時期，實為吾國伶王譚鑫培獨霸歌場之時期；不但唱老生者望而卻步，即其他腳色，亦無敢與之抗衡！惟以「三斬」（即〈斬馬謖〉〈斬黃袍〉〈轅門斬子〉）「一探」（即〈探母回令〉）風魔一時之跛足老生劉鴻聲；常與他「對台」演劇，一較低昂！結果是雙方客滿，辨不出誰雌誰雄！

惟就筆者個人之看法，則劉之劇藝，實不如譚之精湛！但其嗓音，宏亮清脆而掛味；（絕不是狂喊亂叫，如火車頭之放氣！）則確非老譚所能企及！劉即恃此活躍於各地歌台，當者無不披靡！他除擅演「三斬一探」外，尚有老伶劉景然傳給他的失傳已久之「春臺班」名劇，《藺相如完璧歸趙》（簡稱完璧歸趙），《會澠池秦趙聯盟》（簡稱澠池會），《將相和廉頗負荊》。

跛劉因為《將相和》場子太冷，就把他掃去不唱；單唱《完璧歸趙》！憑著他那天賦的優越歌喉，愈唱愈高，精采百出！令人想見當年藺相如理直氣壯，面折秦王的聲勢；有如食哀家梨，愈吃愈覺爽快！因之每一「貼演」，無不萬人空巷！跛劉而外，竟無敢演之人，迨以珠玉當前，瓦釜自慚形穢耳。

惟跛劉所演劇本，詞多粗鄙不通！劇情亦有謬誤。例如趙惠文王赴會時，係以相如為相，廉頗居

守。故平原君趙勝，特薦代郡守李牧有大將才！請以牧率重兵，離澠池十里駐紮！而自率勁卒五千，與相如駕赴會，以備非常！

劇中乃將廉趙之任務互易；而跋劉已作古人！亦遂置之。後因避地來臺，偶與老友李重民，陳湘潭言及，二君均

謂：「此一名震古今之史實，乃為彼讀書無多之編劇者，顛倒錯亂，膝以不通詞，至為可惜！」屬愚

破功夫一為修正！愚遂抽暇為之，場子穿插，一仍其舊，詞則全屬新編！即由叔

通老弟交曹曾禧君演出；頗為一般社會所歡迎，而以未見劇本之真相為恨！友好中多有函於愚要

求借閱者；適值《暢流》來函索稿，即以此劇應命，藉以就正於顧曲周郎！不猶愈於但供少數友朋

欣賞嗎？

（點絳唇——上四朝臣——末）「主爵司勳二十年，（淨）虎符魚鑰掌兵權，（生）三千賓客皆

英傑，（付）斬將搴旗要占先。」

（報名——末）「趙國上卿李兌，（淨）上將軍廉頗，（生）平原君趙勝，（付）大司馬傅豹。

（廉趙傅同白）「大人請了！」

（李白）「諸公請了，今有秦國使臣，來到我國，不知為了何事？我想秦人多詐，必然是下說

（讀稅）詞，離間（讀見）六國！請諸公同上朝堂，伺候大王升殿，看來使（讀四）有何話講？」

（廉趙傅同白）「大人所言甚是，就請一同上殿，看事行事便了。請……」（同下）

（四青袍──胡傷上白）「奉命出咸陽，馳驅往趙邦，空言賺寶璧，全仗舌翻瀾。俺，秦國客卿胡傷！因主公志在併吞六國，統一中原，無奈趙國強盛，難以征服，只得暫時從緩！聞趙王新得和氏之璧，乃是稀世奇珍！為此主公命俺前去，假稱願以十五城與他交換；就便察看情形，相機征討，何患趙國不平！前面已是邯鄲，待俺催馬前往。正是，全憑立地拿雲手，扱（讀插）取速城寶璧還。」

（下）

（四太監──大太監──趙士上引）「七國爭衡，自攻伐，何日安寧？」（詩）「七國紛紛名逞雄，霜戈萬隊氣如虹，不知天命歸誰主？急殺東周不倒翁」。

（白）「寡人趙何，繼承先君大業，坐鎮邯鄲，兵強國富，疆土為三晉之首，號稱七國之雄！前因宦者繆賢，買得和氏之璧，寡人索取觀之，果然是霞光萬道，瑞氣千條，真乃是無價之寶！孤不免擇吉慶賀，以顯禎祥。正是，楚國寶賢不寶物，我今並寶又何妨！哈哈哈哈。」

（大丑扮繆賢上白）「臣繆賢啟奏大王，今有秦國使臣胡傷，來下國書，敬請主公御覽。」

（趙王白）「呈上與寡人觀看！」

（繆白）「主公請看。」

（趙王白）「主公請看。」

（趙王接觀秦書介曰）「寡人慕和氏之璧有日矣，但恨未得一見！近聞君王得之，寡人不敢輕請，願以酉陽十五城奉酬！惟君王許之。」

（繆白）「原來為此，奴婢尚有副璧，不妨送與秦王。」

（趙王白）「休要多言！秦使何在？」

（繆白）「現在殿下候旨！」

（趙王白）「教他暫居賓館，聽候回音！」

（繆白）「寡君有命，請使臣，暫居賓館，聽候回音。」

（趙王白）「速召文武大臣，上殿議事！」

（繆白）「大王有命，文武大臣上殿啦！」

（四朝臣內白）「領旨！」

（同上──李趙白）「簪纓冠帶觀風雅，（廉傅白）躍馬揮戈定太平。」

（四人同白）「臣（李兌，趙勝，廉頗，傅豹，）見駕，願大王千歲！」

（趙王白）「卿等平身！」

（四人同白）「千千歲！」

（趙王白）「今有秦國的客卿胡傷，奉命來遞國書，要將酉陽十五城，換我和氏之璧！我想若與秦璧，誠恐秦王得璧，不捨連城，若不與又怕引動干戈！特召卿等商議，究竟與他不與，望卿等為孤決之。」

（趙勝白）「啟奏大王，自古道社稷為重璧為輕，還以與之為是！」

（趙王沈吟不語介──傅豹白）「啟奏大王，秦國自商鞅柄政以來，事事用詐！今又以十五城之空名，來換和氏之璧，不可信也。」

（趙王白）「這個孤也知道，但是我若不與，誠恐激怒秦王，引兵來取，何以禦之？」

（廉頗白）「自古道兵來將擋，水來土掩，那秦兵不來便罷，他若來時，臣要殺他個落花流水！」

（李兌白）「依臣之見，大王可差一智勇賢臣，懷璧前往，得城則以璧與秦，不得城仍以璧返！必須如此，方保萬全。」

（趙王白）「卿家此論甚高，但不知誰可擔此重任，上將軍能為寡人一往否！」

（廉頗白）「臣頗身經百戰，向不惜身，但此事國本攸關，負此重任者，必須智勇雙全，能言善辯！臣乃一勇之夫，實在不能勝（讀升）任。」

（趙王白）「這便如何是好？」

（繆白）「啟奏大王，奴婢有一舍人，姓藺（讀沓）名叫相如，乃是一個奇才，敢保他可勝（讀升）此任。」

（趙王白）「這藺相如，他能懷璧入秦麼？」

（繆白）「正是！」

（趙王白）「事關重大，未便輕易託人！」

（繆白）「此人素懷忠義之心，又有英雄氣概，智謀廣遠，迥不猶人！」

（趙王白）「如此你就宣他上殿。」

（繆白）「大王有旨，宣藺相如上殿！」

（生扮藺相如內白）「領旨！」

（上白）「臌有忠肝與烈膽，正當應詔謁君王！臣藺相如見駕，祝大王千歲。」

（趙王白）「平身！」

（藺白）「千千歲！」

（趙王白）「有秦國使臣，來遞國書，要將酉陽十五城，換寡人和氏之璧，其心叵測，不問可知！究應許他不許？卿試為我決之。」

（藺白）「大王問及小臣，可謂不恥下問矣。方今之勢，趙弱秦強！自然不可不許！」

（趙王白）「寡人亦欲許之，但恐怕璧去而城不得，卿家以為何如？」

（藺白）「竊思秦以十五城來換此璧，其價可謂厚矣。王若不許，則其曲在趙！若不待城來，先與秦璧，則趙之理直。秦人若不與城，則曲在秦矣。」

（唱西皮搖板）「這曲直事甚明不待臣講，天下事論曲直不在弱強。和氏璧雖然是無上寶玩，即便是失去他也自無妨！」

（趙王白）「先生高論，可謂曲直分明！寡人就請先生，懷璧前去，見機而行，先生意下何如？」

（藺白）「大王若無可使之人，臣願奉璧而往，秦若以城與趙，臣即以璧與秦。秦若不與趙城，臣當完璧歸趙！決不有損國威。」

（趙王白）「如此甚好，茲以卿為上大夫，卿可奉璧前去，毋負寡人之意！內侍，取璧過來。」

（內侍白）「領旨，寶璧在此。」

（趙王白）「先生懷璧使秦，孤當選精兵一萬，護送先生！」

（藺白）「大王何必用兵！秦雖虎狼之國，臣憑三寸不爛之舌，如入嬰兒之境矣！」

（趙王白）「哎，卿家呀！」

（唱）「孤先君武靈王精明強幹，六國中惟我趙足擋秦邦！今先生奉和璧試把秦訪，見秦必須要事事提防！」

（藺白）「大王！」

（唱）「臣並非做刺客冒險犯難（讀爛）又不是作說（讀稅）士，浪迹他邦，為換他十五城奉璧前往，與不與看事行以定弱強！請主公聽消息把聖心開放，臣自有安全計歸報君王。」

（持璧躬身下──趙王接唱）「且看他待相如是何景況，（退班）待相如歸國後再作商量。」

（同下──藺內唱倒板）「適才奉命往西秦，（胡傷與四青袍暗上）（藺唱元板）藺相如在馬上暗自思忖，今天下強凌弱互相吞併，端賴我趙與楚分擋強秦，若獻了和氏璧無甚要緊，怕的是那秦王得意忘形！此一番使（讀四）秦把我的主意拿穩，（哈哈哈）作一個奇男子萬古留名。」

（胡接唱）「你因何發笑聲必有高論，一路上觀風景緩緩而行。」

（藺接唱）「我笑的是天下事尚未有定，暫時的強與弱不足為憑！」

（同下──點絳──上八將─報名）「某丞相穰侯魏冉，某上大夫甘茂，某涇陽君嬴悝（讀魁），某高陵君嬴市，某左護將軍王黑，某右護將軍蒙驁，某奮威將軍司馬梗，某揚武將軍司馬錯。」

（同白）「請了！」

（冉白）「幸喜客卿胡傷，賺得和氏寶璧，大王擇於今日在章臺召集群臣，一同賞玩，以誇我國之強！」

（眾將同白）「正是此意！」

（冉白）「大王升殿，你我分班伺候！」

（同白）「請！」

（四太監——大太監——小開門——秦王上引）「香煙飄渺人聲靜，樂（讀約）奏鈞天慶太平！」

（眾白）「臣等見駕，祝大王千歲！」

（秦王白）「卿等平身。」

（眾白）「千千歲！」

（秦王白）「張儀款段入函關，六國紛紛接待忙，合縱即今成往事，會看秦馬出岐山。寡人昭襄王嬴稷，繼承兄王大業，國富兵強，六國無不畏服，今又得和氏之璧，特的召集群臣，一同觀賞，以顯我西秦之盛也。」

（冉白）「那趙國將璧獻與大王，亦可謂識時務矣。」

（秦王白）「趙家獻璧，是懼我也。且待收璧之後，再以兵力服之！」

（冉白）「大王神機妙算，雖湯武亦不及也。」

（秦王白）「宣趙國使（讀四）臣上殿！」

（大太監照白——排子——蘭胡同上——蘭白）「趙國使臣蘭相如拜見大王，寡君奉到上國的國書，特的派遣相如，齎璧奉獻，換取酉陽諸城。」

（秦王白）「平身，將璧呈上，待孤王觀賞！」

（排子——王把玩介續白）「妙吓，看此璧寶光燦爛，潔淨無瑕，真稀世之寶也。」（眾夾白）

「果然是稀世奇珍。」

（秦王顧內侍白）「將此璧送與後宮妃嬪一觀。」

（內侍應聲捧璧下）

（王續白）「趙國使臣，可知此璧的出處？」

（蘭白）「本國寶物，焉有不知之理！」

（秦王白）「出於何處？」

（蘭白）「大王容稟！」

（唱搖板）「楚國天星屬翼軫，山川秀氣在荊門，璞中美玉非凡品，鳳凰曾在石上鳴！卞和識璧獻於楚，屬王不識妄加刑，削去右足不記恨，又獻武王把左足傾，迨文王繼位他欲往獻，兩足俱斷不能行！抱璞且傍荊山坐，涕淚交流放悲聲，悲傷感得文王省，斫（讀灼）石方見稀世珍，楚人得寶藏不穩，天命終歸我趙君，大王索取敢不應，命臣來換十五城。」

（秦王白）「哦……」

（唱）「璞玉當前無人信，於今寶物幸入秦，大王且就賓館等！等孤王修書謝趙君。」

（藺作凝思介——打背工唱）「他受璧已有兩時整，為何不提十五城？我相如腹內明如鏡，自有

妙計對秦人！」

（白）「大王接此璧時，不知可曾看到，上有微瑕！」

（前內侍持璧上）

（秦王驚介白）「這倒不曾看見！」

（藺白）「待外臣指與大王。」

（秦王白）「如此將璧取來！」

（內侍應聲呈璧——秦王交與相如白）「請大夫指與孤王觀看。」

（藺接璧笑介）「哈哈哈璧瑕在這裡！」

（秦王白）「大夫為何發笑？」

（藺白）「大王想必知道，和氏之璧，乃天下至寶！寡君因大王欲以西陽十五城換取此璧；特與

群臣計議！他們紛紛言道：『上國素恃其強，輕諾寡信，此番償城是假，賺璧是真！不可許也。』外

臣言道，從來布衣之交，尚且言而有信，何況萬乘之君？我等豈可以不肖之心度人，致失鄰邦之好！

以此寡君齋戒了五日，（秦王夾白）「呵……」（藺續白）然後遣外臣奉璧入秦，亦可謂志誠矣！

（秦王夾白）「唔……」今大王高坐受璧，驕傲非常，內外傳觀，尤為褻瀆！外臣以此知大王無意

償城；特將寶璧收回！大王若還見逼，臣首願與此璧；同碎於殿柱之上，斷不使上國獲此連城之璧

也！」

（舉璧作欲撞柱介——秦王急搖手白）「慢來慢來！請大夫少（讀梢）安毋躁！寡人既許以城，

斷無失信之理！左右！（眾應）速將西陽十五城，造成冊籍，付與藺大夫回朝復命！」

（藺白）「大王欲得此璧，也要齋戒五日，聚文武於章臺，再拜受之，外臣方敢奉上！」

（秦王白）「就依大夫之言，齋戒五日便了。」

（藺白）「多謝大王！」

（唱）「兩國相交禮為上，休因強弱較低昂！」

（懷璧鞠躬下——秦王唱）「璧已帶來更安往，暫待五日又何妨？」

（下——上二武士——藺上唱）「我未出邯鄲已料定，秦王不是有道君，他誆騙寶璧圖徼倖，五

日之後怎樣行？」

（白）「且住，想俺相如，曾在主公面前，誇下海口，說秦人若肯與城，俺便與之以璧，若不與

城，俺便完璧歸趙！今秦王假稱齋戒，實未必然，倘得璧而不與城，叫我有何臉（讀儉）面，歸見君

王？嗯嗯，我自有道理！外面有人麼？」

（武士白）「並無一人！」

（藺白）「二位壯士！爾等隨我在此，只怕凶多吉少！那秦王趾高氣揚，全無禮貌，償城是假，

誆璧是真！我今欲將此璧，交與爾等，扮作貧人模樣，纏璧於腰，悄悄的混出咸陽，歸璧於趙！一來

可釋爾等的干係，二來也可使主公安心！我自待罪於秦廷，爾等可願歸國否？」

（武士白）「大人有此忠義之心，我等敢不遵命！」

（藺白）「如此甚好，爾等快去改扮，待到五鼓天明，混出咸陽便了！」

（唱）「男兒作事憑血性，好比蛟龍乘風雲，完璧歸趙事要緊，我自有膽量抗秦廷。」

（同下──四文堂四使臣上──排子──報名）「某齊國使臣王蠋，某楚國使臣黃歇，某燕國使臣張劫，某魏國使臣晉鄙。」

（同白）「我等奉主公之命，特來修聘，昨聞秦王傳旨，命我等齊集殿上，看趙使（讀四）奉獻和氏之璧，不過是誇耀富強之意耳。」

（黃白）「和氏璧原係我國之物，他又何必誇張？」

（王張晉同白）「我等俱未見過，就此觀之，有何不可？」

（王蠋白）「言之有理，請……」

（排子吹打──上秦王及八朝臣，四值殿，四侍衛，四太監──王上高臺──四使臣白）「齊，楚，燕，使臣，參見大王！」

（秦王白）「平身！」

（使臣同白）「多謝大王！」

（秦王白）「孤家徇趙國使臣之請，特地齋戒五日，升殿受璧！今當吉期，故爾集賓設鼎，以待趙臣！武士們，即命趙國使臣，捧璧上殿！」

（侍衛白）「大王有旨，趙國使臣藺相如捧璧上殿；」

（藺內白）「來也！」（唱倒板）「和氏璧已歸趙國！」

（上唱搖板）孤身待罪在秦廷，死生自有天命定，縱死也要留清名！我先將巧計安排穩，看他把我怎樣行！」

（白）「趙國使臣藺相如拜見大王！」（秦王看介怒介白）「大膽的趙使，你要孤齋戒受璧，寡人已經齋戒，今特升殿受璧，你卻空手而來，豈不是欺詐寡人？」

（藺白）「世原有詐，但外臣身在秦廷，雖詐無所用之！」

（秦王白）「你說無詐，難道寡人有詐不成？」

（藺白）「大王容稟。」

（秦王白）「你且講來！」

（藺白）「上國自穆公以來，相繼二十餘君，均以詐術用事！遠則杞子欺鄭，孟明欺晉。近則商鞅欺魏，張儀欺楚。往事歷歷，從無信義可言！於今寡君遵大王之命以璧易城，遣外臣，齎璧前來，乃璧至而城不與，這欺詐二字，大王豈復能辭！外臣不敢負寡君之託，特命從人，間（讀見）關完璧歸趙，乃是理所當然！」

（秦王白）「呀，你已將那寶璧，付與從人，帶回趙國去了！」

（藺白）「正是！正是！」

（秦王白）「武士們，快把油鼎扛來。」

（武士應聲扛鼎介白）「油鼎來了。」

（秦王白）「將這藺相如，剝去衣裳，又下油鼎！」

（眾應）「啊。」

（藺白）「且慢！請大王暫息雷霆之怒，容我藺相如一言而死！」

（秦王白）「那怕你不死，你且講來！」

（眾白）「吓講！」

（藺白）「大王聽了！」

（唱搖板）「昔日五霸尚德政，宋襄更把仁義行，於今各國全無信，爾虞我詐是霸君！和氏璧雖然是珍品，較之一國孰重輕？寡君命臣來奉進，換取酉陽十五歲，以璧易城王所命，出爾反爾太不情！是非曲直有公論，外臣之言字字真！」

（秦王白）「住口！」

（唱）「我秦國帶礪河山係天命；誰敢與孤論重輕？早獻了和氏璧是汝之幸！藺相如啊，敢再遲延須就烹！」

（藺唱）「大王不必苦爭論，恃強凌弱事分明，大王若無欺人之意，何不先交十五城？相如歸趙復君命，管保奉璧入秦廷！空言無據終何用，枉失和好趙人心。」

（王黑白）（嘟），（唱）「殿庭之上敢任性，（蒙驁唱）「胡言亂語詆寡君！（黑唱）「又入油鼎理該應，（黑唱）「快快揎剝莫消停！」

（武士白）「吓，走下來！」

（藺怒叱介白）「閃開了！」

（唱）「我笑你秦人多戎性，蠻而無禮君與臣，你竟效桀紂設油鼎，詐璧不得便烹人！我相如雖死亦無恨，贏得千秋不朽名！說罷脫衣兼露頂。」

（解衣笑介唱）奉告各國大夫聽，你我同情亦同病，寧死也不可服強秦！天下自然有公論，他還不如那桀紂君！罷！拚卻一死奔油鼎！

（三沖火彩——秦王白）「放他回來！哎呀。」

（唱）「他凜然浩氣使人驚！」

（白）「武士們，將那油鼎撤去！」

（眾應撤鼎下——秦王白）「藺大夫不為威屈，視死如歸，寡人不勝（讀升）敬佩，自當以禮遣還，以勵人臣忠義！來，與藺大夫更衣！」

（藺白）「多謝大王！」

（下作穿衣介——秦王白）「真乃是忠勇之士也！」

（唱）「他忠肝烈膽令人敬，孤豈為一璧害賢臣！列位大夫，煩與相如在客館等；孤家擇日好送行。哈哈哈哈……」

（使臣同白）「遵命！」

（藺白）「敬謝大王！」

（唱）「君德巍巍似堯舜，太和之氣忽然生，回首開言列位請！」

（眾使臣唱）「不待賜宴送先生。」

（同笑介）「哈哈哈哈」

（同下——蒙驁白）「藺相如這般狂妄，大王為何把他放了？」

（秦王白）「此人雖然傲慢，卻是一個忠臣，孤若烹之，各國使臣，必將說孤王無道！故不如赦之，兩全其美。」

（驁等同白）「此我主如天之德也。」

（驁又）白「大王不討相如之罪，倒也罷了，但那和氏之璧得而復失，豈不要被天下人竊笑！」

（秦王白）「這個……」

（魏冉白）「臣有一計在此，著胡傷去請趙王來與主公澠池相會，他若不來，我便以此為由興兵問罪！他若肯來，我便將他留下，那趙王既入我國，和氏璧又何逃乎？」

（眾白）「此計甚妙！」

（秦王白）「如此就煩相國，依計而行。」

（魏冉白）「領旨！」

（秦王白）「這六國之中，趙國最為強盛，卿須審慎為之！」

（唱）「和氏璧得失姑不論，要使趙人服大秦！安排巧計設陷阱，退班，澠池會上困趙君。」

（同下——四太監——趙王上唱）「和氏璧今幸已歸趙，只怕相如命難逃，他面折廷爭多計

較，為國何暇惜羽毛。」

（藺上唱）「鰲魚掙脫金鉤釣，海上魚龍氣自豪。」

（白）「臣藺相如見駕，願大王千歲。」

（趙王驚喜介白）「吓，先生回來了，孤家好不擔心囉！」

（藺白）「深感大王垂念，容臣拜謝！」

（趙王白）「先生為國勤勞，不必拘禮，請坐請坐。」

（藺白）「敬謝大王！前命從行武士，懷璧歸來，大王想已驗收了。」

（趙王白）「寡人已經收到，聽說那秦王既無償城之意，並欲殺害先生，不知先生怎樣的脫離

虎口？」

（藺白）「微臣啊。」

（唱）「未出邯鄲已料到，他將城換璧是籠牢！特在秦廷誇重寶，要他齋戒才獻交，特命從人

潛歸趙，代臣將璧出函崤，秦王聽說心焦燥，要將臣又下油鼎去煎熬，為臣我據理力爭抗強暴，始

終不讓半分毫，他理屈辭窮翻作笑，以禮將臣送還朝。」

（趙王唱）「先生膽量真非小，竟將寡人惡氣消，如此的勳勞理當報，職授上卿在當朝。」

（藺白）「敬謝大王！」

（唱）「君恩深重臣榮耀，上卿之位似過高。」

（趙王唱）「論功行賞是正道，暫歸府第樂逍遙。」

（蕳唱）領旨拜謝君恩浩，那秦邦未必肯開交，料他必有人來到，水來土掩槍對刀。

（下——四朝臣李兌，廉頗，趙勝，傅豹，同上——李唱）「他一計不成二計到，秦人真個似鴟鴞」

（四臣同白）「臣等見駕，願大王千歲。」

（趙王白）「卿等為何如此慌張？」

（李白）「那秦邦又遣胡傷到來，請大王前去澠池，共作衣冠之會，臣等想來，此中必然有詐！為此啟奏大王，須速預為之備！」

（趙王白）「孤也知秦人多詐，前以約會，軟禁楚國懷王，使他客死於秦！今又以此計，來約孤家，自然是不懷好意！嬴稷呀嬴稷（讀及），你好很毒也。」

（唱）「楚懷王曾經遭圈套，孤家豈肯入籠牢！欲待不行失和好，惹起干戈幾時銷？哦呵有了，快宣蕳相如來計較！」

（內侍白）「大王有旨，宣蕳相如上殿啦！」

（蕳內白）「領旨！」

（上接唱）「果然不爽半分毫，上殿假作不知道，大王宣臣為那條？」

（趙王白）「前賴先生忠勇，完璧歸趙，不想那秦王一計不成，又生二計，現又遣胡傷前來，請孤家去作澠池之會，也不知其意何居？孤是去與不去，請先生為我決之！」

（藺白）「臣啟大王，那嬴秦戎狄之性，豺狼之行，天下無人不曉，此會非好會也。」

（趙白）「此事為臣早料到，他用的還是舊籠牢！但不去恐被人恥笑，合向龍潭走一遭。」

（唱）「趙公子！」

（白）「藺先生！」

（趙白）「藺先生！」

（藺唱）「仗你的英勇把主公保，我好憑舌劍抵槍刀！任他是豺狼與虎豹，俺相如決不讓分毫。」

（趙白）「先生呀」

（唱）「本爵謹領先生教，保駕赴會不辭勞。」

（藺唱）「文修武備最緊要！」

（廉唱）「擎天端賴柱堅牢。」

（藺唱）「大王且請息煩惱！」

（趙王唱）「先生何計將禍銷？」

（藺白）「大王若不赴會，顯見我趙國畏秦之強！臣願與相如，傅豹，保駕，見機而行，料無差錯。」

（廉白）「自古道有文事必有武備，臣願領兵護駕，前往澠池。」

（趙勝白）「大王此去，雖有相如與臣勝保駕，爭奈嬴秦乃虎狼之國，事事用詐，鬼計多端，國內居守，豈可無人？請命廉上將軍輔太子屬兵秣馬以備秦寇！再命代郡守將李牧，統領大軍，離

澠池二十里外駐紮，以備非常！」

（趙王白）「平原君言之有理！寡人此去，以三十日為期，若過期不還，廉將軍可效楚國故

事，扶立太子為君，以絕秦人之望！今即調回李牧，一同前去便了。」

（眾白）「領旨！」

（趙王白）「正是，文有相如武趙勝，何患秦人欺寡人？」（同下）

（上六將——起霸——通名）「某魏冉，甘茂，王黑，蒙驁，司馬鞭，司馬錯。」

（魏白）「眾位將軍請了！大王假設澠池大會，命我等全身披掛，準備行事，大家就此伺候。」

（小開門——上四值殿——四武士——四內侍——大太監——秦王——胡傷、嬴悝隨上——秦王

上高臺白）「冠裳不似桓文會，壇坫須如魯劫盟，孤家昭襄王嬴稷，為了和氏之璧，終日牽腸！為此

訂在澠池，明作衣冠之會，暗中準備劫盟！只要俘獲趙王，寶璧自然到手，正是，安排打虎牢籠計，

要捉驚天動地人！」

（內眾白）「趙王駕到！」

（秦王白）「有請！」

（吹打——四龍套——八兵——趙王與藺，趙，傅，上——秦王拱介白）「吓，大王！」

（趙王白）「大王，哈哈哈哈！」

（秦王白）「大王請！」

（趙王白）「大王請！」

（同坐介）——秦王白）「多蒙君王不棄，遠道光臨，穀不勝（讀升）欣慰之至！」

（趙王白）「豈敢，你我兩國，情同手足，那有自外之理。」（秦王白）「君王之言如此，足見

兩國情親！來，將宴擺下。」

（眾擺筵席——秦王舉杯白）「王兄請！」

（趙王亦白）「王兄請！」

（排子——秦王白）「向聞人言，王兄善於鼓瑟，（讀失）茲攜有寶瑟在此，敬煩一奏，幸勿推

辭！」

（趙王白）「逢場作戲，一奏何妨！」

（秦王白）「好，快將寶瑟取來！」

（胡傷捧瑟置趙王前——趙王白）「請王兄勿嫌污耳！」

（秦王白）「王兄太謙了。」

（排子——趙王彈瑟介——眾白）「好哇，哈哈哈哈。」

（秦王白）「孤聞趙之始祖，烈侯好音！今見王兄鼓瑟，雪艷雲和，真乃是家學淵源也。御史

過來！」

（嬴悝白）「在！」

（秦王白）「可將今日之事，筆之於簡！」

（悝白）「領旨！」

（取簡書介白）「某年月日，趙王於澠池會上，為秦王鼓瑟。」

（排子——秦眾笑介）「蘭取席前酒缶（讀否）白）「寡君聞大王善於秦聲！外臣謹奉瓦缶，請大王擊之，以示同歡！」

（秦王怫然不理介——蘭白）「大王為何不理？自古道禮尚往來！適才大王請寡君鼓瑟，寡君並未推辭，於今寡君請君王擊缶，君王置若罔聞！難道你自恃其強，藐視我趙國不成？就在這五步之內，臣將以頸血濺君王矣！」

（舉缶作欲擊秦王之首介——平原君奮臂直上白）「大王若再遲延，外臣就要無禮了！」

（秦王驚惶搖手白）「二位大夫息怒，想你我秦趙，乃是唇齒之邦，寡人特與趙王約為兄弟；焉有藐視之理？但因久未擊缶，誠恐擊不中節，貽笑大方，好在是逢場作戲，寡人就擊他一擊便了。」

（蘭以缶置案上白）「瓦缶在此！」

（秦王勉強一擊——排子——趙眾笑介白）「夠了夠了，有此一擊，也不負兩國相交！哈哈哈哈。」

（蘭白）「御史大夫，亦當載之於簡！」

（傅豹白）「待俺寫來。」

（取簡寫介白）「某年月日，秦王於澠池會上，為趙王擊缶（音否）！」

（排子——趙眾笑介——驚黑同白）「請君王暫割趙國五城，為寡君壽！」

（趙白）「好哇！有道是投桃報李，禮尚往來，我主既割五城，汝主豈可不報？請將你秦國咸陽，獻與寡君為壽！」

（蒙驚白）「住了！你是何人？膽敢在此多口。」

（趙白）「某乃趙國上將平原君趙勝，你是什麼東西？」

（蒙驚驚介白）「原來公子就是那有名的平原君失敬了，失敬了。」

（王黑怒叫介白）「哇呀呀，氣殺我也！這眾將官，將他拿下。」

（雙方兵將各歸一邊——起打下）

（李牧——四將——八兵上——李白）「俺代郡守將李牧，奉了大王旨意，帥領大軍，駐紮紫澠池附近，以備非常！適才信礮連天，想必有緊要之事，這眾將官！」

（眾應）「吓！」

（李白）「趕上前去！」

（眾應）「喳！」

（下——趙勝上戰秦四將——趙王原人接戰下——秦四將敗下——蒙驚率兵將上戰——急急風——蒙白——李白）「來者何人？」

（李白）「趙國大將李牧！」

（蒙白）「看刀！」

（開打——連環——結攢——蒙敗下——李追要下場——四校尉——秦王上高山鳴金——趙李

同上白）「呀！你秦國還有敢戰之人麼？」

（秦王白）「慢來慢來！寡人已知二位將軍的英勇，特的鳴金收兵！從今以後，永保兩國和好，決不再動刀兵！」

（趙李同白）「若要收兵，還須稟明我主！」

（秦王白）「就煩二位將軍，請你主公答話！」

（趙李同白）「有請主公！」

（趙王原人同上——秦王下山笑迎介白）「吓，兄王！」

（趙王白）「兄王有何見教？」

（秦王白）「孤願與兄王重修舊好，永罷刀兵！兄王若還不信，孤願將王孫異人為質於趙，以示無欺！兄王意下何如？」

（蘭白）「笑大王今日方識時務也！」

（秦王白）「大夫為何發笑？」

（蘭笑介）「哈哈哈哈！」

（趙王白）「君王願罷干戈，乃兩國生民之幸也，寡人敢不遵命。」

（秦眾嘆介）「唉！」

（秦王白）「如此容孤歸去，即遣王孫就質，暫向兄王告別，容孤一拜。」

（趙王白）「孤家也有一拜。」

（互拜介）「請，請」。

（勝牧相如同笑介——下——秦諸將白）「吓，大王！兩國媾和足矣，為何又要納質於人？萬一再動干戈，豈不送了王孫的性命？」

（秦王白）「卿等只知其一，不知其二，這趙國文有相如，武有頗牧；真乃是人才濟濟！孤今納質於他，以堅其信！然後征伐韓魏等國，以廣吾疆，豈不甚好！秦趙既已媾和，王孫在彼，又有何妨？」

（眾將白）「大王高見，臣等所不及也。」

（秦王白）「人馬就此回城！」（尾聲——同下——完）

（原刊《暢流》第33卷1期）

血歷史222　PC1044

新銳文創　劉豁公文存
INDEPENDENT & UNIQUE

原　　著	劉豁公
主　　編	蔡登山
責任編輯	夏天安
圖文排版	蔡忠翰
封面設計	劉肇昇

出版策劃	新銳文創
發 行 人	宋政坤
法律顧問	毛國樑　律師
製作發行	秀威資訊科技股份有限公司
	114 台北市內湖區瑞光路76巷65號1樓
	電話：+886-2-2796-3638　傳真：+886-2-2796-1377
	服務信箱：service@showwe.com.tw
	http://www.showwe.com.tw
郵政劃撥	19563868　戶名：秀威資訊科技股份有限公司
展售門市	國家書店【松江門市】
	104 台北市中山區松江路209號1樓
	電話：+886-2-2518-0207　傳真：+886-2-2518-0778
網路訂購	秀威網路書店：https://www.bodbooks.com.tw
	國家網路書店：https://www.govbooks.com.tw

出版日期	2022年7月　BOD一版
定　　價	520元

讀者回函卡

國家圖書館出版品預行編目

劉豁公文存 / 劉豁公原著 ; 蔡登山主編. -- 一
版. -- 臺北市 : 新銳文創, 2022.07
　　面 ;　　公分. -- (血歷史 ; 222)
BOD版
ISBN 978-626-7128-14-5(平裝)

1.CST: 京劇 2.CST: 劇評

982.1　　　　　　　　　　　111006742